연결하는 미디어, 융합하는 예술들

한국문화기술연구소

단국대학교 부설 〈한국문화기술연구소〉는 2004년 글로벌 환경에서 한국의 문학과 문화산업의 문화기술적 가치 창출을 도모하기 위해 설립한 연구기관입니다. 창작과 실천의 결합 위에서 변화하는 문화예술과 기술이 더불어 나아갈 방향을 지속적으로 모색해가고 있습니다.

연결하는 미디어, 융합하는 예술들

초판 1쇄 인쇄 · 2023년 3월 20일
초판 1쇄 발행 · 2023년 3월 31일

지은이 · 강민희, 김연주, 김희선, 박덕규, 배혜정, 원희욱,
 이은주, 임수경, 지가은, 최수웅, 홍지석, 황은지
엮은이 · 한국문화기술연구소
펴낸이 · 한봉숙
펴낸곳 · 푸른사상사

주간 · 맹문재 | 편집 · 김수란 | 마케팅 · 한정규
등록 · 1999년 7월 8일 제2 - 2876호
주소 · 경기도 파주시 회동길 337-16 푸른사상사
대표전화 · 031) 955 - 9111(2) | 팩시밀리 · 031) 955 - 9114
이메일 · prun21c@hanmail.net / prunsasang@naver.com
홈페이지 · http://www.prun21c.com

ISBN 979-11-308-2020-0 93600
값 27,000원

이 저서는 2021년 대한민국 교육부와 한국연구재단의 지원을 받아 수행된 연구임
(NRF-2021S1A5C2A04087080)

푸른사상 예술총서 29

연결하는 미디어, 융합하는 예술들

✦ 한국문화기술연구소 엮음

푸른사상
PRUNSASANG

통합적인 예술가와 예술 매개자 양성으로
4차 산업혁명시대에 부응하기

『연결하는 미디어, 융합하는 예술들』은 단국대학교 부설 한국문화기술 연구소가 2021년부터 수행하고 있는 〈1+3 예술통합교육의 교과과정 및 교수학수법〉의 첫 번째 연구서입니다. 〈1+3 예술통합교육의 교과과 정 및 교수학수법〉은 한국연구재단의 '인문사회연구소지원사업'에 선 정됨으로써 시작되었습니다. 이 연구는 4차 산업혁명시대 대학 예술교 육의 혁신 요구에 부응하는 예술가와 예술 매개자를 양성하고자 문학과 미술, 음악, 영화 등 문화예술 각 분야의 소통과 융합을 통해 탈경계적 이고 통합적인 교육프로그램을 개발하고 실행하는 데 초점을 두고 있습 니다. 시대 변화에 대응하는 새로운 예술형식들을 고찰하고, 문학과 미 술, 음악과 기술이 연동하면서, 진화하고 있는 동시대 문화예술이 나아 갈 길을 탐색하고 있습니다.

이러한 모색의 첫 결과물이 이 책 『연결하는 미디어, 융합하는 예술들』 입니다. 이 연구서에 수록된 글은 2022년 본 연구소가 주최한 학술대회 의 연구 발표글을 중심으로 이 연구서의 주제 의식과 연구소가 지향하는 바를 보여줄 수 있는 여러 문화예술분야 연구자들의 성과를 모았습니다. 본 연구서는 총 세 개의 장으로 나뉩니다. '경계를 넘어 — 예술과 사회, 장르, 생태'와 '기록하는 예술', '예술융합 교육의 실제'가 그것입니다.

1장 '경계를 넘어 — 예술과 사회, 장르, 생태'의 첫 글은 사회가 문학을 향유하는 또 다른 방식이라 할 수 있을 문학관에 관한 글입니다. 박덕규는 기형도문학관의 건립에 참여했던 경험을 바탕으로 공간 구성, 기획 의도, 향후 문학관이 나아갈 방향에 이르기까지를 정밀하게 분석하는 글을 실었습니다. 두 번째 수록 글은 오늘날 K-문화의 우수성을 세계에 널리 알리는 데 주요한 역할을 하고 있는 우리 그림책에서 볼 수 있는 포스트모던 서사 전략에 대한 글(이은주)입니다. 이 장의 마지막은 동시대 철학의 사유를 바탕으로 코로나19 이후 생태에 대한 관심이 시각예술에서 어떻게 드러나는지를 고찰하는 글(배혜정)입니다. 이상의 글은 이론 연구의 영역에서 융합이라는 시대적 요청을 문학과 시각예술이라는 장르 속에서 보여주고 있습니다.

인류의 역사에서 중요한 예술의 기능 하나는 인간의 삶을 기록하고 의미를 부여하며 이를 통해 공동체의 정체성을 구성하는 것입니다. 때로는 애도하고 때로는 기억하며 예술은 시대를 위로하고 미래를 제시해왔습니다. 2장 '기록하는 예술'은 이러한 예술에 대한 고찰을 담았습니다. 첫 번째 글은 포스트모더니즘적 이해 속에서의 알레고리라는 개념과 동시대 아카이브 예술을 분석합니다(홍지석). 두 번째 글은 K-문화의 큰 축인

필름 영역의 글입니다. 최수웅은 지난해 코로나19라는 전대미문의 상황에도 불구하고 전세계를 놀라게 했던 영화 〈미나리〉의 주요 상징의 의미와 그 역할을 고찰했습니다. 세 번째 글은, 시대를 거슬러 2007년 발견된 식민지 시기 대구의 한 여학생이 쓴 일기를 장소성이라는 개념을 중심으로 살핍니다(강민희). '기록하는 예술'의 마지막을 구성하는 글은 제주 거로마을에서 '문화공간 양'을 꾸리고 있는 기획자가 마을과 함께 호흡하면서 기록으로서의 예술활동을 펼쳐나가는 방법과 문제의식을 담았습니다(김연주).

이 책의 마지막 3장은 실천편이라고도 볼 수 있습니다. 예술 융합 교육의 현장에서의 논의와 실제를 보여줍니다. 첫 번째 글은 영국의 세계적인 미술관 테이트가 운영하고 있는 액세스 앤 아카이브 프로젝트를 분석하여 동시대가 요구하는 뮤지엄과 아카이브의 교육적 기능을 돌아보고 팬데믹으로 가속화된 디지털 아카이브를 점검(지가은)합니다. 두 번째 글은 역시 팬데믹으로 인해 디지털화가 더욱 가속화된 현시대를 유튜브 시대로 명명하고 유튜브 세대에게 어떻게 읽기를 가르칠 것인가의 문제를 다룹니다(임수경). K-문화의 전세계적 영향 속에서 중심이 되는 예술 장르는 아무래도 대중음악이라 할 수 있을 것입니다. 이러한 맥락 속

에서 세 번째 글은 대중음악 전공학과와 지원자가 폭증하고 있는 우리시대의 보컬교육을 진단하고(황은지) 대중가요의 작사교육을 통한 정서적 효과에 대한 실증적 연구(김희선, 원희욱)로 마무리됩니다. 이 책에 수록한 모든 글은 발표 시기의 상황을 반영하고 있으며 이후 현실에서 달라진 내용이 있을 수 있음을 감안해서 읽어주시면 더욱 고맙겠습니다.

예술의 융합이란 시대의 요청이라고도 볼 수 있지만, 디지털 시대 창의적 인재를 양성하기 위한 효과적인 교육법이 될 수 있습니다. 이러한 기조 속에서 이 연구서가 예술융합의 길을 모색하는 많은 학자, 학생, 대중에게 하나의 방향 제시가 되길 바랍니다.

2023년 3월
한국문화기술연구소 소장 박덕규

차례

예술 융합 교육의 실제

경계를 넘어
― 예술과 사회, 장르, 생태

지역문학관 상설 전시실 조성 방안
— 기형도문학관을 중심으로

박덕규

2016년 8월 4일 발효된 문학진흥법에 따르면 '문학관'은 '문학 및 문학인 관련 자료를 수집·관리·조사·보존·연구·전시·홍보·교육하는 시설'로 법에서 정한 요건을 갖추어 등록된 곳을 의미한다(문학진흥법 제2조 4·5항). 법 시행 초기라 정부 차원에서 등록 요청 공지를 하지 않고 있어서 국내에 정부가 정한 규정에 따른 '문학관'은 아직 없다. 그러나 일반적인 개념에서의 문학관은 2017년 3월 정부(문화체육관광부) 집계로 총 106개인 것으로 알려졌다.[1] 이후 이 논문의 대상이 되고 있는 기형도문학관이 건립된 것을 비롯해 수년 안에 110개를 넘길 것으로 예측된다.[2] '문학진흥법' 시행으로 지방자치단체의 문학진흥 의무가 규정된 만큼 앞으로 '문학관'의 건립도 더욱 증가되고 그 임무 또한 막중해질 것

1 백승찬·김향미, 「국립한국문학관을 위한 제언…전국 문학관 현황 지도」, 『경향신문』 2017년 11월 21일자. (http://h2.khan.co.kr/view.html?id=201711211020001.) 한편, 필자가 2009년 8월 발표한 논문 「문학공간의 명소화와 문화산업화 문제」(『한국문예창작』 제16호, 한국문예창작학회)에서 당시까지 집계한 국내 문학관은 총 48개였다. 국내 문학관의 연합기구인 한국문학관협회 소속 문학관은 2017년 11월 현재 총 71개이다.

2 경기도 수원에 고은문학관, 경기도 구리에 박완서문학관이 건립될 예정이다. 손의현, 「고은문학관 설계 세계적 건축가 물망」, 『경기일보』 2017년 3월 9일자 (http://www.kyeonggi.com/?mod=news&act=articleView&idxno=1323940) ; 전익진, 「소설가 박완서 생전 거주하던 구리에 문학관 건립 추진」, 『중앙일보』 2017년 12월 8일자 (http://news.joins.com/article/22186167) 등 참조.

이 자명하다.

국내 문학관은 대부분 1995년 지방분권 시대 이후 건립된 것이다. 또한 건립 주체도 지방자치단체인 곳이 대부분이다.[3] 지방자치단체가 문학관 건립에 관심을 두는 가장 큰 이유는 도시 이미지 고양과 그로부터 얻는 실익에 있다고 할 수 있다. 국내 문학관이 대부분 지방자치단체의 예산을 집행하는 과정에서 설치되고 운영되고 있기 때문에 이러한 목적성을 외면할 수 없다. 그러나 그것을 지향하는 만큼이나 내적 충실이 기해졌느냐는 의문이다. 국내 문학관이 '문학'이 지니는 정신성을 얼마나 제대로 구현하면서 관련 자료를 '수집·관리·조사·보존·연구·전시·홍보·교육'하고 있는지에 대해서는 특별히 조사된 것은 없다. 그러나 상당수 문학관이 대지 확보에서부터 건립 조성과 실제 운영에 이르는 과정에서 예산 집행이나 업무 진행의 연계성과 연속성이 결여돼 문학관 본연의 가치가 훼손되는 사례가 적지 않은 것으로 파악되고 있다.[4]

문학진흥법의 시행으로 앞으로 공립 또는 사립으로 등록되는 문학관은 국가가 부여하는 법적 지위에 걸맞은 체계를 유지해야 한다는 과제를 안게 된다. 이 글은 2017년 11월 개관한 기형도문학관을 예로 문학관이 건립 과정에서부터 어떤 구체적인 방향성을 지녀야 할 것인지를 알려주려는 목적으로 집필된다. 기형도문학관은 1985년 등단 이후 4년여 작품 활동을 하고 요절한 시인 기형도(1960~1989)를 기념하는 전 3

3 집계된 총 106개 문학관 중 66곳이 공립, 40곳이 사립으로 파악되고 있다. 각주 1)의 경향신문 기사 참조.

4 문학관 건립을 주관하는 지방자치단체의 지역 실정에 따른 지연, 변경 등 당초 목적과 목표와는 다른 결과가 빚어져 건립이 지연되거나 계획과는 다른 형태로 건립되는 예가 적지 않다. 이은중, 「보령시 '이문구 문학관'→'보령 문학관' 변경」, 『연합뉴스』 2012년 2월 22일자(http://news.naver.com/main/read.nhn?mode=LSD&mid=sec&sid1=102&oid=001&aid=0005525036) ; 고경호, 「부실용역에 제주 문학관 건립사업 '지지부진'」, 『NEW1』 2017년 10월 17일자 (http://news1.kr/articles/?3126108) 등 참조.

층 건물로, 광명시 오리로에 조성된 기형도문화공원의 도로변 대지에 건립돼 있다. 필자는 2017년 6월부터 이 문학관의 주공간에 해당하는 1층의 '상설 전시실 조성을 위한 소위원회'(아래 소위원회)의 일원으로 전시실 내부 설계에 대한 방향을 제시하고 설치물의 선정과 배치 방안을 제안해 이것이 적용되는 과정에 참여한 바 있다. 이러한 실전의 경험을 단계별로 정리해 앞으로 전개될 국내 문학관의 건립, 특히 상설 전시실 조성에 대한 바람직한 방향성을 모색하고자 한다.

문학관 건립과 상설 전시실의 조성 배경

시인 기형도는 1960년 연평도에서 태어나 어릴 때 경기도 시흥군 서면(현 광명시 소하동)으로 이사해 타계할 때까지 살았다. 1985년 동아일보 신춘문예에 시 「안개」가 당선돼 문단에 나왔고 이후 4년여의 활동으로 주목받아 문학과지성사에서 시집 출판 제의를 받고 시집을 준비하던 중 1989년 3월 9일 타계했다. 2개월 뒤 발간된 유고시집 『입속의 검은 잎』은 이후 '문학과지성 시인선'이 처음 시작된 1978년 이후 500권째가 발간된 2017년 7월까지 가장 많은 판매 부수(총 82쇄)를 기록한 상태다.[5] 또한 10주기인 1999년 발간한 『기형도 전집』도 2017년 9월 현재 총 29쇄를 기록하고 있다.

그 밖에 1주기에 발간된 산문집 『짧은 여행의 기록』, 5주기인 1994년 초에 발간된 추모문집 『사랑을 잃고 나는 쓰네』 등도 적지 않은 반향을 일으켰다. 다른 작가들의 창작 원천이 되어 여러 편의 시(김영승, 나

5 정서린, 「문학과지성 '시인선' 500호 돌파」, 『서울신문』 2017년 7월 13일자 (http://www.seoul.co.kr/news/newsView.php?id=20170714027021&wlog_tag3=naver) 참조.

희덕, 박덕규, 송재학, 오규원, 이문재, 이상희, 임동확, 진은영, 채호기, 최하연, 함성호, 황인숙 등)와 소설(김연수의 「기억할 만한 지나침」, 김이정의 「길 위에서 중얼거리다」「물속의 사막」, 신경숙의 「빈집」 등)이 새롭게 탄생되기도 했다. 1990년대 이후 등단 시인들이나 독자들에게 끼친 영향도 상당했고 그것은 현재 진행형이라 할 수 있다.[6] 노래·그림·영상·연극 등으로 매체 전환을 한 사례도 일일이 파악하기 힘든 상황이다.[7] 이런 현상은 "첫 시집이 나오기 전에 도심의 심야극장에서 갑작스러운 죽음을 맞이한" 시인의 개인사와 "그의 개인적 신화를 문화적 사건으로 만들어버린 문학 대중들의 지속적인 열망이라는 두 가지 사실이 결집된 '하나의 신화'로 받아들여지고 있다.[8]

기형도가 살았던 광명시는 이런 기형도 신화와 함께했다. 지난 수년간 '기형도기념사업회'가 결성되고 이를 확대해 '시인기형도를사랑하는모임(아래 기사모)'으로 거듭나면서 광명시 관내에서 무수한 행사가 이어져 왔다. 광명문화원의 추모시 낭송회, 광명시중앙도서관의 '기형도특별 코너' 설치, 광명시민회관의 추모 공연, 하안문화의집의 이야기 콘서트와 시극 공연, 광명문화학습축제의 '시인다방' 운영, 운산고등학교

6　가령 2009년 행한 한 좌담(「2000년대 젊은 시인들이 읽은 기형도」, 박해현 외 엮음, 『기형도의 삶과 문학 — 정거장에서의 충고』, 문학과지성사, 2009, 11~63쪽.)에 나선 1990~2000년대 등단 시인 김행숙·심보선·하재연·김경주 등은 모두 '최초의 시 독서를 기형도 시로 했다'고 고백하고 있으며 자신들을 포함한 동시대 시인들이 기형도의 시로부터 적지 않은 영향을 받은 예를 설명하고 있다.

7　박찬욱 감독은 기형도 시 「질투는 나의 힘」에서 영감을 받아 영화 〈질투는 나의 힘〉(2006)을 제작했고, 기형도 시 「바람의 집 — 겨울 판화 1」은 노래로 제작돼 영화 〈반창꼬〉의 OST로 활용되었으며, 2013년 10월 인천근대문학관에서는 기형도 시를 소재로 한 미술전 '기형도 『입속의 검은 잎』 전'을 개최했다. 이 밖에 시 「엄마 걱정」을 조하문, 장사익 등 기성 가수들이 노래로 제작해 발표하는 등 여러 편의 시가 노래화되기도 했다.

8　이광호, 「기형도의 시간, 거리의 시간」, 박해현 외 엮음, 앞의 책, 문학과지성사, 2009, 83쪽.

의 '기형도 시인 연구 프로젝트', 광명시민회관 소극장에서의 20주기 추모공연 등 여러 활동에 지역주민들이 때로 주체가 되고 때로 후원자가 되었다. 광명시도 민간의 이 같은 움직임에 적극 호응하기 시작해 여러 행사에 후원자로 나섰다가 관내에 시비를 건립하고 기형도문화공원(아래 문화공원)을 조성하는 단계로 발전해 갔다.[9]

기형도문학관의 건립은 2015년 기사모가 발의하고 광명시에서 주도해 2016년 6월 23일 문화공원 내 대지에서 기공식을 가졌고 이로부터 2017년 6월 준공으로 이어졌다. 이 과정에서 기형도의 대학 선배이자 연세문학회에서 함께 활동했던 이영준(경희대 교수)을 위원장으로 하는 기형도문학관건립위원회(아래 건립위)가 발족되었다. 건립위의 일원에 속한 유족(큰누나 기향도)이 100점 이상의 유품을 기증해 전시 가능한 내용의 목록도 작성되었다. 건립위가 설정한 기형도문학관 건립 방향에 따라 2017년 8월 공개 입찰로 전체 3층 건물 중 1층 상설 전시실(면적 154.04㎡, 공사비 3억6천만 원 이내, 공사 기간 계약 후 2개월)을 대상으로 하는 조성 시공업자가 정해졌다. 건립위는 이 상설 전시실의 조성에 따르는 기본 방향 수립과 전시 설계의 방안 등을 구체적으로 마련하고 이를 지휘할 소위원회를 구성했다. 이 소위원회는 상설 전시실의 내용 구성안을 작성하는 작업을 맡고 예정된 2017년 11월 10일 문학관의 개관에 이르기까지 전 과정에서 전시실의 구획, 네이밍, 전시물 디자인과 배치, 문안 작성, 영상물 감수 등 여러 업무를 맡아 수행했다.[10]

9 기형도를 기리는 다양한 행사는 주로 조성일의 『기형도 시세계로 만나는 광명』(광명문화원, 2013)을 참고해 정리했다.
10 소위원회는 모두 4인의 위원으로 구성되었고 이중 문학전문위원이 필자 외 1인, 영상콘텐츠전문위원이 2인이었다.

상설 전시실의 정체성 수립과 구현 방향

1. 정체성 : 청춘, 그 양면의 가치

기형도문학관 상설 전시실의 내용 구성안을 작성하는 작업에는 처음부터 몇 가지 제한이 있었다. 대표적인 것이 이 사업이 좁게는 문학관의 건물 건축, 넓게는 문학관의 공간적 환경이 이미 확정된 뒤에 추가 진행됨에 따라 상설 전시실의 조성만으로 문학관의 정체성을 수립하기가 쉽지 않다는 점이었다.[11] 또한 구조 변경을 할 수 없는 제한된 실내 공간을 주제와 내용에 따라 새롭게 구획해서 구성해야 했다. 실제 공사 기간 2개월을 포함해 총 4개월의 소위원회 활동 기간은 특별한 콘텐츠를 창안하고 개발하기에는 부족하다는 점도 문제였다. 그 밖에 개관식 개최와 그 이후 문학관 운영을 맡을 실무진이 편성되지 않은 채 개관이 준비되고 있었다는 점, 소위원회의 권한과 활동비에 대한 불안정한 지원 체계 등도 아쉬운 상황이었고, 유품이나 기존 관련 콘텐츠의 사용권을 확보하는 절차를 따로 밟아야 하는 어려움도 있었다.[12]

11 국내 문학관이 건립 계획에서부터 겪게 되는 이런 모순 때문에 진정한 의미의 미학적 건축물은 기대하기 어려운 상황이다. 한 건축학도가 기형도 시를 분석하고 이를 바탕으로 문학관을 설계한 내용을 담은 주목할 만한 논문을 발표했지만 이런 내용은 처음부터 문학관 건립 주관자에게 수용될 수 없었다. 정성훈, 「기형도 시문학의 건축적 재해석을 통한 기형도 문학관 설계연구」, 건국대학교 건축전문대학원 석사학위논문, 2015 참조.

12 이러한 한계는 사실 기형도문학관의 경우에 한정되는 것도 아니고, 상설 전시실의 조성에 관한 문제에만 국한되는 것도 아니다. 국내 대부분의 문학관은 건립 추진 과정에서 대지 선정에서부터 전시실 구성까지 일원화된 지휘 체계로 건립이 진행된 예가 흔치 않다. 추진 주체의 상황에 따라 예산의 집행과 기획단의 활동에 어려움이 생겨나 사업이 단위별로 분절되는 현상이 일어나면서 문학관의 본질적인 가치를 견지하거나 해당 문학관의 정체성을 수립하기 어려운 상황에 놓인다. 이러한 점들은 예산을 확보하고 이를 집행해 정산 보고를 완료하는 과정을 우선하는 대부분의 문학관, 나아가 대부분의 문화 시설에서 유사하게 드러나는 문제점이라 할 수 있다.

이런 조건에서 소위원회는 기사모의 회의 자료와 문단·학계의 연구 자료를 참조해 기형도문학관의 정체성을 '청춘'이라는 주제로 집약했다. 이는 기형도가 청년기에 사망했다는 실제 사실, 또한 누구보다 뚜렷하게 청년의 소재와 감성을 시작품에 드러냈다는 점을 가장 크게 고려한 결과다. 기형도 시가 청년층에서 압도적인 지지를 얻고 있다는 점,[13] 기형도를 기억하는 생존 작가나 지인들의 회고담 역시 대부분 '청년 기형도'를 대상으로 한다는 점[14] 등도 이런 주제를 뒷받침하는 근거가 되었다.

여기서 말하는 '청춘'이라는 주제는 단순히 젊음의 낭만이나 열정 같은 일반적인 의미의 가치가 아니라는 점에서 특별한 의미를 지니게 된다. 청춘은 물론 시기적으로 십대 후반에서 이십대에 걸치는 청춘시절을 뜻하고 따라서 그것에는 낭만·열정·도전·희망 같은 일반적인 특성이 쉽게 채색되지만 반면에 그것과 상반되는 고독이나 혼돈, 절망이나 공포 같은 성향 또한 동시에 내재된다는 점이 중요하다. 따라서 기형도문학관의 대주제는 청춘이되 그것에는 서로 상반된 두 가지 가치가 상존하는 이미지가 혼합되어야 한다는 방침을 세웠다.(〈그림 1〉 참조)

청춘의 상반된 두 가지 가치라는 측면은 실제의 내용 구성에서 두 가지 사항으로 반영될 수 있게 설정했다. 첫째, 공간 구성에서 기형도의 문학과 생애를 삶의 이력과 작품의 변화 과정을 고려해 단계별 구획을 통해 구현되게 했다. 둘째, 전 공간과 각 구획별 공간을 청춘을 상징하는 '블루 톤'을 기반으로 일관된 시각적 질감을 유지하되 관람 동선과 각 구역의 특징에 따라 강약을 조절해 동적인 느낌을 지닐 수 있게 했다.

13 대표적으로 이성혁, 「경악의 얼굴」, 박해현 외 엮음, 앞의 책, 문학과지성사, 2017, 404~405쪽 참조.

14 이영준, 「형도야, 어두운 거리에서 미친 듯 사랑을 찾아 헤매었으냐」, 위의 책, 130~134쪽 등 참조.

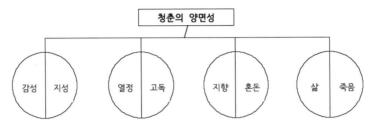

〈그림 1〉기형도문학관 상설 전시실의 구현 가치

2. 구현 방향 : 현재성과 현대성의 부각

　국내 문학관의 상설전시실은 크게 보면 몇 개의 전시실로 구획된 경우와 단일 공간을 적절한 면적으로 공간 구분을 한 경우로 나뉜다.[15] 단일 공간 전시실에 비해 복수 전시실은 해당 문인의 생애와 업적을 주제나 시기별로 나누어 관람할 수 있는 구성이 그만큼 쉽다고 할 수 있다. 예를 들어 해당 문인에 대한 전반적인 정보를 일별하는 공간을 1전시실에, 대표작을 중심으로 특정 업적을 감상하는 공간을 2전시실에 두는 것과 같은 예다. 기형도문학관은 단일 공간의 전시실을 꾸미지만 전체와 특징을 아울러 관람하게 구성했다. 이런 구성을 취하는 데에는 기형도의 생애와 문학이 지니는 특징이 관련된다.

　기형도는 생존 시기가 20세기 후반으로 같은 시기에 교류한 사람들 대다수가 2017년 현재 현역에서 활동 중이며 또한 그 문학을 수용하는 독자층에게 지난 시대의 문학이 아니라 여전히 동시대의 문학으로 인식

15　예를 들어 황순원문학촌 소나기마을은 1개 층에 3개 전시실을 따로 두고 있으며, 김수영문학관은 1·2층의 전시실을 두고 있다. 단일 공간 내에서 동선에 따라 작가의 생애와 문학을 일별할 수 있게 구성한 문학관으로는 이병주문학관·태백산맥문학관 등을 들 수 있다. 이런 사례와는 달리 박인환문학관처럼 유품이나 정보 제공 차원이 아니라 전시실 전체를 하나의 '테마 스토리'로 스토리텔링한 예도 있다.

되는 특별한 대상이다. 이에 따라 기형도문학관의 상설 전시는 일반 전시 형태의 정보 나열을 한 축으로 하되 현대적 설치 기법을 동원해 젊은 관람객들과 감성으로 교감할 수 있는 방향으로 설정되었다. 여기서 현대적 설치 기법이란 유품의 전시와 그것에 대한 설명문의 부착에 그치지 않고 조명·음향·영상 등의 미디어 효과를 최대한 살린 입체적 구성을 의미한다.

이를 다시 정리하면, 기형도문학관 상설 전시실 조성의 기본 방향은 1)평면적인 정보 나열을 기본으로 하되 시청각적 요소를 담아 입체적으로 구성하고, 2)일반적인 사실에 대한 설명을 기본으로 하되 주제와 내용의 특징이 부각되게 하며, 3)정보의 확인이나 습득에 그치지 않고 관람으로 감성적 체험이 되게 하고, 4)시기와 테마에 따라 공간을 구획하되 전체적으로는 전체적으로 일체감을 느끼게 조화를 이룬다는 내용으로 설명된다.(〈표 1〉 참조)

〈표 1〉 기형도문학관 상설 전시실의 구현 방향

특징	세부 내용
평면성<입체성	전기적 사실과 작품의 평면적인 나열에 비해 시청각적 요소를 가미해 입체적 구성을 취함.
일반성<특수성	폭넓고 다양하게 제공하되 주제와 내용의 특징이 부각되게 함.
습득형<감성형	사실의 확인이나 습득에 그치지 않고 관람으로써 감성적 체험이 되게 함.
구획성<조화성	테마별 특징을 살려 공간을 구획하되 각 공간을 자연스럽게 연계해 조화를 이룸.

3. 배치 방안 : 3단계 원리에 따른 구역 설정

공간을 구획하되 전체적으로 조화롭게 연계한다는 방향에 따라

154.04㎡의 면적을 3단계 원리로 구획했다. 제1단계는 시인 기형도의 삶과 문학을 일별하는 과정이다. 제2단계는 문학적 배경으로서의 시기를 관람하는 과정이다. 제3단계는 기형도의 삶과 문학을 인상 깊게 체험하는 과정이다. 각 과정의 세부 내용은 다음과 같다.

제1단계 : 시인의 생애 정보, 유작과 유품 정보를 설명과 실물을 통해 수용하는 과정이다. 전체적으로는 정보와 사실에 대한 일차원적인 전달을 목적으로 하는 평면적 구성이고, 일부 특징적인 유품은 실제로 감상할 수 있게 배치해 실감 효과가 나게 한다. 이 단계가 하나의 구역을 이루며 구역 명칭은 '시인 기형도'다.

제2단계 : 시인의 문학적 성장과 활동 내용 전반을 관람하는 과정이다. 이 단계는 모두 3개 구역으로 나눠진다. 첫째 구역('유년의 윗목')은 광명을 터전으로 초등학교와 중학교·고등학교를 다니던 시절까지의 성장기, 둘째 구역('은백양의 숲')은 연세대학교에 입학해 연세문학회 활동을 하던 때와 방위병 시절 근무지인 안양에서 '수리시' 동인에 가담한 때 등의 청년기, 셋째 구역('저녁 정거장')은 중앙일보에 입사하고 동아일보 신춘문예에 당선된 뒤 문단 선후배와 교류하며 작품을 발표하던 문단 활동기다.

제3단계 : 시인의 생애와 문학의 가장 상징적인 상황을 체험하는 과정이다. 이 단계 역시 3개 구역으로 나눠진다. 첫째 구역('안개의 강')은 기형도의 등단작이자 초기 시의 대표적인 이미지가 된 시 「안개」를 형상화한 공간, 둘째 구역('빈집')은 기형도의 유고작이자 대중에게 가장 많이 알려진 「빈집」을 형상화한 공간, 셋째 구역('우리 곁의 시')은 후배 시인들과 지인들의 기형도 회고 및 후배 시인들의 기형도 시 낭송 영상 관람, 기형도 대표 시들에 대한 전문가의 해설과 관람객 필사 체험 등을 위한 공간이다.(각 단계와 구역에 대한 설명은 〈표 2〉로 요약함)

단계	구역명	상세 내용	의미
제1단계	시인 기형도	시인의 생애 정보, 유작과 유품 정보를 설명과 실물을 통해 수용하는 과정	시인 기형도에 대한 일반적인 안내
제2단계	유년의 윗목	광명을 터전으로 초·중·고를 다니던 시절의 시와 삶	시인의 문학적 성장과 활동 내용 전반을 관람하는 과정
	은백양의 숲	연세대 시절과 방위병 근무 시절 등 청년기의 문학활동 내용	
	저녁 정거장	중앙일보 입사, 동아일보 신춘문예 당선한 뒤 문단 선후배와 교류하던 문단 활동기	
제3단계	안개의 강	등단작이자 초기 시의 대표적인 이미지가 된 시 「안개」를 형상화한 공간	시인의 생애와 문학의 가장 상징적인 상황을 체험하는 과정
	빈집	유고작이자 대중에게 가장 많이 알려진 「빈집」을 형상화한 공간	
	우리 곁의 시	기성의 평가와 관람객들의 필사 체험 등으로 지금 우리와 함께하는 기형도 시의 의미를 되새기는 공간	

　　그러나 이러한 단계와 구역이 관람 동선에 따라 순차적으로 배치되어 있지 않다는 점도 한 특징이라 할 수 있다. 즉, 제1단계는 전체를 하나의 구역으로 설정한 데 반해 제2단계를 구성하는 3개 구역은 제1단계에서 제3단계로 이어가는 통로 전시로 구성했다. 또한 제3단계의 3개 구역 중 '안개의 강'과 '빈집' 구역은 상설 전시실의 상징적 공간이 되는 위치에 각각 배치하고 '우리 곁의 시' 구역은 관람을 마무리하는 공간에 배치했다. 따라서 상설 전시실 전체를 선형적 동선으로 순차를 표기하면 '시인 기형도'→'유년의 윗목'→'안개의 강'→'은백양의 숲'→'저녁 정거장'→'빈집'→'우리 곁의 시' 순이 된다.(〈그림 2, 3〉 참조)

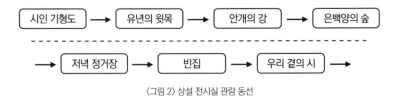

〈그림 2〉 상설 전시실 관람 동선

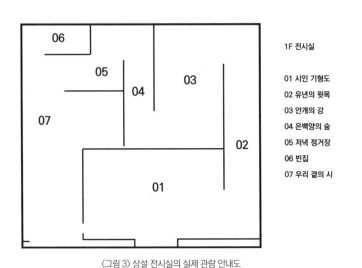

1F 전시실

01 시인 기형도
02 유년의 윗목
03 안개의 강
04 은백양의 숲
05 저녁 정거장
06 빈집
07 우리 곁의 시

〈그림 3〉 상설 전시실의 실제 관람 안내도

구역별 세부 구성의 내용과 문안

1. '시인 기형도'의 구성과 배치

3단계 구성 원리에서 제1단계는 출입구 안쪽 첫 구역에 '시인 기형도'로 구획되어 있다. 이 구역은 1)시인의 생애 전반을 설명한 글, 2)연대기, 3)작품 연보, 4)문학세계를 설명하는 글 등으로 벽면이 장식되어

있다. 이들 중 설명 글은 생애와 문학에 대한 가장 중심적이고 기초적인 내용을 이해할 수 있게 집필했다. 단, 이후 제2·3단계에서의 설명과 중복되지 않게 전체적이고 일반적인 내용을 담았다. 이 구역의 진열 유품은 1989년에 발간된 유고시집 『입 속의 검은 잎』, 1주기인 1990년에 발간된 산문집 『짧은 여행의 기록』(살림), 5주기인 1994년에 발간된 추모문집 『사랑을 잃고 나는 쓰네』, 1999년 10주기에 맞추어 발간된 『기형도 전집』 등 대표적인 저작의 초판본들이다.

이 구역은 생애 전반을 설명하고 진열을 통해 대표적인 업적을 소개하고 있어 전체적으로 평범하고 딱딱해 보일 수 있다는 점을 고려해 다양한 시각화를 시도했다. 특히 연대기 구성에서, 출생기에서 타계 무렵까지 왼쪽에서 오른쪽으로 가로지르는 연표 형식으로 작성하고 연대별 사실을 관련 사진을 곁들여 그림 형식으로 기재했다. 각 연대에 맞게 성장기에 겪은 가족의 가난과 비극, 대학 시절 장래가 촉망되는 문학청년의 면모 등을 드러내는 이력의 정보 전달을 기본으로 하되 글씨 크기와 바탕색, 배경 이미지 등을 변주해 시각적인 효과를 꾀했다.

이 구역에 대한 설명이자 시인 기형도에 대한 소개 글은 주로 기형도의 전 생애를 네 개 문단으로 된 게시문으로 완성했다. 생몰 시대와 살던 지역 소개, 유년기와 성장기, 대학 시절과 문단 활동기에 대한 간단한 해설 등 주로 생애적 사실을 중심으로 나열된 이 게시문은 다음과 같다.[16]

> 기형도 시인은 1960년 3월 13일 경기도 옹진군 송림면 연
> 평리 392번지에서 아버지 기우민과 어머니 장옥순 사이의 막

16 기형도문학관 상설 전시실의 설치 문안은 모두 필자가 주도한 소위원회를 중심으로 기사모 일부 회원, 유족, 광명문화재단 기형도문학관 운영요원 등과 회의를 거쳐 최종 확정한 것이다. 전체적으로 구역에 따라 600~800자 길이, 문단 3~4개를 기본으로 했다. 단, 3구역의 '우리 곁의 시' 공간의 대표작 해설만 300자 길이, 문단 1개를 기본으로 했다.

내아들로 태어났다. 1964년 경기도 시흥군으로 이사해 일직리 701-6(현 광명시)에서 타계할 때까지 살았다.

어릴 때부터 책 읽는 수준이 남달랐고 노래와 그림에도 소질을 보였다. 서울의 시흥국민학교·신림중학교·중앙고등학교로 통학하는 동안 최상위 성적을 유지했고 다양한 예능 활동을 하며 친구들과도 잘 어울렸다. 한편으로 아버지가 뇌졸중으로 쓰러져 가계 전체가 가난하게 살게 된 일, 바로 위 누나가 불의의 사고로 목숨을 잃은 일, 안개가 많이 끼는 안양천이라는 주변 환경 등이 시인의 내면에 깊이 체화되었다.

1979년 연세대학교 정법대학에 입학하고 나중에 정치외교학과를 전공하지만 대학 생활은 주로 '연세문학회'와 더불어 했다. 캠퍼스에서 합평과 토론을 이어가며 암울한 1980년대를 이겨냈다. 1981년 방위병으로 입대, 근무지인 안양 지역의 '수리시' 동인에 참여했다. 이때 초기작 여러 편을 창작했다. 복학하고 부지런히 작품을 써서 기성문단에 투고하던 중 1985년 동아일보 신춘문예에 시 「안개」가 당선되어 등단했다.

졸업 전 1984년 중앙일보에 입사해 이후 정치부·문화부·편집부 등에서 기자 생활을 하며 의욕적으로 작품 활동을 했다. 이 무렵 '시운동' 동인을 비롯해 많은 선후배 문우들과 적극적으로 교류했다. 시집 발간을 준비하던 1989년 3월 7일 새벽, 종로의 파고다극장에서 숨진 채 발견되었다. 사인은 뇌졸중. 3월 9일, 경기도 안성 소재의 천주교 수원교구 공원묘지에 안장되었다. 같은 해 5월 시집 『입속의 검은 잎』이 출간되었다.

이 이력과는 별도로 시인으로서의 기형도의 문학적 세계를 설명하는 글을 '문학세계'라는 글판에 담았다. 이 글에서 기형도의 문학은 1)시대

적·지역적·가정적 환경과 문학적 원체험의 관계에서 배태된다는 점, 2) 청년 시절 정치적 억압과 민주화의 열망이 부대끼던 체질화된 지적 낭만성이라는 특징을 드러낸다는 점, 또한 이로부터 3)1980년대와는 다른 새로운 세계인식을 보인다는 점이 설명되고 있다. 아래는 그 전문이다.

[문학세계]

시인이 태어나서 자란 1960~70년대는 국민의 근검과 희생이 집결되면서 국가 부강의 기틀이 잡혔다. 이로부터 물자의 풍요와 일상의 편리가 얻어지고 있었으나 자본의 편중이 심해지고 다수의 소외가 지속되었다. 집안 형편도 나아지지 않았다. 주변 안양천의 짙은 안개는 '검은 굴뚝들이 하늘을 향하고 있는 공단'을 덮곤 했다.

기형도 시는 이런 시공간의 환경과 악화된 가족 상황이 원체험으로 자리한다. 시인은 「안개」 「봄날은 간다」 등에서 그 지역 '폐수를 감싸는 안개'의 형상으로 산업화의 짙은 그늘을 그려내기도 하고, 그런 시대를 아프게 살아내고 있는 가족의 꿈을 「엄마 걱정」 「위험한 가계·1969」 「바람의 집 – 겨울 판화 1」 등으로 복원하기도 한다.

시인은 1980년대에 청년기를 보낸다. 민주화에 대한 국민의 열망이 국가권력의 폭력에 무참히 짓밟히는 상황을 견디는 내면이 시에 녹아든다. 시인은 「정거장에서의 충고」 「입속의 검은 잎」 등에서 스스로를 과거로부터 살아오고 있는 '길 위의 몸'으로 설정하고, 전망이 부재한 세계에 대한 비극적 인식을 청춘 특유의 지적 낭만으로 채색한다. 생애 마지막 작품의 하나인 「빈집」은 그 정점에서 새로운 전환을 예감하게 했다.

1980년대는 우리 시에 축적된 감성과 지성이 지배 권력에 맞서는 공동체 의식이나 해체 양식으로서의 시대 대응이라는 특징으로 변주된 시기였다. 기형도 시는 이 연장선에서 체제의 폭력과 개인의 희생을 비관과 허무의 세계로 수용해 삶에서 죽음을 인식하는 통과제의적 고통을 통해 새로운 시적 단계로 나아갔다.

기형도가 남긴 시작품을 한눈에 볼 수 있는 '시작품 발표 및 창작 연대'에는 등단 후 발표작으로 유고시집 『입속의 검은 잎』에 수록된 작품, 생전에 발표되지 않았으나 『입속의 검은 잎』에 처음 게재된 작품, 그리고 이후 『기형도 전집』에 처음 게재된 작품 등으로 구분했고, 발표작은 모두 발표 연월을 밝혔다. 아래는 그 내용이다.[17]

[시작품 발표 및 창작 연도]

시집 『입속의 검은 잎』(문학과지성사, 1989) 수록 작품
1985년
「안개」(동아일보), 「전문가」 「먼지투성이의 푸른 종이」 「10월」 「늙은 사람」(『언어의 세계』 4집), 「이 겨울의 어두운 창문」 「백야」(『학원』 3월호), 「밤눈」(『2000년』 4월호), 「오래된 서적」 (『소설문학』 11월호), 「어느 푸른 저녁」(『문학사상』 12월호)

1986년
「위험한 가계·1969」 「조치원」 「집시의 시집」 「바람은 그대

쪽으로」(『시운동』 8집), 「포도밭 묘지 1」(『한국문학』 10월호), 「포도밭 묘지 2」(『현대문학』 11월호), 「숲으로 된 성벽」(『심상』 11월호)

1987년
「나리 나리 개나리」(『소설문학』 2월호), 「식목제」(『문학사상』 4월호), 「오후 4시의 희망」(『한국문학』 7월호), 「여행자」 「장밋빛 인생」(『문학사상』 9월호)

1988년
「진눈깨비」(『문학과비평』 봄호), 「죽은 구름」 「추억에 대한 경멸」(『문예중앙』 봄호), 「흔해빠진 독서」 「노인들」(『문학사상』 5월호), 「길 위에서 중얼거리다」(『문학정신』 8월호), 「물 속의 사막」(『현대시사상』), 「바람의 집 – 겨울 판화 1」 「삼촌의 죽음-겨울 판화 4」(『문학사상』 11월호), 「너무 큰 등받이의 자-겨울 판화 7」(『80년대 신춘문예 당선 시인선집』), 「정거장에서의 충고」 「가는 비 온다」 「기억할 만한 지나침」(『문학과사회』 겨울호)

1989년
「성탄목 – 겨울 판화 3」(『한국문학』 1월호), 「그 집 앞」 「빈집」(『현대시세계』 봄호), 「질투는 나의 힘」(『현대문학』 3월호), 「가수는 입을 다무네」 「대학 시절」 「나쁘게 말하다」(『외국문학』 봄호), 「입 속의 검은 잎」 「그날」 「홀린 사람」(『문예중앙』 봄호)

미발표작(1978~1985)

「병」(1979. 10), 「나무공」(1980), 「사강리」(1981. 2), 「폐광촌」(1981. 4), 「폭풍의 언덕」(1982. 4), 「비가 2」(1982. 6), 「도시의 눈 – 겨울 판화 2」「쥐불놀이 – 겨울 판화 5」「램프와 빵–겨울 판화 6」(1982. 7), 「소리 1」(1983. 8), 「종이 달」(1983. 11), 「소리의 뼈」(1984. 7), 「우리 동네 목사님」(1984. 8), 「나의 플래시 속으로 들어온 개」(1984. 8), 「봄날은 간다」(1985. 2), 「엄마 걱정」(1985. 4)

추모문집 『사랑을 잃고 나는 쓰네』(솔, 1994)에 처음 수록된 작품

「달밤」(1979. 7. 31), 「겨울·눈(雪)·나무·숲」(1980. 2), 「시인 2–첫날의 시인」(1980. 2), 「가을에」(1980. 10. 13), 「허수아비–누가 빈 들을 지키는가」(1980. 10. 17), 「입·눈(雪)·바람 속에서」(1980. 가을), 「새벽이 오는 방법」(1981. 3. 19), 「쓸쓸하고 장엄한 노래여」(1981. 4~9), 「388번 종점」(1981. 5. 6), 「노을」(1981. 9. 8), 「비가 – 좁은 문」(1982. 1), 「우중(雨中)의 나이–모든 슬픔은 논리적으로 규명되어질 필요가 있다」(1982. 7. 1), 「우리는 그 긴 겨울의 통로를 비집고 걸어갔다」(1982. 겨울), 「레코오드판에서 바늘이 튀어오르듯이」(1984. 2. 17), 「도로시를 위하여 – 유년에게 쓴 편지 1」(1984. 10. 18), 「가을 무덤」(연도 미상)

『기형도 전집』(문학과지성사, 1999)에 처음 수록된 작품

「껍질」(1978. 3), 「귀가」(1979. 7), 「수채화」(1979. 7), 「팬터마임」(1979. 8), 「풀」(1979. 9), 「꽃」(1979. 9), 「교환수」

(1979. 12), 「시인 1」(1980. 2), 「아이야 어디서 너는」(1980. 3), 「고독의 깊이」(1980. 6), 「약속」(1980. 11), 「겨울, 우리들의 도시」(1981. 4), 「거리에서」(1981. 8), 「어느 날」(1981. 9), 「이 쓸쓸함은……」(1981. 10), 「쓸쓸하고 장엄한 노래여 2」(1981. 10), 「얼음의 빛 – 겨울 판화」(1982. 7), 「제대병」(1982. 8), 「희망」(연도 미상), 「아버지의 사진」(연도 미상)

2. 제2단계 3개 구역의 구성과 배치

제2단계의 3개 구역은 시인의 성장과정과 그 시기에 대한 체험 묘사가 담긴 작품을 보여주는 공간으로 통로 형식으로 구성되었다. 3개 구역은 공간적으로는 분리돼 있고 구역마다 각 세 문단의 안내문을 달았다. 기형도의 삶을 통일된 흐름에서 되새김질할 수 있게 각 구역명에 '이야기 하나 – 둘 – 셋'의 별칭을 붙였다.

'이야기 하나'라는 별칭이 붙은 '유년의 윗목' 구역은 제1단계 구역에서 제3단계의 '안개의 강'으로 가는 통로에 배치되었다. '유년의 윗목'이라는 표현은 대표작 「엄마 걱정」의 한 구절이다. 이 구역은 특히 어린 시절 아버지가 "유리병 속에서 알약이 쏟아지듯 힘없이 쓰러"진(「위험한 가계·1969」) 뒤 가족이 겪은 가난을 시작으로 중학교 때 바로 위 누나가 불의의 사고로 쓰러진 충격 등으로 세계를 더욱 비극적으로 인식하게 된 일이 중시되었다. 이와 관련해 학교생활을 보여주는 통신표나 노트 등의 유품이 진열되고, 그 시기를 연상시키는 시 「너무 큰 등받이의 자 – 겨울 판화 7」「나리 나리 개나리」「엄마 걱정」「바람의 집 – 겨울 판화 1」「제대병」 등이 전문 게재되었다. '유년의 윗목'의 글판은 다음과 같은 글로 채워졌다.

[유년의 윗목 – 이야기 하나]

시인은 연평도에서 태어났다. 6·25전쟁의 피난민이었던 아버지는 이곳에서 면사무소 공무원으로 일하다 간척사업에 손을 대 크게 실패한다. 이후 가족들과 함께 경기도 시흥군으로 이사해 일직리(광명시 소하동)에 자리 잡는다.

시인은 또래보다 일찍 한글로 깨치고 책과 신문을 보았다. 초등학교 3학년 때 아버지가 "유리병 속에서 알약이 쏟아지듯 힘없이 쓰러지셨다." 병들어 누운 아버지, 시장에 간 어머니, 공장에 다니는 누이…… 시인은 이런 집안에서 책을 읽고 그림을 그리고 사색을 즐기며 성장했다.

중학교 3학년 때 바로 위 누나를 불의의 사고로 잃고 충격을 받았다. 이후 교회에 나가지 않았고 대신 시를 쓰기 시작했다. 시인이 걸어다니던 안양천 주변은 산업화의 그늘이 깊게 드리워져 있었다. 자주 안개가 덮이고 그 속에서 비극이 일어나곤 했다. 시인은 '도시 변두리의 가난한 집'과 '안양천의 안개'라는 환경을 내면화해 뒷날 「엄마 걱정」 「위험한 가계·1969」 「안개」 「나리 나리 개나리」 같은 시를 남겼다.

'이야기 둘'이라는 별칭이 붙은 '은백양의 숲'은 제3단계의 '안개의 강'에서 같은 단계의 '빈집'을 연결하는 통로 형식으로 구성되었다. '은백양의 숲'은 시 「대학 시절」의 한 구절로 실제 시인이 다닌 연세대학교 내의 한 공간으로 실제 친구들과 토론하고 산책하던 숲이다. 이 구역은 전공인 정치외교학보다 문학에 더 매진하던 대학 시절과 방위병 복무 시절의 유품과 작품들이 안내되고 배치된다. 1980년대 정치적 억압을 문학 공부로 이겨나가던 시기 교내 문학상 당선작품, 안양 '수리시'

동인들과 교류하던 모습을 이곳에서 만날 수 있다. 이 시기 여러 작품은 실제 등단 이후 거의 수정 없이 발표되기도 한다. 이 시기의 면모를 보여주는 시 「식목제」「폐광촌」「밤눈」「대학 시절」「먼지투성이의 푸른 종이」「제대병」 등 6편의 전문을 창문 형식으로 꾸민 게시판에서 볼 수 있다. '은백양의 숲'의 글판은 다음과 같은 글로 채워졌다.

[은백양의 숲 – 이야기 둘]

신림중학교와 중앙고등학교를 거친 시인은 연세대학교 정법대에 입학해 정치외교과를 전공한다. 연세문학회에 가입해 '은백양의 숲길을 걷거나 돌층계에 앉아 책을 읽는 단정한 문학청년'으로 정치적 억압으로 시대를 아프게 하던 1980년대를 헤쳐 나갔다. 대학 시절 교내 문학상에 소설과 시로 몇 차례 입상했다. 뒷날 모두 문인이 되는 성석제·원재길·조병준 등을 만나 교류한 것도 이때다.

안양에서 방위병 생활을 할 때는 지역의 '수리시' 동인과 열띤 합평 시간을 가졌고 동인지 1집(1981년)에 「노을」 등의 시를 발표하기도 했다. 이 시기에 쓴 여러 편의 시는 등단 초기 발표작이 된다. 복학하고 나서 더 심화된 작품으로 문단에 도전해 신춘문예 최종심에 오르내렸다. 졸업 전 중앙일보에 취업해 사회에 첫발을 내딛었다.

1985년 1월 동아일보 신춘문예에 「안개」가 당선돼 시인으로 등단한다. 입사 후 처음 배속된 정치부에서 이듬해 문화부로 자리를 옮기게 되면서 문단 선후배와 많은 어울림을 가지게 된다. 예민한 문학 담당 기자가 나타났다는 분위기였고, 훌륭한 시인이 될 거라는 기대를 받았다. 1986년 6월민주항쟁

을 계기로 암울한 시대가 걷히면서 시인의 내면에 낀 짙은 안
개도 조금씩 다른 채색으로 빛을 뿜기 시작했다.

'이야기 셋'이라는 별칭을 달고 있는 '저녁 정거장'은 제3단계 '빈집'
과 같은 단계의 '우리 곁의 시' 사이 통로에 자리해 있다. '저녁 정거장'
은 시인의 대표작 중 하나라 할 수 있는 시 「정거장에서의 충고」의 '저
녁의 정거장'에서 따온 말이다. 1985년 등단한 시인은 중앙일보 기자
로 일하던 초기에는 작품 발표가 적다가 정치부에서 문화부로, 다시 편
집부로 부서를 이동하면서부터 왕성한 면모를 보이게 된다. 이 시기 발
표작의 다수는 기형도 시의 대표작이라 할 수 있는 '길'과 '정거장'이라
는 이미지를 드러낸다. 당시 1980년대 초중반 문학 소집단운동을 대표
하던 '시운동' 동인들과 어울리며 시를 발표한 '시운동' 8집과 '시선집'
등 출판물과 기자 생활을 하던 때 입던 양복 등 유품이 진열되고 이때의
이미지가 잘 드러난 대표적인 시 「오래된 서적」 「길 위에서 중얼거리다」
「진눈깨비」 「기억할 만한 지나침」 등이 게시되어 있다. '저녁 정거장'의
글판은 다음과 같은 글로 채워졌다.

[저녁 정거장 – 이야기 셋]

무엇보다 좋은 시를 쓰고 싶어 한 시인은 사내에서 부서 이
동을 하면서 점점 더 많은 시를 발표할 수 있게 된다. 1987년
미국·유럽, 1988년 대구·전남 등지를 여행하며 견문을 넓히고
재충전을 하는 시간도 가졌다. 1980년대 젊은 시단의 한 축이
던 '시운동' 동인 모임에 참여해 작품 발표도 하고 일명 '시운
동 청문회'라 부른 합평 시간을 함께하기도 했다.
이 무렵 「여행자」 「진눈깨비」 「길 위에서 중얼거리다」 「정

거장에서의 충고」「가는 비 온다」「기억할 만한 지나침」「가수
는 입을 다무네」「입속의 검은 잎」 등 시인을 대표하는 '길 위
의 시'들이 탄생한다. 이들 시에서 '길'은 일상을 벗어난 여행
이나 도시 현실에서의 산책에 그치지 않는다. 그것은 과거에
대한 반추이자 과거로부터 살아오고 있는 현재 삶에 대한 자
기 확인이다.

이러한 탐색 과정으로 '새로운 리얼리즘의 세계'를 구축해
간 시인에 대한 평가도 그만큼 높아진다. 평소 꿈꾸어 온 '문
학과지성 시인선'의 출간 제의를 받고 기꺼운 마음으로 원고
를 정리하던 중 1989년 3월 7일 타계한다. 두 달 뒤 유고시집
『입속의 검은 잎』이 출간된다.

3. 제3단계 3개 구역의 구성과 배치

제3단계는 이 문학관을 상징적인 테마로 이해하는 3개 구역으로 설
정된다.

첫째 구역인 '안개의 강'은 등단작 「안개」를 구현한 공간이다. 「안개」
의 '안개'는 단순히 시의 배경으로서의 자연현상이나 시인이 살던 지역
의 시대 환경에 그치지 않는다. 그것은 나아가 시인의 시에서 불안과 비
극을 내포하고 있는 세상에 대한 상징으로서의 의미를 갖는다. 따라서
이 공간은 정보의 전달이나 유품의 소개가 아니라 이미지로 시를 '느끼
게' 하는 데 주안점을 두었다. 삼면 벽에 영상과 활자로써 '안개'를 이미
지화하고 바닥에 시 전편이 '흐르게' 배치했고 이를 조명과 음향으로써
감각적으로 느끼게 했다. 발밑에서부터 머리끝까지 온몸으로 시 「안개」,
나아가 기형도의 대표적인 세계관을 느낄 수 있게 설정된 공간이다.

둘째 구역인 '빈집'은 시인의 가장 두드러진 대표작 「빈집」을 이미지

화한 공간이다. "가엾은 내 사랑 빈집에 갇혔네"에서의 '빈집'을 실제 시인이 기거하던 방의 느낌을 살려 좁은 방에 어둠과 정적 속에서 사색하고 글을 쓰는 시인의 자리를 '이미지'로써 재현하고자 했다. 공간 내 한 벽면에는 특별히 제작된 4분짜리 영상물이 상영되는데 이는 시 「빈집」에 대한 영상적 해석이자 시인의 내면을 차지하던 '실연의 고독'에 대한 미학적 이해라 할 수 있다. 관람객들은 이 '빈집' 안의 정적 속에서 시인의 내면을 체화하는 시간을 갖게 된다.

'우리 곁의 시'는 다른 문학관과는 달리 이 문학관의 주인공 기형도와 그의 시가 현재도 생생하게 살아서 함께한다는 의미를 다양한 매체로 부각한 공간이다. 관람객들은 기형도 타계 후 쏟아진 전문가들의 진단(텍스트), 당시 삶을 함께한 문인과 지인들의 회고담(인터뷰 영상), 후배 시인들의 기형도 시 낭송(헤드폰으로 감상하는 낭송 영상), 기형도 대표시 필사 체험(체험형 매체), 대표작 5편과 그에 대한 종합적인 평설(텍스트) 등으로써 '살아 있는 기형도'를 느끼게 된다. 앞 공간에서 자세히 소개하지 못한 대표작 「위험한 가계 1969」「정거장에서의 충고」「질투는 나의 힘」「물속의 사막」「입속의 검은 잎」 등을 소개하고 그 시가 품은 의미도 설명했다. 이 구역을 설명하는 글은 다음과 같다.

시집 발간을 준비하다 갑작스럽게 타계한 시인에게는 발표작 외에도 여러 편의 시와 노트 기록이 남아 있었다. 친구들이 그것을 정리해 문학과지성사로 넘겼다. 시집 출간을 처음 발의한 문학평론가 김현이 해설을 쓰고 시집 제목을 달았다. 사후 2개월, 1989년 5월 유고시집 『입속의 검은 잎』이 출간되었다.
이듬해 3월 산문집 『짧은 여행의 기록』이 발간되었다. 1주기 추모행사에서는 추모사와 추모시가 쏟아졌다. 5주기인 1994년 초에는 시·소설·산문과 문우들의 추억담을 실은 문집

『사랑을 잃고 나는 쓰네』가 발간되었다. 문단과 독자의 반응이 점점 뜨거워졌다. 이미 "잘 있거라 짧았던 밤들아"(「빈집」) 풍은 유행이 되고 있었다. "나의 생은 미친 듯이 사랑을 찾아 헤매었으나/ 단 한 번도 스스로를 사랑하지 않았노라"(「질투는 나의 힘」)의 반어법에 매료된 사람들이 늘어났다. 김현의 해설에서 명명된 '그로테스크 리얼리즘'은 자주 논쟁의 중심에 놓였다.

1999년 3월 10주기에 맞추어 새로 발견된 시 20편과 단편소설 1편 등을 보탠 '전집'이 발간되었다. 2009년 3월 20주기에는 그동안의 주요 평론과 새로운 추모 글을 함께 묶은 『정거장에서의 충고』가 발간되었다. 『입속의 검은 잎』은 '문학과지성 시인선' 중 가장 많은 판매부수를 기록 중이다. 문집·전집 등도 대부분 쇄를 거듭해 읽히고 있으며, 해마다 많은 평론·소논문·학위논문이 발표되고 있다.

'우리 곁의 시'에 실제 삶에서의 기형도를 기억하는 인터뷰 영상에는 시단의 선배이자 연세대 시절의 스승인 시인 정현종, '시운동' 동인 박덕규와 이문재를 비롯해 연세문학회 출신 이성겸·성석제·황경신·나희덕, '수리시' 동인 홍순창·조동범, 언론인 박해현·박종권·장광익, 유족 기향도 등이 등장한다. 또한 이 영상을 가운데 두고 양 벽에는 9인 전문가의 평이 발췌 게시되었다. 그 텍스트는 다음과 같다.[18]

　　* 기형도의 리얼리즘의 요체는 현실적인 것(―개인적인 것
　　―역사적인 것)에서 시적인 것을 이끌어내, 추함으로 아름다

18 이 내용의 원전은 참고문헌에 밝힘.

움을 만드는 데 있는 것이 아니라, 시적인 것이 현실적인 것이며, 현실적인 것이 시적인 것이라는 것을, 아니 차라리 시적인 것이란 없고, 있는 것은 현실적인 것뿐이라는 것을 분명하게 보여준 데 있다. ― 김현(문학평론가), 「영원히 갇힌 빈방의 체험」(1989)

* 그리하여 『입속의 검은 잎』이 그의 유고시집으로 간행된 이후, 그는 이승에서의 나이가 20대의 한끝에서 정지된 젊은 시인으로서 젊은 독자들이 끊임없이 찾아 읽고, 공감하는 시인 중의 한 사람이 되었다. 20대의 푸른 나이에 삶의 종지부를 찍은 시인은, 비록 그의 육체적 삶은 소멸되었을지라도, 젊은 독자들의 영혼 속에 영원히 젊은 모습으로 각인되어 살아 있게 된 것이다. ― 오생근(문학평론가), 「삶의 어둠과 영원한 청춘의 죽음」(2001)

* 중얼거림은 소외된 자의 넋에서 무자각적으로 흘러나오는 자기 독백의 소리이다. (……) 그것은 뜻 있음이 완벽하게 탕진되어버린 세계에서 삶을 부정해버릴 수도 없고, 그렇다고 다른 선택도 할 수 없는 막다른 상태에서의 궁색한 버팀, 뜻 없는 반복, 어리석은 혼미의 중얼거림이다. 이 중얼거림의 행위는 기형도의 시 세계의 총체적 의미의 맥락을 파악하는 데 중요한 단서가 되는 행위이다. 거두절미하고, 기형도의 시는 바로 중얼거림의 시인 것이다! ― 장석주(시인·문학평론가), 「기형도 혹은 길 위에서의 중얼거림」(1989)

* 기형도의 시에서 가장 중요한 것은 그것의 도저한 부정성

이다. 그 부정성은 세 가지 차원에 걸쳐 있다. 세계의 부정성, 자아의 부정성, 그리고 그 부정성들의 부정적인 드러냄이 그 것이다. 1985년에 데뷔한 기형도의 데뷔작 「안개」는 그 세 차원을 두루 보여주고 있다. 「안개」의 "아침 저녁으로 샛강에 자욱이 안개가 끼"는 "읍"은 이 세계의 상징적 축도이다. 여기서 세계는 이중적 부정성을 띠고 있다. ― 성민엽(문학평론가), 「부정성의 언어, 그 사회적 의미」(1989)

* 시인은 죽음으로써 타자 옆에 살고, 독자는 삶으로써 죽음 안으로 들어갈 통로를 그 시가 연 것이다. ― 정과리(문학평론가), 「죽음, 혹은 순수 텍스트로서의 시」(1999)

* 기형도의 시는 우리 세계에서 모습을 감춰버린 아름답고 신비로운 성을 찾아가는 언어의 순례이자 그 성을 은폐하고 그 성을 향해 가고자 하는 모든 노력을 좌절시키는 현실에 대한 강력한 비판이라고 할 수 있다.― 남진우(시인, 문학평론가), 「숲으로 된 성벽」(1994)

* 기형도는 거리의 시인이었다. 그런데 기형도에게 중요했던 것은 도시적 풍경 자체가 아니었다. 거리 위의 그는 그곳에서 다른 시간을 만난다. 그 시간은 도시의 익명성이 어떤 설명할 수 없는 위태로운 신비를 만나는 경험이다. 그 경험은 사회적인 것이면서 또한 시적인 것이다. 그 시간 속에서 기형도는 일인칭의 서정적 세계로부터 어떤 비인칭적 공간으로 자신을 이동시킨다. 거리는 기형도의 일인칭을 단지 하나의 기억을 호출하는 개인성으로만 묶어두지 않았다. 거리는 그를 고립시

키면서, 그 고립을 익명적인 것으로 만들었다. — 이광호(문학
평론가), 「기형도의 시간, 거리의 시간」(2009)

　* 그는 죽었지만 죽지 않았다. 특히 온갖 이야기들을 재생
산하며 매혹적인 텍스트로서 시대를 횡단한다. 기형도 텍스
트는 시인이나 비평가들, 혹은 출판 관계자, 언론 기자나 서점
진열대 직원, 국어교육 관련자 들이 형성한 문학의 장에서 강
력한 아비투스를 형성한다. 이제는 문단 관계자들의 손을 떠
나 독자와 텍스트가 직접적으로 만나고 부딪치며 체험되고 있
다. — 금은돌(시인·문학평론가), 『거울 밖으로 나온 기형도』
(2013)

　* 우리는 지금까지 기형도 시인의 경험과 의식의 결과로 나
타난 문학적 형상물을 대략적으로 검토하는 과정에서 기형도
시인의 '절망'이 유년기 체험을 통한 결여의식과 소시민의 전
망 부재에 대한 인식에서 비롯됨을 알 수 있었다. 이러한 그의
한계 내에서 그는 자신의 시 세계를 충실하게 구축하였다. 그
러나, 있어야 할 것이 없을 때, 결여의식의 형상화 자체라는
단계를 극복하지 못하고 이제 막 현실적 삶 속에서 절망의 늪
을 벗어나려는 문학적 과정에서 그가 삶을 마쳐야만 했다는
것은 실로 안타까운 일이다. — 연세문학회, 「절망 속으로, 고
기형도 학형의 작품 세계」(1989)

또한 헤드폰으로 청취할 수 있게 촬영된 '시인들, 기형도를 읽다'의
낭송 영상은 강성은(「어느 푸른 저녁」「기억할 만한 지나침」), 김행숙
(「물 속의 사막」「먼지투성이의 푸른 종이」), 오은(「소리의 뼈」「엄마 걱

정」), 최하연(「질투는 나의 힘」「정거장에서의 충고」) 등 4인의 후배 시인이 직접 낭송하는 장면을 각각의 화면에 담았다. 또한 관람객들의 필사 체험 시는 「엄마 걱정」「바람의 집 – 겨울 판화 1」「빈집」등 3편으로 제공된다.

또한 기형도를 대표하는 작품이면서도 다른 공간에서 크게 내세우지 않은 시 「위험한 가계(家系)·1969」「정거장에서의 충고」「입속의 검은 잎」「질투는 나의 힘」「물 위의 사막」등 5편과 그것에 대한 전문가의 해설을 게시해 두었다. 해설 내용은 다음과 같다.

「위험한 가계(家系)·1969」

아버지가 '힘없이 쓰러진 뒤' 빈곤에 시달리는 집안에서 성장하던 유년 시절의 삶을 총 6장으로 된 산문시 형태에 담았다. 「엄마 걱정」「바람의 집 – 겨울 판화 1」등과 함께 가난한 집에서 외로움과 기다림으로 내면을 채우는 '성장 서사'를 들려준다. 어린 시인은 '제일 긴 밤 뒤에 비로소 찾아오는 우리들의 환한 가계'를 보고 있다. 등단 직후 친근하게 교류하던 '시운동'의 동인지 8집(『언어공학』, 1986)에 다른 여러 편의 작품과 함께 발표했다.

「정거장에서의 충고」

희망은 '불안의 짐짝들'에게 감시를 당해왔다. 삶은 그 '좁고 어두운 입구'를 지나 지금이라는 정거장에 이른다. 그 몸은 어느새 '누추한 육체'가 되었다. 모든 존재는 이렇듯 살아 있는 그 순간 '이미 늙은 것'인지도 모른다. 비극과 절망의 세계를 시인 특유의 '길과 정거장'의 이미지로 표현한 대표적인 시다. 「가는 비 온다」「기억할 만한 지나침」등과 함께 『문학과

사회』1988년 겨울호에 발표했다.

「입속의 검은 잎」

1989년 3월 시인의 타계 후 『문예중앙』 봄호에 발표된 유
작이다. 시인이 청년기를 보낸 1980년대, 권력의 폭력으로 국
민이 희생되는 사건이 이어진다. 침묵하던 다수의 말들은 어
느새 '망자의 혀'로 거리에 넘쳐나 있다. 시인의 의식은 그 침
묵하는 입과 거리의 혀 사이의 '입속의 검은 잎'으로 상징화된
다. 유고시집의 표제작이 되면서 시인을 대표하는 이미지가
되었다.

「질투는 나의 힘」

기록할 것이 많은 줄 알았던 삶은 아무에게도 두려움을 주
지 못한 것이었다. 그러니 '내 희망의 내용은 질투뿐'이었던
거다. 이런 깨달음의 과정이 청춘의 일기장을 보는 듯 아련하
다. 뼈아픈 '자기반성'이 실은 지극한 '자기사랑'의 다른 이름
이라는 사실을 일깨워준다. 많은 독자들의 사랑을 받고 다른
문화예술에도 적지 않은 영향을 준 시이다. 『현대문학』 1989
년 3월호에 발표했다.

「물 속의 사막」

창에 흐르는 빗물은 '푸른 옥수수잎으로 흘러내리고' 그 속
에 장마에 시달리던 유년이 떠오른다. 아버지의 얼굴이 떠내
려오고 지워진다. 그 환상으로부터 멀리 떠나지 못해 "내 눈
속에 물들이 살지 않는다"로 외면하는 화자의 심리가 각별하
다. 문학평론가 김현이 유고시집 해설에서 특별히 평가한 작

품으로 1988년 무크지 『현대시사상』에 처음 발표되었다.

 상설 전시장의 마지막 게시물은 기형도 시가 다른 장르로 다른 지역
으로 널리 전환·확산되는 내용을 '더 넓게 더 멀리'라는 제목의 글에 담
았다. 그 글은 다음과 같다.

[더 넓게 더 멀리]

 기형도는 광명시 소하동에 살면서 서울·안양 등지로 오갔
다. 시인으로 신문기자로 사회생활을 하면서도 질투를 하지
못할 정도로 다정다감했다. 연세문학회의 문우들, 안양 '수리
시' 동인들, '시운동'의 시인들, 문단 선후배들은 기형도를 추
억하는 데 인색함이 없었다.
 그동안 '기형도기념사업회'의 '시길 밟기', 광명문화원의 추
모시낭송회, 광명시중앙도서관의 '기형도 특별코너' 설치, 광
명시민회관의 추모공연, 하안문화의집의 이야기 콘서트와 시
극공연, 광명문화학습축제의 '시인다방' 운영, 운산고등학교
의 '기형도 시인 연구 프로젝트', 광명시의 기형도시비 건립과
기형도문화공원 조성 등 시인을 기념하는 다채로운 사업과 행
사가 펼쳐졌다.
 2015년 광명시는 시인을 기리는 문학관을 짓기로 확정했
고, 시인을 추모하는 여러 인사들은 유족과 함께 '시인기형도
를사랑하는모임'을 결성해 뜻을 합했다. 이로부터 2017년 11
월 기형도문학관이 건립되었다.
 시인의 작품은 다른 작가들의 창작 원천이 되어 여러 편의
시(김영승·나희덕·박덕규·송재학, 오규원·이문재·이상희·임동

확·진은영·채호기·최하연·함성호·황인숙 등)와 소설(김연수의 「기억할 만한 지나침」, 김이정의 「길 위에서 중얼거리다」「물 속의 사막」, 신경숙의 「빈집」 등)이 새롭게 탄생했다.

기형도의 시는 세기를 넘고 지역을 넘고 장르를 넘는다. 오늘의 젊은이들은 그의 시에서 청춘을 읽고 즐긴다. 예술가들은 노래·그림·연극·영화로 재생산하고 있다. 여러 언어로 번역돼 해외 독자들과도 만나고 있다. 기형도 시는 젊음에서 영원으로 살아 있다.

남은 문제들

지금까지 기형도문학관의 건립 과정에서 상설 전시실의 조성을 위한 방향 설정과 배치 방안 마련에 직접 가담하고 이를 실행해 옮기는 과정에 관여해 문안 작성 등을 주도한 소위원회의 한 사람으로서 그 과정 일체를 설명했다. 이 일은 2017년 11월 10일 개관을 통해 실제 공식적인 결과물로 전시돼 있다. 그러나 이 같은 결과가 처음 기획한 대로 성취된 것이라고 볼 수 없다. 특히 이 전시실은 다른 일반적인 문학관의 그것과는 달리 정보 습득을 지향하지 않고 감성적 체험을 지향했다. 제3단계의 테마룸이라 할 수 있는 '안개의 강'과 '빈집'의 공간은 이 점을 실감할 수 있는 가장 특별한 공간이다. 그러나 이 대표적인 공간은 짧은 작업 기간으로 영상과 실내조명 또는 영상과 음향 설비 등의 조화까지 꾀하지 못한 아쉬움이 있다. 또한 그 외 여러 공간에서 각 단계별로 배치되는 전시물의 적절성 문제도 대두되었다. 아울러 전시물에 대한 사전 인지와 연구가 부족해 이에 대한 설명에 '스토리텔링 기법'을 사용하지 못한 점도 아쉬움으로 남는다.

한편 이러한 약점이 눈에 뜨이기는 하지만 일부 추천할 만한 성과도 있었다는 자평도 가능하다고 본다. 무엇보다 국내 문학관이 대개 정보를 제공하고 관련 자료를 관람하게 하는 평면적인 전시 형태를 유지한 것에 비해 이 전시실은 그러한 평면성 위에 특정 테마로써 감성 체험을 하는 데까지 나아갔다는 점을 말할 수 있겠다. 또한 해당 작가의 업적 못지않게 그것을 수용하고 있는 현재와 미래의 상황을 구체적으로 제시하고 나아가 동시대 사람들이 모두 그것을 즐길 수 있는 통로를 나름대로 마련했다는 점도 중요하다. 문학과 예술이 전승유물로서의 가치를 얻게 되면 그것이 지니는 '살아있는 작품'으로서의 가치는 뚜렷이 약화되는 경향이 생겨난다. 이에 비해 기형도문학관은 청춘의 시인 기형도가 이 시대 하나의 문학적 신화가 되어 있음에도 불구하고 여전히 오늘날의 청춘의 시로 살아 있음을 다양한 콘텐츠로 체감할 수 있게 한다는 점을 특별히 강조해 두어야겠다. 이런 장단점을 두루 감안해 국내 문학관의 상설 전시실 구성을 비롯해 문학관 건립에 참조할 만한 몇 가지 제안을 하면서 이 글을 마감한다.

첫째, 국내의 문학관은 작가가 머문 장소라는 의미를 지니는 구미권의 '작가의 집'이나 주민의 자발적인 참여로 건립하게 되는 일본 등의 지역 문학관과 성격을 달리하는 곳이 대부분이다. 이에 따라 처음부터 공간과 장소 그 자체가 지니는 의미도 크지 않고, 자율성과 자립도가 보장되지 않은 채 관 주도에 의존한다는 약점을 지니게 된다. 기형도문학관도 마찬가지다. 이런 한계는 문학관의 공식 행정에 영향을 받지 않는 별도의 운영위원회 활동을 강화해 합리적인 운영 방안을 제안하고 이를 실행해 옮기는 과정으로써 극복해 가야 한다.

둘째, 국내 문학관은 예산의 회기, 행정 담당자의 임기 등에 따라 업무의 단절과 변경, 전문성의 결여 같은 문제점이 생겨나면서 결국 문학관의 정체성이 흔들리게 되는 일이 만연돼 있다. 문학관 건립의 첫 기획

에서 건립과 운영의 전 과정에 일관된 정체성을 유지할 수 있는 구조적 장치가 절실하다. 이 점에 대해서는 건립의 주체가 되는 관을 비롯, 관련 종사자들이 특별한 인식으로 전문가들이 참여할 길을 열어두고 이에 대한 행정 지원을 아끼지 말아야 한다.

셋째, 건물 외벽에서부터 전시실 한 구석의 전시물에 이르기까지 일관된 이미지를 유지해야 한다. 기형도문학관의 경우 건물과 전시실을 서로 큰 연계 없이 업무적으로 분리 조성을 한 데서 가치 있는 공간의 창출이라는 의미를 강화하는 데 어려움을 겪었다. 뒤늦었지만 상설 전시실의 대표 이미지를 '청춘'에 두고 그것이 지닌 양면성을 함께 미학적으로 일관되게 구현하게 됨으로써 그러한 한계에서 얼마간 벗어날 수 있었다.

넷째, 국내의 문학관은 건립 과정에서부터 행정과 예산 집행 등에서 보고와 감사에 치중해 있기 마련이어서 이름에 걸맞은 미적 형태를 유지하기 어렵게 된다. 소장 자료에 대한 연구가 부족해 가치 있는 자료에 대해서조차도 제대로 설명하지 못하는 경우도 많다. 설명 문안도 대개는 평면적이고, 그것을 표현하는 글자나 색채 등도 치밀한 감각을 유지하지 못하는 예가 많다. 기형도문학관의 경우도 사전 연구가 더 치밀하게 진행되었다면 스토리텔링 기법 등을 활용할 수 있었고, 또한 미학적으로도 보다 완성도 높은 상태에 이르렀을 것이다.

다섯째, 국내 문학관은 관련 자료를 소장하고 이를 전시한다는 점에서 상당 부분 박물관이나 미술관 같은 기능을 지니고 있지만 실제로 그것에 맞먹는 전문적 인식은 결여돼 있다. 수장고 시설이나 기능에 대해서도 연구가 부족한 상태이고, 인적 환경에서도 주요 자료가 지니는 실물 가치를 구현하는 방안을 창출해내기 어려운 처지다. 자료의 수집과 보관, 연구와 구현에 이르는 전 과정에 대한 인식 제고와 이의 구체적 실현을 위한 체계적인 행정 지원이 필요하다.

여섯째, 지금까지 문학관은 박물관이나 미술관 또는 도서관 등과 다른 문학관만의 확고한 성격을 갖추지 못해 특히 상설 전시실의 경우 뚜렷한 중심과 지향점을 확보하지 않은 채 조성되어 왔다고 할 수 있다. 이 점에서 조만간 건립되는 국립한국문학관이나 공립, 사립 등의 분명한 자격을 부여받게 되는 문학관은 주제와 환경에 맞는 정체성을 수립해 확고한 지향점을 유지해야 한다. '문학진흥법'의 실제적인 시행과 국립한국문학관의 건립과 운영의 전 과정이 지금까지 나타난 모순과 한계가 개선되고 극복되는 본보기가 되기를 희망한다.

참 고 문 헌

1. 기본자료

기형도, 『입속의 검은 입』, 문학과지성사, 1989.
_____, 『짧은 여행의 기록』, 살림, 1990.
기형도 추모문집 『사랑을 잃고 나는 쓰네』, 솔, 1994.
기형도, 『기형도 전집』, 문학과지성사, 1999.
박해현 외, 『기형도의 삶과 문학-정거장에서의 충고』, 문학과지성사, 2009.

2. 단행본·논문·평문

금은돌, 『거울 밖으로 나온 기형도』, 국학자료원, 2013.
김 현, 「영원히 닫힌 빈방의 체험」, 기형도 시집 『입속의 검은 잎』, 문학과지성사, 1989.
기형도 추모문집 『사랑을 잃고 나는 쓰네』, 솔, 1994.
 - 남진우, 「숲으로 된 푸른 성벽」, 132~180쪽.
 - 성석제, 「기형도, 삶의 공간과 추억에 대한 경멸」, 220~253쪽.
 - 이광호, 「묵시(默視)와 묵시(默示) : 상징적 죽음의 형식」, 194~211쪽.
박덕규, 「문학공간의 명소화와 문화산업화 문제」, 『한국문예창작』 제16호, 한국문예창작학
 회, 2009.
박해현 외 엮음, 『정거장에서의 충고』, 문학과지성사, 2017.
 - 오생근, 「삶과 어둠과 영원한 청춘의 죽음」, 381~403쪽.
 - 이광호, 「기형도의 시간, 거리의 시간」, 83~100쪽.
 - 이성혁, 「경악의 얼굴」, 404~436쪽.
 - 이영준, 「형도야, 어두운 거리에서 미친 듯 사랑을 찾아 헤매었으냐」, 130~148쪽.
 - 조강석 외 4인, 「2000년대 젊은 시인들이 읽은 기형도」(좌담), 11~63쪽.
연세문학회, 「절망 속으로, 고 기형도 학형의 작품 세계」, 『제44회 연세문학회 추모의 밤』,
 1989.
장석주, 「기형도 혹은 길 위에서의 중얼거림」, 『현대시세계』 1989년 가을호.
정과리, 「죽음 옆의 삶, 삶 안의 죽음」, 『문학과사회』 1999년 여름호.
정성훈, 「기형도 시문학의 건축적 재해석을 통한 기형도 문학관 설계연구」, 건국대학교 건
 축전문대학원 석사학위논문, 2015.

조성일, 『기형도 시세계로 만나는 광명』, 광명문화원, 2013.

3. 신문기사

고경호, 「부실용역에 제주 문학관 건립사업 '지지부진'」, 『NEW1』 2017년 10월 17일자. (http://news1.kr/articles/?3126108).

백승찬·김향미, 「국립한국문학관을 위한 제언…전국 문학관 현황 지도」, 『경향신문』 2017년 11월 21일자. (http://h2.khan.co.kr/view.html?id=201711211020001.)

손의현, 「고은문학관 설계 세계적 건축가 물망」, 『경기일보』 2017년 3월 9일자. (http://www.kyeonggi.com/?mod=news&act=articleView&idxno=1323940).

이은중, 「보령시 '이문구 문학관'→'보령 문학관' 변경」, '『연합뉴스』 2012년 2월 22일자. (http://news.naver.com/main/read.nhn?mode=LSD&mid=sec&sid1=102&oid=001&aid=0005525036).

전익진, 「소설가 박완서 생전 거주하던 구리에 문학관 건립 추진」, 『중앙일보』 2017년 12월 8일자. (http://news.joins.com/article/22186167).

정서린, 「문학과지성 '시인선' 500호 돌파」, 『서울신문』 2017년 7월 13일자. (http://www.seoul.co.kr/news/newsView.php?id=20170714027021&wlog_tag3=naver).

우리 그림책의 포스트모던 서사 전략

— 박연철의 『피노키오는 왜 엄펑소니를 꿀꺽했을까?』를
중심으로

이은주

여느 문학 영역이 그렇듯 그림책 또한 그 존재 기반을 자기가 생성된 시대에 두고 있다. 컴퓨터와 인터넷을 기반으로 하는 현대 사회는 물리적 시공간을 넘나들며 세계를 동시적으로 소비한다. 마리아 니콜라예바(Maria NikolaJeva)가 우수한 아동도서의 번역이 일반화된 현상을 가리키며 "아동문학은 하나의 국제적인 현상"[1]이라고 한 것은 단순히 번역만의 문제는 아니다. 특히 글과 그림, 그리고 주변 텍스트와의 관계 속에서 완성되는 그림책은 상대적으로 적은 글과 세계 공통의 기호라는 그림의 유연성으로 인해 더욱 쉽고 빠르게 지구촌에서 소비된다. 때문에 그림책은 지구촌의 사회·문화적 흐름과 보다 직접적으로 관련되어 보인다.

최근 포스트모더니즘이라 불리는 현대 사회의 특성을 반영하는 그림책들이 출판되며 이에 대한 논의도 활발하다. 포스트모더니즘 담론은 성인문학에서는 광풍처럼 불고 지나간 이론이지만 그림책의 영역에서는 이제 개화하는 듯 보인다.[2] 2000년대 후반 시작된 포스트모던 그림

1 마리아 니콜라예바, 조희숙 외 옮김, 『아동문학의 미학적 접근』, 교문사, 2009, 295쪽.
2 최근 서구의 이론가들 사이에서 탈이론 논쟁이 활발한데, 노들먼은 탈이론에 대한 찬반론을 정리하며 탈이론의 시대라고 주장하는 사람들조차 그 주장을 관철하기 위해 이론적인 생각을 한다고 간파하곤 흥미롭게도 지금은 이론 이후의 이론의 시점이라고 한다. 그는 이론 뒤에 오는 것은 재사고된, 변형된, 풍부해지거나 줄어든 이론이라

책 연구는 다양한 측면에서 이루어지고 있다. 그러나 이들 연구는 주로 서구의 그림책을 대상으로 아동의 반응 고찰 및 그 교육적 측면과 일러스트레이션에 대한 연구가 주를 이루고 있어 우리 그림책 연구의 측면에서, 문학 연구의 측면에서 볼 때 일정한 한계가 있다.[3] 발전을 거듭하고 있는 우리 그림책의 내용과 표현을 더욱 알차게 다져가기 위해, 또 그 다양성을 위해 우리 그림책에 대한 연구가 필요하다는 의미이다. 따라서 이 시대의 사회 문화를 가장 잘 드러내는 포스트모더니즘이라는 분석 도구로 문학적 측면에서 우리 그림책을 연구하는 작업은 절실하다.

박연철은 2006년 첫 그림책 『어처구니 이야기』를 내고 2007년 『망태할아버지가 온다』, 2010년 『피노키오는 왜 엄펑소니를 꿀꺽했을까?』, 2013년 『떼루떼루』, 2015년 『진짜 엄마 진짜 아빠』까지 글과 그림을 함께 작업한 5권의 그림책을 냈다. 그의 첫 작품은 비룡소 황금도깨비상을 수상했고 두 번째 작품은 볼로냐 라가치 올해의 일러스트레이터(픽션부문)로 선정되었으며 2015년에는 『떼루떼루』로 볼로냐 라가치 뉴호라이즌 부문 우수상(special mention)을 수상했다.

고 한다.(Perry Nodelman, "What are we after? Children's Literature Studies and Literary Theory Now," *Canadian Children's Literature 31.2*, 2005, pp.1~19.) 마리아 니콜라예바 또한 문학의 이론은 맞거나 틀린 것이 아니고, 어느 이론이 다른 이론보다 나은 것도 아니며, 어느 이론도 궁극적 답일 수는 없지만, 이론은 우리가 무엇을 왜 하느냐에 대한 결정적인 질문의 집합체이기에 이론 없이는 적용도 없다고 한다.(마리아 니콜라예바, 조희숙 외 옮김, 『어린이 문학에 나타난 힘과 목소리, 주체성』, 교문사, 2012, 6~18쪽.) 이론이 필요하지 않다고 하기 위해 이론이 필요하듯 이론이 문학 연구자들에게 적절한 분석도구를 제공한다는 것은 이론의 여지가 없다. 때문에 지금 뜨거운 이론이든 아니든 작품을 더 풍부하게 볼 수 있는 적절한 이론에 기대어 작품을 분석하는 것은 중요하다.

3 김기중의 논문(「우리 환상 그림책에 나타난 포스트모더니즘 연구」)와 홍명진의 논문(「국내 창작 그림책의 포스트모던 특성 연구 : 해외 아동문학상 수상작을 중심으로」)이 우리 그림책을 대상으로 했을 뿐 나머지 논문들은 모두 서구의 그림책을 대상으로 했다. 또한 아직까지도 문학적인 측면의 분석보다는 논문들의 제목에서도 드러나듯 교육적 측면과 그림 기법적 측면에 초점을 둔 연구들이 대부분이라는 한계가 있다.

이 책들은 어처구니, 문자도, 꼭두각시 놀음과 같은 전통적인 소재와 넝마주이, 지금 내 부모가 가짜다(난 다리 밑에서 주워왔다)와 같은 민간에 떠돌던 우리 이야기를 소재로 한다. 자칫 지역성이라는 한계에 묶일 수 있었다는 이야기인데, 그럼에도 세계적으로 인정받을 수 있었던 이유는 그의 서사 전략에 있다. 그가 사용한 포스트모던적 서사 전략은 그의 작품에 지역성을 넘어서는 현대성(contemporary)[4], 곧 21세기 사회 문화적 특성을 담을 수 있게 했다고 보인다. 『떼루떼루』에 대해 "한국의 전통적인 이야기 방식을 현대적(contemporary)으로 표현한 것"이라고 평하는 2015년 라가치 심사평은 이를 증거한다.[5]

이처럼 박연철은 전통과 현대의 조화 속에서 독창적인 작품 세계를 구축한다. 그런데도 그의 작품에 대한 연구는 충분하지 못하다. 아이코노텍스트로서의 특성을 탐구한 연구, 『망태 할아버지가 온다』의 인쇄책과 전자책을 비교 분석한 매체에 따른 담화 특성 연구, 작품에 나타난 거짓말을 주요 테마로 한 서사구조 연구[6]외에 다른 작품들과 함께 일러스트레이션의 기법을 다룬 기존 연구들이 있었다. 그러나 박연철의 개

4 이 글에서는 contemporary를 현대성이라고 말한다. 그러나 이 용어는 주어진 한 시점을 기준으로 '당대'나 '동시대'를 의미하기도 한다. 포스트모더니즘과 관련하여 이 용어를 쓰는 경우 그것은 당연히 20세기 중엽부터 예술이나 문화 또는 사회에 걸쳐 지배적으로 나타나는 현상을 가리킨다. 그러나 포스트모던은 시대적 구분만을 의미하는 것이 아니라 특정한 가치를 기술하기 위해 사용된다. 다르게 말하면 현대의 작가들이 모두 포스트모던에 포섭되지는 않는다는 말이다.(김욱동, 『포스트모더니즘의 이론』, 민음사, 1992, 30~41쪽.) 이 글에서 논의하는 박연철은 contemporary와 postmodern에 정확하게 포섭되는 작가이다.

5 『떼루떼루』라가치 심사평, http://www.korea.net/NewsFocus/Society/view articleId = 125811(Feb. 24, 2015.)

6 김영욱, 「전자매체 시대 그림책의 '그림 쓰기'와 '글 그리기'」, 『인문콘텐츠』 17호, 인문콘텐츠학회, 2010.;윤신원, 「매체 담화 특성에 따른 독서 행위 비교 연구」, 『인문콘텐츠』 38호, 인문콘텐츠학회, 2015 ; 이청, 「박연철 그림책의 서사구조 연구-거짓말 테마를 중심으로-」, 『Joural of Korean Culture』 42호, 한국어문학국제학술포럼, 2018.

별 작품에 대한 깊이 있는 연구는 턱없이 부족하고 그의 독창적인 서사 전략에 대한 연구도 아직 없다.

이 글은 박연철이 "한국적인 것을 현대적으로 표현"하는 서사 전략을 『피노키오는 왜 엄펑소니를 꿀꺽했을까?』[7]를 대상으로 규명하고자 한다. 『피노키오는 왜』를 택한 것은 이 책이 그의 그림책들이 가지고 있는 포스트모던적 특성들을 집약적으로 보여준다고 판단하기 때문이다. 박연철의 그림책들은 작품마다 정도의 차이는 있지만, 기본적으로 선행 텍스트를 환기하게 하는 패러디 기법을 후경으로 깔고 메타픽션 전략을 전방위적으로 배치하여 포스트모던적 현대성을 지향한다. 그중에서도 이 글이 집중하는 『피노키오는 왜』는 탈정전화, 비선형성, 경계 넘기, 혼성성, 자기 반영성, 유희 등과 같은 포스트모던적 특징[8]이 뚜렷하게 나타난다.

『피노키오는 왜』의 선행 텍스트는 조선 시대 왕실에서 시작되어 민간으로 널리 퍼진 '효제문자도'[9]이다. '효제문자도'는 사람이 지켜야 할 여덟 가지 도리, 효제충신예의염치(孝弟忠信禮義廉恥) 각 문자에 그 문자의 의미와 관계있는 고사나 설화를 대표하는 상징물을 자획 속에 그려 넣어 구성한 문자 그림이다. 대개 장식 병풍 그림으로 그려졌다. 박연철

7 박연철, 『피노키오는 왜 엄펑소니를 꿀꺽했을까?』, 사계절, 2010. 이하 『피노키오는 왜』로 지칭한다.

8 이와 같은 포스트모던적 특징은 대부분의 연구자들이 꼽고 있다. 그림책과 관련해서는 조용훈의 연구(「포스트모던 그림책의 특성과 유형 연구」, 앞의 논문)와 『현대 그림책 읽기』(데이비드 루이스, 이혜란 옮김, 작은씨앗, 2008, 176~204쪽), 『포스트모던 그림책』(로렌스 자이프·실비아 판탈레오 엮음, 조희숙 옮김. 교문사, 2010.) 등이 도움이 될 것이다.

9 유홍준에 의하면 효제문자도의 효제충신예의염치 여덟 자는 이 땅의 사회·정치·문화에 유학이 영향을 미치면서부터 사회 윤리로 자리 잡게 되는데, 유학을 통치 이념으로 한 조선 사회에 들어 그 의미가 더욱 강화되었다.(25쪽) 효제문자도를 비롯한 문자도는 궁중이나 사대부가의 장식 병풍에서 민화 형식으로 수요가 확대되며 19세기 들어 민간에 널리 퍼졌다.(66쪽) 유홍준 글·사진, 『문자도』, 대원사, 1993.

은 '효제문자도'를 새롭게 구성하고 각 문자와 관련된 대표 고사를 패러 디한 8편의 이야기를 안 이야기로 안고, 내기를 제안하는 서술자가 등장하는 겉 이야기로 구성되는 병풍 책을 만들었다. 이렇게 외형뿐만이 아니라 내용 또한 독특한 이 책은 두드러진 포스트모던 서사 전략을 취하고 있다. 여기서는 크게 세 가지, 실험적인 구성 전략인 이중 액자 구성과 그림의 경계 넘기 전략으로 강조된 그림의 선형성과 조형성, 자기 반영 전략으로 적용된 서술자의 개입과 논평 삽입, 미장아빔을 살펴보고자 한다.

실험적 구성 전략 : 이중 액자 구성

현대 인쇄기법의 발달은 그림책의 발달을 이끌었다. 최근 자주 언급되는 포스트모던적 특징을 드러내는 그림책 대부분은 발달한 인쇄기술의 혜택을 입었다고 볼 수 있다. 『피노키오는 왜』는 물질적 특성에서 이 부분을 역행하는 면이 있다. 바로 병풍 책이기 때문이다. 펼치면 높이 308mm에 가로 3648mm나 되는 종이를 접어 병풍으로 만들기 위해서는 일일이 수작업을 해야 한다. 책값이 비싸진다는 점에도 불구하고 이를 실행한 작가의 의지는 어디에 있는가가 궁금하지 않을 수 없다. 우선은 선행 텍스트 즉, 옛 문자도 병풍의 형태를 견지하고 싶었다고 보인다. 그러나 그렇게만 보기에는 책의 구성이 실험적이다.

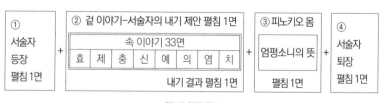

〈표 1〉 책의 구성

〈표 1〉은 책의 구성을 도식화한 것이다. 이렇게 볼 때 이 책은 이중 액자 구성이다. ①과 ④의 겉 액자 안에 ②와 ③이 들어 있고 다시 속 액자 ② 안에 효제충신예의염치라는 속 이야기가 들어 있다. 우선 가장 두드러지는 것은 ②이다. 그러나 가만히 살펴보면 ③이 이상하다. 펼침 1면에 작가의 사진을 합성한 얼굴의 피노키오가 서 있는데, 몸통 부분에 왜 상기법으로 글자가 있다. "엄펑소니란 의뭉스럽게 남을 속이는 짓을 말해"라는 문장이다. 즉 엄펑소니를 설명하는 글인데, 보통의 경우에는 ②의 겉 이야기에서 서술자의 내기 제안과 내기 결과가 나왔으니 서사는 종결되고 ③은 부록처럼 맨 마지막에 놓는다. 이 책에서도 ①과 ④를 빼면 실제 이야기인 ②와 독자의 궁금증을 해소하기 위해 덧붙이는 ③으로 이루어지는 일반적인 구성이 된다. 그런데 굳이 내용상 특별한 역할을 하지 않는 ①과 ④를 넣었다는 것은 ③을 부록으로 넣고 싶지 않았다는 말이 된다. 즉 이 책은 중심 이야기로 보이는 ②만큼이나 ③이 중요하다는 뜻이고 조금 더 나가면 ②는 ③을 위한 도움닫기일 수도 있다고 보인다.

그렇다면 왜 이런 구성을 했는지, 왜 ③을 부록으로 빼지 않고 ①과 ④의 겉 액자 안의 속 이야기로 넣었는지를 규명해야 한다. 이를 위해서는 먼저 ③의 피노키오와 유사한 피노키오가 표지부터 지속적으로 등장하고 있음에 주목해야 한다. 이 피노키오의 의미와 그 역할 및 배치 의도가 무엇인지를 파악하여 다른 구성 요소와의 관계 속에서 해명해야 한다. 그렇게 한다면 이러한 구성이 갖는 의미뿐만이 아니라 이 작품이 궁극적으로 의도하는 것이 무엇인지도 규명하게 될 것이다.

코가 긴 피노키오는 거짓말쟁이의 대명사다. 박연철의 다른 작품에서도 코가 긴 피노키오는 인물의 거짓말을 반영하는 상징물로 등장한다.[10]

10 『망태 할아버지가 온다』(시공주니어, 2007)와 『진짜 엄마 진짜 아빠』(NCSOFT, 2015)에 코가 긴 피노키오가 거짓말을 상징하며 등장한다. 그러나 이 피노키오들은 작가의

박연철의 블로그에는 자신의 페르소나가 피노키오라는 글이 있다.[11] 이는 거짓말을 상징하는 피노키오가 작가의 분신이라는 말이 된다. 『피노키오는 왜』에서는 앞서 언급했듯이 앞표지부터 이 피노키오가 등장하는데, 특히 속 액자 ②의 효제문자도 이야기에서 서술자가 각 문자의 의미를 전도하여 들려줄 때마다 그림 속에 숨어 있다. 그렇다면 이 피노키오는 글의 의미가 거짓임을 말한다고 볼 수 있다. 문제의 ③에는 피노키오의 상체에 엄펑소니의 의미가 은폐되어 있다. 피노키오의 코가 길다면 이 글은 믿을 수 없다. 그러나 유일하게 ③에 나타나는 피노키오는 앞서 나타난 피노키오와 달리 합성된 긴 코가 없다. 즉 ③의 피노키오는 거짓말쟁이가 아니라는 말이고 이 글은 믿을 수 있다는 뜻이다. 이것이 중요한 이유는 서술자의 내기 제안 때문이다. 서술자는 이기면 커다란 엄펑소니를 주겠다고 했는데, ③에서 피노키오의 상체에 나타난 글은 엄펑소니가 남을 속이는 짓을 의미한다고 하기에 서술자가 주겠다고 한 엄펑소니는 그 자체가 독자를 속이는 거짓이 된다. 또 속 액자 ②의 효제문자도 이야기의 존재 근거가 되는 겉 이야기(서술자의 내기 제안과 결과를 보여주는 이야기)가 거짓된 내기에서 시작된다는 것은 액자 속 이야기가 거짓이라는 뜻도 된다. 이를 위해 작가는 피노키오를 지속적으로 등장시킴으로써 그 의도를 드러냈다고 볼 수 있다. 즉 코가 긴 피노키오를 반복해서 배치함으로써 효제문자도 이야기가 거짓임을 암시하고 나아가 메타픽션적 장치로써 하나의 대안적 리얼리티 즉 놀이라는 성격을 강화한다.[12] 때문에 ③을 부록으로 빼지 않고 ①과 ④와 같이 열고 닫는 장치를 동원해 이야기 안에 포함시킨 것이다.

이 책을 작가의 의도를 빌어 표현한다면 엄펑소니한 이야기를 엄펑소

얼굴을 하고 있지는 않다.

11 박연철, 「진짜 엄마 진짜 아빠 2」, 위의 홈페이지 (2015년 5월 11일자).

12 패트리샤 워, 『메타픽션』, 열음사, 1989, 55~60쪽.

니하게 한 것으로 보인다. 그러나 아직까지 속 액자 ②에 등장하는 피노키오에 대한 해석이 부족하다. ③만 있다면 굳이 속 이야기에서 피노키오가 지속적으로 숨바꼭질하듯이 출현[13]할 필요가 없다. 작가의 블로그를 보면 맥거핀 효과에 대한 글[14]이 있다. 책의 서술자는 독자를 유인하듯 직접적으로 내기를 제안하며 글을 시작하지만, 사실 ②의 효제문자도는 너무나 뻔한 거짓말을 동일한 패턴으로 반복하여 들려준다. 책 대부분을 차지하는 분량 동안 독자의 흥미를 유지하기는 힘들다. 독자가 내기를 지속할 어떤 장치가 필요하다. 그것이 맥거핀 효과를 주며 놀이하듯 출현하는 피노키오이다. 표지에서부터 나타난 피노키오는 속 이야기에서 서술자가 거짓말을 할 때마다 그림의 어딘가에 숨어 있다. 처음에 독자들은 심상하게 지나쳤겠지만 반복되는 등장이 관심을 끌게 되고 놀이하듯 찾으며 책의 페이지를 넘기게 될 것이다. 물론 뒤에서 규명하겠지만 이런 놀이에는 다양한 오브제의 배치로 낯설지만 경쾌하게 조합되는 그림도 큰 몫을 한다.

그렇다면 이렇게 복잡한 실험적인 구성으로 궁극적으로 가닿고자 하는 지점은 어디인가. 적어도 그 지점에 '효제문자도' 이야기가 있지는 않다고 보인다. 혹자는 이 책이 우리의 전통문화를 다루는 지식 그림책으로, 문자도에 담긴 고사나 설화의 내용을 놀이하듯 자유롭게 만지고 나누고 재구성해 풍자 코드로 변환해 들려준다고도 한다.[15] 그러나 문자도라는 우리의 전통문화를 차용하고 있지만, 그 문화를 전도하여 들려주니 이 책의 목적이 그 문화를 들려주고자 하는 것 자체로 볼 수 없고, 풍자의 주된 속성을 공격성이라 할 때 이 책의 코드는 선의의 웃음을 유

13 이렇게 반복 등장하는 피노키오는 미장아빔적 요소로 볼 수 있다. 이에 대해서는 이 장 3절에서 논의될 것이다.

14 박연철, 「피노키오는 왜 엄펑소니를 꿀꺽했을까 3」, https://blog.naver.com/daymoon70/118633779 (2010년 12월 20일자).

15 남지현, 『깊고 그윽하게 우리 그림책 읽기』, 상상의힘, 2017, 102~110쪽.

발하는 유희 본능을 유발하는 것이기에 풍자보다는 유머 코드가 적절하다고 보인다. 요컨대 작가는 그림책에서는 드문 이중 액자라는 실험적인 구성을 취해, 일반적으로 부록으로 빠지며 간과될 수 있는 진실을 말하는 피노키오를 속 액자 이야기에 포함하여 서술자의 내기 제안이 거짓임을 드러낸다. 또한, 거짓을 말하는 피노키오를 표지에서부터 지속해서 등장시켜 속 액자의 속 이야기가 거짓임을 보여주며 작품의 유희성을 강화한다. 이 같은 전략으로 작가는 속 액자 속 효제문자도 이야기를 탈정전화하면서 작품의 유희적 성격을 강조한다. 독자가 놀이하듯 재미있게 책을 읽도록 하는 것이다. '효제문자도'와 같은 정보는 그가 닿고자 하는 곳으로 가는 수단이자 놀이 과정에서 얻게 되는 부산물이다.

그림의 경계 넘기 전략 : 선형성과 조형성 강조

일반적으로 글은 선형성과 인과성을, 그림은 전체성과 확산성을 특징으로 한다. 이를 바탕으로 그림책의 글은 시간의 흐름을, 그림은 공간의 변화를 보여주며 고정(혹은 정박, ancrage)과 중계(relais)로 서로가 서로를 보완하며 최종적인 의미를 만들어 간다.[16] 여기서 고정은 그림이 보여주는 다양한 세목 중에서 독자가 초점을 어디에 두어야 할지를 알려주는 글의 역할을 말하고, 중계는 연속되는 그림들에서 설명되지 않는 전후 맥락을 글이 담당한다는 것을 뜻한다. 그러나 고정과 중계는 그림도 담당한다. 특정한 그림이 글의 어느 부분에 더 주의를 기울이게도

16 롤랑 바르트, 김인식 편역, 「이미지의 수사학」, 『이미지와 글쓰기』, 세계사, 1993, 93~97쪽. 고정(정박)과 중계라는 개념은 롤랑 바르트(Roland Barthes)가 제시한 이후, 페리 노들먼(『그림책론』)과 현은자 외(『그림책의 그림 읽기』) 등이 글과 그림의 상호작용적 의미 해석을 위해 중요하게 다루는 개념이다.

하고 모호한 글을 구체적인 그림으로 보여주기도 하기 때문이다. 즉 "글과 그림은 완전히 서로 분리되어 있지 않으며, 오히려 서로가 불가피하게 서로의 의미를 변화시키는 관계 속에 자리 잡고 있"[17]다. 이렇게 글과 그림의 상호작용 관계를 "분리될 수 없는 하나의 단위 작용"[18]으로 보는 것이 아이코노텍스트(iconotext)로서의 그림책이다.

박연철은 아이코노텍스트로서의 그림책의 글과 그림의 관계 양상에 주의를 기울이는 작가다.[19] 그러나 『피노키오는 왜』에서는 아이코노텍스트로서의 글과 그림의 관계는 미미하다. 글만으로 서사는 완결되기 때문이다. 여기서 이 책의 그림은 그림책의 그림이 담당하던 전통적인 역할을 넘어선다. 그림 서사의 경계를 넘어 크게 두 가지 역할을 하는 것이다.

〈그림 1〉 제자도(梯字圖)의
두 번째 그림

첫째는 일반적으로 글이 해오고 있던 서사의 선형성을 그림이 담당한다. 속 액자 속 효제문자도의 여덟 가지 이야기는 무엇이 먼저 제시되든 상관없이 분절된 채 동일한 패턴으로 반복된다. 이는 각 문자에 얽힌 이야기를 나열한다는 태생적 특성에 기인한다. 하지만 서술자가 이야기를 들려준다고 했으므로 이야기를 기대하던 독자는 속 이야기 33쪽을 넘길 동력을 상실하기 쉽다. 그 동력을 그림이 마련한다. 그림이 서사의 진행을 유도하는 것이다. 이를테면 형제가 두들겨 맞든 말든 모르는 척하는

17 페리 노들먼, 『그림책론』, 보림, 2011, 362쪽.

18 현은자 외, 『그림책의 그림 읽기』, 마루벌, 2004, 37쪽.

19 박연철의 자신의 블로그에 그림책 제작 과정 및 그의 관심 분야를 기록하고 있는데, 「아이코노텍스트(iconotext) 1·2」를 비롯해 『어처구니 이야기』, 『망태 할아버지가 온다』, 『피노오는 왜 엄펑소니를 꿀꺽했을까?』 등의 작품 제작 기록에도 아이코노텍스트에 대한 그의 관심과 실험을 기록하고 있다.

착한 마음을 제(悌)라고 하는 제자도(悌字圖)에서, 그림은 사나운 물수리 사이에서 떠는 동생을 "나 몰라라" 하고 도망가는 형을 보여준다. 그림의 상단에서 형이 나가는 문밖으로 화살표가 오른쪽으로 나 있고 하단에는 비상구를 뜻하는 픽토그램이 색과 방향 등이 변용되어 오른쪽으로 나열된다.(〈그림 1〉) 이처럼 그림은 이야기의 진행 방향으로 독자를 끌어가 책장을 넘기게 한다. 비선형적으로 반복되는 글의 선형성을 그림이 대신하는 것이다.

둘째, 이 책의 그림은 그림만의 독자성을 주장하듯 그림 자체의 조형성을 강조한다. 그림책의 그림은 독자적일 수 없다. 그림책의 그림은 글 서사 진행의 부분 부분의 한순간, 긴장과 불균형의 한순간만을 보여주고[20] 또 앞뒤로 이어지는 다른 그림과의 관계 속에서 그려지기 때문이다. 이는 시각예술로서의 그림이 조형성을 기반으로 그 자체의 미적 완결을 추구한다는 점과 크게 차별되는 부분이다. 물론 이 책의 그림이 기본적으로 글의 인물이 등장하며 글의 선형성을 대체하니 글과 완전히 분리되지는 않는다. 그러나 아이코노텍스트로서 글과 유기적인 관계를 맺기보다는 글과 또 그림 속 이미지 간에 부조화와 모호함을 추구한다. 특히 각 화면 속의 다양한 이미지들이 이질적으로 결합되어 만들어내는 혼성성이 두드러진다. 그림은 알프레도 히치콕의 모습, 병마용갱, 트럼프 카드의 스페이드 킹, 국회 의사당 등의 사진과 마그리트의 〈골콘다〉와 〈백지 위임장〉, 다빈치의 〈비트루비우스 비례〉, 리히텐슈타인의 〈행복한 눈물〉, 김홍도의 서당 등 매우 다양한 오브제[21]를 이용한 콜라주 기법이 주류를 이룬다.

20 페리 노들먼, 앞의 책, 227~229쪽.
21 이를 혼성 모방이라 불리는 패스티시(pastiche)라고 볼 수도 있다. 그러나 패스티시가 목적의식 없이 다른 작품들의 요소를 단순 모방한다면 이 책에서 사용된 이미지는 본래의 의미나 용도에서 분리하여 사용함으로써 상징적 의미나 기묘한 효과, 낯선 즐거움을 유발한다는 점에서 오브제라고 본다.

〈그림 2〉 정의의 여신과 〈행복한 눈물〉의 결합 의자도(義字圖)의 펼침 1면

〈그림 3〉 유성기와 손의 결합 효자도(孝字圖)의 펼침 1면

〈그림 4〉 고지도와 '박연철 만세'라는 한자 신자도(信字圖)의 펼침 2면

 예를 들면 의자도(義字圖)에는 오른손엔 칼을, 왼손엔 저울을 들고 있는 정의의 여신 얼굴에 로이 리히텐슈타인의 〈행복한 눈물〉이 결합되어 있다.(〈그림 2〉) 안대를 한 단호하고 엄숙한 정의의 여신의 얼굴 대신 눈물을 흘리며 웃는 붉은 머리의 여인이 있는 것이다. 이지적이고 단정한 형태를 명암에 의해 구축한 신고전주의 화풍의 여신의 신체와 만화풍의 팝 아트(pop art)적인 얼굴의 결합은 형식상 이질적이고 의미상 모호하다. 또 효자도(孝字圖)에는 지시하는 손가락과 결합한 유성기(〈그림 3〉)가 나타나고 심지어 신자도(信字圖)에는 우리나라 고지도를 배경으로 하는 동해 바다 위에 '박연철 만세'라는 한자 오브제(〈그림 4〉, 검은 동그라미 필자표시)가 있다. 의자도(義字圖)에서 그나마 의(義)와 정의(正義)로 연결되던 의미의 조합은 효자도와 신자도의 오브제에서는 그 관계성이 더욱 벌어진다. 요컨대 이 책의 그림은 글과의 의미 연결이 미약하고 같은 화면의 다른 오브제와도 의미적으로 또 형식적으로 부조화하

며 혼성적이다. 그러나 그림 자체의 조형성으로, 이를테면 오브제의 형태와 크기, 색, 무게 중심, 전체 구도 등에서 조화를 이룬다.

그렇다면 이같은 그림으로 작가가 의도하는 것은 첫째, 같은 패턴으로 반복되는 글이 지닌 식상함을 상쇄하며 흥미를 유발하고자 한다고 볼 수 있다. 즉 낯선 조합이 만들어내는 혼성성으로 말미암아 독자는 놀라움과 호기심 속에서 텍스트에 대한 흥미를 느끼게 되는 것이다. 둘째, 이 호기심과 흥미로 인해 독자는 오브제들을 다시 살펴보며 해석을 위해 자신의 지각과 인식을 활성화할 수밖에 없다. 즉 그림이 글과의 의미 연결이 미약하고 모호하기에 독자는 자신의 배경지식을 바탕으로 그림을 읽어가며 해석을 하기 위해 텍스트와 지적인 유희를 벌이게 되는 것이다. 셋째 이 과정에서 텍스트는 "단 하나의 해석을 거부하고, 여러 해석이 공존할 수 있다는 가능성을 부여하며 독서를 고무"[22]한다. 독자는 자신이 지닌 배경지식에 따라 또 초점을 어디에 두느냐에 따라 다양한 해석을 하게 되는 것이다.

자기 반영 전략 : 서술자의 개입, 논평, 미장아빔

자기 반영성은 텍스트가 "텍스트 자신이나 그 제작자 또는 독자를 지시하는 능력"[23]을 가리킨다. 로버트 스탬(Robert Phillip Stam)이 주장하듯, 모든 예술은 환영주의(illusionism)와 자기 반영성(reflexivity) 사이의 긴장 관계를 통해 발달해 왔다. 예술적 재현은 스스로 '현실'임을

22 Martin Colesand Christine Hall, "Breaking the line: new literacies, postmodernism and the teaching of printed texts", *Reading: literacy and language* Volume 35, Issue 3 November 2001, p.111.

23 허정아, 『트랜스 컬처를 향하여』, 연세대학교 출판부, 2006, 105쪽.

자처할 수도 있고, 스스로의 지위를 솔직하게 시인하기도 하기 때문이다.[24] 환영적 예술이 재현이 실체임을 주장한다면 자기 반영적 예술은 가면성(~인 체하기)에 주의를 기울이게 하여 그 인공적 성격을 환기하게 한다. 이러한 자기 반영적 예술은 스탬의 주장에서도 드러나듯 예술 자체만큼이나 오랜 연원을 갖고 있다. 모더니즘에서의 자기 반영성이 "재현을 손상 및 탈인간화시키는 예술을 말한다"면, 포스트모더니즘에서의 그것은 재현으로써의 예술, 즉 "투명성 및 현실 모사성 개념들"에 대한 부정을 핵심 개념으로 한다.[25] 포스트모더니즘이 나라마다, 학자마다 조금씩 의미의 맥락에서 차이가 있음에도 그 모든 의미 속에는 '인공물로서의 소설의 지위', '소설에 관한 소설', '자기 지시성', '텍스트적 자기 인식' 등으로 불리는 자기 반영성이 내재한다.

『피노키오는 왜』는 선행 텍스트인 문자도를 표면에 내세운 데에서도 드러나듯 스스로의 인공성에 주의를 기울이게 하는 자기 반영의 서사 전략이 두드러진다. 그 대표적인 3가지를 들어보면, 내기를 제안하는 서술자의 개입, 논평 삽입, 미장아빔이다. 이 장치들은 하나하나가, 또는 서로 어우러져 예술적 재현으로써의 작품의 위상을 부정하며 독자의 몰입을 방해한다. 독자로 하여금 끊임없이 텍스트의 진위(서술자의 이야기)를 의심하게 하고 이야기로부터 한 발짝 떨어져 그 작위성을 상기하게 하는 한편 이야기로부터 멀어진 거리를 놀이하는 즐거움으로 상쇄하는 것이다.

속 액자에 등장해 이야기를 시작하는 서술자는 독자를 상대로 내기를 제안한다. 지금부터 들려줄 이야기에 거짓이 들어 있으니 속으면 지는 것이고 속지 않으면 이겼으니 엄펑소니를 주겠다고 한다. '들려줄 이야기에 거짓이 들어있다' 이 자체로 이야기의 환영성은 의심을 받게 되

24 로버트 스탬, 오세필·구종상 옮김, 『자기 반영의 영화와 문학』, 한나래, 1998, 16~27쪽.
25 위의 책, 17~18쪽.

고 독자는 의아함과 주저함 속에서 한편으로는 호기심 속에서 이야기를 읽어나가게 된다. 이 서술자는 이야기의 중간에 다시 등장해 속았는지 안 속았는지를 확인하며 내기를 지속하도록 독자를 고무하며 읽기에 개입한다.[26] 이야기의 작위성을 다시 환기하는 것이다. 이야기가 끝나고 마지막으로 등장하는 서술자는 자신이 내기에 졌으니 엄펑소니를 주겠다고 하지만 피노키오가 엄펑소니를 꿀꺽했다고 한다. 그리고 이어지는 장면에서는 엄펑소니가 남을 속이는 행위를 말한다고 한다. 결국 서술자는 내기에 졌지만 진 게 아니고 독자는 이겼지만 이긴 게 아니다. 내기의 상품(엄펑소니)이 거짓이니 상품을 근거로 하는 내기 자체도 거짓이 될 수밖에 없고, 따라서 내기를 전제로 하는 이야기도 이야기의 진위도 중요하지 않는 한바탕의 놀이인 것이다. 작가는 이야기에 대한 종래의 믿음을 벗겨버리고 그 자리에 놀이하는 즐거움을 담아놓았다.

이러한 이야기의 인공성은 효제문자도 각 이야기의 말미에 제시되는 논평으로 더욱 강화된다. 예를 들면 효자도 이야기에서는 엄마 잉어가 죽순이 먹고 싶어 병이 나 있는 상황에서 아이 잉어 혼자 죽순을 다 먹었다는 이야기 끝에 논평이 제시된다. 병이 난 엄마 잉어가 어떻게 되는지, 엄마 잉어와 아이 잉어의 관계가 어떻게 될지 한창 궁금한 상황에서 "이렇게 부모가 먹고 싶어 병이 나든 말든 자기 배만 채우는 착한 마음을 효(孝)라고 해"라는 너무나 뻔한 거짓 논평이 붙는 것이다. 8편의 이야기마다 같은 패턴으로 반복되는 이러한 논평은 이야기에의 몰입을 차단하며 이야기의 작동 원리에 주의를 기울이게 한다. 즉 독자의 몰입과 기대를 깨뜨리면서 반복 제시되는 논평은 이야기의 환영성을 저버리는

26 이 서술자가 나오는 장면은 지면 구성상의 필요에 의해 만들어졌다고도 볼 수 있다. 병풍이 책으로 구성되는 과정에서 이야기가 앞면에서 뒷면으로 넘어갈 때 매개되는 1면이 나타날 수밖에 없다. 이 면에 펼침 2면으로 구성되던 문자도 이야기를 넣는다면 전체 구성이 흐트러지기에 내기를 계속하게 고무하는 서술자가 등장하는 1면을 넣었다고 볼 수 있다.

자기 반영적인 장치인 것이다.

문학이나 회화에서 "미장아빔(mise-en-abyme)은 반영을 근간으로 작동하는 중복된 반복, 이중 반복이다." 미장아빔의 가장 명백한 기능은 복제성이지만, 이 복제성은 동일성을 담보하면서도 차이성을 소멸시키지 않는다. 그것은 "이야기 속의 이야기들이 액자 속의 사진처럼 끼워져 있는 것, 즉 '그림 안의 그림' 형식"으로 나타나곤 한다. 이러한 미장아빔에 의한 표현은 새로운 사실을 알려주거나 무엇인가를 해결하는 것이 아니라, 동일성과 차이성이 반복되는 것을 인지함으로써 얻게 되는 미학적 즐거움에 그 목적이 있다.[27]

『피노키오는 왜』에는 반복적으로 등장하는 피노키오가 위치를 옮겨 다니며 숨어 있다는 점에서 동일성과 차이를 내포하며 그것을 찾아내는 즐거움을 유도한다.(〈그림 5〉와 〈그림 6〉의 피노키오. 화살표는 필자 표시) 이 피노키오가 작가의 얼굴을 하고 있다는 점에서 작가 지시성을 지닌 자기 반영성이다. 이 작품에는 피노키오 외에 효, 제, 충, 신, 예, 의 염, 치의 각 문자도도 미장아빔 역할을 한다.(〈그림 7〉) 이 문자도는 펼침 2면으로 전개되는 각 문자 이야기 시작 부분에 반복 제시되는데, 해당 문자 이야기의 주인공이 삽입되어 문자의 의미를 더욱 재미있게 전달한다. 또 그림에서 패러디되어 각각 혹은 결합되어 제시되는 오브제들도 독자의 적극적인 해석 과정의 즐거움을 유발한다는 의미에서 미장아빔이라고 볼 수 있다.[28]

이 작품에서 서술자의 개입, 논평 삽입과 같은 장치는 포스트모던적 자기 반영 전략으로 이야기의 재현적 성질을 부정하며 놀이의 특성을

27 신혜경, 「미장아빔에 관한 소고」, 『미학예술학연구』 16호, 한국미학예술학회, 2002, 127쪽.

28 이에 대해서는 탁정화·강현미, 「그림책에 나타난 미장아빔에 관한 연구」, 『어린이문학교육연구』 제14집 제2호, 한국어린이문학교육학회, 2013, 10~11쪽을 참조.

강조한다. 이 때문에 독자는 이야기에 몰입하기보다는 그 작위성을 의심하면서 놀이하듯 책을 읽게 된다. 미장아빔 또한 자기 반영의 전략으로 이야기를 추동하고 독자의 적극적인 해석을 유인하는 지적인 유희 기능을 한다.

〈그림 5〉 의자도(義字圖) 〈그림 6〉 염자도(廉字圖) 펼침 2 〈그림 7〉 문자도 염자도(廉字圖)의
펼침 2면의 피노키오 면의 피노키오 염과 신자도(信字圖)의 신

박연철은 전통과 현대의 조화 속에서 독창적인 작품 세계를 구축하는 작가로 그의 작품들에는 포스트모던적 특성들이 내재되고 있다. 그중에서도 『피노키오는 왜』는 그 특성들이 집중적으로 나타나는 작품이다. 이 글은 최근 지평을 넓혀가고 있는 우리 그림책에 대한 이해를 심화하고 그 발전에 일조하고자 박연철의 『피노키오는 왜』에 나타난 포스트모던 서사 전략을 탐구했다. 이 글에서 탐구한 서사 전략은 실험적 구성 전략으로 이중 액자 구성, 그림의 경계 넘기 전략으로 그림의 선형성과

조형성 강조, 자기 반영 전략으로 서술자의 개입, 논평, 미장아빔이다.

『피노키오는 왜』는 이중 액자 구성이라는 실험적 구성 전략을 통해 서술자의 내기, 즉 이야기의 존재 근거가 거짓이며 서술자가 들려주는 이야기 또한 거짓이라는 것을 보여준다. 이로써 원텍스트인 효제문자도 이야기를 탈정전화시키며 작품의 의도가 유희에 있음을 분명히 한다. 결국 작가가 가닿고자 하는 지점은 유희이다. 독자가 놀이하듯 재미있게 책을 읽도록 하는 것이다.

그림의 경계 넘기 전략은 두 가지 측면에서 고찰된다. 하나는 분절된 채 동일한 패턴으로 반복되는 비선형적인 글의 선형성을 그림이 담당하며 그림책 그림의 경계를 넘는다는 것이다. 다른 하나는 그림 자체의 조형성을 부각하면서 그림의 독자성을 강조한다는 점이다. 이 책의 그림은 기본적으로 이야기의 인물이 등장하고 글의 선형성을 대체하니 글과 완전히 분리된 것은 아니다. 그러나 다양한 오브제를 이용한 콜라주 기법이 빚어내는 의미는 글과 오브제 간에 부조화하며 모호하다. 대신 이책의 그림은 그 자체의 조형성이 뛰어나다. 각 화면은 무게중심과 구도가 잘 잡혀있으며 형태와 색의 조화도 탁월하다. 각 화면의 조형성이 그자체로 완결되어 있다. 이러한 그림은 동일하게 반복되는 글의 식상함을 상쇄하며 독자의 흥미를 유발한다. 또 독자가 자신의 배경지식을 활성화하여 텍스트의 해석에 적극 참여하게 하고 다양한 해석의 통로를 열어둔다.

자기 반영의 전략은 이 책의 근간을 이룬다고 볼 수 있다. '효제문자도'라는 원텍스트를 패러디한 작품이기 때문이다. 이를 차치하고도 이작품에는 자기 반영의 전략이 두드러지는데 서술자의 개입과 논평 삽입, 미장아빔이다. 이 작품은 이야기를 시작하고 끝내는 서술자를 등장시키며 현실 모사로써의 이야기의 재현성을 부정한다. 이러한 재현성에 대한 부정은 속 액자 속 이야기, 효제문자도 여덟 편의 이야기 말미마다

서술자의 거짓 논평을 반복 첨가하며 강화한다. 이는 독자로 하여금 이 야기에의 몰입을 차단하며 이야기의 작동 원리에 주의를 기울이게 하는 것이다. 미장아빔은 이 작품의 자기 반영성을 더욱 견고히 하는 전략인데 가장 두드러지는 것은 표지에서부터 반복해서 그림의 여기저기에 숨어있는 코가 긴 피노키오이다. 이 외에도 각 문자도 이야기의 시작 부분에 제시되는 해당 인물이 들어간 문자 그림(문자도)과 그림에서 패러디되는 다양한 오브제들 역시 독자의 읽는 즐거움을 유인하는 미장아빔 구실을 한다고 볼 수 있다.

이러한 서사 전략으로 작가가 가닿고자 하는 지점에는 유희가 있다. 작가는 효제문자도를 패러디하여 탈정전화하며 실험적인 구성 전략을 이용하여 전통적인 우리의 도덕 관념에 의문을 제기한다. 그림의 경계 넘기 전략을 통해서는 글의 선형성을 대체하면서 다양한 해석 가능성을 열어 놓고, 자기 반영 전략으로 재현된 이야기의 인공성에 주의를 환기하게 한다. 이 모든 전략은 그 자체로 또는 서로 정교하게 맞물리면서 작품을 읽는 즐거움을 제공하고자 하며 독자를 텍스트에 적극적으로 참여하도록 유도하고, 그 과정에서 독자는 지적인 유희를 즐기게 된다.

최근 들어 포스트모던적 조류를 반영하는 그림책들이 등장한다. 아직까지는 주로 외국에서 들어오는 책이 대다수이지만 우리 그림책 영역에서도 몇몇 선구적인 작가들은 포스트모던적 특징을 장착하고 있다. 박연철은 그 대표적인 작가로 그는 우리의 전통을 바탕으로 시대의 사회 문화적 특성을 담아내며 우리 그림책의 수준을 높이고 세계적인 성취를 이루어내고 있다고 판단된다.

참고 문헌

1. 기본자료

박연철, 『피노키오는 왜 엄펑소니를 꿀꺽 했을까』, 사계절, 2010.

_____, 『망태할아버지가 온다』, 시공주니어, 2007.

_____, 『진짜 엄마 진짜 아빠』, NCSOFT, 2015.

2. 학술자료

김기중, 「우리 환상 그림책에 나타난 포스트모더니즘 연구」, 『한국문학이론과 비평』, 제45집(13권 4호) 한국문학이론과 비평학회, 2009.

김영욱, 「전자매체 시대 그림책의 '그림 쓰기'와 '글 그리기'」, 『인문콘텐츠』 17호, 인문콘텐츠학회, 2010.

김욱동, 『포스트모더니즘의 이론』, 민음사, 1992.

신혜경, 「미장아빔에 관한 소고」, 『미학예술학연구』 16, 한국미학예술학회, 2002.

유홍준 글·사진, 『문자도』, 대원사, 1993.

윤신원, 「매체 담화 특성에 따른 독서 행위 비교 연구」, 『인문콘텐츠』 38호, 인문콘텐츠학회, 2015.

이 청, 「박연철 그림책의 서사구조 연구-거짓말 테마를 중심으로-」, 『Joural of Korean Culture』 42호, 한국어문학국제학술포럼, 2018.

이효원, 「그림책의 상호텍스트성 연구 : 메타픽션 기법을 중심으로」, 부산대학교 박사학위논문, 2008.

조용훈, 「포스트모던 그림책의 특성과 유형 연구」, 『한국문학이론과 비평』, 제68집(19권 3호), 한국문학이론과 비평학회, 2015.

현은자 외, 『그림책의 그림 읽기』, 마루벌, 2004.

탁정화, 강현미, 「그림책에 나타난 미장아빔에 관한 연구」, 『어린이문학교육연구』 제14집 제2호, 한국어린이문학교육학회, 2013.

_____, 고선주 외 옮김, 『어린이 문학에 나타난 힘과 목소리, 주체성』, 교문사, 2012.

허정아, 『트랜스 컬처를 향하여』, 연세대학교 출판부, 2006.

데이비드 루이스, 이혜란 옮김, 『현대 그림책 읽기』, 작은씨앗, 2008.

로버트 스탬, 오세필·구종상 옮김, 『자기 반영의 영화와 문학』, 한나래, 1998.

롤랑 바르트, 김인식 편역, 「이미지의 수사학」, 『이미지와 글쓰기』, 세계사, 1993.

마리아 니콜라예바, 조희숙 외 옮김, 『아동문학의 미학적 접근』, 교문사, 2009.

패트리샤 워, 『메타픽션』, 열음사, 1989.

페리 노들먼, 『그림책론』, 보림, 2011.

Coles, Martin and Christine Hall, "Breaking the line: new literacies, postmodernism and the teaching of printed texts", *Reading: literacy and language* Volume 35, Issue 3 November 2001.

Nodelman, Perry. "What are we after? Children's Literature Studies and Literary Theory Now", *Canadian Children's Literature* 31.2, 2005.

3. 인터넷 자료

박연철, 「진짜 엄마 진짜 아빠 2」, https://blog.naver.com/daymoon70 (2015년 5월 11일자.), 「피노키오는 왜 엄펑소니를 꿀꺽 했을까 3」, https://blog.naver.com/daymoon70/118633779 (2010년 12월 20일자)

Sohn JiAe, 「Korean picture books win Ragazzi awards」, http://www.korea.net/NewsFocus/Society/view?articleId=125811 (2015년 2월 24일자)

레비 브라이언트의 포스트휴먼 매체생태론과 동시대 예술의 생태적 실천

배혜정

2020년 이후 지구는 코로나19라는 전염병으로 큰 홍역을 치르고 있다. 그 속에서 전 세계의 많은 학자들이 생태에 관한 인식을 확장하며 발언의 목소리를 높였고 그러한 흐름은 예술 영역에서도 다양한 작품과 전시로 이어졌다.[1] 이러한 맥락 속에서 미국의 철학자 레비 R. 브라이언트(Levi R. Bryant)의 포스트휴먼 매체생태론은 동시대 예술계의 생태적 실천에 관하여 시사하는 바가 있다. 브라이언트는 객체지향존재론(Object Oriented Ontology, OOO)이라는, 큰 범주에서 사변적 실재론으로 분류되기도 하는 철학적 줄기의 중심에 있는 학자이자 인간 중심의 근대적 이분법을 허무는 데 있어 여러 학자들과 공통분모를 가진다. 그러한 가운데 기계지향존재론(Machine Oriented Ontology, MOO)은 그 고유의 존재론으로 객체지향존재론의 비인간에 관한 이해에서 한 걸음 더 나아간다. 주/객의 이분법 해체에서 나아가 모든 존재를 기계로 칭함으로써 일체의 위계를 허무는 존재론을 펼치고 있기 때

1 국내 주요 전시로는 국립현대미술관에서 2020년 열렸던 《모두를 위한 미술관, 개를 위한 미술관》, 서울시립미술관에서 2021년 여름 개최한 《기후미술관: 우리 집의 생애》, 비슷한 시기에 부산현대미술관에서 열린 《지속가능한 미술관: 미술과 환경》 등의 전시를 떠올려 볼 수 있다. 또한 이들 전시는 일반적인 환경 문제에 대한 재고를 넘어 각각 반려종과 인간의 관계, 인간의 거주 조건과 지구, 미술제도 내 환경적 인식의 재고 등 동시대 생태 문제에 대한 미술계 내부의 사유를 반영한다.

문이다. 또한 무엇보다도 그의 포스트휴먼 매체생태론은 생태와 예술, 기술의 세 항을 함께 사유하는데 중요한 단초를 제공한다.

브라이언트의 포스트휴먼 매체생태론과 생태예술을 함께 탐색하는데 있어 필자가 함께 주목하는 개념은 정동(affect)이다. 정동은 우리 신체의 관념이 '감정(affection)'으로 고정되기 이전 변이의 상태를 칭하는 말로 즉, 관념으로 고정되면서 상실되는 신체 내부의 상태를 일컫는다. 특히 정동이론은 포스트구조주의와 해체 이후 대안으로 간주되며[2] 신체들에 대해 주목하도록 했다. 또한 정동이 말하는 신체가 인간의 신체에 한정되지 않는다는 점에서 전제로 삼고자 한다.

이 글의 후반부는 앞서 다룬 브라이언트의 포스트휴먼 매체생태론과 정동 이론의 논의를 중심으로 동시대 생태 예술의 몇 가지 사례를 다룬다. 가장 먼저 다룰 사례는 MIT 매개물질그룹(Mediated Matter Group)의 설립자이기도 한 건축가이자 디자이너인 네리 옥스만(Neri Oxman, 1976-)의 작업이다. 옥스만은 생태에 대한 고민을 근간으로 다양한 연구, 디자인, 건축 프로젝트를 진행하고 있는데 그중에서도 지속가능한 발전을 위한 소재, 생산방식의 개발과 그 과정에서 비인간에 대한 대상화의 시선을 넘어서는 공존과 동등한 개체로서의 협업을 보여주는 기술집약적인 작품을 중심으로 살필 것이다. 두 번째 사례는 샘 이스터슨(Sam Easterson, 1972-)의 비디오 총람과 내셔널 지오그래픽의 〈크리터캠(Crittercam)〉이다. 이들 작업은 기존의 동물 다큐멘터리와 달리 동물 개체의 몸에 소형 카메라를 부착하여 그들의 생태를 관찰한다는 점에서 레비 브라이언트를 경유한 에일리언 현상학의 실천으로 살펴볼 수 있다. 마지막 사례는 한국의 예술가 홍이현숙(1958-)의 작품이

2 Patricia T. Clough, "The Affective Turn: Political Economy, Biomedia and Bodies", Melissa Gregg and Gregory J. Seigworth (eds.), *The Affect Theory Reader*, Durham & London: Duke University Press, 2010, p.206.

다. 가부장제 속에서의 여성, 재개발 예정지의 원주민 등 우리 사회 속 타자에 관한 사유를 작품으로 풀어온 그는 근래 타자에 관한 시선을 비인간으로 확장하는 작업을 선보이고 있다. 특히 작가의 관객참여 퍼포먼스를 비롯한 근작에서 비인간과의 관계 맺기를 기존의 인간/비인간, 문화/자연 이분법의 위계를 전복시키는 정동적 경험으로 고찰하고자 한다.

레비 브라이언트의 포스트휴먼 매체생태론과 정동

레비 브라이언트는 2014년 출간된 『존재의 지도(Onto-Cartography: An Ontology of Machines and Media)』의 첫 번째 장을 포스트휴먼 매체생태론에 할애했다. 이 명칭 자체가 인상적인데, 근 20년 남짓한 기간 동안 무엇보다 주목받아 온 개념어들 즉 '포스트휴먼'과 '매체', '생태'를 한데 모으고 있기 때문이다. 용어 각각을 차례로 인간중심주의에 대한 비판, 기술에 관한 사유, 환경 내지 생태 주제에 관한 재고로 치환해 볼 수 있는데, 이 단어들은 코로나19 이후의 시대적 화두이기도 하다. 이러한 상황에서 브라이언트의 포스트휴먼 매체생태론은 존재론의 수준에서 생태에 관한 다른 사유를 가능하게 한다. 그의 포스트휴머니즘 존재론은 "인간이 더는 세계의 군주가 아니고 오히려 존재자들에 속하고 존재자들과 얽혀 있으며 다른 존재자들에 연루된 존재론"으로 정의된다.[3] 그리고 이러한 존재론의 기저를 이루는 것이 존재자 일반을 기계로 간주하는 기계지향존재론이다.

3 Levi R. Bryant, *Democracy of Objec*, An Arbor: Open Humanities Press, 2011, p.40.(강조는 원저자)

1. 기계지향존재론과 매체에 관한 새로운 이해

브라이언트는 기계를 '존재자'를 비롯해 '객체', '실체', '사물'과 동의
어로 강조하면서 존재의 기본 단위를 나타내기 위해 사용한다.[4] 존재론
에서 기계론(machinisme)은 질 들뢰즈(Gilles Deleuze)와 펠릭스 과타
리(Pierre-Félix Guattari)로 거슬러 올라간다. 들뢰즈와 과타리는 『안
티 오이디푸스: 자본주의와 분열증(Capitalisme et Schizophrénie 1.
L'Anti-Œdipe)』(1972)에서 기계론을 통해 존재에 관한 다른 이해를 가
능하게 했기 때문이다. 그들에게 기계는 '기계'라는 단어가 일반적으로
지칭하는, 인간에 의해 만들어진 사물에 한정되지 않는다. 인간을 비롯
해 인간을 구성하는 입, 가슴과 같은 기관들도 기계로 명명하며 기관과
기관, 기관과 인체의 접속을 인정함으로써 고정되지 않고 변화하는 존
재의 지형을 논하기 때문이다.[5] 그러나 브라이언트는 이 둘의 기계에 관
한 정의에서 더 나아간다. 그는 기계를 "입력물을 변환하는 작업을 수
행함으로써 출력물을 생산하는 조작들의 체계"로 정의한다.[6] 이로써 그
에게 존재는 활동과 행위로 이해된다. 그가 예로 드는 나무의 사례를 살
펴보자.[7] 나무를 객체로 간주하는 일반적인 이해에서 나무는 나무가 가
진 특성 즉 껍질의 색이나 잎의 색깔, 열매는 맺는지, 가지들의 배치는
어떠한지 그리고 그 내음 등을 나열하는 과정을 통해 이해된다. 그리고
브라이언트는 이러한 이해를 주술적, 즉 주어-술어적 이해라고 부른다.
'나무는 초록색이다', '나무는 광합성을 한다', '나무는 열매를 맺는다'와

4 Levi R. Bryant, *Onto-Cartography: An Ontology of Machines and Media*,
 Edinburgh: Edinburgh University Press, 2014, p.15.
5 질 들뢰즈·펠릭스 과타리, 김재인 역, 『안티 오이디푸스: 자본주의와 분열증』, 민음사,
 2014, 74쪽, 28쪽.
6 레비 R. 브라이언트, 김효진 역, 『존재의 지도』, 갈무리, 2020, 69쪽.
7 위의 책, 68쪽.

같은 우리가 흔히 하는 대상에 대한 이해를 말하는 것이다. 그러나 앞서 살핀 기계에 관한 정의를 통해 나무를 기계로 여기면 우리는 나무를 다르게 생각할 수 있다. 어떤 특성을 가진 사물로 여기는 것이 아니라 그에게 입력되는 입력물과 그가 수행하는 조작에 의한 출력물을 생각하게 되기 때문이다. 앞선 정의를 통해 나무는 입력물인 물과, 햇빛, 토양의 양분을 통해 이산화탄소의 흐름이라는 조작의 과정을 거쳐 자신의 성장이나 열매 맺기라는 출력물을 생산하는 체계로 이해할 수 있다. 브라이언트가 말하듯 "기계는 저기에 그냥 앉아있는 정적인 덩어리이기는커녕 철저히 과정적이다."[8] 그리고 이렇게 기계의 조작 과정에 주목함으로써 그동안 인류가 자연을 대상화해 온 인식에 변화를 촉구한다. 인간의 필요에 입각해 대상을 규정하는 것이 아니라 그 대상의 변이, 과정, 그 결과를 고정되지 않은 것으로 사유할 수 있는 것이다.

이 기계론적 존재론은 그가 참여한 객체지향존재론에서 한 걸음 더 나아간 것이라고 볼 수 있다. '객체'라는 단어는 주체에 대립하는 존재자 내지 주체에 의해 상정된 존재자라는 함의를 떠올리게 한다. 용어를 사용함으로써 인간중심적 연상이 생겨나는 것이다. 그러나 '기계'는 그러한 연상을 방지함으로써 근대 이후 철학의 강박 즉 주체와 객체의 이분법에서 해방된다.[9] 이러한 근대 이분법적 사고에 대한 비판은 동시대 여러 사상가가 공유하고 있는 것이기도 하지만 존재를 기계로 정의하여 평평한 존재론(flat ontology)[10]을 주장하는 동시에 기계지향철학으로

8 위의 책, 69쪽.

9 근대의 이분법적 사고에 대한 비판으로 동시대 객체지향철학, 신유물론 등의 흐름에서 근간으로 삼고 있는 사유로는 브뤼노 라투르, 홍철기 역, 『우리는 결코 근대인이었던 적이 없다』, 갈무리, 2009 참조.

10 브라이언트가 마누엘 데란다(Manuel DeLanda)에게서 차용한 개념으로 데란다는 이 용어를 통해 존재는 (가령, 종과 속보다) 개체들로 온전히 이루어져 있다고 주장했다. Manuel DeLanda, *Intensive Science and Virtual Philosophy*, London:

이어지는 그의 사유는 인간과 비인간 존재의 어떤 우열도 전제하지 않는다는 점에서, 나아가 매체에 관한 재고를 통해 생태에 대한 다른 정의를 시도한다는 점에서 구분된다.

기계지향존재론은 매체와 생태라는 이질적인 항의 관계도 재규정한다. 매체=기술, 생태=자연의 전통적 이해는 주체/객체의 근대적 이분법과 다르지 않은 대립항을 구성한다. 기술/자연 내지 문화/자연의 이분법이 그것이다. 그러나 매체가 기계라는 브라이언트의 사유를 통해, 또한 앞서 브라이언트가 주목했듯 그 활동과 행위를 고찰한다면 그 지형은 재편된다. 매체는 인간 자체에서 비롯되지 않는 다양한 방식으로 인간의 행동과 사회적 관계, 설계를 형성하기 때문이다. 브라이언트는 매체에 관해 "세계에서 어떤 존재자의 되기와 움직임에 이바지하면서 그 존재자가 다른 존재자들과 주고받는 상호작용의 가능성을 제공하는 동시에 제약하는 별개의 존재자라면 무엇이든 매체"라고 말한다.[11] 이렇게 매체는 "인쇄 매체나 시각 매체를 가리키는 것이 아니라, 오히려 우리의 행위와 행위 가능성이 우리 세계의 비품을 이루는 객체들과 기표를 통해서 매개되는 방식"으로 규정된다.[12]

매체에 관한 인식과 관련하여 브라이언트는 마셜 매클루언(Marshall McLuhan)의 대표적인 매체론인 '인간의 확장' 개념을 수용함과 동시에 확장한다. 매클루언은 매체를 "사용자의 어떤 기관이나 능력을 확장하거나 증폭"[13]하는 것으로 규정했다. 예를 들어, 글과 같이 발화자의 부재에도 그의 말을 들을 수 있게 하여 말하는 능력과 귀를 확장하거나 카메라를 통해 시각을 확장하는 것이 이와 같은 사례이다. 브라이언트는 매

Bloomsbury, 2005, p.51. ; Levi R. Bryant, 앞의 책, 2011, p.245.

11 레비 R. 브라이언트, 앞의 책, 29쪽.

12 위의 책, 8쪽.

13 M. McLuhan and E. McLuhan, *Laws of Media*, Toronto: University of Toronto Press, 1998, p.viii.

클루언의 이러한 정의가 라틴어 낱말 메디우스(medius)가 나타내는 '중재자'라는 의미를 되찾게 했으며 보다 깊은 존재론적 의미를 부여했다는 점을 인정하면서[14] 동시에 두 가지 사항을 수정하고자 한다. 하나는 매클루언이 매체를 기관, 특히 감각기관의 확장에 한정한 데에서 나아가 "한 기계가 다른 한 기계를 위한 매체로서 작동하는 것은, 전자가 후자의 감각기관을 증폭하거나 확장하는 경우에 그럴 뿐만 아니라 전자가 후자의 활동이나 되기를 수정하는 경우"에도 그렇다는 주장이며 다른 하나는 매클루언은 매체가 인간을 확장하는 것들로 이루어져 있다고 여기지만, "매체라는 개념을 인간에게만 한정할 이유가 전혀 없다"는 것이다.[15] 이렇게 매체에 관한 탐구는 우리가 일반적으로 '매스 미디어'라고 칭하는 것에 관한 탐구보다 생태학에 가까워진다.[16]

2. 존재지도학과 방법론으로서의 에일리언 현상학

이 글의 중심이 되는 브라이언트의 저서 『존재의 지도』의 원제는 'Onto-Cartography'로 존재론 'ontology'와 지도학 'cartography'의 합성어이다. 즉 인간중심주의를 벗어난 기계들의 존재론으로 지도학의 방법을 도입하는 것이다.[17] 그리고 존재지도학의 의의는 존재를 정의해

14 레비 R. 브라이언트, 앞의 책, 60쪽.

15 위의 책, 63~64쪽.

16 위의 책, 66쪽.

17 객체지향존재론의 대표적인 철학자 그레이엄 하먼(Graham Harman)은 『쿼드러플 오브젝트』에서, 이안 보고스트(Ian Bogost)는 『에일리언 현상학 혹은 사물의 경험은 어떠한 것인가』에서 존재도학(ontography)이라는 용어를 사용한다. 이러한 맥락에서 존재 사유의 구성에 있어 지평을 달리하고자 하는 사고 실험의 하나로 존재도학 내지 존재지도학이 있다고도 볼 수 있다. 또한 이러한 사유의 차이점 등에 대해서는 추가적인 연구가 필요할 것이다. 관련 논의는 Graham Harman, *Quadruple Object*, Winchester: Zero Books, 2011, ch.9. ; Ian Bogost, *Alien Phenomenology or What It's Like to*

야 할 대상이 아니라 다른 기계들과의 관계 속에서 변화하는 과정으로 파악해야 할 것임을 주장한다는 점이다. 브라이언트가 말하는 존재지도학의 주요 목표 중 하나는 기계들이 정보와 물질, 에너지의 흐름을 통해 상호작용하는 가운데 서로 영향을 미치는 방식, 그리고 어떤 기계가 이 세계 속에서 할 수 있는 움직임과 되기를 조직하는 방식에 관한 지도를 제작하는 것이다. 일반적으로 지도학은 측량 및 도식에 따라 제작되는 지도의 작성, 표현, 이용, 교육 등 전반에 대한 학문을 일컫는다. 그리고 지도는 제작에서 사용에 이르기까지 매우 인간적인 매체이기도 하다. 하지만 브라이언트가 존재의 지도를 그린다고 할 때 지도를 제작한다는 것은 지도 제작자인 인간 주체가 대상화된 객체의 지도를 그리는 것을 의미하지 않는다. 이러한 그리기 방식은 근대의 이분법을 한 번 더 되풀이할 것이다. 그러면 어떻게 우리 인간이 다른 존재자들의 지도를 그릴 수 있을 것인가? 브라이언트의 다음과 같은 존재의 이해는 이 지도 그리기가 전제해야 하는 바가 무엇인지에 대한 단서가 된다.

브라이언트는 존재들이 똑같은 정도로 세계에 열려있거나 상호작용하지 않음에 주목한다. 그의 표현을 따르자면 기계들은 구조적으로 열려있고 조작적으로 닫혀있다.[18] 달리 표현하자면, 기계들이 세계의 흐름을 구성하는 방식은 각각 다르다. 예를 들어, 갯 가재는 자외선과 적외선까지도 볼 수 있지만 인간은 자외선과 적외선을 볼 수 없다. 반면 개는 인간이 보는 가시광선을 다 보는 것이 아니라 노란색과 파란색 정도의 영역만 보는 것으로 알려져 있다. 이것이 바로 구조적 개방성이다. 한편 조작적으로 닫혀있다는 것은 한 기계가 다른 기계를 맞닥뜨릴 때, 그 흐름을 있는 그대로 맞닥뜨리는 것이 아니라 자신의 조작에 의거하여 맞닥뜨린다는 것을 의미한다. 예를 들어 잠수함의 음파탐지기는 해

Be a Thing, Minneapolis: University of Minnesota Press, 2012, pp.35~59 참조.
18 레비 R. 브라이언트, 앞의 책, 91쪽.

저 산맥, 고래, 상어를 탐지하지만, 해당 존재자의 크기, 모양, 속도를 알수 있을 뿐 탐지된 흐름은 해당 사물과는 다르다. 브라이언트의 표현대로 "모든 기계는 '방화벽' 뒤에서 서로 관계를 맺는"다.[19] 이 구조적 개방성과 조작에서의 폐쇄성은 우리가 기계들의 흐름을 이해하는데 절대적인 가늠자 같은 것은 없다는 것을 의미한다. 이때 브라이언트가 제시하는 방법론이 에일리언 현상학 내지 포스트휴먼주의적 현상학이다. 그리고 이들 방법론은 인간중심주의에 대한 대안이라는 공통점을 갖는다.

에일리언 현상학은 본래 게임 디자이너이자 저술가인 이안 보고스트(Ian Bogost)가 언급한 것으로 비인간 존재자들이 주변 세계를 경험하는 방식, 상호작용하는 방식을 검토하는 현상학의 일종으로 볼 수 있다.[20] 보고스트는 포스트휴먼의 접근법은 여전히 인류를 주요한 행위자로 유지한다는 점에서 포스트휴머니즘이 충분히 포스트휴먼적이지 않다고 보며,[21] "철저히 이해불가능한 객체들의 이국적인 세계에 감춰진 우여곡절에 대한" 사변을 요청한다.[22] 이 에일리언 현상학에서 중요한 것은 비인간 기계의 조작을 검토하기 위해 우리 인간 자신의 목적을 일시적으로 중지하거나 괄호에 넣는 것이다.[23] 그러한 조치는 그 기계가 우리에게 어떠한지에 대한 시각이 아니라 세계에 대한 비인간 기계의 관점이나 시각을 취하기 위해서 필요하다.

지금까지 기계지향존재론을 통해 지구의 모든 존재자의 지위를 동등한 것으로 검토했고 매체와 생태에 대한 이해를 재고했으며 에일리언 현상학을 검토하면서 존재자들의 지형을 재편하기 위한 준비를 마쳤다.

19 위의 책, 97쪽.
20 위의 책, 103쪽.
21 이안 보고스트, 김효진 역, 『에일리언 현상학, 혹은 사물의 경험은 어떠한 것인가』, 갈무리, 2022, 27~29쪽.
22 위의 책, 81쪽.
23 레비 R. 브라이언트, 앞의 책, 104쪽 참조.

하지만 인간이 다른 비인간 존재자들과 어떻게 상호작용하는지 그리고 그 결과가 어떠한 것인지는 해결할 문제로 남아 있는 듯하다. 이 부분에서 필자가 주목하는 것은 브라이언트 역시 그의 존재론 전반에서 전제하고 있는 정동 개념이다.

3. 기계들의 회집체를 구성하는 공통된 것으로서 정동과 정동의 잠재성

정동은 스피노자(Baruch De Spinoza)를 다시 읽는 들뢰즈가 주목한 개념이다. 일반적으로 정동은 신체가 가진 미지의 잠재성을 인정하는 것, 고정된 것이 아니라 변화하는, 힘과 같은 것으로 정의된다.[24] 특히 정동을 기계들의 역능으로 사유하고 있는 브라이언트와 관련해 인간과 비인간의 관계 맺기가 가능한 계기에 정동이 있다는 점에 주목할 필요가 있다. 이러한 논점에서 정동의 핵심은 이 개념이 인간과 비인간의 상호작용을 동등한 지평에서 이해하는 단서가 된다는 점이다. 들뢰즈는 스피노자의 『에티카: 기하학적 순서로 증명된 윤리학(Ethica, ordine geometrico demonstrata)』에 관한 독해 속에서 정동이 "신체의 변이"[25]이자 "우연한 마주침"[26]이라고 설명한다. 들뢰즈가 신체의 변이라는 말로 생성 중인 과정의 특징을 설명하고자 했다면 우연한 마주침은 이것이 서로 다른 두 개체의 발생적 사건임을 말한다. 비인간과 마주침과 관련해서 들뢰즈는 치즈를 좋아하는 사람과 싫어하는 사람 그리고 인체에 치명적일 수 있는 독과 인간의 합성 즉 독과의 마주침에서 쓰러

24 많은 정동 이론가들이 이러한 기본 정의를 끌어내는 부분은 스피노자의 『에티카』 3장에 등장한다. B. 스피노자, 강영계 역, 「정서의 기원과 본성에 대하여」, 『에티카』, 서광사, 2007, 151~236쪽 참조.

25 질 들뢰즈, 「정동이란 무엇인가?」, 질 들뢰즈 외 4인, 서창현 외 역, 『비물질노동과 다중』, 갈무리, 2005, 34쪽.

26 위의 책, 39쪽.

진 인간을 사례로 든다.[27] 여기서 독은 정동하여 자신에게 정동된 인간의 건강에 치명적인 영향을 끼친다. 독은 신체 내에서 합성됨으로 정동작용하고 인체는 그 합성으로 정동되어 생명력을 약화시키는 쪽으로 향한 것이다.

이러한 상호정동적 이해는 신유물론 내지 생기적 유물론자라 불리는 제인 베넷(Jane Bennett)의 작업에서도 찾아볼 수 있다. 베넷에게서도 정동은 고정된 물질성, 객체화 내지 타자화된 물질성을 넘어 인간과 사물에 공통된 것으로 간주된다. 그는 정동을 "황홀함(enchantment)"이라는 표현으로 구체화하며[28] 두 방향으로 설명한다. 첫 번째 방향은 사물과의 상호작용 속에서 황홀함을 느끼고 그럼으로써 행위 역량이 강화되는 인간을, 두 번째 방향은 인간과 다른 신체에 (유익하거나 해로운) 효과를 만들어 내는 사물의 행위성을 향한다.[29] 베넷은 인간에게 생명 유지의 도구로 생각되는 음식, 즉 '삶이 계속된다면 소유할 수 있는'[30] 도구라는 음식에 관한 인식을 비인간과 인간의 상호작용과 관련된 사유의 하나로 삼는다. 즉 음식을 상호작용 속에서 회집체(assemblage)를 이루는 구성 요소들 사이에서 이루어지는 인간의 신진대사, 인지, 도덕적 감수성을 포함하는 행위적 배치 내의 행위소로서 해석하자는 것이다. 이때 식량으로 생각되는 소나 돼지 등 비인간 대상은 식이, 비만, 식량 안전과 같은 여론의 문제로 확장될 뿐만 아니라 인간이 언제 먹고, 어떻게 먹고, 또한 먹은 후에 어떻게 변화하는지와 같은 다양한 문제들을 드러내는 역할을 한다. 나아가 그 상호작용의 방식과 결과를 보여주면서 회집체의 관계망은 사회와 지구의 문제에 이르기까지 펼쳐진다.

27 위의 책, 39~41쪽.
28 제인 베넷, 문성재 역, 『생동하는 물질』, 현실문화, 2020, 15쪽.
29 위의 책, 17쪽.
30 위의 책, 140쪽.

이렇듯 들뢰즈와 베넷에게서 비인간에 대한 대상화의 사유를 넘어서 인간과 비인간의 동등한 관계 맺기의 가능성으로 사유되는 정동을 브라이언트는 기계들의 활동을 설명하는 데 사용한다. 그에게서 정동은 "기계의 역능이나 역량"으로 정의되며[31] 이러한 정의를 통해 기계에 대한 종과 유에 근거한 분류, 즉 질적 유사성에 바탕을 둔 분류를 거부하는 데로 나아간다. 즉, 기계들은 각 기계가 서로 영향을 미치는 역량(potentia) 속에서 다시 사유된다. 비인간에 관한 인간의 이해는 종과 속, 유를 분류하는 것으로 매우 인간적인 기준에 의해 행해졌다. 그러나 내가 먹은 치즈가 나의 근골격계에 영향을 미치고 튀긴 음식이 기분을 좋게 하는 것, 닭고기를 먹는 일과 양계 산업의 지형도를 통해 비인간뿐만 아니라 인간의 노동까지도 이해하는 것은 생태와 환경에 관한 다른 이해를 가능하게 하는 것이다.[32]

브라이언트는 스피노자와 들뢰즈, 과타리를 경유하여 수동적 정동과 능동적 정동을 구분한다.[33] 그리고 이 수동적 정동은 앞서 살핀 갯 가재의 예에서 갯 가재가 인간과는 달리 적외선과 자외선 영역까지도 동원하여 세계를 감지하는 능력 즉 역량을 그리고 능동적 정동은 가령 깡통을 열 수 있는 깡통 따개의 능력이나 등 뒤의 구멍에서 독을 분사하는 줄기 두꺼비의 능력과 같은 것이라고 설명한다.[34] 이로써 회집체로서의 기계는 수동적 정동과 능동적 정동을 통하여 다른 기계와 회집체로서의 기계를 구성하는 것으로 사유된다. 이때 브라이언트는 들뢰즈와 과타리가 『천 개의 고원(Mille Plateaux: capitalisme et schizophrenie 2)』

31 Levi R. Bryant, 앞의 책, 2014, p. 81.

32 이러한 이해는 앞서 언급한 제인 베넷의 저술뿐만 아니라 도나 해러웨이의 사유에서도 찾아볼 수 있다. 특히 닭과 양계산업, 노동의 망의 문제에 관해서는 도나 해러웨이, 최유미 역, 『종과 종이 만날 때』, 갈무리, 2022, 10장 참조.

33 B. 스피노자, 앞의 책, 153쪽. ; 질 들뢰즈, 앞의 책, 32쪽, 71쪽 참조.

34 레비 R. 브라이언트, 앞의 책, 81~82쪽.

에서 예로든 인간-말 회집체에 등자가 야기한 변화를 끌어들인다.[35] 등자가 도입되기 이전에 인간-말 회집체는 빠른 이동을 위한 기계, 활을 쏘는 플랫폼 등으로 이용되었을 것이다. 그러나 등자가 등장하여 말을 탄 인간이 말에서 떨어질 위험이 줄어들자 무기를 든 인간이 더 큰 힘을 발휘할 수 있게 된다. 등자로 인해 인간-말-등자 회집체는 빠르게 질주하면서 적에게 칼을 휘두를 수 있게 되었고 이후 여러 세기 동안 전투에서 결정적인 우위를 누릴 창이 발명되었다. 여기서 일어난 사태는 바로 '새로운 역능의 창발'인 것이다.[36] 이러한 프레임 안에서 기계로서의 존재자는 자신의 성질들에 의한 것이 아니라 역능들에 의해 개체화된다. 나아가 회집체로서의 존재자는 무한의 역능을 잠재성의 영역으로 가지게 된다. 브라이언트식으로 말하면 매체의 물질적 특성과 역능은 매체의 내용을 능가하는 방식으로 인간 활동과 관계를 실질적으로 수정한다. 그리고 이러한 논리 속에서 기계들의 회집체로서의 생태는 자연이라는 협의를 벗어나 다양한 기계 회집체로 가득 찬 관계망으로 규정된다. 이는 곧 인간과 비인간 결합의 결과 또한 잠재성의 영역으로 확장됨을 의미한다.

동시대 예술의 생태적 실천 - 비인간 기계들과 맺는 관계의 재편

이제 앞서 살핀 레비 브라이언트의 존재론을 중심으로 포스트휴먼 매체생태론을 통해 동시대 예술의 생태적 실천 사례들을 살펴보자. 네리 옥스만과 샘 이스터슨, 내셔널 지오그래픽 채널의 〈크리터캠〉, 홍이현숙의 작업은 디자인과 건축, 대중 매체와 순수 예술의 영역에 걸쳐 있으

35 질 들뢰즈·펠릭스 가타리, 김재인 역, 『천 개의 고원』, 새물결, 2001, 766쪽 참조.
36 레비 R. 브라이언트, 앞의 책, 132~133쪽.

며 오늘날 생태에 관한 재고와 발화가 동기의 측면에서나 현상적으로도 인간 활동의 넓은 영역에 걸쳐 진행 중이라는 점을 시사하고 있기도 하다.

1. 네리 옥스만의 물질생태학 – 대상화를 극복하는 협업

먼저 살필 사례는 디자이너이자 건축가로 MIT 미디어 랩 '매개물질 그룹'의 설립자이기도 한 네리 옥스만의 두 가지 작업이다. 옥스만은 소위 "물질 생태학"을 표방한다. 그의 홈페이지에서 규정하는 물질 생태학의 정의는 환경에 관한 몰이해 속에서 한 가지 종류의 쓰임에 국한되는 생산 공정을 환경친화적이면서 기능의 측면에서 다양성을 충족시키는 재료, 생산물, 건축으로 교체해 나가는 것이다.[37] 그리고 필자가 주목하는 지점은 이들이 환경친화적인 물질을 개발할 뿐만 아니라 비인간 기계들을 작업의 동등한 협업자로 구성하고 있다는 점이다.

옥스만의 작업은 환경 친화적인 소재 개발과 생산 방식의 연구, 3D 프린팅 기술로 요약된다. 먼저 소재의 측면에서 그는 유기 재료의 발굴에 힘쓰는데 〈아구아호자(Aguahoja)〉(2014-2020)가 그러한 사례이다.[38] 〈아구아호자〉는 낙엽과 새우껍질, 사과껍질과 같은 유기 성분을 사용해 플라스틱을 대체할 수 있도록 만든 소재를 3D 프린터로 출력한 것이다. 플라스틱은 쉽게 형태를 만들 수 있고 무게가 가벼우며 내구성도 높아 인간 삶의 전반에서 쓰인다. 그러나 자연 상태에서 쉽게 분해되지 않기 때문에 지구의 환경문제에 가장 심각한 우려를 낳고 있다. 플라

37 https://oxman.com(2022년 10월 25일 접속) 참조. 옥스만은 올해 자신의 이름을 딴 회사를 설립했고 개인 홈페이지였던 같은 주소의 웹사이트는 현재 회사 홈페이지로 개편되었다.

38 작품 이미지와 작품에 대한 보다 상세한 사항은 https://oxman.com/projects/aguahoja 참조(2022년 10월 25일 접속).

스틱 폐기물은 새의 발에 걸리거나 물개의 목을 조이고 바다거북의 내장 기관을 막기도 하며 바다에 떠다니다 섬을 만들어 해양 생태계를 파괴한다. 그러나 옥스만의 팀이 만든 이 물질은 자연에서 유래한 재료를 사용할 뿐만 아니라 물질의 80%가 수분으로 이루어져 환경에 부담을 주지 않는다. 또한 3D 프린팅 기술을 사용해 형태적으로나 규모 면에서 유연하게 생산물을 만들어 낼 수 있다.

한편 생산 방식의 수준에서 비인간을 파괴하는 인간의 생산에 관한 고민을 보여주며 비인간 기계와의 동등한 협업을 구현하는 작업은 〈실크 파빌리온(Silk Pavilion)〉(2013/2020) 연작이다. 인류는 수 천 년의 시간 동안 누에가 뽑아내는 섬유를 고급 원단으로 이용해 왔다. 그러나 실크의 생산을 위해 인간은 고치 상태 누에의 생명을 빼앗고 고치만을 취한다. 애벌레를 죽이고 섬유의 상태를 느슨하게 하기 위해 고치를 통으로 끓이는 방식을 사용하기 때문이다. 이렇게 누에는 한 세대에서 그 생을 마감한다. 인간이 실크를 생산하던 기존의 방식은 누에를 대상화한 인간중심주의적 사고를 보여준다. 누에의 고치는 변태라는 누에 특유의 생장 조작 과정이다. 그러나 그 과정에서의 생산물이 인간의 필요와 일치하자 누에 생의 과정에 대한 고려, 생명에 대한 인식 없이 그들의 생명을 빼앗는 방식으로 필요한 물질만을 취하는 것이다. 〈실크 파빌리온〉에서 옥스만은 누에를 연구해 빛에 대한 지향성과 고치를 생산하기 위해 회전하면서 실을 만들어 내는 습성을 이용하여 생명을 취하지 않고도 펼쳐진 직물의 형태로 실크를 생산하는 기술을 개발했다.[39] 이

39 〈실크 파빌리온〉은 2020년 뉴욕현대미술관에서의 전시 《네리 옥스만: 물질 생태학(Neri Oxman: Material Ecology)》(2020.5.14-10.18)에서 전시되었고, 2022년 샌프란시스코현대미술관에서 개최된 전시 《자연×인간: 건축가 옥스만(Nature × Humanity: Oxman Architect)》(2022.2.19.-5.15)에서는 〈아구아호자〉가 전시되었다. 각각 https://www.moma.org/calendar/exhibitions/5090, https://www.sfmoma.org/exhibition/nature-x-humanity-oxman-architects/(2022년 10월 25일 접속) 참조.

기술은 애벌레가 자아내는 실을 직물에 사용하면서도 누에가 변태하고 성체로 성장할 수 있도록 하는 일을 포함한다.[40]

네리 옥스만의 작업은 인간과 자연이라는 지구의 오랜 존재자들을 첨단기술과 유기적으로 결합한다. 이 과정에서 필수적인 것이 각각의 존재자가 각각의 조작 과정에서 맞물려 작동해 공동의 결과물을 생산하는 것이다. 기존의 산업 생산에서 입력물과 출력물은 인간 중심적으로, 즉 인간의 필요에만 집중되어 있었다. 그러나 옥스만은 작동의 수준에서 각각의 기계들을 유기적으로 연결한다. 컴퓨팅과 3D 프린팅과 같은 기술적 기계와 유기 물질 기계, 누에와 같은 비인간기계가 하나의 회집체를 이루며 기존 주객의 관계를 포스트휴머니즘적인 매체 생태 관계로 전환시키는 것이다.

2. 샘 이스터슨의 비디오 총람과 〈크리터캠〉 – 에일리언 현상학적 매체사용

샘 이스터슨의 비디오 총람 프로젝트와 내셔널 지오그래픽 채널의 〈크리터캠〉은 브라이언트가 말하고 있는 에일리언 현상학적 매체 사용의 예로 생각해 볼 수 있다. 이스터슨은 1998년 이래로 여러 동물의 머리 내지 등 부분에 소형 비디오카메라를 달아 촬영된 세계를 기록한 비디오 라이브러리 총람을 만드는 프로젝트를 주도했다.[41] 그가 카메라를 달고 소형 마이크로폰으로 녹음한 동물은 양과 늑대, 젖소, 거미의 일종인 타란툴라와 두더지에 이르기까지 다양하다. 개체에 달린 카메라는 해당

40 https://oxman.com/projects/silk-pavilion-ii(2022년 10월 25일 접속)
41 구글에 'Sam Easterson'을 검색하면 그가 수행한 비디오 총람 작업의 이미지와 개요를 몇몇 비디오, 예술 관련 사이트에서 확인할 수 있다. 주로 2000년대 초반의 자료로 이후 그의 활동 내역은 인터넷으로 확인이 되지 않는다.

개체의 이동, 타 개체와의 상호작용을 영상에 담는다. 야생에서 개체의 생과 그 작동은 인간이 결코 직접 경험할 수 없다. 우리가 양의 우리에 들어가서 함께 생활한다고 한들 양기계의 여느 관계망을 있는 그대로 관찰하는 것은 불가능하다. 그러나 우리가 이스터슨의 비디오에서 새끼 오리의 등을 타고 그의 시점으로 연못가를 누빌 때, 그리고 새끼 수리부엉이가 그의 동료를 바라보는 시선과 마주할 때 그 지점에서 발생하는 경험은 여기서 그동안 인간이 해온 동물의 이해, "오리가 걷는다. 수리부엉이는 야행성이다"와 같은 주어/술어적 이해와 결별한다. 그리고 그가 동료를 마주 보고 있는 시선을 바라보면서 우리는 대상화된 개체를 마주하기보다 깊은 유대의 시선으로 그 시선을 돌려주는 경험을 하게 된다. 이러한 경험 속에서 인간의 목적은 중지되고 괄호 쳐진다.

한편 내셔널 지오그래픽 채널의 〈크리터캠〉[42]은 2004년 시작된 텔레비전 프로그램 시리즈로 오스트레일리아 서쪽 샤크 베이의 바다거북이나 알래스카 남동부 연안의 혹등고래, 남극의 황제펭귄 등에 소형 비디오카메라를 장착하는 과정부터 그 비디오카메라에 기록된 영상까지 일련의 활동을 기록, 편집한 프로그램이다. 이 프로그램의 대상이 되는 동물들은 주로 바다, 특히 심해에서 활동하는 동물들이라는 점에서 특징적이다. 심해에서도 견디는 고광도의 비디오카메라라는 기술집약적 매체가 중요한 비인간 기계의 하나로 자리하여 조작을 통한 결과물의 생산을 가능하게 하는 것이다. 동물의 머리나 등 부분에 부착한 카메라가 촬영한 비디오 영상이라는 점은 이스터슨의 비디오 총람과 공유하는 특징이다. 이에 더해 〈크리터캠〉은 카메라에 비치는 유기체 신체의 일부와 함께 촬영된 영상 그리고 크리터캠이라는 카메라에 관한 내용, 데이터 수집과 관련된 기술, 기계의 사양과 관련 논의들, 동물들에게 카메

42 https://www.nationalgeographic.com/에서 'crittercam'을 검색하면 관련 자료를 볼 수 있다(2022년 10월 25일 접속).

라를 설치하는 곡예와도 같은 과정이 상당히 추가된다. 내셔널 지오그래픽은 이 프로그램과 관련해 "숨겨진 생태를 밝힐 수 있습니다"라던가 "위기에 처한 종들에게 탑재된"과 같은 수식어 그리고 "동물이 당신의 카메라맨이라면 무슨 일이든 일어날 수 있습니다"와 같은 문구들을 사용했다.[43] 이러한 제작사의 의도는 대중에게 생태에 관한 관심을 촉구하는 인식적 실천의 의의가 있을 것이다. 그러나 이를 넘어서서 고사양 카메라에도 불구하고 초점이 맞지 않는 화면, 편집으로 해결할 수 없는 비인간 아마추어 카메라맨의 영상들이 우리에게 전하는 건 기존의 인간적 이해, 서사, 영상을 넘어서는 어떤 것이다.

이스터슨의 비디오 총람과 〈크리터캠〉이 보여주는 화면은 이전까지 동물의 삶과 양태를 촬영한 인간이 만든 다큐멘터리와 같은 영상물들과 다르다. 관찰카메라를 인간이 보기 좋은 구도를 이루는 위치에 두고 촬영해 보여주는 것은 주체와 객체의 이분법을 그 시선에서부터 만들어낸다. 그러나 인간, 비인간(비디오카메라를 장착한 생물), 기술(소형 카메라)이라는 세 가지 기계 생태의 항목은 기존의 생태에 관한 이해를 확장할 뿐만 아니라 관계의 틈 이면을 깨닫게 한다. 장면을 식별할 수 없을 정도로 흔들리는 화면이라던가 형체를 알아보기 힘든 영상에서 발생하는 것은 우리의 인간적 이해를 넘어서는 틈이다. 그리고 인지의 영역을 넘어서면서도 분명히 실존하는 비인간 기계의 움직임은 존재론적 이해를 향한다. 비인간 존재에 대한 깊은 교감과 동시에 무규정적인 잠재의 영역으로 나아가는 것이다. 즉 여기서 인간-비인간-기술 기계의 새로운 회집체 구성은 인간과 비인간의 교감을 더 나은 인간의 행위를 위한 가능성의 영역으로 만드는, '새로운 역능의 창발'을 보여준다.

43 〈크리터캠〉과 관련된 비인간 이해의 다른 층위는 도나 해러웨이, 앞의 책, 309~327쪽 참조.

3. 홍이현숙의 정동적 퍼포먼스 – 자연/문화 이분법의 전복

마지막으로 살필 한국의 중견예술가 홍이현숙의 근작 〈여덟 마리 등대〉(2020)와 〈오소리 A씨의 초대〉, 《12미터 아래 종들의 스펙터클》(2022)은 예술이 비인간을 사유하는 다른 방식을 보여준다. 작가는 가부장제에 대한 비판적 시선 속에서 여성, 재개발 지역의 지역민 등 타자의 목소리에 귀 기울이면서 설치, 퍼포먼스 등 다양한 매체로 작업해왔다. 지난해 아르코 미술관에서의 초대전 《휭, 추-푸》에서 작가는 우리가 일반적인 환경에서 경험할 수 없는 고래의 울음소리를 몬테레이만 아쿠아리움 리서치 센터의 데이터 협조를 통해 전시장에 구현했다. 어두운 전시장에서 관객은 8종의 고래의 울음소리를 8채널 스피커로 들을 수 있었다. 이 소리는 설사 우리가 바닷속으로 들어간다 한들 직접 들을 수 없는 소리이다. 이 작품에서 인간과 고래 사이를 매개하는 것은 물속에서도 고래 울음소리를 녹음할 수 있는 녹음 기술과 다양한 고래의 울음소리를 최대한 풍부하게 재생할 수 있는 고사양의 스피커이다. 앞서 살핀 브라이언트의 기계지향존재론을 경유한 포스트휴먼 매체생태론은 인간-비인간-매체라는 세 항의 새로운 지형학을 펼치고 있었다. 홍이현숙의 〈여덟 마리 등대〉에서 관람객(인간)-고래(비인간)-고사양 녹음기와 스피커(매체)는 이러한 동등한 존재자들의 새로운 관계 맺기를 체현하는 것으로 볼 수 있다.[44] 그리고 이러한 관계항들을 펼쳐 보여주는 것은 오늘날 기술과 예술, 인간과 비인간, 자연과 문화의 오랜 이분법의 지형을 재편하는 것으로 이해될 수 있다.

이 전시에서 선보인 다른 작품의 하나였던 〈지금 당신이 만지는 것〉

44 〈여덟 마리 등대〉에 관한 보다 자세한 정동, 매체론적 해석은 배혜정, 「현대 미술의 비인간-되기와 정동 연구: 홍이현숙의 근작을 중심으로」, 『한국근현대미술사학』 제42집, 한국근현대미술사학회, 2021, 387~409쪽 참조.

의 일종의 확장판이 지난해 겨울 부천아트벙커39에서 열린 《오소리 A 씨의 초대》이다. 전작은 마애불을 더듬는 손을 작가의 내레이션으로 경험하는 것으로 일종의 청각의 촉각화가 이루어졌다. 한편 근작 《오소리 A씨의 초대》는 관객이 암흑 속에서 오소리 굴을 체험하게 한다. 작가는 빛을 완전히 차단한 굴 구조물을 만들었는데 이 굴은 땅굴을 파 살아가는 오소리의 굴을 인간용으로 만든 것이다. 내부는 네 발로 걸어야 하는 터널 구간, 어둠을 더듬어 공간의 중심을 찾는 초원방, 암벽을 더듬어 무엇이 새겨져 있는지 찾는 촉각의 방 등으로 구성되었다. 이 작품의 가장 큰 특징은 시각을 완전히 차단한다는 점이다.

시각이란 감각의 완전한 차단은 청각, 후각, 촉각과 같은 여타의 감각을 강화한다. 이러한 경험은 역설적인데 우리 인간은 대개 시각을 우위에 놓고 생각하기 때문이다. 그러나 사실 시각은 청각이나 후각과 같은 기타 감각에 대한 의존도가 높고 제한적인 감각이기도 하다. 귀는 머리 뒤의 소리를 듣고 장애물을 너머서 들려오는 소리도 감각하지만, 시각은 나에게 확보된 시야 범위 안으로 제한될 뿐 아니라 쉽게 환경의 영향을 받는 지각이기 때문이다. 시각은 조도의 영향을 받을 뿐만 아니라 착시 현상이 일어나기도 한다. 오소리라는 동물은 시각은 거의 퇴화되었으나 시각의 부재에도 불구하고 뛰어난 후각으로 대단히 복잡한 굴에서 살아간다. 《오소리 A씨의 초대》가 우리에게 경험케 하는 시각의 박탈은 인간을 괄호치고 비인간 기계를 경험하는 에일리언 현상학에 다름 아니다. 시각이 무력화된 경험은 많은 존재자들에 관해 지각의 견지에서 다시 인식하도록 만든다. 완전한 암흑 속에서 우리는 한 걸음도 선뜻 내딛지 못한다. 이 무력감을 깨닫는 순간 우리는 시각이 제한적임에도 이 굴을 마음껏 지배하는 오소리라는 기계와 시각장애인의 지각도 경험하게 된다. 시각의 부재 속에서 청각과 촉각 등 그 밖의 감각이 확장되는 경험은 이들 타자가 한계를 지닌 것이 아니라 다르게 세계를 지각할 뿐이

라는 것을 경험하게 하는 것이다. 그리고 이때 우리는 인간과 오소리라는 종에 의한 분류를 떠나 역량에 근거하여 개별 존재자로서의 존재에 관한 이해에 다가서게 된다.

《오소리 A씨의 초대》가 오소리라는 비인간 기계를 체험하는 관객의 퍼포먼스라면 《12미터 아래 종들의 스펙터클》[45]은 시각의 박탈이라는 특징을 공유하면서도 변화를 보여준다. 이 작품에서는 〈오소리 A씨의 초대〉가 오소리 기계의 생태 구현을 위해 설치했던 다양한 구조물이 제거되었는데 그러한 구조물의 제거가 오히려 감각경험의 깊이와 집중도를 높여주었다. 관람객들은 안내자의 목소리에 집중해 간단한 장애물 코스(얇은 나무 기둥을 오르고 암벽 그립을 쥐고 이동하기)와 점자를 만지며 이동하는 코스, 벽을 짚고 파트너가 벽에 형상을 남겨주는 코스 등을 모둠으로 진행한다. 그리고 마지막에는 일종의 의례가 벌어진다. 서로가 몸으로 내는 소리가 어우러지는 일종의 굿판이 벌어지는데 그 하나 됨의 순간은 다른 감각으로 다른 종을 경험하는 과정을 지나 그 다름이 무화되어 합일의 경험을 이끄는 것으로 나아간다. 시각의 메시지 전달을 넘어 몸으로 다름을 경험하게 하는 것은 감각 이전의 경험으로 신체에 새겨진다. 이렇게 신체에 각인된 경험을 정동적 경험이라 부를 수 있을 것이다. 이러한 경험은 뇌의 영역, 즉 인지의 수준에서 메시지로 입력되는 것이기보다 몸의 체험으로, 보다 신체적이고 근원적이라는 점에서 여느 경험과는 다른 체험을 가능하게 한다.

앞서 살폈듯 문화로 대변되는 예술은 자연과 기술의 이분법이 그러하듯 자연과 문화라는 이분법 속에서 이해된다. 그러나 홍이현숙이 근작이 만들어 내는 감각경험은 문화라는 인간의 예술행위를 유기체 공통의

45 이 전시는 2022년 7월 8일부터 23일까지 코리아나 화장품이 운영하는 스페이스씨에서 연례프로그램인 'c-lab'의 '공진화'란 주제 하에 전시되었다. http://www.spacec.co.kr/gallery/gallery4 참조 (2022년 12월 27일 접속)

생물적 경험으로 전환하는 경험을 창조한다. 이때 정동은 인간과 비인간의 상호작용 경험 속에서 잠재성을 지닌 역능의 영역으로 기능한다. 그리고 그때의 경험은 기존의 비인간에 관한 이해를 새롭게 인지하게 하는 역전으로 즉 인지적 메시지가 정동의 수준으로 경험되고 다시 인지의 깨달음에 도달하는 것으로 나아간다.

기존의 인식론적인 존재와 생태에 관한 이해는 환경보호라는 구호와 캠페인이 무색할 만큼 현재 지구의 상태를 완화하거나 개선하는 데 큰 도움이 되지 않았던 것 같다. 그러나 브라이언트가 『존재의 지도』 말미에서 쓰고 있듯 우리는 인간의 사회적 배치가 더 넓은 생태에 묻어 들어가 있는 방식을 고려하도록 우리의 사유 속에서 인간에게 특권을 쥐여주는 편견을 극복해야 할 것이다. 그리고 비인간 존재자들에 대한 인식의 재고, 정동적 수준에서의 관계적 사유와 실천은 이러한 인식론의 한계를 넘어서는 잠재력을 가진다. 이러한 잠재력이 언제나 그랬듯 예술을 통해 그 이상의 창조력과 설득력으로 전지구적 수준에서 확장해나가기를 기대해 본다.

참고문헌

B. 스피노자, 강영계 역, 『에티카』, 서광사, 2007.

도나 해러웨이, 최유미 역, 『종과 종이 만날 때』, 갈무리, 2022.

레비 R. 브라이언트, 김효진 역, 『존재의 지도』, 갈무리, 2020.

배혜정, 「현대 미술의 비인간-되기와 정동 연구: 홍이현숙의 근작을 중심으로」, 『한국근현대미술사학』 제42집, 한국근현대미술사학회, 2021, 387~409쪽.

브뤼노 라투르, 홍철기 역, 『우리는 결코 근대인이었던 적이 없다』, 갈무리, 2009.

이안 보고스트, 김효진 역, 『에일리언 현상학, 혹은 사물의 경험은 어떠한 것인가』, 갈무리, 2022.

제인 베넷, 문성재 역, 『생동하는 물질』, 현실문화, 2020.

질 들뢰즈 외 4인, 서창현 외 역, 『비물질노동과 다중』, 갈무리, 2005.

질 들뢰즈·펠릭스 과타리, 김재인 역, 『안티 오이디푸스: 자본주의와 분열증』, 민음사, 2014.

_____, 김재인 역, 『천 개의 고원』, 새물결, 2001.

Bogost Ian., *Alien Phenomenology or What It's Like to Be a Thing*, Minneapolis: University of Minnesota Press, 2012.

Bryant, Levi R., *Democracy of Object*, An Arbor: Open Humanities Press, 2011.

_____, *Onto-Cartography: An Ontology of Machines and Media*, Edinburgh: Edinburgh University Press, 2014.

Clough, Patricia T., "The Affective Turn: Political Economy, Biomedia and Bodies," Melissa Gregg and Gregory J. Seigworth (eds.), *The Affect Theory Reader*, Durham & London: Duke University Press, 2010, pp.206~225.

DeLanda, Manuel., *Intensive Science and Virtual Philosophy*, London: Bloomsbury, 2005.

Harman, Graham., *Quadraple Object*, Winchester: Zero Books, 2011.

McLuhan, Marshall and E. McLuhan., *Laws of Media*, Toronto: University of Toronto Press, 1998.

https://oxman.com(2022년 10월 25일 접속)

https://www.moma.org/calendar/exhibitions/5090(2022년 10월 25일 접속)

https://www.nationalgeographic.com/(2022년 10월 25일 접속)

https://www.sfmoma.org/exhibition/nature-x-humanity-oxman-architects/(2022년 10월 25일 접속)

http://www.spacec.co.kr/gallery/gallery4(2022년 10월 25일 접속)

기록하는 예술

알레고리와 아카이브
― 동시대 예술의 연결법

홍지석

포스트모더니즘 이후, 동시대 예술은 어디로 가는가?

1980년 미국의 미술비평가 크렉 오웬스(Craig Owens)가 발표한 「알레고리 충동: 포스트모더니즘의 이론을 향하여」는 제목에서 드러나듯 '알레고리 충동(allegorical impulse)'이라는 개념을 취하여 이른바 "해체적"이라고 일컬어지는 포스트모더니즘 예술 특유의 지향성을 해명한 텍스트다. 오웬스에 따르면 "예술의 기법이자 태도이며 하나의 과정이자 지각 활동"으로서 '알레고리(allegory)'는 "하나의 텍스트가 또 다른 텍스트에 의해 중첩되는 어느 경우에나 발생하는 그런 것"이다. 그는 알레고리적인 이미지의 사례로 '차용된 이미지'를 들었다. "알레고리를 이용하는 작가는 이미지를 창조하지 않고 그것들을 끌어모은다"는 것이다.[1]

그런데 알레고리적 덧붙임, 곧 텍스트의 중첩, 또는 차용된 이미지는 무엇을 의미하는가? 오웬스에 따르면 이 경우 덧붙임은 "오로지 의미를 교체하려는 목적에 의해 행해"진다. 알레고리적 의미는 "이전의 의미를 대신하는" 것, '추가된 보충물(supplement)'이라는 것이다. 그

1 크렉 오웬스, 조수진 역, 「알레고리적 충동: 포스트모더니즘의 이론을 향하여」, 윤난지 편, 『모더니즘 이후 미술의 화두』, 눈빛, 2009, 166~167쪽.

런 까닭에 그것은 어떤 공격적, 해체적 몸짓에 해당한다. 여기서는 "이미지가 가진 원래의 여운과 의의, 그리고 의미에 대한 그것의 신뢰성이 박탈당하기" 때문이다. 히틀러의 드로잉, 또는 강제수용소 희생자들의 드로잉을 캡션도 없이 확대해서 전시하는 트로이 브라운투흐(Troy Brauntuch)의 작업을 오웬스는 이렇게 설명했다.

> 브라운투흐의 이미지들은 의미에 대한 약속을 제공하는 동시에 유예한다. 그것들은 이미지 자체의 의의를 직접 투명하게 드러내기 바라는 우리의 열망을 불러일으킴과 동시에 그것을 좌절시킨다. 결과적으로, 그 이미지들은 해독되어야만 하는 신비로운 기호나 글자의 파편들처럼 기이하게 미완성적인 모습으로 나타나게 된다. 알레고리는 끊임없이 단편적인 것, 불완전한 것, 미완성적인 것에 끌린다.[2]

포스트모더니즘의 '알레고리 충동'에 관한 오웬스의 주장은 『독일 비애극의 기원』(1928)에서 바로크 예술과 알레고리의 상관성을 논했던 발터 벤야민(Walter Benjamin)의 접근과 밀접히 연관되어 있다. 오웬스는 자신의 글 여기저기에서 벤야민의 텍스트를 인용했다. 『독일 비애극의 기원』에서 벤야민은 "파편화"가 "알레고리적 접근의 한 원칙으로서 드러난다"고 주장했다. "알레고리적 구축"으로부터 사물들은 "불완전하고 미완성적인 어떤 것"으로 보이게 된다는 것이다.[3] 벤야민은 알레고리의 기본특성으로 의미의 '애매성'과 '복수성'을 제시했다. 이러한 '애매성'은 벤야민에 따르면 항상 "의미의 명확성과 통일성의 반대편"에 있

2 위의 글, 168쪽.
3 Walter Benjamin, *The Origin of German Tragic Drama*, trans. John Osborne, London, NY: Verso, 2003, p.186.

다.[4] 예컨대 벤야민은 '일시성'과 '영원성'의 공존을 알레고리의 중요한 특성 가운데 하나로 보았다. "사물의 일시성(transience)을 파악하고, 그것들을 영원성으로 구제하려는 고려"는 "알레고리의 가장 강력한 충동들 가운데 하나"라는 것이다.[5]

오웬스는 벤야민이 바로크 예술에서 관찰한 알레고리 충동을 근대 이후의 예술에서 발견했다. 예컨대 그는 '사진'을 "알레고리 예술"로서 생각해볼 수 있다고 주장했다. 왜냐하면 그가 보기에 사진은 "일시적이고 덧없는 것을 안정되고 고정된 이미지에 고착시키려는 인간의 욕망을 대변하기" 때문이다. 오웬스에 따르면 으젠느 앗제(Eugène Atget)나 워커 에반스(Walker Evans)의 사진은 "소멸의 위험에 처해 있는 것을 보존하려는" 자의식을 드러낸다. 하지만 오웬스가 보기에 "그들이 제공하는 것"은 오로지 "파편"에 지나지 않으며 따라서 "그 자체의 자의성과 우연성을 확증"할 따름이다.[6]

오웬스는 알레고리 충동이 당대 예술에 만연해 있다고 주장했다. 포스트모더니즘의 문턱에서 '알레고리'를 문제 삼은 로버트 라우센버그(Robert Rauschenberg)는 물론이고. 영화 스틸, 사진 등의 이미지를 차용하는 브라운투흐나 세리 르빈(Sherrie Levine), 로버트 롱고(Robert Longo)의 작업들, 로버트 스미드슨(Robert Smithson)의 장소-특수적인 엔트로피 작업들, "어떠한 이념도 갖지 않은 채 사진 조각들을 끝없이 끌어모으는" 포토몽타주 작업들, 수학적 수열을 취해 "하나 다음에 또 다른 하나를 단순히 배치하여 병렬적인 작품을 구성하는" 칼 안드레(Carl Andre), 트리샤 브라운(Trisha Brown)의 작업들, 언어적인 것과 시각적인 것을 결합하는 개념미술가들의 작업, 미디어

4 위의 책, p.177.
5 위의 책, p.223.
6 크렉 오웬스, 앞의 글, 169쪽.

에 의해 투사된 여성성의 거울과 같은 모델들을 수사들(tropes), 비유들(figures)로 사용하는 신디 셔먼(Cindy Sherman) 등의 작업을 관찰한 후에 오웬스는 그것들이 "근본적으로 해체적인 충동의 결과물"이라고 주장했다. 그에 따르면 해체 충동은 포스트모더니즘 예술 일반의 특징인데, 이 예술들은 "자체의 우연성 및 불충족성, 그리고 초월성의 결여"와 "영원히 좌절될 수밖에 없는 욕망과 전적으로 유보될 수밖에 없는 야심"을 말한다. 따라서 알레고리에는 멜랑콜리(melancholy)가 깃들기 마련이다. 오웬스는 이 글을 다음과 같은 롤랑 바르트(Roland Barthes)의 발언을 인용하는 것으로 마무리했는데 이는 이른바 알레고리 충동에 사로잡힌 포스트모더니즘의 부정적, 공격적 성향을 잘 드러낸다.

> "문제는 발화의, 글쓰기의, 서사의 (숨어있는) 의미를 들
> 춰내는(reveal) 것이 아니라 의미에 대한 재현 바로 그것을
> 분열시키는 것이며, 또한 상징을 변화시키거나 정화시키는
> (purify) 것이 아닌, 상징 그 자체에 도전하는 것이다"[7]

그런데 오웬스의 알레고리 충동은 오늘날의 예술, 그러니까 포스트모더니즘 이후의 동시대 예술에도 여전히 유의미할까? 오웬스의 문제의 글-「알레고리 충동: 포스트모더니즘의 이론을 향하여」-이 1980년에 발표된 글이라는 점을 새삼 상기할 필요가 있다. 지난 40여 년간 '알레고리 충동'으로 대표되는 포스트모더니즘의 부정적, 공격적, 해체적 몸짓들이 거둔 성취들[8]을 부정할 생각은 없지만 그 후유증을 돌아볼 필요도

7 위의 글, 211쪽.
8 벤야민은 "기존 질서로부터 생겨나는 가상", 곧 "질서를 미화해서 견딜 만한 것으로 만드는 총체성 또는 유기적 전체라는 가상"을 예술에서든, 삶에서든 추방하는 것이 "알레고리의 진보적 경향"이라고 주장했다. 발터 벤야민, 조형준 역, 『아케이드 프로젝트 2: 보들레르의 파리』, 새물결, 2008, 270쪽.

있을 것이다. 사실 오늘날 포스트모더니즘 특유의 우울증을 유발하는 진단들, 결핍과 유예, 부정과 해체를 말하는 담론들은 예전만큼의 힘을 갖지 못하는 것 같다. '애도'나 '치유' 같은 보다 긍정적인 함의를 갖는 개념들이 동시대 문화 담론, 그리고 조심스럽게 동시대 예술 담론에서 주목받는 현상에 주목할 수도 있다. 우리는 다시 유토피아적 전망을 그려볼 수 있을까? 포스트모더니즘 이후를 상상하는 것은 쉬운 일이 아니다. 게다가 그런 시도는 암암리에 보수적 회귀를 추구하려는 시도로 비판받기 십상이다. 하지만 아를레트 파르주(Arlette Farge)가 말했듯 "해변에 좌초해 있는 삶들을 되살릴 수는 없겠지만, 되살릴 수 없다는 것이 또 한 번 죽게 만들어도 되는 이유는 아닐" 것이다. 파르주는 "이 삶들을 눌러 없애거나 녹여 없애는 대신 이 삶들의 수수께끼 같은 현존으로부터 다른 시간, 다른 장소에서 다른 이야기가 엮여 나올 가능성"을 말했다.[9] 아무튼 우리는 연결할 수 없는 것들을 연결할 가능성, 우울증의 문화로부터 벗어날 길을 찾아야 한다.

알레고리가와 수집가 : 알레고리 충동과 아카이브 충동

그런데 어쩌면 우리는 우울증의 문화로부터 벗어날 가능성을 오웬스가 의지했던 벤야민으로부터 찾을 수 있을지 모른다. 벤야민 텍스트에서 오웬스가 배제했거나 간과했던 부분들을 주목해야 할 것이다. 『독일 비애극의 기원』에는 다음과 같은 구절이 있다.

스페인 비애극의 제목인 '혼란스러운 법정(confused

9 아를레트 파르주, 김정아 역, 『아카이브 취향』, 문학과지성사, 2020, 150쪽.

court)'을 알레고리의 모델로서 채택할 수 있다. 이 법정의 규칙은 '분산(dispersal)'과 '수집(collectedness)'이다. 사물들은 그들의 의의(significance)'에 따라 집합되고(assembled) 그것들의 존재에 대한 무관심이 그들로 하여금 다시금 흩어질(dispersed) 수 있게끔 한다. 알레고리적 광경의 무질서는 화려한 내실(galant boudoir)과 대조를 이룬다. 이러한 표현 형식의 변증법 내에서 수집 절차에 대한 광적인 몰두(fanaticism)는 사물들의 배열에서 나타나는 느슨함(slackness)과 균형을 이룬다.[10]

위의 인용문에서 벤야민이 언급한 '분산(흩어짐)'과 '수집(집합)'의 구별은 『아케이드 프로젝트』에서는 '알레고리가(allegorist)'와 '수집가'의 구별로 나타난다. 벤야민은 『아케이드 프로젝트』에서 알레고리가와 수집가 양자 모두를 "사물들이 이 세계 속에서 혼란스런 상태나 분산된 상태로 있는 것에 충격을 받은" 존재들로 묘사했다. 그런데 양자는 이에 대해 서로 다른 태도를 보인다. 벤야민에 따르면 "알레고리가는 말하자면 수집가와 대극을 이루고" 있다.[11] 벤야민은 알레고리가를 "각각의 사물들이 어떤 유사성을 갖고 있으며 어떤 관계를 맺고 있는지를 탐구하는 것을 통해 사물들을 해명하는 것을 포기한" 존재들로 규정했다. 알레고리가는 "사물들을 그것들 간의 연관관계로부터 떼어내어, 각 사물들의 의미를 해명하는 것을 처음부터 봉인의 몽상에 맡긴다"는 것이다.[12] 하지만 수집가는 벤야민에 의하면 "서로 공존할 수 있는 것들을 하나로 결합"한다. 수집가는 "사물들의 유사성과 시간적인 연속성을 밝힘으

10 Walter Benjamin, 앞의 책, p.188.

11 발터 벤야민, 앞의 책, 26쪽.

12 위의 책, 26쪽.

써 사물들의 정보를 제공해 줄 수 있다"는 것이다. 이런 관점에서 벤야민은 수집의 가장 비밀스러운 동기가 "분산에 맞서 투쟁을 벌이는 것"이라고 주장했다.[13]

흥미로운 것은 벤야민이 알레고리가와 수집가의 차이를 지적하는 데 그치지 않고 이 양자의 상보성을 언급했다는 점이다. 벤야민은 "모든 수집가 속에는 알레고리가가 숨어있게 마련이며, 모든 알레고리가 속에는 수집가가 숨어있게 마련"이라고 주장했다. 그에 따르면 수집가의 수집은 결코 완전하지 않고 "단 한 조각이라도 결여되어 있으면 그가 수집해온 모든 것은 패치워크에 그치게" 된다. 그런 의미에서 수집가는 "처음부터 사물들이 이러한 패치워크에 머물러 있는" 알레고리가의 면모를 간직한 존재라고 말할 수 있다.[14] 이런 관점에서 그는 "알레고리가로서의 수집가"를 말했다. 다른 한편으로 벤야민은 "알레고리적 의도에서 포착된 것"이 "분쇄되는 동시에 보존된다"고 역설했다. "알레고리는 잔해를 붙잡는다"는 것이다. 알레고리가, 이를테면 보들레르(Charles Baudelaire)에게서 파괴 충동은 벤야민에 따르면 "손안에 들어오는 것을 폐기하는 것에는 일절 관심이" 없다.[15]

"모든 수집가 속에는 알레고리가가 숨어있게 마련이며, 모든 알레고리가 속에는 수집가가 숨어있게 마련"이라는 벤야민의 언급으로부터 우리는 알레고리 충동에 이끌리지만 동시에 알레고리 충동의 지배를 받지는 않는 어떤 존재를 상상할 수 있는 단서를 얻을 수 있다. 특히 우리는 벤야민이 제시한 '수집가'라는 존재, 곧 알레고리가와 대극을 이루지만 사실은 알레고리가이기도 한 존재로서 수집가에 주목할 필요가 있다. 이런 관점에서 보자면 포스트모더니즘 이후의 예술을 모색하는 여러 비

13 위의 책, 25쪽.
14 위의 책, 26쪽.
15 위의 책, 266쪽.

평 텍스트들이 '수집'과 밀접한 관계에 있는 '아카이브(archive)'라는 개념을 끌어들이고 있다는 점은 매우 흥미롭다.

2004년 미국 비평가 할 포스터(Hal Foster)가 「아카이브 충동」(2004)이라는 글을 발표했다. 포스터가 밝혔듯 제목부터 오웬스의 텍스트를 상기시키는 이 텍스트는 '알레고리 충동'을 대체할, 또는 그 이후의 충동을 문제 삼고 있다. 여기서 그는 "연결될 수 없는 것을 연결하려는" 의지를 추동하는 아카이브 충동과 아키비스트 예술가들(artists-as-archivist)을 언급했다. 그에 따르면 아카이브 충동은 "총체화하려는 의지가 아니라 관계를 만들려는 의지"에 관계한다. "잘못된 위치에 놓여 잊힌 과거를 탐색하고, 그 다양한 기호들을 꿰맞추고(collate)(때로는 실용적으로, 때로는 패러디처럼), 현재를 위해 남아있는 것들을 확인하는(ascertain)" 것이야말로 아카이브 예술이 원하는, 바라는 것이다. 그에 따르면 이 '연결하려는 의지'만으로도 아카이브 충동은 오웬스가 포스트모더니즘 예술에 귀속시킨 알레고리 충동과 거든히 구분된다. 포스터에 따르면 아키비스트로서의 예술가들은 오웬스가 말했던 알레고리적 파편화를 통한 전복이 미적 자율성, 형식주의의 헤게모니, 모더니즘의 정전, 가부장제 따위의 고압적인 상징적 총체성에 대항하는 방편으로 "더 이상 자신 있게 제기될 수 없다"고 본다. 그들은 오히려 오웬스가 말한 알레고리 충동, 또는 벤저민 부클로(Benjamin H. D. Buchloh)가 말한 '아노미적 파편화(anomic fragmentation)'를 하나의 조건, 즉 재현해야 할 뿐 아니라 돌파해야 할 조건으로 여기고 부분적, 잠정적이나마 새로운 정동적인 관계(affective association)의 질서를 제안한다는 것이 그의 주장이다.[16] 찰스 메리워더(Charles Merewether)에 따르면 포스터가 이 텍스트에서 주목한 아키비스트로서의 예술가들은 자신들의

16 Hal Foster, "An Archival Impulse," *October*, Vol. 110, Autumn, 2004, p.21.

작업을 통해 "트라우마 사건들의 유산들(legacies)이라는 견지에서 역사를 바라보는 문화에 대한 멜랑콜리적 이해로부터 벗어나고자"[17] 한다.

아카이브 예술은 무엇을 원하는가?

포스터에 따르면 아키비스트로서의 예술가들은 빈번히 "상실된 또는 추방된(displaced) 역사적 정보를 물질적으로 현존하게"[18] 한다. 따라서 그들은 발견된 이미지나 오브제, 텍스트를 파고든다. 이것들 가운데 다수는 대중문화 아카이브에서 가져온 것이기에 가독성(legibility)을 보장한다. 하지만 아키비스트로서의 예술가들은 그 정보들을 교란, 또는 전유하여 결과적으로 그 가독성을 훼손할 수 있다는 것(그리고 그 결과 그 의미를 모호하게 만들 수 있다는 것)이 포스터의 판단이다. 자신이 '아카이브 샘플링(archival samplings)'이라고 지칭한 이러한 행위의 사례로 포스터는 피에르 위그(Pierre Huyghe)와 필립 파레노(Philippe Parreno)의 〈No Ghost Just a Shell〉(1999~2002) 프로젝트를 예시했다. 위그와 파레노는 일본 애니메이션 회사가 팔기 위해 내놓은 망가 캐릭터들 가운데 '안리(AnnLee)'라는 소녀 캐릭터를 구매하여 이 상형문자(glyph)를 그들의 다양한 작업들에서 파고들었을 뿐만 아니라 다른 예술가들을 초대하여 같은 작업을 하게끔 했다. 이로써 이 프로젝트는 '프로젝트들의 연쇄', 즉 "그것의 일부가 되는 형식들을 산출하는 역동적인 구조"가 됐다는 것이 포스터의 판단이다. 포스터에 따르면 이 '이미지 아카이브'는 또한 "하나의 이미지 안에서 그 자신을 발견하는 공동

17 Charles Merewether, "Art and Archive", *The Archive: Documents of Contemporary Art*, Cambridge, Massachusetts; The MIT Press, 2006, p.14.

18 Hal Foster, 앞의 글, p.4.

체의 이야기"가 된다.[19]

이러한 경향은 포스터도 인정하다시피 프랑스 비평가 니콜라 부리오(Nicolas Bourriaud)가 '포스트프로덕션(postproduction)'[20]이라는 개념으로 범주화한 예술가들, 곧 이미 생산된 형식들, 또는 이차적 조작에 의존하는 작업들을 떠올리게 한다. 부리오에 따르면 오늘날의 포스트프로덕션 예술가들은 "형식들을 구성하기보다는 형식들을 프로그래밍하는" 경향이 있다, 그들은 원재료들을 변형하는 식으로 작업하는 대신 "가용한 형식들을 뒤섞고 데이터들을 이용하는" 식으로 작업한다는 것이다.[21] 부리오에 따르면 이들은 일종의 '기호항해자(semionauts)'로서 "기호들을 통해 독창적인 경로를 생산"한다. 이들은 형식을 '창안'하는 것이 아니라 '사용'한다. 부리오는 그 사례로 자신의 설치작업에 알바 알토(Alvar Aalto), 아르네 야콥센(Arne Jakobsen), 이사무 노구치 등의 작품들을 삽입한 호르헤 파르도(Jorge Pardo)처럼 기존의 작업을 재프로그래밍한 경우, 헤수스 라파엘 소토(Jesus Raphael Soto)의 '관통가능한 조각(penetrable sculptures)'을 연상시키는 구조 안에 요셉 보이스(Joseph Beuys)와 로버트 모리스(Robert Morris)의 역사적인 작업들을 환기하는 갈색 펠트를 삽입한 자비에 베이앙(Xavier Veilhan)의 〈숲 La Forêt〉(1998)처럼 이미 역사화된 형식들을 사용하는 경우 등

19 위의 글, pp.4~5.

20 부리오에 따르면 '포스트프로덕션'은 텔레비전, 영화, 비디오 제작에서 가져온 기술 용어(technical term)이다. 그것은 "기록된 재료(recorded material)에 적용되는 일련의 절차"를 지칭한다. 몽타주, 시각적 또는 청각적 소스들의 삽입(inclusion), 자막처리(subtitling), 보이스오버(voice-over), 그리고 특수효과와 같은 것들 말이다. '포스트프로덕션'은 통상 '후반 제작'으로 번역하지만 이 글에서는 용어의 뉘앙스를 살리기 위해 '포스트프로덕션'으로 표기하고 필요에 따라 '사후제작'으로 번역할 것이다. Nicolas Bourriaud, *Postproduction*, NY: Lukas&Sternberg, 2002, p.13.

21 위의 책, pp.17~18.

을 열거했다.[22] 동시대 예술은 자신을 '창조적 절차'의 종결점, 즉 관조되기 위한 완성품에 위치시키지 않고 "내비게이션, 포털, 행위의 생성자(generator)에 위치시킨"다는 것이 부리오의 판단이다. 그에 따르면 포스트프로덕션 예술가들은 "생산으로 땜질하며, 기호들의 네트워크를 서핑하고, 우리의 형식들을 기존의 라인들에 삽입"[23]한다.

포스터는 부리오의 포스트프로덕션 담론이 이데올로기적 가정에 불과하다고 일축하면서 동시에 그것이 시사하는 디지털 정보 시대에 달라진 예술의 지위는 숙고할 필요가 있다고 주장했다. 실제로 오늘날 정보는 "흔히 가상적 레디메이드로, 즉 재가공되어 전송되는 수많은 데이터로 나타나며 여러 예술가들은 '목록(inventory)', '샘플', '공유'를 작업 방식으로 삼는다"는 것이다. 그리고 그런 까닭에 인터넷이라고 하는 메가-아카이브(mega-archive)가 아카이브 예술의 이상적인 매체로 여겨지는 현상이 발생한다고 포스터는 판단했다. 그가 보기에 근래 '플랫폼'과 '정거장(stations)'처럼 전자 네트워크를 상기시키는 용어들이나 '상호작용' 등 인터넷 수사학이 예술 용어로 등장한 것도 마찬가지 이유에서다.[24] 물론 포스터는 이렇게 '포스트프로덕션 작업들'(부리오)과 자신이 말하는 '아카이브 예술'과의 상관성을 인정하면서 다른 한편으로 이 양자의 차별성, 또는 포스트프로덕션 작업을 추동하는 충동과 아카이브 충동의 차이를 내세웠다. 그에 따르면 대부분의 아카이브 예술에서 실제로 적용된 수단들은 그 어떤 웹 인터페이스보다 "더 촉각적이고 더 대면적face-to-face"이다. 이런 관점에서 그는 아카이브 예술이 문제 삼는 아카이브가 데이터베이스일 수 없으며 아카이브 예술과 데이터베이스 예술을 동일시할 수 없다고 주장했다. 이 아카이브들은 "완강하게 물

22 위의 책, pp.15~16.
23 위의 책, p.19.
24 Hal Foster, 앞의 글, p.5.

질적이고, 대체가능보다는 파편적이기에, 그 자체가 기계의 재가공이 아니라 인간의 해석을 요구한다"[25]는 것이다. 포스터에 따르면 "아카이브 예술의 콘텐츠들은 무차별적이라고 할 수는 없을지라도 다른 아카이브의 콘텐츠들과 마찬가지로 비결정적인 것으로 남아" 있다. 그는 이를 '훗날 보충될 약속어음' 또는 '미래의 시나리오를 위한 수수께끼 같은 프롬프트'에 비유했다. 그가 보기에 아카이브 예술가들은 어떤 '절대적 기원'보다는 '불명료한 흔적들'을 더 고려하며 "다시금 출발점을 제공할 완수되지 못한 시작들이나 미완의 프로젝트들"에 이끌리는 경향이 있다. 아카이브 예술은 '사후제작(post-production)'으로서의 성격도 갖지만 '사전제작(pre-production)'으로서의 성격도 갖는다는 것이다.[26]

포스터는 이렇게 아카이브 예술을 이른바 포스트프로덕션 작업들, 또는 데이터베이스 예술과 차별화하는 동시에 그것을 미술관에 집중하는 예술, 즉 재현적 총체성과 제도적 통합성비판에 주력하는 예술과도 구별했다. 아키비스트로서의 예술가들은 재현적 총체성과 제도적 통합성을 비판하는 데는 관심이 없다는 것이다. 오히려 그들은 미술관의 내부와 외부에서 다른 종류의 질서 만들기를 수행한다는 것이 포스터의 판단이다. 이런 관점에서 그는 아카이브 예술이 취하는 방향은 "해체적"이기보다 "제도적"이고, "위반적"이기보다 "입법적"일 때가 많다고 역설했다. 예컨대 스위스 태생의 토머스 허쉬혼(Thomas Hirschhorn)는 자신이 특별하게 중시하는 문화적 인물들을 기리기 위해 이미지와 텍스트를 잡다하게 늘어놓은 제단들(altars)을 제작하고, 합판과 판지를 못과 테이프로 이어 붙인 가판대(kiosks) 같은 구조물을 통해 인물에 관한 정보를 제공하는가 하면 스피노자, 바타유, 들뢰즈, 그람시 등 철학자들에게 헌정할 기념비(monument) 같은 것들을 만드는 데 포스터에 따르면 이

25 위의 글, p.5.
26 위의 글, p.5.

러한 작업들은 "망각의 위협에 처해 있는 아방가르드적 과거들"을 "정보 흐름과 생산품 과잉에 의해 교란되고 포박된 세계"를 결합하여 "감옥 같은 통 속에서도 급진적인 인물들이 회복될 수 있으며 리비도가 다시 충전될 수 있다"는 것을 시사하고자 한다. 그것이 아무리 손상되고 왜곡되었을지라도 "여전히 유토피아적 가능성의 암시, 아니면 적어도 체계 변형의 욕망은 전달할 수" 있다는 것이다.[27] 실제로 큐레이터 오쿠이 엔위저(Okwui Enwezor)와의 대담에서 허쉬혼은 이렇게 주장했다.

> 이 철학자들은 오늘날 우리에게 건넬 말이 있었어요. 나는 인간 존재의 반성하는 능력, 우리의 뇌를 작동하게 하는 역량이 아름답다고 생각합니다. 스피노자, 들뢰즈, 그람시와 바타유는 우리의 반성하는 능력에 신뢰를 불어넣은 이들의 사례입니다. 그들은 우리를 생각하게 만들어요(They force us to think). 그들의 기억에 관한 기념비는 질문하고 반성하는 일을 계속하게 만들고 내적인 아름다움을 활기 있게 유지해줍니다. 예술가와 저술가를 위한 제단들은 개인적인 책무로 여겨지고, 철학자들을 위한 기념비는 공동체의 책무로 여겨집니다.[28]

포스터는 아카이브를 통해 '실패한 미래주의적 전망'을 복원하는 영국 태생의 타시타 딘(Tacita Dean)의 작업에도 주목했다. 포스터에 따르면 딘은 "좌초된, 철 지난, 그렇지 않으면 주변으로 밀려난 사람들이

27 위의 글, pp.6~11.

28 Thomas Hirschhorn, "Interview with Okwui Enwezor"(2000), *The Archive: Documents of Contemporary Art*, Cambridge, Massachusetts: The MIT Press, 2006, p.120.

나 사물들 장소들에 이끌려 그런 사례를 추적하는데, 그러면 그것들은 마치 우발적으로 그렇게 되는 것처럼 하나의 아카이브로 분기"[29]한다. 예컨대 〈걸 스토우어웨이 Girl Stowaway〉(1994, 8min. 16mm film)는 1928년 영국행 선박(이 선박은 난파했다)을 타고 밀항한 진 지니(Jean Jeinnie)라는 호주 소녀의 사진 한 장에서 출발하여 구성한 밀항 소녀의 아카이브인데 이는 포스터에 따르면 "우연 일치들의 미약한 조직(tenuous tissue)"을 형성한다. 그런가 하면 딘은 1928년에서 1930년 사이에 켄트에 지어진 '사운드 미러'를 아카이브를 통해 복구했는데, 콘크리트로 만든 이 거대한 구조물은 공습을 대비한 경고 시스템으로 만들어졌지만 소리를 충분히 분간하지 못했고 레이더를 선호하는 분위기에 밀려 버려지고 말았다. 포스터에 따르면 딘의 작업들-잔재들(remnants)은 수수께끼들, 그것도 "구원은 말할 필요도 없고 해답도 없는 수수께끼들"이다. 그는 특히 딘의 작업에 우울증적 고착 같은 것이 없다는 것에 주목했는데 그럼으로써 "과거를 근본적으로 이질적이며 언제나 불완전한 것으로 제시하는" 딘의 아카이브에 유토피아적인 것에 대한 암시가 깃들게 됐다는 것이 그의 주장이다.[30]

토머스 허쉬혼, 타시타 딘과 더불어 포스터는 미국 예술가 샘 듀란트(Sam Durant)의 작업들- 1940~1950년대 후기 모더니즘 디자인을 대표하는 임스(Charles and Ray Eames) 디자인의 의자를 미니어처 화장실과 배관 도면, 이케아 선반, 미니멀리즘의 박스들과 병치하거나, 1960~1970년대 초기 포스트모더니즘을 대표하는 로버트 스미드슨의 이미지들을 압제적인 경찰력에 대한 기억들, 우드스탁과 알타몬트 공연에서 녹음한 락음악 사운드들을 뒤섞는 작업들-을 주목했다. 그에 따르면 듀란트의 아카이브 작업은 "전성기 포스트모더니즘 이후에는 변

29 Hal Foster, 앞의 글, p.12.
30 위의 글, pp.13~16.

증법 일반이 계속 비틀거리고 있다"는 것, 오늘날 우리가 "고착된 상대주의의 수렁에 빠져 있다는 것"을 암시하고 음미한다. 그런데 포스터가 보기에 듀란트의 아카이브 작업은 그 이상이다. 그의 "나쁜 조합들"은 "연합적 해석을 위한 공간을 제공하기도" 하며 심지어 엔트로피적 붕괴(entropic collapse)가 명백한 조건에서도, 새로운 연결들이 만들어질 수 있음을 드러낸다는 것이다.[31]

아카이브의 유토피아 또는 유토피아의 비(非)장소

포스터에 따르면 아카이브 예술을 추동하는 연결의 의지는 편집증(paranoia)의 기미를 나타낼 수 있다. "지하에서 캐낸 나만의 메모들을 늘어놓는 것"[32]은 대체 무엇을 위한 것인가? 그것은 사적인 조각모음에 불과한 것이 아닐까? 이에 관해서는 다시금 수집에 관한 벤야민의 논의를 참조할 수 있다. 벤야민은 "수집에 있어 가장 결정적인 것"이 "사물이 본래의 모든 기능에서 벗어나 그것과 동일한 사물들과 생각할 수 있는 한 가장 긴밀하게 관련을 갖도록 하는 것"이라고 주장했다. 그에 따르면 이러한 관계는 '유용성'과는 정반대되는 것이며 "완전성이라는 주목할 만한 범주에 속하는 것"이다. 수집은 "단순한 현존이라는 사물의 완전히 비합리적인 성격을 새로운, 독자적으로 만들어낸 역사적 체계 속에 배치시킴으로써 극복하려는 장대한 시도"라는 것이 벤야민의 주장이다.[33] 벤야민은 수집가에게 있어 "본인의 수집물 하나하나 속에 세계가 현전하며, 게다가 질서정연하게 존재하고 있다"고 강조했다. 흥미로운 것은

31 위의 글, pp.17~20.
32 위의 글, p.22.
33 발터 벤야민, 앞의 책, 12~13쪽.

여기서 '질서'가 통상적인(세속적인) 의미에서의 질서와 구별된다는 점이다. 벤야민에 따르면 "질서정연하다고는 해도 그것은 전혀 예상치 못했던, 오히려 속인으로서는 이해할 수 없는 연관관계를 따르고" 있다.[34] 벤야민은 수집가가 "사물을 생생하게 현전시키는 진정한 방법"을 취하고 있다고 주장했다. 그것은 바로 "그것들을 우리의 공간 안에서 재현하는" 방법이다. "우리가 그들 속으로 침잠하는 것이 아니라 그들이 우리의 삶 속으로 침투해 들어오는 것"이야말로 수집에서는 중요하다는 것이다. 벤야민은 "이런 식으로 재현된 사물들"이 "거대한 연관들을 매개로 구성되는 것을 견디지 못한다"고 서술했다.[35] 그는 수집가의 "기묘한 행동양식"에 대해서 이렇게 해석했다.

> 이것이 혹시 칸트적, 쇼펜하우적인 의미에서 '이해관계를 떠난' 관찰이라고 부르는 태도의 기초를 이루는 것은 아닐까? 이를 통해 수집가는 사물에 대해 어느 것과도 비견될 수 없는 시선을 획득하기 때문이다. 세속적인 소유자의 시선이 보는 것 이상으로 혹은 그러한 시선이 보는 것과는 전혀 다른 방식으로 보는 시선을 말이다.[36]

다시 포스터의 텍스트로 돌아오면 포스터는 '사적인 아카이브들'이 '공적인 아카이브들'에 물음을 던진다고 주장했다. 그것들은 "광범위한 상징적 질서의 교란을 추구하는 비뚤어진 질서로 보일 수 있다"는 것이다. 포스터는 아카이브 예술의 편집증적 차원이 그 유토피아적 야심의 이면일 수 있다고 판단했다. 여기서 유토피아적 야심이란 "뒤늦음을 되

34 위의 책, 17~18쪽.
35 위의 책, 16쪽.
36 위의 책, 17쪽.

기로 전환하고자 하는 욕망, 그리고 미술, 문학, 철학, 일상적 삶의 실패한 전망들을 대안적인 사회적 관계를 위한 가능한 시나리오로 되찾으려고 하는 욕망, 아카이브의 비장소(no-place)를 유토피아의 비장소로 변형하고자 하는 욕망"을 뜻한다. 그런 의미에서 아카이브 예술이 추구하는 것은 항상 유토피아적 요구의 '부분적인 회복'일 수밖에 없다는 것이 그의 판단이다. 포스터는 이런 '부분적인 회복'을 의심하는 시선들-포스터에 따르면 얼마 전까지만 해도 이런 태도는 모더니즘 기획에서 가장 경멸받는 측면이었다-을 의식하면서도 '발굴의 장소(excavation sites)'를 '구축의 장소(construction sites)로 전환시키려는 움직임을 환영할 필요가 있다고 역설했다. 그것이 "역사적인 것이란 트라우마적인 것과 다를 바 없다는 식의 멜랑콜리 문화로부터의 이탈"을 시사하는 까닭이다.[37]

부분적인 회복에 관한 포스터의 주장을 '새로움'에 관한 독일 태생의 문예비평가 보이스 그로이스(Boris Groys)의 논의와 연결해볼 수 있다. 그로이스에 따르면 "외부로의 도약, 진리 자체로의 도약"이 실제로 가능하다면 아카이브는 필요하지 않다. 진리가 아카이브 외부에 있다면 아카이브는 파괴되어도 무방하다는 것이다. "옛것이 새로운 것을 가로막고 있기에 옛것을 파괴한다면 새로운 것이 등장하는 길이 열릴 것"이라는 해묵은 주장을 떠올려 볼 수 있다.[38] 그로이스의 말대로 역사적 아방가르드들은 미래를 해방하기 위해 문화적 아카이브를 파괴하려고 했다. 〈검은 사각형〉을 창작했을 때 말레비치(Kazimir Malevich)는 이를 통해 모든 전통적 가치가 부정되었다고 믿었다. 저 전통적 가치의 배후에서 근원적 검정이 등장한 것이며 그것이 곧 세계의 진리일 것이라고 말

37 Hal Foster, 앞의 글, p.22.
38 보이스 그로이스, 김남시 역, 『새로움에 대하여: 문화경제학 시론』, 현실문화, 2017, 186~187쪽.

레비치는 믿었을 것이다. 하지만 〈검은 사각형〉은 결과적으로 특정한 세속적 사물-사각형-을 가치 있는 문화적 보존의 콘텍스트 속에 편입시킨 식으로 작용했다. 그로이스에 따르면 "근대의 아방가르드 예술은 파괴를 창조와 동일시하고는 모든 관습의 포기, 모든 규범의 훼손, 모든 전통의 파괴가 이러한 관습 및 규범과 전통에 의해 감추어져 있던 현실을 드러낼 것"이라고 여겼지만 실제로 그런 일은 일어난 적이 없다. 그로이스에 따르면 아방가르드 예술에서 이루어진 전통의 가치절하에는 늘 세속적인 사물이나 이념의 가치절상이 뒤따랐는데 "이것들은 저절로 생겨난 것이 아니라 전통적인 문화적 콘텍스트에서 연유한 것"이었다.[39]

그로이스는 새로움에 대한 요구와 새로움의 가능성은 아카이브, 곧 "가치화된 문화적 기억의 보존에 의해 규정된다"고 생각한다. 그에 의하면 새로움은 "역사적 삶 그 자체 속에서 어떤 은닉된 원천으로부터 부상하지 않고 감춰진 역사적 목적인(telos)으로서 부상하지도 않는"다. 새로움의 생산은 "오로지 수집된 것들과 수집되지 않은 것들-컬렉션 외부에 있는 세속적 사물들-간 경계 이동(shifting)의 결과"일 따름이라는 것이다.[40] 이런 주장에 수긍하는 사람들이라면 아를레트 파르주의 다음과 같은 발언에도 고개를 끄덕일 것이다.

> 죽은 과거에 대해서 이야기하기 위해서가 아니라 죽은 과거
> 를 이야기할 어법을 찾아내 "살아있는 존재들 사이의 대화"에
> 참여하기 위해서다. 우리가 인간에 대해 그리고 망각 속에 묻
> 힌 것들에 대해 이야기하고 기원과 죽음에 대해 이야기하면서
> 말하는 사람 자신이 사회적 갈등에 연루된 방식을 드러내는

39 위의 책, 187쪽.
40 Boris Groys, "On the New", *Art Power*, Cambridge, London; The MIT Press, 2008, p.34.

징후라는 점을 함께 이야기하는 이 영원한 미완의 대화에 끼어들기 위해서다, 라는 대답 말이다.[41]

41 아를레트 파르주, 앞의 책, 152~153쪽.

참고문헌

발터 벤야민, 조형준 역, 『아케이드 프로젝트 2: 보들레르의 파리』, 새물결, 2008.

보이스 그로이스, 김남시 역, 『새로움에 대하여: 문화경제학 시론』, 현실문화, 2017.

아를레트 파르주, 김정아 역, 『아카이브 취향』, 문학과지성사, 2020.

윤난지 편, 『모더니즘 이후 미술의 화두』, 눈빛, 2009.

Benjamin Walter, *The Origin of German Tragic Drama*, trans. John Osborne, London, NY: Verso, 2003.

Bourriaud Nicilas, *Postproduction*, NY: Lukas&Sternberg, 2002.

Foster Hal, "An Archival Impulse," *October*, Vol. 110, Autumn, 2004.

Groys Boris, *Art Power*, Cambridge, London: The MIT Press, 2008.

Merewether Charles ed., *The Archive: Documents of Contemporary Art*, Cambridge, Massachusetts: The MIT Press, 2006.

미주 한인 이주서사의 상징 활용 양상

― 영화 〈미나리〉를 중심으로

최수웅

경계에서 만들어지는 서사

모든 경계(境界)는 불안하다. 세력과 세력이 충돌하고, 문명과 문명이 뒤섞이며, 정체와 가치는 허물어진다. 그리하여 경계에 자리 잡은 삶은 모호하다. 끊임없이 자신을 규정하게 되고, 타인을 의식해야 하며, 증명을 강요받는다. 하지만 같은 이유로 경계는 창조적이다. 충돌이 위계를 개편하고, 혼용(混融)을 통해 새로운 문화가 만들어지며, 붕괴한 자리에서 또 다른 가능성이 열린다. 그런 까닭에 경계에서 살아가는 이들은 창작자의 역할을 부여받기도 한다.

이러한 경계의 의미를 드러내는 사례가 '이주자'들이다. 어떤 이유에서든 낯선 땅으로 옮겨간 이들은 경계인의 정체성을 부여받는다. 20세기 진행된 한민족 이주사(移住史)의 전개 양상도 같은 맥락에서 이해할 수 있다. 이들이 고국을 떠나게 된 원인이야 차이가 있지만,[1] 타국에서의 생활은 대체로 비슷한 과정이 반복되었다. 이주자는 문화, 인종, 편견에

1 20세기 한민족 이주의 원인은 한국전쟁을 기점으로 구분할 수 있다. 전쟁 이전에는 제국주의 침략과 식민지배를 피해 고국을 떠나야 했던 디아스포라(diaspora, 離散)가 이주의 주된 원인이었다면, 이후는 정치 및 경제 상황을 비롯한 개인적인 사유가 주요한 이유로 작용했다.

따른 갈등에 직면한다. 이런 상황에 대응하는 방식이야 각자 다르지만, 결과는 두 가지로 압축된다. 낯선 사회에 안착하거나, 끝내 동화되지 못하거나.

이와 같은 삶의 궤적은 이주자를 다룬 문화예술 작품에도 그대로 반영되었다.[2] 특히 미주(美洲)로 이주했던 한민족들은 자신의 이야기를 다양한 분야에서 남겼다.[2] 초창기부터 여러 언론 매체를 창간했고, 이를 통해 다양한 문학작품이 발표되었는데,[3] 이러한 전통이 이어지면서 미주 한민족의 이주서사를 주도하는 역할을 수행해 왔다.

모국어 창작이 주를 이루는 상황에서, 미주 한민족 내부의 변화도 분명하게 진행되었다. 연령, 세대, 이민 형태, 정착 지역 등에 따라 이주자들의 정체성이 다층화되고 다분화되었기 때문이다. 이로 인해 초기 작품에서 강조했던 "애국심이나 향수 같은 감정이 복잡다기한 현지 체험을 통해 조정되고 진화되는 과정에서 다양한 형태"의 작품이 발표되었으며, 이런 현상은 "그 자체로는 혼돈과 위기감을 안겨주는 요소이기도 하지만 또한 정체성과 변별성을 강화하는 자양분"으로 작용하고 있다고 평가된다.[4] 그 결과 현지어인 영어로 창작한 작품도 활발하게 발표되었다.[5]

2 미주 지역의 한민족 이주는 공식적으로 20세기부터 진행되었다. 물론 그 이전에도 교류는 있었다. 1800년대 후반부터 일부 상인이 샌프란시스코 등지로 찾아와 중국인 노동자에게 인삼을 팔았다는 기록이 있다. 또 1883년 조미수호통상조약 체결 이후에는 민영익, 서재필, 박영효, 서광범 등이 유학하기도 했다. 그러나 미국 정부에서 인정한 최초의 한인 이민자는 1901년 호놀룰루에 도착한 '피터 류'로 기록되어 있다. 이후 1903년 1월 13일 102명의 농장 노동자가 하와이 호놀룰루에 들어오면서 본격적인 이주가 시작되었다(장태한·캐롤 박, 『미주한인사』, 고려대학교출판문화원, 2019, 5~21쪽). 2003년에는 미주 한인 이민 100주년을 기념하여 1월 13일이 '미주 한인의 날'로 선포되었다.

3 박덕규 외 3인, 『미주 한인문학』, 한국문학번역원, 2020, 11쪽.

4 위의 책, 28쪽.

5 미주 한민족 이주서사의 첫 작품은 1905년 4월 6일 발표된 이흥기의 시 「이민선 타던 전날」로 인천항에서 배를 타기 전날의 감회를 그렸다. 이후 동인 활동, 잡지 간행, 단행본 출간 등을 통해 미주 한인들의 이야기가 다루어졌다. 그동안 발표된 한민족 이주

이들 작품은 나름의 가치를 가지지만, 어디까지나 미국 문화의 다양성을 증명하는 '소수자(minority)' 목소리의 반영이라는 경향으로 한정되었다.

하지만 미주 한인들의 창작 활동이 여러 분야로 확산되면서 이주서사의 범위도 확장되었다. 문학뿐만 아니라 연극, 무용, 영화, TV드라마 등의 영역에서 작품이 발표되며, 다른 민족 문화예술 소비자와의 접점이 넓어졌다. 이에 따라 특정 민족의 이야기로 국한되지 않고, 이주 경험을 가진 집단에 보편적으로 적용할 수 있는 서사를 지향하는 경향이 두드러진다. 폐쇄적 공동체에서 벗어나, 다른 계층과의 교류를 추구하는 관계성이 강조된다. 특수성에 바탕을 둔 보편성의 확보가 진행되고 있는 것이다. 여기 해당하는 대표 사례로 정이삭(Lee Isaac Chung) 감독의 영화 〈미나리(Minari)〉(2020)를 들 수 있다.

이 작품은 1980년대 미국 중부의 농업 지역인 아칸소(Arkansas)로 이주한 한인 가족의 이야기를 다루는데, 미국을 비롯한 여러 나라 주요 영화제에서 다수의 상을 받았다. 캐릭터와 소재에서 한민족 이주서사를 선명하게 부각했음에도, 여러 지역 관객들의 동감을 도출했다는 사실이 주목된다. 이에 따라 언론의 관심도 집중되었으나, 학술적인 논의는 그리 활성화된 편은 아니다. 그동안 〈미나리〉에 대한 연구는 작품의 국적 논쟁[6],

서사 중에서 북미 문단에서 주목받은 작품은 다음과 같다. 강용흘의 『초당(The Grass Roof)』(1931), 김용익의 「꽃신(The Wedding Shoes)」(1956), 김은국(Richard E. Kim)의 『순교자(The Martyred)』(1964), 윌리스 김(Willyce Kim)의 시집 『아티초크 먹기(Eating Artichokes)』(1972), 캐시 송(Cathy Song)의 시집 『사진 신부(Picture Bride)』(1982), 테레사 학경 차(Theresa Hak Kyung Cha)의 시집 『딕테(Dictee)』(1982), 이창래의 『네이티브 스피커(Native Speaker)』(1995), 노라 옥자 켈러(Nora Okja Keller)의 『종군위안부(Comfort Woman)』(1997), 린다 수 박(Linda Sue Park)의 동화 『사금파리 한 조각(A Single Shard)』(2002), 이민진의 『파친코(Pachinko)』(2017).

6 류재영, 「〈미나리〉의 국적성과 내셔널 시네마」, 『영상기술연구』 36호, 한국영상제작기술학회, 2021.

한인 이주자의 현실[7], 종교적 의미[8], 가부장제와 가족관계 문제[9] 등 단편적인 주제에 집중했고, 작품의 가치를 종합적으로 검토한 경우는 드물었다.

〈미나리〉의 성과는 무엇보다 작품에 활용된 상징에 힘입은 바 크다. 상징은 "가시(可視)의 세계와 불가시(不可視)의 세계, 즉 물질세계와 정신세계를 일치시키는 표현양식"이라고 설명되는데, 이는 "직접 대상을 지시하는 것이 아니고 다른 것을 매개로 해서 대상을 암시하며, 이를 통해서 대상뿐만이 아니라 추상적인 사상과 감정까지도 구체적인 이미지를 통해서 표현"하는 창작기법을 뜻한다.[10] 그러므로 문화예술 작품에서 상징은 작품의 의미를 풍성하게 만들고, 보편적 공감을 이끌어내는 기능을 수행한다. 이런 맥락에서 상징 활용에 대한 검토는 작품에 내재한 복잡다단한 의미망을 정돈하고 이해하는 주요한 해석 방법이 되리라고 기대된다. 물론 〈미나리〉에 대한 기존의 연구 중에도 상징에 주목한 논의가 없지 않았으나, 대체로 단편적인 언급에 그쳤다.[11] 이 글은 〈미나리〉의 상징을 분석함으로써 작품의 성과를 점검하고, 이를 통해 미주 한민족 이주서사의 미래 가치를 확인하고자 한다.

7 강옥희, 「이산·동화·개척의 서사」, 『국제한인문학연구』 30호, 국제한인문학회, 2021.; 김지미, 「바나나 리퍼블릭, 민주주의 그리고 아메리칸 드림」, 『황해문화』 110호, 새얼문화재단, 2021.; 이은주, 「영화 〈미나리〉 회상」, 『한국여성신학』 93호, 한국여신학자협의회, 2021.

8 방영미, 「영화 〈미나리〉에 나타난 교회의 의미」, 『산위의 마을』 40호, 예수살이공동체, 2021.; 안수환, 「영화 〈미나리〉에 병존하는 신성(神性)과 인간성」, 『서양음악학』 52호, 한국서양음악학회, 2021.

9 안미영, 「영화 〈미나리〉에 구현된 '가족 신화' 분석: 토포필리아의 구현과 가장(家長)의 수행성」, 『비평문학』 81호, 한국비평문화학회, 2021.; 정윤호, 「〈미나리〉 속 데이비드와 순자의 상호작용」, 『글로컬창의문화연구』 17호, 글로컬창의산업연구센터, 2021.

10 신산성·유한근, 『한국문학의 공간구조』, 양문출판사, 1986, 20쪽.

11 유제우, 「영화 〈미나리〉 속 '공간과 오브제'의 이미지 상징」, 『글로컬창의문화연구』 17호, 앞의 책.; 전재연, 「〈미나리〉, 보편적 가족애로부터 필연적 가족의 화합으로」, 위의 책.

집과 가족

여러 언론과 인터뷰를 통해 알려진 것처럼, 〈미나리〉는 정이삭 감독의 자전적인 이야기다. 감독의 아버지는 영화의 등장인물 제이콥(Jacob)처럼 병아리 감별사로 일하면서 아이오와, 콜로라도, 애틀란타 등지를 떠돌다가 아칸소에 50에이커의 땅을 사서 농장을 일구며 정착했다.[12] 또 영화 속 데이빗(David)처럼 감독도 할머니 손에서 자랐는데, 영화의 순자보다 젊은 50대였지만, 도박과 욕을 가르쳤으며 미나리를 심고 길렀다고 한다.[13]

사실 이주자의 자전적 서사는 미국 문학에서 "주목받는 분야"이며, 특히 최근 "주변부에 놓여 있던 소수 민족이 조금씩 중심부로 이행해 오면서" 관심이 더 집중되고 있다.[14] 해당 분야의 창작 활동도 활발하게 진행되어, 자전적 이야기를 포함한 수필 분야는 미주 한인 문학에서 "양과 질에서 시에 뒤지지 않고 나아가 소설을 압도하고 있다"[15]는 평가를 받기도 한다. 이러한 맥락에서 〈미나리〉는 미주 한민족 이주서사의 전통을 이어받아 영상으로 표현한 작품이라고 설명할 수 있겠다.

이주서사 중 상당수는 주거(住居), 곧 '집'의 문제에 주목한다. 여기에서 '집'은 "고향의 대체물"이자 "긴 여정의 출발점이나 종착점을 의미"하는 까닭이다.[16] 〈미나리〉 역시 같은 문제의식을 공유하는데, 도입부부터 차를 타고 이동하는 가족의 모습을 보여준다. 여기에서 피사체를 제

12 이하린, 「콜로라도 출신 정이삭 감독의 영화 〈미나리〉」, 『주간 포커스』, 2021년 4월 26일자.

13 한혜란, 「미나리, 미국 주류에 영향력 : 영국 신문, 정이삭 감독 인터뷰」, 『마이더스』, 연합뉴스 동북아센터, 2021년 4월호, 130쪽.

14 김욱동, 『한국계 미국 이민 자서전 작가』, 소명출판, 2012, 21~23쪽.

15 박덕규, 『미국의 수필폭풍』, 청동거울. 2017, 123쪽.

16 임경규, 『집으로 가는 길: 디아스포라의 집에 대한 상상력』, 앨피, 2018, 42~43쪽.

시하는 편집 순서가 주목된다. 먼저 데이빗의 얼굴을 비춘 후, 바로 운전하는 어머니 모니카(Monica)와 조수석에 탄 누나 앤(Anne)의 뒷모습이 나오는데, 여기에서 앞서가는 트럭이 함께 드러난다. 이어 룸미러에 비친 모니카의 불안한 눈빛이 클로즈업되고, 그 시선을 따라 앤이 고개를 숙이고 책을 읽는 모습을 비춘다. 다시 데이빗의 얼굴이 잡히고, 그가 고개를 돌리면 시선을 따라서 차창 밖의 풍경이 드러나면서, 영화의 타이틀이 제시된다. 이런 장면 구성을 통해 감독은 이주자가 느끼는 불안, 가족 구성원, 그들이 살아갈 지역에 대한 정보 등을 한꺼번에 노출한다. 아울러 데이빗의 관점에서 서사가 진행되리라는 사실을 암시한다.

도입부는 그들이 거주할 곳에 차가 멈추면서 마무리되는데, 트럭에서 내린 아버지 제이콥이 '집'이라고 소개한 것은 '모빌홈(mobile home)'이다. 미국인들은 이를 빈곤층이 사는 허름한 거주 시설로 인식하는데[17], 모니카와 아이들의 반응도 다르지 않다. 모니카는 제이콥에게 "우리가 약속했던 건 이게 아니잖아"라며 서운함을 드러낸다. 이처럼 영화는 첫 시퀀스부터 부부의 갈등을 드러내며, 이것이 〈미나리〉의 서사 전반을 관통하는 위기로 작용한다.

명칭에서 드러나는 것처럼 '모빌홈'에서 살아간다는 설정은, 이들 가족에게 경계인의 정체성을 부여한다. 정착하지 못했기에 이들은 항상 떠날 준비를 해야 한다. 짐을 풀면서 '할머니 사진'을 어디에 두어야 하는지 묻는 딸에게 모니카는 "여기 오래 안 있을 거야, 그냥 둬"라고 대답한다. 이처럼 모니카는 모빌홈을 벗어나 도시로 떠나고자 하는 인물이다.

반면 제이콥은 정착을 소망한다. 이는 '경작(耕作)'을 통해 구현되는데, 그가 아칸소를 새 거주지로 선택한 이유는 흙 색깔, 즉 이곳이 "미국에서 가장 기름진 땅"이기 때문이다. 이사 온 날 주변을 둘러보면서 그

17 이은주, 앞의 논문, 164쪽.

는 가족들에게 다음과 같이 포부를 밝힌다.

제이콥 데이빗! 아빠는 Big Garden 하나를 만들 거야!
모니카 (제이콥의 어깨를 치면서) Garden is small.
제이콥 No! 'Garden of Eden' is Big! Like this!

(0:04:27-0:04:42)

이 장면에서 제이콥이 추구하는 가치가 분명히 제시된다. 그는 지상에 '에덴동산'을 만들고자 한다. 에덴은 태초의 인간들이 살았던 고향이고, 행복한 삶이 보장되었던 이상향이다. 고국을 떠나 낯선 미국 땅에서 살아가는 그는 새로운 고향, 이상적인 거주지를 구현하고자 한 것이다. 하지만 실재하지 않는 이상향을 현실에서 구현하는 일이 순탄하게 이루어질 수야 없다. 그렇기에 제이콥의 소망은 앞으로 닥칠 시련을 암시하기도 한다. 당장 "첫날이니까, 다 같이 바닥에서 자자"는 그의 요구부터 가족이 거절한다.

이처럼 이들 부부는 서로 소망이 다르다. 모니카는 떠나기를 원하고, 제이콥은 정착하기를 원한다. 하지만 그들의 요구는 자신이 아니라 가족을 위한다는 점에서 공통된다. 모니카는 아픈 아들을 돌보고, 자녀의 학업을 걱정하며, 사람들과 교류하기를 바란다. 제이콥은 떠돌이 생활을 멈추고, 새로운 고향을 일궈서, 가족을 돌볼 수 있기를 희망한다. 그들이 마주한 새로운 언어에 따르면, 모니카는 '보금자리(home)'을 추구하는 것이고, 제이콥은 '주거지(house)'를 원하는 것이다.

인문지리학의 관점에서 이는 '장소(place)'와 '공간(space)'의 차이로 설명되는데, "우리는 장소에 고착되어 있으면서 공간을 열망한다"[18]는

18 이-푸 투안, 구동회·심승희 역, 『공간과 장소』, 대윤출판사, 1995, 15쪽.

명제가 이를 분명히 드러낸다. 여기에서 '장소'는 안전과 안정의 감각이 결합된 개념으로, "생물학적 필요가 충족되는 가치의 중심지"이며 "편안함을 느낄 수 있는 정감의 연장성에 있"는 "삶의 근거"를 뜻한다.[19] 반면 공간은 "동적이고 목적적인 자아를 중심으로 하는 대략적인 좌표틀"이자, '비어 있음[空]'이자 '사이[間]'라는 의미로 "역설적으로 가치를 채울 수 있는 터전이자 여지"라고 해석된다.[20] 이를 〈미나리〉에 적용하면 모니카가 추구하는 '집'은 장소에 해당하고, 제이콥이 파악하는 '집'은 공간에 가까운 개념이라고 하겠다.

이사 다음 날, 모니카는 대도시로 가자고 제안한다. "한국 할머니 중 한 분이 애들 봐주실 수" 있고 "큰 쇼핑몰도 있고, 좋은 학교도 있고, 사람들도 모여" 살기 때문이다. 이에 제이콥은 "그럼 우리가 한 약속은? 여기선 당신도 일할 수 있고, 난 가든을 만들 수 있잖아"라고 응수한다(0:09:51-0:10:12). 이런 갈등이 작품 전반에서 여러 형태로 변주되어 제시된다. 토네이도 주의보가 내려 식구들이 불안에 떨자, 제이콥은 "힘든 거 다 알아. 어? 하지만 꿈을 위해선 그만큼 희생을 해야 하는 거야"라고 말하고, 모니카는 "이게 당신이 말하는 시작이면, 우린 더 가망 없어"라며 울먹인다(0:12:24-0:13:54).

부부의 관점 차이는 좀처럼 좁혀지지 않지만, 그들은 나름의 방식으로 가족을 위해 헌신한다. 모니카는 한밤중까지 병아리를 감별하는 연습을 하고, 제이콥은 농장 우물이 마르자 팔을 들어 올릴 수 없을 지경까지 땅을 판다. 그러나 이런 노력만으로 문제가 해결되지 않는다. 그들이 각자 추구했던 가치는 결국 서로 다르지 않은 까닭이다. 공간에 해당하는 '집'과 관계를 강조하는 장소에 가까운 '가족'이 합쳐져야 비로소 온전한 의미를 형성할 수 있다.

19 김형국, 『땅과 한국인의 삶』, 나남출판, 1999, 320쪽.
20 위의 책, 323쪽.

물과 불

서사가 진행될수록 갈등은 점점 증폭된다. 직접 노출되는 내용은 집과 가족의 문제, 즉 제이콥과 모니카의 견해차다. 하지만 그들 가족을 둘러싼 외부 상황도 녹록지 않다. 가장 분명한 위협은 '물'이다. 먼저 폭우를 동반한 '토네이도'가 제시된다. 고정되지 않은 모빌홈이 날아가 버렸다는 TV 뉴스가 이들이 처한 위험을 분명하게 알리는데, 정착하지 못한 이들은 언제고 재난에 노출될 수 있다는 뜻이다. 위험에 직면한 상황에서 부부싸움이 처음 벌어지고, 결과적으로 모니카의 친정엄마인 순자가 합류하게 된다.

다음으로 제시되는 상징은 농업용수를 공급하는 '우물'이다. 이는 경작을 위한 필수 조건으로, 초반부에는 '수맥 찾기(Dowsing)'를 통해 드러난다. 제이콥은 업자의 제안을 거절하고, 스스로 우물을 파서 물을 찾는다.

> 제이콥　아, 멍청한 미국놈들, 저런 헛소리를 믿고 있어. (뒤따라오는 아들에게) 데이빗, 한국 사람은 머리를 써. OK? We use our minds. 자, 이리 와봐. 이리와. 자! 여기 데이빗, 비가 오면, Where will the water go? High place or low place?
>
> 데이빗　Low place.
>
> 제이콥　그렇지. OK, 그럼 low place는 어딨어?
>
> 데이빗　(가리키며) there?
>
> <div align="right">(0:17:08-0:17:56)</div>

물이 많은 곳을 어떻게 알았냐는 아빠의 질문에 데이빗은 "나무들이

물을 좋아하니까(Trees like water)"라고 답한다. 나무는 땅속으로 뿌리를 내리고 자라므로, 정착을 의미한다. 그러므로 그 곁에 우물을 파는 행위는 제이콥이 새로운 땅에 뿌리를 내고자 한다는 소망이 반영된다. 그가 판 땅에서 물이 차오르고, 그들 가족은 정착의 기반을 만든다.

여기에 병치된 장면에서 모니카와 앤이 드럼통에 불을 피워 쓰레기를 소각한다는 사실이 주목된다. 앤은 "엄마, 이제부터 쓰레기를 우리가 태워야 해요?"라고 묻고, 모니카는 "응, 도시가 낫지?"라고 답한다. 그때 소각로에서 유리병이 터지는 소리가 들리자, 모녀는 황급히 자리를 뜬다. 이는 이후 불이 또 다른 위협으로 다루어지리라는 암시다.

제이콥이 판 우물은 오래가지 못한다. 영화 중반부에 이르러 물이 마르면서, 새로운 갈등이 전개된다. 애써 가꾼 농작물이 말라 죽어가자 제이콥은 수도를 농업용수로 사용한다. 하지만 요금을 감당하지 못해 생활용수까지 중단되는 지경에 이른다. 이처럼 물은 작품 전반에 영향을 주는 상징이다. 또 물이 부족한 상황, 즉 건조는 불의 상징으로 이어진다.

반면 농장과는 달리 물이 풍족한 공간도 제시된다. 순자가 한국에서 가져온 미나리를 심는 개울가다. 이 장소의 발견은 그녀가 아이들과 나선 산책길 장면에서 이어진다. 숲속 깊이 들어가자, 앤은 "할머니, 우리 여기 뱀 때문에 있으면 안 돼요"라고 말하지만, 순자는 괜찮다며 물가로 내려가 손을 물에 담고 "미나리 잘 자라겠다"라며 심을 곳을 물색한다. 이후 몇 차례에 걸쳐 순자가 가꾸는 미나리밭이 노출되는데, 그 과정에서 미나리의 의미가 드러난다.

순자 데이빗아, 너는 미국서 나서 미나리 먹어본 적 없지?
이게 미나리가 얼마나 좋은 건데. 미나리는 이렇게
잡초처럼 아무 데서나 막 자라니까 누구든지 다 뽑
아먹을 수 있어. 부자든 가난한 사람이든 다 뽑아 먹

고 건강해질 수 있어. 미나리는 김치에도 넣어 먹고,
찌개에도 넣어 먹고, 국에도 넣어 먹고…… 미나리는
아플 땐 약도 되고, 미나리는 원더풀! 원더풀이란다!

(1:08:29-1:09:04)

　인용된 순자의 대사와 같이, 미나리 혹은 미나리밭 근처의 냇물은 이들 가족에게 도움이 된다. 거기서 길어오는 물로 생활용수를 대체하고, 물가에서 데이빗과 순자는 유대를 형성하며, 결말에 이르러 그들 가족이 재기할 힘을 제공하게 된다.

　이처럼 〈미나리〉에서 '물'은 생명력을 상징한다. 물론 이런 의미는 여러 문화예술 작품에서 비슷하게 반복되었지만, 그러하기에 보편성의 획득이 가능했다. 다만 상징을 활용하는 방법은 여느 작품들과 구분된다. 〈미나리〉에서 '물'은 그 자체보다, 넘치거나 부족함으로써 의미를 형성했기 때문이다.

　반면 '불'의 상징이 제시되는 방식은 한결 명료하다. 여러 공간과 연관되지 않고 헛간 근처의 소각로를 통해서만 드러나는데, 비중은 적지만 의미는 압도적으로 크다. 부부의 갈등이 최고조에 이르러 이별을 말하는 장면에 헛간 화재 시퀀스가 이어진다. 여기에서 '불'의 상징성이 폭발적으로 제시된다. 뇌졸중이 와서 거동이 불편한 순자가 식구들을 도우려고 쓰레기를 소각하다 실수로 옮겨붙은 불이 헛간을 태운다. 뒤늦게 도착한 제이콥과 모니카가 불길로 뛰어들어 농작물을 꺼내지만, 애써 수확한 작물을 한순간에 잃고 만다.

　여기에서 '불'은 파괴와 소멸을 의미한다. 이 역시 보편적인 활용이지만, 이어지는 장면을 통해 새로운 의미가 추가된다. 어찌할 도리 없이 헛간이 타는 모습을 바라보던 순자는 집에서 멀어진다. 넋 나간 표정으로 걸음을 옮기는 할머니를 붙잡기 위해 데이빗이 내달린다. 심장병을

앓는 탓에 줄곧 뛰지 못했던 아이가 처음 달리기를 시작한 것이다. 마침 내 할머니를 가로막고 말한다. "가지 마세요. 우리랑 같이 집으로 가요." 손자의 말에 울먹이며 몸을 돌리는 순자, 앤과 데이빗이 양옆에서 할머 니를 부축하고 집으로 향한다. 여기에 이르러 가족 구성원들은 비로소 집을 경유지가 아니라 목적지로 인식하게 된 것이다.

이어지는 시퀀스는 잿더미가 된 헛간을 비추며 시작한다. '파괴'의 불 이 휩쓸고 간 자리, 먼동이 트는 광경을 비춘 뒤, 카메라는 집안으로 이 동한다. 가족들은 거실 바닥에서 함께 잠들어 있고, 순자는 홀로 깨어 그 모습을 바라본다. 이사 온 날 제이콥이 요청했던 일이 비로소 이루어 진 것이다. 서사는 마무리를 향하지만, 가족의 고난은 끝나지 않았다. 그들은 여전히 정착하지 못했고, 빈 땅에서 다시 시작해야 한다. 하지만 가족이 함께 여기에 남았다. 이어 감독은 숲 너머에서 해가 떠오르는 장 면과 햇살을 받아 반짝이는 풀의 모습을 삽입한다. 다소 길게 이어지는 이 장면을 통해 불의 상징은 '재생'으로 전환된 것이다.

십자가와 미나리

앞서 살핀 '불'의 상징적 의미가 바뀌는 부분에서, 이주서사는 일단 락된다. 그렇지만 감독은 두 가지 장면을 추가했다. 하나는 다시 업자를 불러 '수맥 찾기'를 진행하는 내용이고, 다른 하나는 데이빗과 제이콥이 미나리밭을 찾아가는 내용이다. 이 장면들은 서사에 큰 영향을 주지 않 지만, 그렇기에 감독의 창작 의도가 분명하게 드러나는 일종의 담론 기 능을 수행한다.

먼저 '수맥 찾기'는 자칫 곡해될 수 있는 부분이다. 앞서 스스로 우물 을 파는 장면에서 '헛소리'로 치부했던 일을 제이콥이 수용한 까닭이다.

더구나 이를 중재하는 인물이 폴(Paul)이라는 점도 오해의 여지가 있다. 그는 엑소시즘을 권하고, 일요일마다 십자가를 짊어지고 길을 걸으며, 집안을 다니며 주문을 외우기도 한다. 이런 측면에서 보면 '수맥 찾기'는 미신에 의탁하는 행위처럼 보인다.

하지만 여기에는 보다 근원적인 변화가 포함되어 있다. 그동안 제이콥은 합리성을 추구해왔다. 그는 "머리를 써"서 우물 위치를 잡았고, "매년 미국으로 이민 오는 한국인이 3만 명이나" 된다는 사실에 착안해서 한국 농작물의 수요를 예측하며, 그를 실현하기 위해 열심히 노력했다. 하지만 그는 실패하고 만다. 그 과정에서 인간의 판단과 노력으로 어찌할 수 없는 초월적 힘을 인식했다고 판단된다. 신화는 "가시적 세계의 배후를 설명하는 메타포"[21]라는 점을 고려하면, 제이콥의 변화는 그가 비웃었던 신화적 가치에 대한 수용이라고 할 수 있다.

폴은 영성(靈性)을 대표하는 인물이다. 앞서 살핀 행적에서도 알 수 있지만, 이름을 통해서도 확인할 수 있다. 폴은 사도(使徒) '바울'의 영어식 발음으로, 기독교 문화전통에서 그는 이방인 전도의 사역을 담당했던 인물이다. 이처럼 〈미나리〉에서는 캐릭터 표현을 위해 명명법(命名法), 즉 이름이 역할을 규정하는 창작방법이 사용되었다.[22] 이 인물에게

21 조지프 캠벨·빌 모이어스, 이윤기 역, 『신화의 힘』, 이끌리오, 2002, 18쪽.
22 순자를 제외한 〈미나리〉 등장인물의 이름도 비슷한 방식으로 활용되었다. 제이콥은 구약성경에 등장하는 '야곱'의 영어 발음으로, 여러 땅을 떠돌다가 마침내 약속의 땅에 정착하는 인물이다. '모니카'는 기독교 철학자인 성(聖) 아우구스티누스의 어머니로 아들의 교육과 신앙을 위해 헌신한 인물로 유부녀들의 수호성인이다. 앤은 성모(聖母) 마리아의 어머니 '안나'의 영어 발음이며, 기독교 미술에서 책을 들고 있거나 어린 마리아를 교육하는 모습으로 형상화된다. 영화 도입부에서 이동하는 차 안에서 앤이 책을 읽고 있다는 설정도 이런 도상을 활용한 것으로 보인다. 데이빗은 '다윗'을 뜻하며 거인 골리앗을 무찌른 인물로 이후 이스라엘 왕국의 왕이자 위대한 예술가가 되는 인물이다. 이처럼 정이삭 감독은 영화 속 등장인물들과 기독교 성인들의 이름과 역할을 일치시키는 창작방법을 활용했다.

부여된 영적(靈的) 가치가 강조되는 장면은 십자가 고행 시퀀스다. 아칸소에 한인 교회가 없는 까닭에 미국인 교회를 찾아갔지만, 제이콥과 모니카는 사람들과 어울리지 못하고 집으로 돌아온다. 도중에 십자가를 매고 길을 따라 걷는 폴을 만나, 다음과 같은 대화를 주고받는다.

제이콥　　Paul, What are you doing?

폴　　　　It's Sunday. This here's my church.

제이콥　　OK, Do you need a ride?

폴　　　　I'll finish this. See you Monday. (손을 흔들고 길을 다시 걷는다.)

(0:49:02-0:49:20)

폴의 기행(奇行)은 동네 아이들의 놀림거리가 된다. 그러나 그는 묵묵히 과업을 수행한다. 폴이 십자가를 짊어지고 길을 걷는 이유를 단지 신앙의 문제로 한정하기는 어렵다. 이런 판단의 근거는 그가 한국전쟁 참전용사였다는 사실이다. 그는 간직했던 옛날 한국 돈을 내보이며, "맞소, 참전했었죠. 힘든 시절이었소. 더 잘 아실 테지만(Yes, Sir. I was there. A hard time. I'm sure you know)"이라고 말한다. 그가 한국에서 어떤 일을 겪었는지는 설명되지 않았다. 그저 '힘든 시절'이라는 언급만 제시된다. 그렇지만 전쟁터에서 죽음을 목도했거나 가담했으리라는 예측은 충분히 가능하다. 어떤 방식이든 폴에게 있어 한국은 죄를 짓는 공간이었고, 그를 씻기 위해서 고행을 수행한다고 추론할 수 있겠다.

유사한 인식을 제이콥에게서 확인할 수 있다. 그는 병아리 감별사로 일하는데, 부화장 관리자는 그를 "최고의 감별사로 캘리포니아와 시애틀에서 일하다 오셨다"고 소개한다. 쉬는 시간, 공터에서 아들과 놀아주다가 데이빗이 부화장 소각로에서 나오는 연기를 보고 무엇이냐고 묻

자, 제이콥이 대답한다.

> 제이콥 저거? 수놈들을 저기서 폐기하는 거야.
>
> 데이빗 What is '폐기'?
>
> 제이콥 말이 좀 어렵지? 음…… 수놈은 맛이 없어. 알도 못
> 낳고, 아무 쓸모 없어. 그러니까 우리는 꼭 쓸모가
> 있어야 되는 거야. 알았지?
>
> <div align="right">(0:08:21-0:08:48)</div>

제이콥과 모니카는 가족을 위해 일하지만, 그 직업은 다른 생명을 빼앗는 행위를 전제로 한다. 유능해질수록 더 많은 수컷이 폐기되기 마련이다. 이와 연결하면 제이콥이 경작에 헌신하는 이유를 확인할 수 있다. 병아리 감별사가 목숨을 빼앗는 일이라면, 농사는 생명을 길러내는 일이기 때문이다.

폴과 제이콥의 행동은 소극적 속죄에 해당한다. 반면 순자는 적극적으로 자신을 희생하는 인물이다. 데이빗은 "할머니는 진짜 할머니 같지 않아요"라고 말한다. 실제로 작품에 제시된 순자의 행동은 대중매체에 자주 나오는 할머니 표상과는 다르다. 아이에게 화투를 가르치고, 욕설을 내뱉고, 헌금함에서 돈을 훔친다. 그렇지만 본질적인 부분은 할머니의 특성이 드러난다. 다만 여기에서 '할머니'는 나이 많은 여성이 아니라, 한민족 신화에서 사용되는 여신(女神)에 대한 존칭을 의미한다.[23]

한민족 신화에서 여신의 주요한 특징은 치유력이다. 데이빗이 서랍을 떨어뜨려 발을 다쳤을 때, 순자가 상처를 치료한다. 이는 단지 신체를 돌보는 행동으로 한정되지 않는다. 오히려 할머니의 힘은 정서적 영역

23 신동흔, 『살아있는 한국신화』, 한겨레출판, 2014(개정판), 106쪽.

에서 발휘된다. 다음 대사에서 그 내용을 확인할 수 있다.

> 순자 　어떻게 들었어? 그렇게 무거운 걸 혼자 그랬어? 아이
> 구…… 어디, 일어나 봐. 옳지. 오케이, 오케이. 걸어
> 봐. 아이구, 아이구, <u>스토로옹</u>, 스트롱 보이. 음, 스트
> 롱 보이. 음! (데이빗이 의아한 표정으로 바라보자) 왜?
> 이런 소리 첨 들어 봤어? 데이빗아, 너는 스트롱 보이
> 야. 할머니가 본 사람 중에서 제일 스트롱 보이야.
>
> (1:06:22-1:07:11)

　다른 가족들은 데이빗을 보호할 대상으로 보았다. 반면 순자는 손자
가 스스로 일어나도록 응원하고, '스트롱 보이(strong boy)'라며 격려한
다. 할머니를 통해 데이빗은 처음으로 자신에게 잠재한 생명력을 인정
받는다. 감독은 이 장면을 부화장에서 병아리 상자가 떨어지는 장면과
교차 편집해서 의미를 더 부각했다. 바닥에 떨어진 병아리를 주워 담는
제이콥과 모니카에게 함께 일하는 아주머니는 "병아리 다치면 버려야
돼"라고 말한다. 이런 관점에서는 상처 입어 쓸모가 없어진 것들은 폐기
대상에 지나지 않는다. 하지만 순자의 응원을 들은 데이빗은 스스로 일
어나고, 다음 장면에서는 씩씩하게 걸어간다.

　미나리밭 곁 물가에서 놀던 데이빗은 "미나리는 원더풀! 원더풀이란
다!"라는 순자의 말을 듣고 즉흥적으로 노래를 흥얼거린다. 그때 바람
이 불어 잘 자란 미나리가 흔들리는 모습이 클로즈업된다. 순자는 "미나
리가 고맙습니다. 땡큐 베리 마치 절하네"라고 말한다. 여기에서 생명을
보살피는 이미지가 두드러진다.[24]

24　다음 장면에서 순자의 치유력이 다시 강조된다. 일을 마치고 돌아온 모니카에게 순자는
　　"네 생각보다 데이빗은 훨씬 튼튼해"라고 말한다. 딸은 이 말을 믿지 않지만, 순자는 단

이 시퀀스에는 한 가지 의미가 더해지는데, 이는 풀숲에서 나타난 뱀을 대하는 자세로 표현된다. 데이빗이 뱀을 향해 돌맹이를 던지자, 순자는 이를 말리며 "그냥 둬. 그러면 숨어버려. 데이빗아, 보이는 게 안 보이는 것보다 나은 거야. 숨어 있는 거가 더 위험하고 무서운 거란다"하고 알려준다. 여기 제시된 뱀은 '에덴동산'의 유혹자이자 잠재된 위험으로 파악할 수 있다. 그러나 허리를 숙인 채 조곤조곤 설명하는 순자의 행동은 한민족 신화의 가신(家神) 중 하나인 '업'을 대하는 태도와 유사하다. 업은 "잘 모시면 그 집이 부유하고 평안해지지만 그 반대인 경우에는 집안에 재앙을" 주기에 "부와 재앙을 가져다주는 이중적 존재"로, 일반적으로 뱀 혹은 구렁이의 형상으로 표현된다.[25]

다음으로 제시된 초월적 특성은 대속자(代贖者) 역할이다. 기독교 문화전통에서 '대속'은 예수 그리스도가 인간의 죄를 대신해 십자가에 매달린 사건을 의미한다. 이는 벌을 받는 행위와는 다르다. 그보다 자신을 통해 '화해(Atonement)'와 '하나됨(at-one-ment)'을 구현하는 희생에 해당한다. 이러한 "제물은 곧 신"이라는 인식은 주로 농경 문화권에서 확인되는데, "세상을 떠나는 사람은 땅에 묻히고 거름이 됨으로써, 거름이 되어 곡물을 기름지게 가꿈으로써 곧 우리의 양식으로 돌아"오는 까닭이다.[26]

이런 맥락에서 〈미나리〉에서 할머니가 손자 대신 병을 앓는 것처럼 보이는 설정을 이해할 수 있다. 모니카는 아들에게 심장병이 낫기 위해 "하늘나라 보게 해달라고 기도"하라고 시킨다. 하지만 데이빗은 이를 죽음으로 이해하고 두려워한다.

호하게 "뭘, 몰라. 애들은 다 아프면서 크는 거야"라고 설명한다. (1:11:22-1:11:47)

25 정연학, 「한중 가신 신앙의 비교」, 『비교민속학』 35호, 비교민속학회, 2008, 146~148쪽.
26 조지프 캠벨·빌 모이어스, 앞의 책, 203쪽.

데이빗 나, 죽기 싫어요.

순자 에구, 이리 와, 이리 와. 내 새끼, 할머니가, 할머니가
너 죽게 안 놔둬. 할머니가 너 죽게 안 놔둬. 할머니가
너 죽게 안 놔둬. 누가 감히 우리 손자를 무섭게 해.
누가 감히 우리 손자를 무섭게 해! 걱정 마. 할머니가
너 죽게 안 놔둬. 누가 감히 우리 손자를 무섭게 해.
괜찮아. 천당 안 봐도 돼. 천당 안 봐도 돼.

(1:14:00-1:14:32)

주문을 외우는 것처럼, 순자는 같은 말을 반복하며 데이빗을 끌어안고, 냇가에서 손자가 부른 "원더풀 미나리" 노래를 흥얼거린다. 그날 밤 순자는 뇌졸중을 앓게 된다. 마치 아픔을 대신 가져간 것처럼. 이후 데이빗은 차츰 건강을 회복하고, 후반부에 이르러 심장의 구멍이 작아졌다는 진단을 받고 "아칸소 물이 좋은가 보죠. 지금 하고 있는 게 뭐든, 정답이니 그대로만 하세요"라는 의사의 조언을 듣는다.

순자의 또 다른 상징성은 '재생'이다. 신화적 상상력에서 물과 불은 "죄악을 정화하는 심판의 상징이 아니라 재생의 상징"[27]이라는 점을 고려하면, 그녀의 행동에 내포된 의미는 명확해진다. 생활용수가 끊겼을 때 순자가 미나리밭 근처에서 길어온 물이 가족을 구하고, 불을 내서 헛간을 태웠으나 그로 인해 갈등이 해소되며, 가족의 재기를 돕는 것은 순자가 냇가에 심은 미나리다.

화재 발생 다음 날 새벽 장면에서 카메라 워크는 의미심장하다. 제이콥과 모니카의 결혼, 미국으로의 이주, 그리고 앤과 데이빗이 함께 선 모습까지. 그들의 이주사를 요약하는 사진들을 훑은 카메라는 서서히 멈추

27 조현설, 『신화의 언어』, 한겨레출판, 2020, 77쪽.

며 거실 바닥에 잠든 가족을 잡는다. 이어 홀로 깨어 그 모습을 지켜보는 순자를 제시하고, 그녀 얼굴을 클로즈업한다. 이 장면에서 카메라는 순자의 시선을 따라 움직인다. 집안과 가족을 바라보는 그녀는 보호자처럼 그려진다. 비록 늙고 병들고 미력하지만, 순자가 자리를 지키는 까닭에 가족이 흩어지지 않았다. 그리고 다시 삶을 꾸려나갈 힘을 얻었다.

이런 의미는 데이빗과 제이콥이 미나리밭을 찾아가는 장면에서 상징적으로 드러난다. 잿더미로 변한 헛간과 달리, 그곳은 초록빛으로 가득하다. 나무와 풀이 울창한 오솔길을 부자가 함께 걷는다. 아들이 앞장서고 아버지가 뒤를 따른다. 물가에 이르러 무성하게 자란 미나리를 보고, 제이콥은 "알아서 잘 자랐네. 데이빗, 할머니가 좋은 자리를 찾으셨어"라고 말한다.

이 대사가 줄곧 정착을 모색하던 인물을 통해 발화되었다는 점에서, '좋은 자리'의 의미는 더욱 강조된다. 이제는 그들이 떠돌지 않으리라는 것, 여기에 정착하리라는 것, 마침내 공간을 장소로 인식하기 시작했다는 것을 암시한다. 인간은 "무차별적인 공간에서 출발"하여 "공간을 더 잘 알게 되고 공간에 가치를 부여하게 됨에 따라" 공간을 장소로 인식하게 되는 까닭이다.[28] 미나리가 그러했듯, 작품 속의 이주민 가족도 비로소 뿌리를 내리고 살아갈 것이다.

한민족 이주서사의 확장을 기대하며

지금까지 정이삭 감독의 영화 〈미나리〉의 상징 활용 양상에 대한 분석을 진행했다. 이 작품은 그동안 소수자의 이야기로 국한되었던 미주

28 이-푸 투안, 앞의 책, 19쪽.

한인 이주서사를 보다 다양한 계층이 수용하는 계기가 되었다. 이런 변화는 상징의 활용을 통해 구체화되었는데, 이는 다음과 같은 세 가지 양상으로 파악되었다.

첫째, 집과 가족. 〈미나리〉의 핵심적 공간은 '모빌홈'으로, 감독은 이를 주거지(house)와 가족관계(home)로 구분하고, 각 의미에 해당하는 캐릭터로 남편 제이콥과 아내 모니카를 제시했다. 이들의 인식과 입장의 차이가 작품 전반에서 내적인 갈등을 형성하는 요인으로 작용했다.

둘째, 물과 불. 작품에서 '물'과 '불'은 가족에게 닥친 외부적 위기를 상징한다. 생명력을 뜻하는 '물'은 넘치거나 부족함으로써 갈등을 만든다. 폭우를 동반한 토네이도와 말라버린 우물이 여기에 해당한다. 반면 파괴를 의미했던 '불'은 헛간 화재 장면에서 최고조에 이르고 이후 정화의 의미로 전환된다. 이어 냇가 미나리밭의 생명력이 다시 강조된다.

셋째, 십자가과 미나리. 십자가는 기독교 문화전통에서 대속의 개념과 연결된다. 감독은 등장인물의 이름과 역할을 기독교 성인과 일치시키는 창작방법을 활용했는데, 특히 폴과 제이콥이 속죄를 수행하는 인물로 그려진다. 반면 할머니 순자는 적극적인 대속자의 역할로 제시된다. 손자의 상처를 치유하고, 이 인물이 뇌졸중이 걸린 직후 데이빗의 병이 호전되며, 순자가 일으킨 화재로 인해 가족 간의 갈등이 해소된다. 나아가 할머니가 한국에서 가져온 미나리가 가족의 재기를 도모하는 계기로 작용한다. 이처럼 순자는 대속과 재생의 의미를 함께 가지는 인물로 그려졌다.

이처럼 〈미나리〉는 미주 한민족 이주서사의 가치 확장에 이바지했는데, 이는 이주에 대한 관점 변화라는 점에서 주목된다. 기존 작품들이 주로 '디아스포라'에 집중했다면, 〈미나리〉는 '정착'을 강조한 것이다. 디아스포라에 주목하면 이주민의 정체성은 "조국(선조의 출신국), 고국(자기가 태어난 나라), 모국(현재 '국민'으로 속해 있는 나라)" 등으로 분

열된다.[29] 이러한 관점에 따르면 한민족 이주서사의 무게중심이 조국에서 모국으로 넘어갔다는 의미로 파악된다.

또 상징 표현의 측면에서는 "예전, 거기"가 아니라 "지금, 여기"를 강조했다는 설명도 가능하겠다. 이는 그동안 진행된 사회 변화를 반영한 결과다. 국경의 강제력 약화, 사회 기반의 유동화(流動化), 문화의 혼종화(混種化) 경향이 꾸준하게 전개되었다. 이제 이주는 특정 집단의 문제가 아니다. 현대 사회를 살아가는 이들은 누구라도 이주민이 될 수 있으며, 그에 대한 반작용으로 정착에 대한 열망도 커지고 있다.

이러한 맥락에서 〈미나리〉는 특정 지역, 특정 계층의 이야기로 국한되지 않는다. 물론 변화가 아직 완료된 것은 아니다. 앞으로 더 많은 작품이 발표되고, 그에 대한 논의가 활성화될 때, 〈미나리〉가 제기한 가능성은 더욱 명확해지라 기대한다.

29 서경식, 『디아스포라 기행: 추방당한 자의 시선』, 돌베개, 2006, 114쪽.

참 고 문 헌

강옥희, 「이산·동화·개척의 서사」, 『국제한인문학연구』 30호, 국제한인문학회, 2021, 97~121쪽.

김지미, 「바나나 리퍼블릭, 민주주의 그리고 아메리칸 드림」, 『황해문화』 110호, 새얼문화재단, 2021, 324~333쪽.

김욱동, 『한국계 미국 이민 자서전 작가』, 소명출판, 2012.

김형국, 『땅과 한국인의 삶』, 나남출판, 1999.

류재영. 「〈미나리〉의 국적성과 내셔널 시네마」, 『영상기술연구』 36호, 한국영상제작기술학회, 2021, 165~188쪽.

박덕규, 『미국의 수필폭풍』, 청동거울, 2017.

박덕규 외 3인, 『미주 한인문학』, 한국문학번역원, 2020.

방영미, 「영화 〈미나리〉에 나타난 교회의 의미」, 『산위의 마을』 40호, 예수살이공동체, 2021, 156~160쪽.

서경식, 『디아스포라 기행: 추방당한 자의 시선』, 돌베개, 2006.

신동흔, 『살아있는 한국신화』, 한겨레출판, 2014(개정판).

신산성·유한근, 『한국문학의 공간구조』, 양문출판사, 1986.

안미영, 「영화 〈미나리〉에 구현된 '가족 신화' 분석: 토포필리아의 구현과 가장(家長)의 수행성」, 『비평문학』 81호, 한국비평문화학회. 2021, 99~126쪽.

안수환, 「영화 〈미나리〉에 병존하는 신성(神性)과 인간성」, 『서양음악학』 52호, 한국서양음악학회. 2021, 177~200쪽.

유제우, 「영화 〈미나리〉 속 '공간과 오브제'의 이미지 상징」, 『글로컬창의문화연구』 17호, 글로컬창의산업연구센터, 2021, 87~96쪽.

이은주, 「영화 〈미나리〉 회상」, 『한국여성신학』 93호, 한국여신학자협의회, 2021, 164쪽.

이하린, 「콜로라도 출신 정이삭 감독의 영화 〈미나리〉」, 『주간 포커스』, 2021년 4월 26일자.

임경규, 『집으로 가는 길: 디아스포라의 집에 대한 상상력』, 앨피, 2018.

장태한·캐롤 박, 『미주한인사』, 고려대학교출판문화원, 2019.

전재연, 「〈미나리〉, 보편적 가족애로부터 필연적 가족의 화합으로」, 『글로컬창의문화연구』 17호, 글로컬창의산업연구센터, 2021, 81~86쪽.

정연학, 「한중 가신 신앙의 비교」, 『비교민속학』 35호, 비교민속학회, 2018, 146~148쪽.

정윤호, 「〈미나리〉 속 데이비드와 순자의 상호작용」, 『글로컬창의문화연구』 17호, 글로컬창의산업연구센터, 2021, 73~80쪽.

조현설, 『신화의 언어』, 한겨레출판, 2020.

한혜란, 「미나리, 미국 주류에 영향력: 영국 신문, 정이삭 감독 인터뷰」, 『마이더스』, 2021
 년 4월, 130쪽.

이-푸 투안, 구동회·심승희 역, 『공간과 장소』, 대윤출판사, 1995.

조지프 캠벨·빌 모이어스, 이윤기 역, 『신화의 힘』, 이끌리오, 2002.

장소성 형성의 프로세스 연구
―『여학생일기』에 나타난 식민지 대구를 중심으로

강민희

지배와 저항이라는 이분법을 넘어

그간 식민지 대구는 재조일본인(在朝日本人)의 기록이나 당대를 배경으로 한 소설을 중심으로 논의되었다. 전자는 초량(草梁)과 청도(淸道)를 거쳐 대구로 진입한 일본인이 거류민단(居留民團)을 형성하는 과정, 제국의 첨병으로서 담당해야 할 의무와 책임, 조선의 전통과 사회 변화를 통해 이 도시를 거의 기회의 땅으로 인식하고 있음을 보여준다.[1] 한편, 후자는 무단통치기와 패망기의 대구를 조명하면서 재조일본인과 식민지 조선인의 불평등한 위계관계의 폭력성을 드러낸다.[2]

1 『조선 대구일반』과 『대구이야기』는 식민지하 대구를 연구하는 자리에서 기본문헌으로 꼽히는 자료이다. 『조선 대구일반』은 근대 이후 대구를 본격적으로 소개한 최초의 일본어 자료이고, 『대구이야기』는 저자가 보고, 듣고, 경험한 내용을 관계자의 증언을 바탕으로 소개하고 있다. 이외에도 『대구민단사』와 『대구독본』은 식민지 대구의 모습을 짐작하는 데 도움을 준다. 미와 조테츠, 최범순 역, 『조선 대구일반』, 영남대학교 출판부, 2016.(三輪如鐵, 『大邱一般』, 1911) ; 가와이 아사오, 손필헌 역, 『대구이야기』, 대구중구문화원, 1998.(河合朝雄, 『大邱物語』, 朝鮮民報社, 1931.) ; 대구부, 최범순 역, 『대구민단사』, 대구광역시 문화예술정책과, 2020.(大邱府, 『大邱民團史』, 大邱府, 1915.) ; 竹尾款作, 『大邱讀本』, 大邱府敎育會, 1937.

2 김정수의 『윤전(輪轉)』, 이태원의 『객사』 그리고 조두진의 『북성로의 밤』은 권력 주체인 일본인과 피지배 계급인 조선인 간의 불평등을 대구에 투영한다. 그 결과, 대구는 민족적 정체성의 공간, 일제의 식민지배의 공간, 계급 간 충돌이 팽배한 공간이라는 장소성

그런데 이 시각으로 바라보는 것만으로도 식민지 대구와 대구민을 충분히 이해할 수 있을까? 같은 공간이라도 개인적·사회적, 정치적·문화적, 시간적 맥락 등의 요인으로 인해 장소성(sense of place)이 변모할 수 있음을 고려하면[3] '충분하지 않다'고 답할 수 있다. 나아가 식민지 조선과 재조일본인의 입장 중 하나를 선택해야 한다고 여기거나 두루뭉술한 맥락으로 이해하는 한계를 마주할 우려마저 없지 않다.

이러한 상황에서 『여학생일기』(이하, '일기')는 무척 흥미로운 연구 대상이다. '일기'는 1936년 대구 양문사에서 제작한 일기장에 대구공립여자고등보통학교(現 경북여자고등학교) 재학생인 'K양'이 2월 18일부터 같은 해 12월 12일까지 작성한 것으로, 시간의 흐름 속에서 사라졌다가 2007년, 서울의 한 헌책방에서 오타 오사무(太田修)가 발굴하면서 다시 빛을 보았다. 이 '일기'에는 'K양'의 사적 영역과 공적 영역이 시대적 상황 상황을 배경 삼아 구체적으로 서술돼 있어 그간 거의 다루어지지 못했던 식민지민의 일상과 감정을 파악하는 데 도움받을 수 있고, 단선적으로 이해되어 온 식민지 대구의 공간을 극복할 가치체계를 끌어오는 데에도 효과적이다.

따라서 논자는 '일기'를 에드워드 렐프(Edward Relph)의 장소(place)와 장소성(the sense of place) 개념을 바탕으로 'K양'의 활동공간인 식민지 대구를 살피고, 장소성을 도출하며 그 형성의 프로세스를 파악하고자 한다.

논의의 전개를 위하여 첫째, 장소는 환경적 요소와 인간의 구체적인 경험, 그에 따른 의미 부여가 복합적으로 이루어지는 공간이고, 둘째,

을 획득한다. 김정수, 『윤전』, 삼성문화재원, 1975. ; 이태원, 『객사』 上下, 영림카디널, 2002. ; 조두진, 『북성로의 밤』, 한겨레출판, 2012.

3 강민희, 「장소성의 병존과 가변성 연구: 대구시 '북성로'를 중심으로」, 『동아인문학』 제54집, 동아인문학회, 2021, 401~432쪽.

장소성의 형성 프로세스는 개인의 사고와 행위가 시대성의 제약에서 벗어나지 않는다는 가정을 바탕으로 텍스트를 장소성의 영역에서 분석, 'K양'이 바라보는 식민지 대구의 의미를 읽어보고자 한다.

이러한 시도는 장소성의 형성에 이바지하는 세부 요소에 관하여 이해하고, 장소성 형성의 프로세스를 구체적인 사례를 통해 확인함으로써 단선적으로 이해되어 온 식민지 대구를 다양하고 심도 있게 이해할뿐만 아니라, 장소성이 행위 주체의 정체성을 구성하는데 유의미함을 확인하여, 장소가 "의도적으로 정의된 사물 또는 사물이나 사건들의 집합에 대한 맥락이나 배경"[4]임을 확인하는 데 도움을 줄 것이다.

장소의 의미와 장소성의 형성

장소[5]는 "어떤 일이 이뤄지거나 벌어지는 곳이나 지리"[6], "지리적 위치나 지리적 공간을 가리키는 말"[7], "어떠한 일이 일어나거나, 하는 곳"[8]으로, 한정된 공간 단위라는 물리적 측면과 특정한 목적이나 사건의 발생이라는 활동적 측면, 편안함, 신성함, 중심성, 인공성이라는 상징적인

4 　에드워드 렐프, 김덕현 외 2인 역, 『장소와 장소상실』, 논형, 2005, 288쪽.

5 　공학은 물론 환경심리학, 지리학, 환경디자인, 자원관리 등 다양한 분야에서 중요한 개념으로 다루어지고 있다. 서로의 학문적 경향에 의하여 이 개념을 혼용하는 경우가 적지 않아 현실에서 장소와 공간은 혼용되고, 이는 장소가 정확히 정의되지 않은 개념일 뿐 아니라, 지리적 경험의 소박하고(naive) 가변적인 표현이기 때문이라는 렐프(E. Relph)의 지적을 방증한다.

6 　운평어문연구소, 『금성판 국어대사전』, 금성출판사, 1996.

7 　위키백과 한국어판 http://ko.wikipedia.org/(검색일자 : 2022.12.05.)

8 　국립국어원 『표준국어대사전』 https://stdict.korean.go.kr/ ; 연세대학교 언어정보개발연구원 연세한국어 사전 검색 https://ilis2.yonsei.ac.kr/ilis/index.do(검색일자 : 2022.12.05.)

측면을 아우르는 복합적 개념[9]이다. 여기서 '어떤 일'의 발생은 인간 활동을 기반으로 한다는 점에서 장소가 단순한 지리적 위치가 아니라, 특정 공간의 쓰임을 인간이 인식하고, 그에 부합하는 구체적인 행위를 행하는 곳이라고 이해할 수 있다.[10]

이푸 투안(Yi-Fu Tuan)은 인간과의 관계에 주목하여 공간과 장소를 구분했다. 그는 인간의 성향, 능력, 욕구에 관한 그리고 문화가 어떻게 공간과 장소를 강조하거나 왜곡하는지 연구하였고, 추상적 공간에서 오랫동안 소박하고 반복적인 경험이 이루어질 때 인간은 공간을 구체적인 장소로 인식함을 밝혀냈다. 요컨대 그에게 장소는 인간 활동의 중심이자 소세계이며, 다양한 행동의 결절점(knoten punkt)이다.

렐프는 인간이 날마다 생활에서 직접적으로 알게 되고 경험하는 일상의 상황인 생활세계, 즉 장소에서의 경험의 다양성과 강도를 지리학의 현상학적 관점으로 관찰을 통하여 밝히고자 했다. 그는 투안과 같은 맥락에서 장소를 인간이 "의미 있는 사건들을 경험하는 중심(focus)"[11], "개인과 문화의 아이덴티티 및 안정감 모두에 지극히 중요한 원천, 즉 우리가 세상에서 우리 자신을 방향 지을 수 있는 출발점을 형성하는 것"[12]이라고 정의하는 한편, 공간이 장소의 충분조건이 아님을 환기하

9　홍경구, 「주제가로의 장소성 형성요인이 장소선택에 미치는 영향: 대구시 약전골목을 중심으로」, 『대한건축학회논문집』 제25권 제1호, 대한건축학회, 2009, 255~261쪽.

10　이푸 투안(Yi-Fu Tuan), 앤 버티머(Anne Buttimer), 데이비드 시먼(David Seamon), 에드워드 렐프 등은 공간과학 전통이 비인간 존재의 본질을 규정하지 못하는 비인간적인 방식임을 지적하면서 새로운 방식으로 장소를 파악하고자 하였다. 인본주의(적) 공간연구로 불리는 이들의 논의는 객관성으로 인해 현상 유지적인 정치적 개입을 최소화할 수 있고, 장소 배후의 구조적 측면을 효과적으로 규명할 수 있다는 가능성을 담보하고 있었다. 특히 개인과 집단의 생활세계(life world)를 중시하는 경향이 발생하고 장소정체성(place identity)을 회복하는 것이 인본주의 공간연구의 성과라고 볼 수 있다.

11　Norberg Schulz, C., *Existence, Space and Architecture*, Praeger, 1971, p.19.

12　Edward Relph., *Place and Placelessness*, Pion Limited, 1976, p.43.

고, 개인이 의미 있다고 판단하는 가치와 행위가 공간과 상호작용하면서 형성될 뿐 아니라 소속감과 일체감을 느끼게 한다고 지적했다.

> 장소의 본질은 외부와는 구별되는 내부의 경험에 있다. 이것은 장소가 공간과는 다른 점을 말해주며, 동시에 물리적 사물, 행위, 의미들이 어우러진 독특한 체계를 뜻한다. 장소의 내부에 있다는 말은 그 장소에 소속되어 있으며, 그 장소와 일체감을 느끼는 것을 말한다.[13]

우리가 일상에서 마주하는 모든 공간에 "장소의 본질"이 깃들었다고 생각하지는 않음을 복기하면 렐프의 말을 한층 수월하게 이해할 수 있다. "우리의 태도·경험·의도라는 렌즈를 통해서, 우리만의 고유한 환경으로부터 장소와 경관을 바라"[14]본다는 말처럼 공간에서의 경험과 충분한 이해를 쌓아 관계성이 형성될 때 비로소 공간은 장소로 자리매김할 수 있다. 그리고 이 사이에 장소의 독특한 성격과 이미지인 장소성이 자리하고 있다.

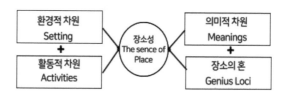

〈그림 1〉 Relph의 장소성 형성 구조

13 위의 책, p.199.

14 Lowenthal. D, "Geography, Experience, and Imagination: Towards a Geographical Epistemology", Annals of the Association of American Geographers Vol.51, No.3, 1961, pp.241~260.

렐프는 〈그림 1〉과 같이 네 가지 요인 즉, '물리적 환경(setting)', '활동(activities)', '의미(meanings)', 그리고 '장소의 혼(genius loci)'에 의해 장소성이 형성되는 구조를 제안하고 각 요소 간의 상호관계가 매우 중요한 의미를 지닌다고 주장하였다.

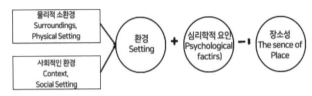

〈그림 2〉 Steele의 장소성 형성 구조

프리츠 스틸(Fritz Steele)은 물리적 환경(surroundings, physical setting), 사회적인 환경(context, social setting)으로 구성된 환경(setting) 대한 인간의 심리학적 요인(person, psychological factirs)의 상호 작용으로 장소성이 형성됨을 설명하는 한편, 장소성이 인간의 환경에 대한 자극적 반응의 일련의 패턴과 같고, 이 반응은 환경 경험자의 무의식적 반응이라고 주장했다.[15]

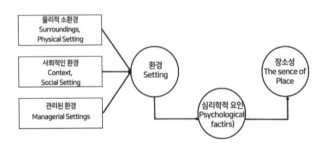

〈그림 3〉 Greene의 장소성 형성 구조

15 Steele, Fritz, *The Sense of Place*, CBI Publishing Company, 1981.

T. C. 그린(T. C. Greene)은 물리적 소환경, 사회적 소환경, 관리된 환경(managerial settings)으로 구성된 환경과 인간의 심리학적 요인이 장소성을 형성한다고 보았다. 특히 그는 관리자에 의해 관리된 환경요소가 장소성을 형성할 수 있고, 장소성을 하나의 자원으로 활용할 수 있다고 주장했다.[16]

이처럼 논자에 따라 요소의 가감이 이루어지기는 하지만 장소는 "특정한 물리적 환경 안에서 인간의 활동과 경험 등이 이루어지고 거기에 의미가 더해질 때 형성"[17]된다.

먼저 '인간'은 장소로 정체성을 파악하는 자아(self)로 자기서사의 경우 '화자'가 작성자(저자)이자 주인공이 된다는 점에서 장소와 끊임없이 상호작용할 수 있고, 단일한 화자에 의해 작성되므로 개인적 특성을 수월하고도 면밀히 파악할 수 있다.

다음으로 '경험'은 장소성을 도출하는 근본적인 활동 전반을 이르는 것으로 '지각과 감정(perception and emotion)', '애착(attachment)', 그리고 '의례(ritual)'로 범주화할 수 있다. '지각과 감정', '애착'이 개인적 측면이라면 '의례'는 개인보다는 집단의 경험이라는 점에서 독특한 활동이라고 할 수 있다. 우리는 '지각과 감정'을 통해 공간에 대한 특별한 인상을 갖게 되면 그 공간에 '애착' 즉, '나'와 공간이 결부되어 있다고 느끼게 된다. '의례'는 비가시적인 가치를 가시적으로 드러내 영역을 명확히 하고 이를 통해 같은 장소의 사람들에게 공동의 정체성을 부여한다는 점에서 공동의 장소성을 형성할 수 있다.

끝으로 물리적 환경은 비가시적인 장소라는 개념을 가시화하는 경관에 대응되는 개념으로, 자연환경과 인문환경으로 구분된다. 후자는 상

16 Greene, T. C., "Cognition and the management of place", B. Driver eds., *Nature and the Human Spirit*, State College, Venture Publishing, 1996.

17 Edward Relph., 앞의 책, p.47.

대적으로 많은 개인에 의해 창조된다. 수많은 개인이 동시에, 같은 공간에서 다양한 활동을 수행함을 감안하면 창출하는 의미 또한 거의 무한에 가까울 수 있다.[18]

이러한 과정을 거쳐 형성·도출된 장소성 중 특정한 것을 취택하여 대표성을 띤다고 말할 수 있을까? 관리자의 필요성을 고려하더라도 개인과 공동체에 중요한 장소성은 충분히 상이할 수 있고, 대표적인 장소성을 도출하는 일이 그 외의 장소성을 의도적으로 소거하는 일은 지양해야 한다. 이러한 과정의 결과가 상이한 장소성이 형성하는 독특한 파장을 마주하지 못할 뿐 아니라, 공간의 맥락을 충실히 이해하지 못해 무장소화(placelessness)로 이어질 우려가 있기 때문이다.

『여학생일기』에 나타난 장소성 형성의 프로세스

'일기'가 작성된 1937년은 나라 안팎이 평화롭지 못했다. 중일전쟁이 시작되면서 한반도에 전운이 감돌았고, 학교마저 일제의 전시동원 체제와 황국신민화를 위한 총동원을 준비했기 때문이다. 중일전쟁의 도화선이었던 노구교 사건으로 인해 학교의 분위기가 좋지 않다거나 '봉사'라는 이름으로 이루어진 군수물자 조달, 애국헌금의 강요와 군용 장갑 제작, 「황국신민의 서사」, 「전우의 노래」를 비롯한 일본 육군가 등의 암송, 각종 일제 관용 행사 동원 등의 내용이 포함돼 식민지민의 일상이 투영되었음을 알 수 있다.

18 동일한 물리적 환경이라도 개인이 지니는 의미가 같지 않으며, 같은 사람이라 하더라도 시기에 따라 그 의미가 달라질 수 있기 때문이다. 그런데 수많은 의미 중에서 비교적 다수가 공통적으로 공유하는 의미가 존재하는데 이것이 바로 상호주관성이다. 정진원, 「인간주의 지리학의 이념과 방법」, 『지리학논총』 제11권, 서울대학교 국토문제연구소, 1984, 79~94쪽. 참고.

'일기'에 명시된 국어상용비율과 'K양'이 꾸준히 연습하는 라디오 체조는 시대적 상황을 보여준다. 조선총독부가 학제의 운영부터 교육과 관련한 정책 전반을 관리하였으나 이 '관리'는 목적을 달성하는 데 효율적이지 않았다. 대체로 "조선인의 일본어 해독 능력, 반일 감정이나 사상과 무관하지 않"[19]았기 때문이다. 이 때문에 'K양'에게 요구된 국어상용비율의 명시는 식민지 조선인의 일본어 해독 능력을 키워 '완전한 일본인으로의 동화'를 실현하고 '황국신민의 의무를 수행하도록 하는 것'은 물론, 조선어를 말살하려는 움직임으로 이해할 수 있다. 또, 라디오 체조는 "국가가 융성하려면 인구가 늘어나야" 하고, "장래 주부가 될 여러분은 건강해야 한다", "장래 한 집안의 주부가 될 여러분이 이에 대해 마음을 두고 힘써서 하도록 하며, 장차 주부가 되어 할 것에 대한 준비 연습으로 하"라는 '말씀'은 식민지민 여성에게 주어진 '건강한 어머니'라는 병역의 의무를 충실히 수행할 수 있는 여성이 되기 위해 교육을 받고 있음을 보여준다.[20] 이처럼 일제가 조선의 병참기지화를 강조하면서 남녀노소 병역의 의무를 충실히 수행할 수 있는 단계의 동화 정책을 달성해야 한다는 일제의 요구와 그 궤를 같이한다[21]는 점에서 '일기'는 시대적 상황을 오롯이 보여준다.

19 허재영, 『일제강점기 교과서 정책과 조선어 교과서』, 도서출판 경진, 2013, 20쪽.

20 K양, 다지마 데쓰오 역, 김교진 그림, 『일기를 통해 본 1930년대 말 대구의 여학교 풍경: 여학생일기』, 대구광역시교육청 대구교육박물관, 2018, 40쪽. 이하부터는 인용면 수만을 밝힌다.

21 1937년 중일전쟁 이후 병참기지화의 강조, 1939년 징용령 발동, 1941년 지원병제 도입, 1942년 징병제 실시 등의 순서로 강화하였다. 특히 징용령이나 지원병제, 징집령 등이 반포되면서 일본어 상용과 일본어 전해 운동이 이전보다 강력하게 이루어졌는데, 이는 문해교육이라기보다 조선인을 대상으로 일본어 교육을 실시하여 외국어 장벽을 해소함으로써 일본을 위한 노무와 군역을 담당할 인력을 양성하기 위해서였다.

1. 장소성을 이식하는 공적 인물 : 교장 선생님과 담임 선생님

일반적으로 일기는 서술자의 삶과 상황 전반에 걸쳐 의미 있고, 자기와 관련하여 중요하게 여기는 것과 경험, 그리고 세계관을 표현할 수 있는 직접 체험을 서술한다. 그러나 '일기'는 '담임 선생님'의 검열에 가까운 검사를 전제로 작성되었기에 피화자(내포독자)가 텍스트 속에 내포되어 있다. 즉, '담임 선생님'이라는 특수하고 특정한 개인과 그가 대표하는 한 시대의 집단적 독자층이 존재하기 때문에 'K양'은 이들이 읽어도 무방한 내용을 작성했을 가능성이 크다. 이러한 전제를 바탕으로 '일기'에 등장하는 '인간'은 '가족'으로 대표되는 '부모님', '언니', '형부', '조카', '여행 중인 오빠' 등과 같은 사적 인물과 '교장 선생님', '담임 선생님', 새로운 담임 선생님인 '무라타 선생님', '요네다 선생님' 등 '학교'에서 만나는 공적 인물, 식민지 상황을 단적으로 보여주는 '대구중학교 교장 선생님의 아드님'과 '출정군인' 등이다. 이 중에서 구체적인 내용이 제시되는 인물은 〈표 1〉과 같다.

〈표 1〉 『여학생일기』에 서술된 인물과 관련한 내용

인물	일자	관련 내용
교장 선생님	3월 6일	평민의 수양을 강조함
	3월 14일	「5개조 어서문」 반포 70주년 기념 훈화를 함
	4월 1일	지식과 도덕의 수양에 관해 훈화함
	4월 3일	진무천황제이자 기념식수일 기념 훈화함
	4월 28일	진무천황제이자 기념식수일 기념 훈화함
	5월 14일	대구신사의 국폐사 승격 및 명칭에 관한 주의 및 국기 게양의 필요성 환기를 위해 훈화함
	6월 11일	국어상용의 필요성, 비행기 마련을 위한 우표 구입 독려에 관해 훈화함
	6월 16일	학교 문장을 설명하고 제12회 도쿄올림픽을 안내함
	6월 23일	국폐사의 모내기제 참여를 독려함

	10월 6일	「황국신민의 서사」의 지면 발표를 알리고, 애국자녀단원 및 학생의 자세를 강조함
	11월 6일	일본군 위문품인 수갑 만들기와 절약을 통한 성금 모금을 제안함 부인봉국 및 후방 방어의 필요성을 환기함
	11월 10일	조서 환발과 관련한 훈화를 함
담임 선생님	4월 1일	시국 절약품 연구 결과를 발표함
	5월 3일	진수회에서 여덟 개 항목에 관한 지적과 주의를 줌
	9월 2일	전시 분위기가 되었으므로 군에 관한 일은 일체 말하지 말라고 당부함
	9월 10일	고적애호일의 의의와 내선에 관해 훈화함
	10월 11일	국어상용이 느슨해진 것에 대한 주의를 줌
	10월 16일	만주사변과 관련한 학생의 본분 강조함
	12월 6일	시국 관념의 인식과 시험의 부정행위 금지를 환기함
	12월 8일	남경 함락의 소식을 전함
부모님	3월 10일	아버지를 간호함
	7월 4일	어머니의 생신을 맞아 가족이 집에 모임
형부	7월 4일	어머니의 생신에 라디오를 설치함(7월 4일)
조가	4월 1일	함께 대구신사에 참배함(4월 1일)

'일기'에서 주목할 만한 내용은 사적 인물보다 공적 인물에 관한 서술이 빈번하다는 점이다. 특히 '교장 선생님'은 'K양'이 식민지 조선과 내지 일본의 장소성을 형성하는 데 직접적인 영향을 미친다.

교장 선생님이 "대구신사가 지금까지 무격사였고 대구부윤이 주최한 것이라 부민을 위한 곳이 아니었다. 앞으로는 모시는 신으로부터 신찬료, 폐백료가 나오는 곳이 한 단계 달라지고, 신사가 국폐사로 승격되었기 때문에 (중략) 지금부터 대구신사를 달성공원이라 부르지 않도록 주의해야 한다. 지금까지는 공원이기에 모든 사람의 놀이터였지만 앞으로 그 주변은 모두 다 신사의 영내이니 놀이터로 생각지 않도록 삼가라"는

훈화가 있었습니다.

<div style="text-align: right">— 46쪽.</div>

　　2교시에 강당에 모여 교장 선생님이 "황국신민의 서사가 신문지상에 발표되었으니, 우리는 오늘 애국일을 맞아 애국자녀단원으로, 본교 학생으로서의 마음가짐을 굳세게 하고 황국봉사사업 실천에 가장 힘을 쓰자"고 하셨습니다.

<div style="text-align: right">— 76쪽.</div>

　'교장 선생님'은 "내지의 여고보다 모내기 솜씨가 좋지 않은 것은 모두가 이 더위에 모자를 쓰지 않기 때문(55쪽)"이라는 상식에 어긋나는 발언을 하기도 하지만, 「5개조 어서문」 반포 70주년을 기념하는 훈화를 비롯하여 대구신사의 국폐사 승격, 「황국신민의 서사」 반포와 관련한 훈화를 통해 식민지의 학생이 지녀야 할 자세를 지정하는 강력한 권위의 상징으로 자리한다.[22]

　앞에서도 언급한 바와 같이 '담임 선생님'은 '학교'에서 식민지 조선과 식민지 대구의 장소성을 환기·강화하는 인물이다. 그는 재학생에게 지속해서 '시국'을 환기하고, "전시 분위기가 되었으니 군에 관한 일은 일체 말하지 말라(68쪽)"고 주의를 환기하기도 한다. 흥미로운 점은 시간의 흐름에 따라 '담임 선생님'의 주의에 대한 'K'양의 반응이 달라진다는 사실이다. 대표적 예가 9월 2일자 일기다. '일기'에 따르면 그녀는 9월 2일 "오후에 역에 나가기로 되어 있었는데 병 때문에 국민으로서,

22　6월 16일 일기에 따르면 '교장 선생님'이 "우리 학교의 문장 앞면에 있는 비둘기는 가정 화락, 가정 평화의 마음, 뒷면의 패랭이꽃은 자녀나 교양을 어루만지고 사랑하는 마음"임을 설명한다. 1937년의 상황을 고려하면 평화로운 가정의 현모양처보다는 "나라를 위해 귀한 아들을 즐겁게 전장으로 내보내는 내지의 어머니"에 가까울 수 있다. 김활란, 「징병제와 반도 여성의 각오」, 『신시대』, 신시대사, 1942년 12월. 참조.

본국 학생으로서 의무를 다하지 못하는 것이 못 견디게 속상했(69쪽)"
다고 적었다. 이는 '일기'의 전반부가 합창부의 공연, 시험과 노력에 비
해 낮은 성적, 입학식, 동아리 활동과 같이 학업과 관련한 내용이 중심
을 이루는 것, 일본으로 대표되는 정세에 관한 발언이 적었다는 사실과
또렷이 대비된다. 'K'양의 변화는 어디에서 비롯된 것일까?

'교장 선생님'과 '담임 선생님'으로 대표되는 일제의 지속적인 환기에
서 비롯된 것으로 여겨진다. 즉, 학생에게 영향력을 발휘할 수 있는 '선
생님'이 일제의 전쟁을 정당화하고, 전시에 부합하는 식민지민의 태도
를 숙지시킴으로써 식민지 조선인이 갖추어야 할 장소성을 이식한 결과
라고 보아야 할 것이다.

2. 패랭이꽃 – 되기를 위한 경험

'경험'은 장소성을 형성하는 근본적인 활동으로 '지각과 감정(perce-
ption and emotion)', '애착(attachment)', '의례(ritural)'로 세분할 수
있다. 이들은 어떻게 장소성 형성에 이바지할까? 주체가 '지각과 감정'
을 통해 공간에 특별한 인상을 주게 되면 점차 그 공간에 애착을 느끼게
된다. 그리고 '의례'는 집단의 경험으로 더욱 공식적이고 보편적인 장소
성을 만드는 데 이바지한다.

'일기'에서 'K양'의 '경험'이 이루어지는 대표적인 공간은 '학교'로,
'K양' 개인의 삶과 사상, 개인적 경험과 시대적 인식이 긴밀히 결합하여
있다는 점에서 장소성을 형성하는 독특한 공간이라는 무게를 갖는다.
'일기'에 서술된 '학교'와 관련한 '지각과 감정'은 〈표 2〉와 같다.

〈표 2〉『여학생일기』에 서술된 학교와 관련한 '지각과 감정'

교육 공간으로서의 학교		식민지 대구 상징으로서 학교	
날짜	내용	날짜	내용
2월 28일	우리 합창부는 오전부터 연습을 두 번 정도 했는데 왠지 소리가 잘 나오지 않아서 아주 힘들었습니다.	3월 14일	오후부터 강당에서 3~4학년을 모아 놓고 황실의 5개조 어서문을 일반에게 하사하신 지 70주년째가 되는 날에 즈음하여 교장 선생님의 간곡하고 의미 깊은 훈화가 있었습니다.
3월 8일	오늘 시험 세 과목을 치렀지만 잘 본 것은 하나도 없고 모두 실패했습니다. 열심히 한 효과가 하나도 없었습니다.		
3월 15일	거의 시작 시간이 되어 (졸업)식장에 들어갔습니다. 식이 진행될 때의 슬픔은 무어라 할 수 없을 정도였습니다.	7월 15일	오늘도 학교 교사 내에 들어가니 너무 시끌벅적해서 참기 힘들 정도였습니다. 이렇게 되자 선생님도 수업 중 혹은 방과 후에 말씀이 있었습니다. 역시 다르다는 생각이 들고 또한 슬픈 느낌이 들기도 하고 혹 선생님에게 대해 안쓰러움도 깊어졌습니다.
3월 18일	오늘은 3학년 마지막 수업이라 체조 시간에 한층 재미있게 또 열심히 수업을 했습니다.		
5월 11일	시합까지 한 달 밖에 안 남았는데 팀 안에서 3학년이 4학년에게 절대로 복종해야 한다고 비꼬는 말을 하면서 연습에 안 나오는 것은 팀의 큰 불화라 걱정이 됩니다.	10월 11일	국어상용이 느슨해진 것에 대해 주의를 받았습니다. 평상시와 같이 사용하는 것에 한층 더 주의를 기울이려 합니다.
6월 5일	벚꽃반이 먼저라서 모두들 시험문제가 어떻게 나오는지 알기 위해 벚꽃반 앞에서 기다렸는데(중략) 전부 틀렸습니다. 오늘은 비가 오니 하루 종일 마음까지 흐립니다.	10월 19일	위문편지를 정정했는데 너무나 조잡한 글이었기 때문에 스스로도 좀 더 잘 쓸 수 없을까 하고 머리를 가우뚱했습니다. 붓을 잡고는 놓고 잡고는 놓고 하다가 결국 한 장도 완성하지 못했습니다.
7월 12일	장애자인 헬렌 켈러를 위인으로 만든 것도 마음 하나라고 하는데 우리처럼 몸에 아무런 장애가 없는 사람에게는 마음만 굳게 먹으면 불가능한 일이 없다는 선생님의 말씀을 더욱더 분명히 깨닫게 되었습니다. 헬렌 켈러 선생에게 너무나 감격했습니다.	10월 22일	국위의 번영과 무운장구와 우리들 각자의 일을 빈다는 것이 가장 중요한 점입니다. 이 점은 늘 생각한 것 그대로라서 마음에 뚜렷이 알 수 있었습니다.

10월 19일	어제 갑자기 가을운동회를 한다는 결정이 나는 바람에 연습이며 다른 것들이 부실했지만 오늘은 일기와 도시락만 가지고 오라고 하셨기 때문에 대단히 기뻤습니다.	11월 5일	공민은 공중위생에 대해 배웠는데 수학여행 때 보니 조선과 내지의 공중위생은 꽤 큰 차이가 있었습니다. 하수도가 완전히 설비되었고 변소의 쓰레기를 두는 곳도 완성되었는데 조선은 아직 멀었습니다. 매화반은 교실로 돌아와서 상의했는데 바로 내일 돈을 10전씩 모아서 방한 수갑을 만들자는 이야기였습니다. 그래서 반드시 이를 실행하리라 생각했습니다.
11월 15일	오래 전부터 경성사범을 목표로 했지만 사실 성적이 매우 나쁘기 때문에 걱정입니다.		
12월 11일	1교시에는 가사 시험이 있었는데 첫 문제가 교과서에는 없는 것이었습니다.(중략)4교시 물리시험에 응용문제가 나왔는데 틀렸습니다. 음악은 갑자기 시험을 보게 되어 모두 모르는 것 뿐이었습니다.	12월 6일	감사와 동시에 학생의 본분을 지키며 훌륭한 황국신민이 될 수 있도록 할 것, 훌륭하고 강건한 교풍 작흥주간의 실천사항 3항목에 대해서 더욱더 주의하라고 하셨습니다. 곧바로 실행하려고 합니다.

'일기'에 서술된 '지각과 감정'은 7월 15일과 10월 24일을 기준으로 '결'의 변화를 맞이한다. 먼저 7월 15일자 일기에는 중일전쟁의 계기가 된 노구교 사건 이후의 식민지 대구의 분위기가 언급된다. 'K양'은 "학교 교사 내에 들어가니 너무 시끌벅적해서 참기 힘들 정도였"고 뒤숭숭한 분위기를 서술하는 한편 "역시 다르다는 생각이 들고 또한 슬픈 느낌이 들기도 하고 혹 선생님에 대해 안쓰러움"도 깊어졌다고 서술하면서 '남경'으로 대표되는 중국을 일본군이 "그 아픈 몸, 괴로움, 힘듦"을 견디고 싸우는 공간으로 지각하는 모습을 보여준다.

10월 24일은 'K양'의 수학여행이 시작된 날이다. 그녀는 10월 24일부터 30일까지 부산에서 출발하여 시모노세키, 오사카, 나라, 미야지마를 둘러보고 부산을 통해 돌아왔다. 'K양'은 수학여행지에서 '한큐백화점', '나라여자고등사범학교'와 같은 근대 공간을 경험하고, '다카즈라고분', '제실박물관', '이세신궁', '이쓰구시마신사'와 같이 일왕가와 일본의 신이 좌정한 공간을 답사한다. 일주일에 걸친 수학여행은 'K양'에

게 내지 일본이 식민지 대구, 식민지 조선에 비해 우월한 공간이라는 확신을 심어주는 계기로 작용한다. "하수도가 완전히 설비되었고 변소의 쓰레기를 두는 곳도 완성되었는데 조선은 아직 멀었(90쪽)"다는 문장이 이를 방증한다.

'애착'은 '친밀한 장소경험'과 '장소로부터의 고역' 두 가지 형태로 나타난다. '일기'에는 'K양'에게 '친밀한 장소경험'과 '장소로부터의 고역'이 같은 공간에서 동시에 일어날 수 있음을 보여준다. 특히 '집'은 'K양'에게 부모님과 언니 내외, 조카와 함께 다정한 시간을 보낼 수 있는 곳이자 연로하신 부모님의 건강을 걱정해야 하는 곳, 시대적 상황에서 벗어날 수 있는 곳이면서 등화관제에 대비하면서 전시체제를 체감하는 곳이다.[23]

> 집에 돌아와서는 아버님 방에서 병간호를 했습니다. 부모님이 연로하신데다 병을 앓으시니 걱정이 됩니다. (중략) 시험공부를 하는 중에도 한 분이라도 만약 돌아가시면 어쩌나 걱정이 되어 가슴이 답답해서 아무 것도 외울 수가 없었습니다. 최근 2~3일 동안은 병이 더 심해지는 것 같습니다.
>
> — 30쪽.

> 오늘은 어머님의 생신이라서 (중략) 식구들이 모여 축하 떡을 먹으며 이야기를 나누었습니다. 그리고 처음으로 형부가 라디오를 설치해 주었습니다. 마침 어머님의 생신날과 겹쳐서 너무나 기쁘고 경사스러운 일입니다.
>
> — 56쪽.

23 강민희, 앞의 논문, 420쪽. 참조.

등화관제로 시내 전체에 공습 연습이 있을 것 같아서(중략)
집에서 방에 막을 쳐놓고 빛이 밖으로 조금도 새지 않게 주의
를 했습니다.

— 71쪽.

한편 '충령당', '대구신사', '80연대', '구일자동차(정거)장', '(대구)역',
'동운정 언니 집' 등은 식민지 대구를 상징하는 공간으로 '장소로부터의
고역'이 두드러지지만 '일기'가 작성된 상황, 검열자의 역할을 수행하는
'담임 선생님'이라는 피화자 등의 요인으로 인해 'K양'에게는 〈표 3〉과
같이 "국민으로서, 본국 학생으로서 의무를 다(69쪽)"하기 위해 마땅히
할 일을 수행하는 장소로 변모한다.

〈표 3〉 『여학생일기』에 서술된 '장소로서의 고역'

공간	날짜	주요 내용
충령당	3월 10일	충령당에서 예식이 끝난 후에 학교에서 군대 관계자의 강연이 있다고 들었는데 강연은 없었습니다.
	4월 27일	오늘은 야스쿠니신사제였습니다.(중략) 그래서 충령당에 참배하였습니다.
대구신사	4월 1일	아침 5시에 일어나 머리를 땋고 교복을 차려입은 후에 조카를 데리고 대구신사에 참배하러 갔다 돌아오니 7시였습니다.
	5월 14일	교장 선생님이 "대구신사가 지금까지는 무격사였고(중략) 신사가 국폐사로 승격되었기 때문에 신년제·신상제에는 황실에서, 예제에는 국고에서 나오는 돈으로 봉사된다. 지금부터 대구시사를 달성공원이라 부르지 않도록 주의해야 한다.
	9월 6일	대구신사에 참배했습니다. 애국데이 예식이 거행되었습니다. 영광스러운 우리 학교 애국자녀단 발단식이 거행되었습니다.
	10월 6일	어제의 통지대로 아침 일찍부터 신사 광장에 모여 제2회 애국일에 황군의 영광과 무운장구를 빌고 모두가 함께 학교로 와서 국기게양식을 거행하였습니다.
80연대	4월 18일	제22회 군기제가 열렸습니다. 8시에 학교에 모여 한두 번 연습을 했습니다. 그 후에 연대로 출발하였습니다. 정렬해서 들뜨고 평화로운 분위기가 가득 찬 연대에 도착하였습니다.

	9월 3일	황군은 중국에서 계속 싸우고 있지만 먼저 떠난 군대의 유해는 이미 도착하였습니다.(중략) 1교시가 끝난 다음에 80연대에서 그들을 위한 의식이 거행되었기 때문에 거기에 참여해서 기도를 했는데 사정이 있어서 나는 못 갔습니다.
구일자동차 (정거)장	7월 16일	아침에 정해진 시간에 구일자동차장 앞에 나갔더니 벌써 정렬해 있었습니다. 4시경이 되자 용감한 병사들이 나라를 위해 죽음을 무릅쓰고 간다는 것을 알기에 그 병사들이 무사하기를 빌며, 열렬하게 우리 일본제국의 국기를 뒤흔들며 봉축하였습니다.
	7월 24일	오늘 12시는 4학년 매화반의 차례여서 11시에 운동을 마치고 곧바로 준비를 하고 즉시 정거장으로 갔습니다. 병사들은 극히 소수로 군용 자동차가 50대 정도였습니다. 열렬한 마음으로 배웅하였습니다.
(대구)역	7월 30일	4학년 매화반의 환송 기차 시각표가 정오였기 때문에 시간이 맞지 않아서 나가지 못하였습니다.(중략) 친구집에 가서야 6시 환송에 나가야 한다는 것을 알게 되어 같이 역에 갔습니다.
	9월 2일	그 후에 대청소, 오후에는 역에 집합해서 병사들의 환송 환영을 하고 통신반, 재봉반으로 나뉘어 열심히 했습니다.(중략) 오후에 역에 나가기로 되어 있었는데 병 때문에 국민으로서, 본국 학생으로서 의무를 다하지 못하는 것이 못 견디게 속상했습니다.
	9월 10일	4학년 매화반이 역에 나갈 차례여서 역으로 가는데 나와 다른 4~5명은 운동부이기 때문에 역에 안 가도 된다고 하셨습니다.
동운정 언니집	7월 30일	정오에 곧바로 동운정의 언니 집에 가서 천인침을 놓고

이외에도 "제1회 신상제라서 온 시민이 기뻐하며 일장기를 손에 들고 역 앞에서 도지사를 선두로 일반인이 따라서 만세 삼창, 황국신민의 서사를 제창하고 전매국의 뒷골목을 지나서 달성공원의 신사에 참배하고 시장거리에서 도지사를 따라 만세 삼창, 조선은행 앞에서 만세 삼창을 (81쪽)"하거나 "일, 독, 이 삼국동맹의 기쁨과 북중국에서 중추를 이루는 태원을 함락시키고 점령한 황군의 활약, 전승의 기쁨과 깃발행렬이 5시까지 거행되었습니다. 지사 각하를 비롯하여 역전에서 만세 삼창, 황국신민의 서사 제송, 부청에서 만세 삼창, 도청에서 만세 삼창, 신사에서 나라의 번영과 황군의 무운장구를(95쪽)" 비는 등 식민지 대구의 주요 공간에서 '친밀한 장소경험'과 '장소로부터의 고역'을 동시에 경험한다.

'K양'은 일제와 일상에서 이를 대신하는 '학교'를 통해 '친밀한 장소 경험'과 '장소로부터의 고역'을 동시에 경험하면서 식민지 대구와 내지 일본을 내재화하는 한편, '남경'으로 지칭되는 중국을 "황군의 힘에 의해 몇 시간 내에 함락되"는 적국으로 인식하게 된다.

 '의례'는 집단의 경험이라는 점에서 공식적인 장소, 공동체 일반의 장소성을 만드는 데 이바지한다. 'K양'의 일기에서 공동체의 특성이 드러나는 '의례'가 개인적인 '지각과 감정'이나 '애착'보다 두드러진다.

<표 4> 『여학생일기』에 서술된 '의례'

일자	내용	일자	내용
3월 6일	지구절	5월 15일	대마봉배식
3월 10일	충령당 예식	9월 3일	사망한 군인을 위한 의식
3월 14일	5개조 어서문 반포 70주년 기념행사	9월 6일	대구신사 참배
4월 1일	대구신사 참배	10월 6일	제2회 애국일
4월 3일	진무천황제	10월 13일	무신조서 하사 기념식
4월 18일	군기제	10월 17일	제1회 신상제
4월 27일	야스쿠니신사제	11월 6일	대마봉제식
4월 28일	천장절	11월 10일	국민정신작흥조서 반포 기념일

 '의례'는 '지구절', '천장절' 같이 일본 왕가의 안녕을 빌고 충성을 다짐하는 자리이거나 "황군의 무운장구를 기원"하는 경우가 대부분으로, '충성', '감사', '기원'과 같은 비가시적인 가치를 가시적으로 드러내면서 관련 공간에 신성성을 부여하고, 의미를 규정하면서 'K양'을 비롯한 식민지 대구부민들에게 공동의 경험으로 기능한다. 이는 대구부에 존재하던 전통적인 질서가 일제에 의해 붕괴하고 식민지 대구부에 부합하는 새로운 질서가 형성되었음을 가시적으로 보여주는 행위라고 이해할 수 있다. 또한, 〈표 4〉의 의례는 "온 시민", "도지사를 선두로 일반인"까지 두루 참여했다는 점에서 이는 식민지 대구와 해당 공간의 공동체에 정

체성을 부여하는 행위이자, 공동의 경험으로 상호주관성의 토대로 작용했다고 볼 수 있다.

3. 'K양'이 마주한 식민지 대구의 물리적 환경

한반도가 일제의 식민지가 되면서 일본인사회는 식민지 권력을 기반으로 소위 '자치'를 행하면서 조선인사회의 우위에 섰다. 이와 더불어 '전근대적'인 도시였던 대구를 해체하여 식민도시, 근대도시로 재편해 나가면서 물리적 환경의 급변을 맞이한다. '일기'에 서술된 대표적인 물리적 환경은 다음과 같다.

'충령당'은 일제의 침략전쟁에서 사망한 대구·경북지역 일본인의 유해를 안치한 곳으로 'K양'에게는 일본군과 관련한 예식에 참여하고, '야스쿠니신사제'에 참배하는 곳으로 서술돼 있다.

'교장 선생님'의 입을 통해 여러 번 환기되는 '대구신사'는 "일제 총칼에 못 이겨 억지 참배를 했"던 곳이자, "1945년 해방과 동시에 도리이(鳥居)를 부"[24]순 곳이었다. 식민지의 학생으로 '대구신사'의 의미와 가치를 반복하여 학습한 'K양'에게 어떨까?

'K양'은 '대구신사'에서 "아침 5시에 일어나 머리를 땋고 교복을 차려입은 후에 조카를 데리고(34쪽)" 참배하고, "달성공원이라 부르지 않도록 주의"하면서 "그 주변은 모두 다 신사의 영내이니 놀이터로 생각지 않도록 삼가(46쪽)"할 것을 요구받았으며, "제2회 애국일에 황군의 영광과 무운장구를(76쪽)" 빌고, "신사에서 나라의 번영과 황군의 무운장구를 빌(95쪽)"었다. 즉, 'K양'에게 '대구신사'는 '달성공원'이라는 유희의 공간이 아니라, 개인과 공동체가 참배하는 신성성이 부여된 장소다.

24 대구시 중구청, 『달구벌의 맥』, 대구시 중구청, 1990.

이러한 'K양'의 서술은 '교장 선생님'으로 대표되는 국가권력에 의해 꾸준히 신사에 관해 교육받고, '담임 선생님'의 일기 검사로 인한 결과겠으나 "억지 참배"라는 단어로 '대구신사'의 장소성을 단순화할 수 없음을 환기한다.

1905년, 경부선 철도의 개통은 식민지 대구가 근대도시로 성장하는 전환점인 동시에 조선철도로 운위되는 수탈의 본격화가 예고되는 사건이었다. 특히 대구역은 당시에 발행된 엽서에 "남선(南鮮) 유일의 상도(商都)의 현관인 대구 정거장"으로 소개되었으나 이는 식민지 조선을 관광하고자 하는 일본인들에게만 해당되었다.

'K양'에게 '대구역'은 "용감한 병사들이 나라를 위해 죽음을 무릅쓰고" 남경으로 떠나는 곳이다. 특히 그녀는 병으로 역에 나가지 못했을 때 "국민으로서, 본국 학생으로서 의무를 다하지 못하는 것이 못 견디게 속상(69쪽)"하다고 적고 있어 식민지민의 면모를 강력하게 드러낸다. 그러나 "정오에 곧바로 동운정의 언니 집에 가서 천인침을 놓고 그 후에 친구집에 가서야 6시 환송에 나가야 한다는 것을 알게 되어 같이 역에 갔(69쪽)"다는 문장은 'K양'이 '학교'로 대표되는 일제에 동원되어 '대구역'에서 병사들을 맞이했음을 짐작할 수 있다.

> 제1회 신상제라서 온 시민이 기뻐하며 일장기를 손에 들고 역 앞에서 도지사를 선두로 일반인이 따라서 만세 삼창, 황국신민의 서사를 제창하고 전매국의 뒷골목을 지나서 달성공원의 신사에 참배하고 시장거리에서 도지사를 따라 만세 삼창, 조선은행 앞에서 만세 삼창을 마치고 학교로 돌아와 교기를 게양하고 해산하였습니다.
>
> — 81쪽.

3시부터는 일, 독, 이, 삼국동맹의 기쁨과 북중국에서 중추를 이루는 태원을 함락시키고 점령한 황군의 활약, 전승의 기쁨과 깃발행렬이 5시까지 거행되었습니다. 지사 각하를 비롯하여 역전에서 만세 삼창, 황국신민의 서사 제송, 부청에서 만세 삼창, 도청에서 만세 삼창, 신사에서 나라의 번영과 황군의 무운장구를 빌며 학교에 돌아가 만세 삼창, 오늘도 무사히 해산하였습니다.

<div align="right">— 95쪽.</div>

　　도지사에서 일반인에 이르기까지 해당 공간을 중심으로 '제1회 신상제'와 "일, 독, 이, 삼국동맹의 기쁨과 북중국에서 중추를 이루는 태원을 함락시키고 점령한 황군의 활약, 전승"을 기념하기 위한 만세 삼창하였다는 내용은 '대구역'의 장소성을 한층 또렷이 보여준다. '구일자동차정거장'에서도 "그 병사들이 무사하기를 빌며, 열렬하게 우리 일본제국의 국기를 뒤흔들면서 봉축하(7월 16일자 일기, 62쪽)"고, "열렬한 마음으로 배웅(64쪽)"한다.

　　'황군'을 위한 공간이지만, 의례가 주를 이루는 공간 또한 식민지 대구에 존재했다. '80연대'가 주둔했던 캠프 핸리(Camp Henry)가 그곳이다. '군기제'와 전사자에 대한 추모가 동시에 이루어졌던 '80연대'에서 'K양'은 "정렬해서 들뜨고 평화로운 분위기(4월 18일자 일기)"를 느끼거나 "황군은 중국에서 계속 싸우고 있지만 먼저 떠난 군대의 유해는 이미 도착"했을 때 "사정이 있어서 나는 못 갔"지만 "80연대에서 그분들을 위한 의식이 거행되었기 때문에 거기에 참여해서 기도를 했"(9월 3일자 일기)음을 서술하였다.

　　'일기'에서 식민지 대구는 자연환경에 비하여 '황조'와 '황군'을 위한 인문환경이 두드러지는 공간으로 서술된다. 특히 '동운정 언니 집'마저

'황군'을 위하여 "천인침을 놓"는 공간으로 서술되고 있어 'K양'을 비롯한 식민지민의 일상공간의 장소성이 달라지고 있음을 짐작할 수 있다.

'일기'를 통해 'K양' 개인과 "온 시민", "도지사를 선두로 일반인"으로 대표되는 식민지 대구부민의 장소성을 살펴볼 수는 있지만, 상호의 충돌을 찾아보기란 어렵다. 이는 '일기'의 장르적 특성과 검열이 수반되었던 당대의 상황이 빚어낸 독특한 장력에 인한 것으로 여겨진다. 이 때문에 '일기'를 통해 식민지 대구의 학생인 'K양'의 장소성을 살피는 일은 병존하는 장소성 가운데 하나의 특성을 살피고, 개인과 공동체의 상황을 맥락적으로 이해하는 것이라고 볼 수 있을 것이다.

'K양'의 '일기'를 통해 살펴본 식민지 대구는 전시체제기라는 시대적 상황 속에서 '교장 선생님'과 '담임 선생님'과 같이 내지 일본과 식민지 조선의 장소성을 환기하는 '인간', 일련의 과정을 거쳐 형성·축적된 '경험', 그리고 물리적 환경의 상호작용을 통해 '일기'의 주요공간인 '학교'는 '식민지민과 황국신민으로의 관문'이자 식민지 대구는 황군과 황조를 위한 신성한 공간과 황군을 위한 기원의 장소라는 장소성을 확립해 가고 있었음을 알 수 있다.

다양한 장소성이 공존하는 그때를 위하여

이 글은 '일기'에 서술된 'K양'의 활동공간을 중심으로 식민지 대구의 장소성을 살피고, 나아가 장소성 형성의 프로세스를 파악해 보겠다는 소박한 생각에서 시작되었다. 이를 위해 1) 환경적 요소와 인간의 구체적인 경험, 그에 따른 의미 부여가 복합적으로 이루어지는 '장소'로서 공간을 인식할 필요가 있고, 2) 장소성의 형성 프로세스는 개인의 사고와 행위가 시대성의 제약에서 벗어나지 않다는 가정에 따라 텍스트를

장소성의 영역에서 분석, 'K양'이 바라보는 식민지 대구의 의미를 읽어보고자 하였다.

그 결과, '일기'에서 'K양'은 교육 공간 그 자체이자, 식민지 대구를 은유하는 '학교'에서 '지각과 감정'을 축적하고, '친밀한 장소경험'과 '장소로부터의 고역'을 동시에 체감하면서 식민지 대구와 내지 일본을 내재화하는 한편, '남경'으로 지칭되는 중국을 구분하고 독특한 애착을 형성해간다. 이와 더불어 비가시적인 가치를 가시적으로 드러내는 '의례'를 통해 관련 공간에 신성성을 부여하고, 의미를 규정하면서 식민지 대구부민과 공동의 장소성을 마주한다. 그 결과, 식민지 대구는 전시체제기라는 시대적 상황 속에서 내지 일본과 식민지 조선의 장소성을 지속적으로 환기하는 '인간'이 살아가는 곳이자, 일련의 과정을 거쳐 '경험'이 형성·축적되는 곳, 그리고 물리적 환경과 끊임없이 상호작용하는 곳으로 자리매김한다. 특히, '일기'의 주요공간인 '학교'는 '식민지민과 황국신민으로의 관문'이자 식민지 대구는 황군과 황조를 위한 신성한 공간과 황군을 위한 기원의 장소라는 장소성을 확립해가고 있었음을 알 수 있다.

이러한 장소성이 'K양'에게 국한되지 않을 것이다. 요컨대 당대의 식민지민, 학생이라면 보편적으로 공감할 장소성일 수 있다. 특정한 공간에 형성된 개별적 기억(individual memory)이 총체적 기억(institutional memory)으로 전환하면서 공동의 장소성이 형성될 가능성이 있기 때문이다. 이 공동의 장소성은 우리에게 물리적 공간에 형성된 개인과 개인, 개인과 조직, 조직과 조직과 같이 다양한 사회적 관계는 물론, 관련한 의식의 변화를 이해하는 척도가 되어 기록되지 못했던 정치·경제·문화·이념의 다채로운 스펙트럼을 일거에 파악할 수 있는 계기 또한 마련할 수 있을 것이다. 물론, '일기' 하나를 살피는 것만으로는 그러한 계기를 마련하기 어렵다. 시간과 공간의 축을 세우고, 그 위에 같은 시기 대

구에서 발행된 자기서사물을 배치하여 맥락을 도출할 때 지역의 특수성과 시대적·국가적 보편성을 충족할 수 있는 장소성을 확인할 수 있을 것이다. 이는 후속연구로 남긴다.

참고문헌

1. 1차 자료

K양, 다지마 데쓰오 역, 김교진 그림, 『일기를 통해 본 1930년대 말 대구의 여학교 풍경: 여학생일기』, 대구광역시교육청 대구교육박물관, 2018.

2. 2차 자료

가와이 아사오, 손필헌 역, 『대구이야기』, 대구중구문화원, 1998.

강민희, 「장소성의 병존과 가변성 연구: 대구시 '북성로'를 중심으로」, 『동아인문학』 제54집, 동아인문학회, 2021, 401~432쪽.

김정수, 『윤전』, 삼성문화재원, 1975.

김활란, 「징병제와 반도 여성의 각오」, 『신시대』, 신시대사, 1942년 12월.

대구부, 최범순 역, 『대구민단사』, 대구광역시 문화예술정책과, 2020.

竹尾款作, 『大邱讀本』, 大邱府教育會, 1937.

대구시 중구청, 『달구벌의 맥』, 대구시 중구청, 1990.

미와 조테츠, 최범순 역, 『조선 대구일반』, 영남대학교 출판부, 2016.

에드워드 렐프, 김덕현 외 2인 역, 『장소와 장소상실』, 논형, 2005.

운평어문연구소, 『금성판 국어대사전』, 금성출판사, 1996.

이태원, 『객사』 上下, 영림카디널, 2002.

정진원, 「인간주의 지리학의 이념과 방법」, 『지리학논총』 제11권, 서울대학교 국토문제연구소, 1984, 79~94쪽.

조두진, 『북성로의 밤』, 한겨레출판, 2012.

허재영, 『일제강점기 교과서 정책과 조선어 교과서』, 도서출판 경진, 2013.

홍경구, 「주제가로의 장소성 형성요인이 장소선택에 미치는 영향: 대구시 약전골목을 중심으로」, 『대한건축학회논문집』 제25권 제1호, 대한건축학회, 2009, 255~262쪽.

Greene, T. C., "Cognition and the management of place", B. Driver eds., *Nature and the Human Spirit*, State College, Venture Publishing, 1996.

Lowenthal. D, "Geography, Experience, and Imagination: Towards a Geographical Epistemology", Annals of the Association of American Geographers Vol.51, No.3, 1961.

Norberg Schulz, C., *Existence, Space and Architecture*, Praeger, 1971.

Edward Relph., *Place and Placelessness*, Pion Limited, 1976.

Steele, Fritz, *The Sense of Place*, CBI Publishing Company, 1981.

국립국어원 『표준국어대사전』 https://stdict.korean.go.kr/

연세대학교 언어정보개발연구원 연세한국어 사전 https://ilis2.yonsei.ac.kr/ilis/index.do

위키백과 한국어판 http://ko.wikipedia.org/

기록으로서의 예술
― 마을공동체 내 문화공간의 역할을 중심으로

김연주

약 3만 년 전 인류의 삶을 조금이나마 엿보기 위해서는 오래된 동굴의 벽에 남아있는 그림을 살펴보면 된다. 현재 가장 오래된 동굴벽화로 알려진 쇼베(Chauvet) 동굴 벽화에서는 각종 동물의 모습, 사람의 손자국 등이 발견되었다. 우리는 벽화 속에 표현된 동물 등에서 당시 사람들이 바라보았던 세상을 확인할 수 있다. 이후 고대 이집트 벽화 등을 거쳐 현재에 이르기까지 예술가들은 자신이 살았던 세상을 끊임없이 기록해 왔다. 정물화는 일상을, 풍경화는 당시 자연을 보여준다. 역사상 사건을 그리는 역사화도 미술사에서 중요한 장르이다.

이미지 외에도 자연과 인간의 삶을 기록하는 매체로 문자가 있다. 역사책, 문학 작품뿐만 아니라 일기, 편지와 같은 글에도 세상은 기록되어 있다. 그런데 예술 작품을 논할 때 기록이라는 용어는 잘 사용되지 않았다. 대신 예술 작품은 미메시스(mimesis), 재현 등의 개념으로 설명되었다. 예술에서 세계는 있는 그대로 모방되지 않고, 예술가의 독창적인 표현과 특정한 의도 아래 모방되기 때문이다. 역사화의 경우라도 마찬가지다. 역사화는 그리고자 하는 사건 자체보다 사건의 내용을 바탕으로 감상자의 교화, 선전·선동 등을 목적으로 했다.

마르셀 뒤샹(Marcel Duchamp)의 〈샘(Fountain)〉 이후 일상 사물이 미술 작품이 되고 '개념'이 재현이나 표현을 대신하는 등 미술은 형식과

매체를 확장했다. 이러한 흐름 속에서 작품 연구와 논의에서 재현이나 표현의 문제를 주로 다루었던 미술사가나 미술비평가는 기록의 문제를 논하기 시작했다. 차용 등과 더불어 동시대 미술(contemporary art)에서 수집·기록·보관(archiving)이 작품 제작의 방법론으로 떠올랐기 때문이다. 이는 예술가 개념의 확장과도 맞물려 있다. 1980년대 이후 시각예술에서 예술가는 근대에 형성된 창작자로서의 예술가 개념에서 벗어나 민족지학자, 홍보대사, 교육자, 기획자, 기록물관리사(archivist) 등 다양한 역할을 수행하게 된다.

문화공간 양은 이러한 동시대 미술의 흐름과 같이하면서도 제주도 거로마을 내 자리한 문화공간이라는 장소적 특성을 반영한 문화공간의 역할을 고민하였다. 그 결과 제주 4·3 이후 오랜 역사의 흔적이 사라진 마을에서 공동체 구성원이 간직한 기억을 예술가와 함께 기록하고 보존하는 일을 하고 있다. '거로소사(巨老小史)'는 거로마을의 역사를 마을 주민의 이야기를 바탕으로 기록하는 프로젝트이며, '기록의 기록'은 마을 주민이 기록한 기록물을 수집하고 디지털화해 보존하는 작업이다. 이 글에서는 이러한 예술 활동을 기록의 측면에서 설명하고자 한다.

기록의 대상과 방법론

1. 기록의 대상 : 거로마을과 제주 4·3

2013년 관장 김범진과 기획자 김연주가 문을 열고 함께 운영하는 문화공간 양은 크게 두 가지 활동을 해 오고 있다. 우선 예술계에 새로운 담론을 제시하고자 한다. 이를 위해 신진 작가나 실험성 높은 작가의 전시를 지원하고, 예술가 레지던시를 운영한다. 또한 개관 초기에는 '공

동체', '기억', '예술' 등을 주제로 강좌, 세미나 등을 진행했고, 최근에는 책읽기 모임과 제주도 예술계 연구에 집중하고 있다. 두 번째로 마을 공동체의 기억을 예술로 기록한다. 이는 '삶과 더불어 함께하는 예술'을 목표로 개관했기에 마을 안에서 어떤 역할을 해야 할지 끊임없이 고민한 결과이다. 마을 사람들이 참여해 자신의 이야기를 담은 모자이크 벽화에서부터 시작해서 '기록의 기록' 등에 이르기까지 다양한 프로젝트를 진행했다.

마을공동체와 관련한 예술 프로젝트는 마을 역사 이해를 바탕으로 이루어졌다. 문화공간 양이 위치한 거로(巨老)마을은 600년 전 형성된 자연마을이다. 조선시대에는 제1거로라고 불렸다. "인물이 많아 명성이 높은 마을"[1]이라는 의미였다. 예를 들면, 거로 출신으로 높은 벼슬에 오르거나, 한 집안에서 삼형제가 모두 과거에 급제하기도 했다. 양반이 모여 살았던 마을이라 심지어 제주도에서는 마을마다 있던 당(堂)도 마을에 없었다. 조선시대 통치 이념인 유학의 관점에서 보면 당에서 하는 굿은 미신이기 때문이다. 또한, 문화공간 양은 김범진 관장의 외가였으며, 마을 사람들의 기억이 서린 곳이다. 마을 사람들은 신혼 때 그 집에서 살았던 이야기 등을 들려주었다. 이처럼 오랜 역사를 지닌 거로마을에 있는 문화공간이자 마을 사람들의 추억이 남아있는 돌집이라는 문화공간 양의 장소성을 분명하게 인식하면서 기록 중심의 예술 활동을 진행하게 되었다. 특히 긴 역사에 비해 거로마을에는 이를 직접 확인할 수 있는 유적이나 유물 등이 남아있지 않았기에 더욱 이러한 예술 활동이 필요했다.

고려 후기부터 이어져 온 거로마을에 그 역사의 흔적이 남아있지 않은 이유는 몇 번의 큰 시련을 겪었기 때문이다. 첫 번째 시련은 4·3이었다. 제주도 전체가 마찬가지지만 4·3을 빼놓고는 거로마을을 이야기할

1 양영선, 『거로·부록마을지』, 거로마을회, 2018, 79쪽.

수 없을 만큼 거로마을에 4·3이 미친 영향은 크다. 4·3 당시 마을 사람들은 학살당하거나, 소개(疏開) 작전으로 아랫마을에서 전부 쫓겨났으며, 마을은 완전히 불타 없어졌다.

　　제주 4·3으로 마을 전체가 불타버린 추운 겨울의 그날, 벌겋게 변해버린 하늘의 풍경과 함께 모든 것이 사라졌다. 검은 재만 남아 있는 그곳에서 자신의 집터가 어디인지 찾지 못한 사람들의 말할 수 없는 슬픔이 여전히 그들의 눈가에 맺혀 있다. 지금은 편의점이 된 옛 공회당 터에서 길쭉한 대나무를 깎아 만든 창으로 사람들을 때릴 때 무서워 차마 눈뜨지 못하고 들었던 매서운 소리가 지금도 그들의 귀가에 생생하게 남아 있다. 현재 주차장으로 사용되는 옛 늙은이 터에서 같은 동네 사람이 죽는 장면을 두 눈 뜨고 보지 않으면 자신이 빨갱이로 몰려 죽임을 당하기에 그들은 차마 눈을 감지 못했다. 마을의 한 어르신은 "그때 일이 잊히지 않는다. 몸으로 겪었기 때문이다."라고 말한다.[2]

　4·3이 끝나고 피란 갔던 사람들이 돌아와 마을을 재건했다. 그러나 거로마을의 수난은 여기서 그치지 않았다. 1990년대에는 마을이 윗마을과 아랫마을로 나뉘었다. 마을 한가운데 왕복 6차선 도로인 연삼로가 생겼기 때문이다. 이 도로가 놓이기 전에는 김 씨, 현 씨, 양 씨 종가 터와 마을의 대소사를 논의하는 장소였던 공회당 터가 그곳에 있었다. 또한 제주시 유일의 공업지역이 마을 옆에 생기면서 마을 안에도 크고 작은 공장이 생기기 시작했고 현재는 다세대주택 등이 늘면서 마을 풍경까지 변

2　김범진, 「기록 너머의 기억」, 『큰터왓』, 문화공간 양, 2020, 13쪽.

하고 있다. 이렇듯 거로마을은 오랜 역사만큼이나 수난의 역사도 길다.

긴 역사를 증명할 물리적인 흔적이 4·3으로 모두 사라졌다면, 연삼로 아래로 정체성과 관련된 흔적이 묻혔다. 그럼에도 불구하고 마을 사람들의 기억 속에는 어른들에게서 들었던 옛이야기, 자신이 겪어온 마을의 역사가 남아있었다. 특히 아직도 거로마을에서 태어나 지금까지 살아온 사람들이 마을구성원의 과반이 넘기에 거로마을에서는 옛 풍습이 이어지고 있다. 웃어른을 공경하는 유교 정신이 남아있으며, 마을공동체의 단합을 위한 행사가 열린다. 문화공간 양은 이러한 마을의 역사성, 장소성 등을 점차 깨닫고, 4·3을 포함해 거로마을 사람의 기억을 기록하는 일이 마을의 역사, 더 나아가 제주도의 역사를 기록하는 일이라고 여겼다. 또한 현재의 풍경, 풍습 등을 기록하는 작업으로 지금의 역사를 미래에 남기고자 한다.

2. 기록의 방법론 : 미시사(Microhistory)와 예술적 기록

미시사는 1970년대 서양에서 시작된 역사 서술의 한 방법론으로 하나의 큰 흐름을 형성하기보다 나라마다 차이를 보이며 다양한 경향으로 연구되고 있다. 근대 이후 역사가 거대 서사(Grand Narrative)를 기반으로 서술되어 왔음을 비판하며 등장했다. 역사학자 곽차섭에 따르면 "미시사 혹은 미시문화사는 무엇보다 역사란 추상적이지 않고 구체적이어야 한다는 생각에서 출발한다."[3] 또한 그는 미시사의 특징을 "익명의 거대한 집단과 평균적 개인의 존재형태보다는 어떤 소규모 집단에 속하는 개개인의 이름과 그들 간의 관계를 추적하는 '실명적·집단전기적 역사', 종래의 지나치게 좁고 엄격한 실증 방식보다는 보다 넓은 의미의

3 곽차섭, 『다시, 미시사란 무엇인가?』, 푸른역사, 2017, 17쪽.

입증 방식을 포용하는 '가능성의 역사', 딱딱하고 분석적인 문체가 아니라 구체적인 사건의 전말을 말로 풀어가는 듯한 '이야기로서의 역사'"[4] 라고 말한다. 즉 기존 역사학에서는 왕조, 전쟁, 혁명, 위인 등에 초점을 맞추었다면, 미시사에서는 인간 개개인에 관심을 둔다.

예술가와 함께 거로마을의 역사를 '거로소사'와 '기록의 기록'이라는 두 가지 예술 프로젝트로 기록해 나갈 때 위에서 설명한 미시사의 방법론을 취했다. 즉 마을의 주요 사건이나 주요 인물을 중심으로 역사를 서술해 가는 방식이 아닌 마을 사람 개개인의 삶과 그들이 직접 들려주는 이야기에 주목했다. 개인의 삶이 마을의 역사라고 생각하며 10년 동안 계속해서 마을 사람들의 인터뷰를 이어가고 있다. 또한, 입증할 수 있는 객관적 사실을 기록하기보다 모순되지만 가려진 진실을 드러내는 이야기를 기록해 왔다. 특히 4·3에 관해서는 마을 사람들의 이야기가 서로 상충할 때도 있었고, 한 사람의 이야기 속에서도 모순된 견해가 존재했다. 그러나 이렇게 한 사건을 바라보는 서로 다른 시각과 모순된 의견 그 자체가 아직 제 이름도 찾지 못한 4·3의 역사이다.

마을의 역사를 미시사의 방법론으로 기록한다고는 하지만 예술가가 역사학자는 아니다. 또한, 기록물관리사도 아니다. 예술가가 역사학자와 기록물관리사의 방법론이나 태도를 취할지라도 말이다. 따라서 예술이 이러한 역할을 할 때 역사학자와 기록물관리사와 어떤 차이점이 있는지 고민하게 되었다. 우선 기록 매체의 확장에 있다. 사람, 풍경, 행사 등을 글, 사진, 영상뿐만 아니라 일러스트, 만화, 지도, 소리 등의 다양한 매체로 기록하였다. 확장된 매체는 사실 전달보다 감각, 정서를 전달하는 역할을 한다. 전통적인 매체가 잘 담아내지 못하는 영역이다. 또 다른 점은 기록하는 사람의 복수성이다. 한 명의 일관된 시각에 따라 기록

4 위의 책, 17쪽.

하는 대신 한 명의 마을 주민을 여러 명의 예술가가 인터뷰하거나 하나의 사건을 여러 명의 예술가가 이야기를 듣고 자신이 다루는 매체로 기록하였다. 이러한 다수의 예술가 참여로 기록된 내용은 풍성해진다. 하나의 기록 대상을 예술가마다 다른 관점으로 바라보기 때문이다.

예술로 기록된 기억 : '거로소사'

발터 벤야민(Walter Benjamin)은 19세기 대도시 파리의 모습을 폐허라고 여겼다. 당시 커나가기 시작한 자본주의가 새로운 것을 곧 낡은 것으로 바꿔버리는 것을 목격했기 때문이다. 그에 따르면 "생산력의 발달은 이전 세기[19세기]의 소망상징들을 표현하는 기념비들이 붕괴하기도 전에 그러한 상징들을 산산조각 내버렸다."[5] 따라서 이러한 새로운 도시 풍경 속에는 낡은 것의 잔해들이 쌓여간다.

> 천국에서 폭풍이 불어오고 있고 이 폭풍은 그의 날개를 꼼짝달싹 못하게 할 정도로 세차게 불어오기 때문에 천사는 날개를 접을 수도 없다. 이 폭풍은, 그가 등을 돌리고 있는 미래쪽을 향하여 간단없이 그를 떠밀고 있으며, 반면 그의 앞에 쌓이는 잔해의 더미는 하늘까지 치솟고 있다. 우리가 진보라고 일컫는 것은 바로 이러한 폭풍을 두고 하는 말이다.[6]

이런 의미에서 거로마을은 4·3이 끝난 뒤부터 지금까지 폐허의 풍경

5 발터 벤야민, 최성만 역, 「19세기의 수도 파리」, 『발터 벤야민 선집 5』, 도서출판 길, 2008, 212쪽.
6 발터 벤야민, 최성만 역, 「역사의 개념에 대하여」, 위의 책, 339쪽.

을 지닌다. 1953년경부터 피란살이를 끝내고 마을로 돌아온 사람들은 아무것도 남아있지 않은 마을을 재건하기 시작했다. 당시 집 지을 나무가 마을에는 없어 20㎞를 걸어가 한라산에서 나무를 베어와 집을 짓기도 했다. 이렇게 지어진 제주 전통 돌집은 1980년대와 1990년대에 초가지붕에서 슬레이트지붕으로 바뀌거나 2층 양옥집으로 변해갔다. 마을 한가운데에는 큰 도로가 났으며, 마을 옆으로는 준공업단지인 화북공업지역이 들어섰다. 2000년대에는 다세대주택, 2010년대에는 소규모 아파트 등이 건설되기 시작했다.

제주도에도 자본이 유입되기 시작하고 마을의 변화가 개발 위주로 진행되면서 제주 전통 돌집뿐만 아니라 양옥집도 곧 낡은 것이 되었고, 2010년대 거로마을 주변에 대단지 아파트가 들어서자 거로마을은 낙후된 동네가 되었다. 점차 대규모 아파트 단지로 둘러싸여 가고, 마을 안으로 다세대 주택과 소규모 아파트가 들어서는 거로마을에는 벤야민의 말처럼 잔해가 쌓여가고 있다. '거로소사'는 쌓여있는 잔해 더미에서 과거의 잔해를 하나하나 파내어 살펴보는 작업이다.

〈그림1〉 정현영, 삶의 빛, 타일 모자이크, 120×664cm, 2014

연삼로 위쪽 거로마을의 중심에 있는 퐁낭(팽나무)의 둘레석에 제작한 벽화작업 〈삶의 빛〉은 '거로소사'의 계기가 되었던 작업이다. 도로포장을 하기 전 퐁낭 아래는 일종의 마을 사랑방으로 사람들이 모이는 장소였다. 현재 그러한 기능은 상실했지만 옛 의미를 되살리기 위해 2013년 정현영 작가가 마을 사람 60여 명과 함께 벽화를 제작했다. 문화공간 양은 이 작업을 하면서 마을 사람들의 기억에 남아있는 마을의 역사를 알게 되었고, 2014년부터 본격적으로 '거로소사'를 기획해 진행하였다. '거로소사'는 말 그대로 거로마을의 간략한 역사를 기록하는 작업이다. 이 작업에는 현재까지 이지연, 이안, 이정헌, 이현태, 조은장 등의 예술가와 문화공간 양 기획으로 서로 다른 장르의 예술가인 권순왕, 박단우, 신소연, 정현영, 허성우가 모여 결성한 단체인 분홍섬공공체가 참여했다.

장소의 기억을 되살리는 작업부터 시작했다. 이지연은 옛 마을지명과 장소에 얽힌 옛이야기가 담긴 지도책 『걷고 걷어 그리며 그리다』를 제작했다. 이 작업을 위해 마을 사람들과 여러 차례 마을 답사를 다니며 이야기를 들었다. 개인의 역사와 마을의 야사(野史)는 이정헌의 작품 『거로의 거로』에 담겼다. 60세 이상 마을 주민을 대상으로 인터뷰를 진행한 뒤 그들의 삶을 얼굴 드로잉과 함께 간단한 글로 기록했다. 마을 야사는 마을 주민인 양정현이 옛 어른에게 들었던 내용을 전해주어 만화 『거로야사』로 남겼다.

마을 행사, 사람, 풍경은 조은장이 사진에 담았다. 조은장은 마을 풍경 중 특히 화북천에 주목했다. 화북천은 마을 사람들의 식수이자 말이 물을 먹었던 곳이다. 어린이들의 놀이터이기도 했으며, 이곳에서 목욕과 빨래도 했다. 즉 화북천을 기록하는 작업은 잊혔던 옛 추억을 소환하는 작업이었다. 이안은 집을 매개로 개인사를 추적했다. 거로마을에서 태어난 사람들을 대상으로 했으며, 전에는 어디서 살았는지, 현재 집에서는 언제부터 살았는지, 그 집에는 어떤 추억이 있는지 등을 인터뷰

했다. 이렇게 진행된 예술가의 작품에서는 왜곡된 기억도 배제하지 않았다. 한 사람을 여러 번 인터뷰하면 사건의 내용이 조금씩 달라졌지만, 그중 하나의 기억을 선택하기보다 모두를 기록으로 남겼다.

마을 사람들의 기억 끝에는 언제나 4·3이 있었다. 그래서 '거로소사'에서 4·3은 주요 기록 대상이 되었다. 4·3 관련 작업은 분홍섬공공체와 함께 시작해 몇 년에 걸쳐 진행하였다. 분홍섬공공체는 점차 붕괴되어 가는 제주도 공동체를 새로운 공동체인 공공체(空共體)로 다시 살리자는 취지에서 결성되었다. 이러한 목표를 실천하는 차원에서 분홍섬공공체는 공동작업 방식으로 작품을 제작했다. 다시 말해 여러 작가가 협업해서 하나의 작품을 만들었다. 2014년 첫 전시 이후 4·3을 제주도 밖에도 알리기 위해 2015년에는 서울에서 전시했으며, 2018년에는 독일 베를린에서 세미나를 열었다. 이후 베를린에서 활동하는 큐레이터와 작가가 문화공간 양 레지던시에 참여해 4·3을 연구했다.

분홍섬공공체가 제주의 4·3을 고민했다면, 전시 《큰터왓》과 《만평》은 거로마을의 4·3을 다루었다. 거로마을의 생활공동체였던 부룩마을, 큰터왓마을은 거로마을과 마찬가지로 4·3 때 모두 불타 사라졌다. 그런데 4·3이 끝나고 거로마을과 부룩마을은 재건되었으나, 큰터왓마을은 더 이상 사람이 살지 않는 "잃어버린 마을"[7]이 되었다. "잃어버린 마을"이 되자 마을 사람들의 기억 속에서도 마을은 점점 잊혀갔다. 이러한 큰터

7 제주4·3평화재단 웹사이트에서 잃어버린 마을을 다음과 같이 설명하고 있다. "1954년 9월 한라산 금족령이 해제된 후 중산간마을 주민들 상당수는 원주지를 찾아 돌아갔으나, '공비출몰 지역'이라 하여 자주 소개 대상이 된 지역과 주민들이 집단적으로 희생된 흔적이 남아 있는 일부 마을은 복귀를 원하지 않는 주민들도 많았다. 이로 인해 제주도내 각지에는 4·3 이후 폐허가 되어버린 마을들이 남아있는데, 이는 4·3으로 인해 소실된 마을, 곧 '잃어버린 마을'이라 할 수 있다. '잃어버린 마을'은 4·3 때 집중적인 피해를 입은 마을 가운데 일부로서, 주민들이 돌아와 마을을 이전처럼 복원하지 못해 버려지거나 단순 농경지로 바뀌면서 더 이상 마을로 형성되지 않고 사라진 경우를 말한다." https://jeju43peace.or.kr/kor/sub01_01_02.do

왓마을을 기억하고 기록해야 한다는 양정현의 권유에서 거로마을 4·3 작업이 시작되었다.

거로마을 4·3의 자료를 수집하고 연구한 과정을 보여준 전시가 《큰터왓》이다. 《큰터왓》에서는 4·3을 과거의 사건이 아닌 현재에도 끝나지 않은 4·3으로 보았다. 카메라오브스쿠라 기법을 활용한 율리안 오트(Julian Ott)의 작품은 이러한 관점을 잘 보여준다. 그는 세 명의 작가가 함께 사용하는 작업실을 어두운 방으로 만들었다. 그리고 그곳에 작업실 건너편에 있는 4·3 당시 학살터였던 현재 주차장의 모습을 투사한 후 사진을 찍었다. 두 장소의 이미지가 하나로 겹침으로써 과거의 잔해가 현재의 의미로 되살아났다.

《큰터왓》이 잃어버린 마을과 잃어버린 기억을 되찾는 전시였다면, 《만평》은 피란 생활과 4·3 이후의 삶을 돌아보는 전시였다. 전시 제목인 《만평》은 땅 크기를 의미한다. 4·3 때 집이 불타자 거로마을 사람들은 밭이었던 마을의 아래 지역 만평 크기의 땅에서 자체적으로 성을 쌓고 방어하며 피란살이를 했다. 당시를 "즐거운 일이 하나도 없었다."고 회상할 정도로 힘든 시기였지만, 만평에서는 아기가 태어났고, 아이들은 운동장에서 뛰놀았다. 《만평》에서 삶을 지켜내는 사람들의 힘을 이야기하고자 했다.

'거로소사'에서 예술가의 기록은 과거 사건의 내용보다 감정이나 정서를 전달하거나 현재의 장소를 매개로 과거를 감각하게 한다. 예를 들어 거로마을 내 4·3 관련 장소의 소리를 채집하고 현재 모습을 영상에 담아 편집한 김누리와 이현태의 공동작업과 허성우가 4·3을 주제로 작곡하고 녹음해온 음악에는 4·3과 관련된 자세한 설명이 들어있지 않다. 또한, 빈센트 쇼마즈(Vincent Chomaz)가 진행한 워크숍에서 참여자들이 4·3 관련 장소에서 집중해서 들었던 소리는 현재의 소리이지 4·3 당시의 소리가 아니며, 박상용과 오트와 조은장이 사진에 담은 풍경도 현

재의 풍경이지 4·3 당시의 풍경이 아니다. 그런데도 관람자 또는 참여자는 4·3의 기억을 전달받고 이를 정서적으로 기억한다. 쇼마즈가 진행한 워크숍 〈과거의 메아리들 – 4·3 유적지 여섯 곳 공동연구〉에 참여한 참가자의 다음과 같은 말에서 이를 확인할 수 있었다.

> 여기 오니까 햇볕은 따스하고, 바람도, 하늘도, 바다도 너무 좋아서 마음이 조금 안정이 됐어요. 그런데 비행기 소리가 들리고 사람들이 학살당했다는 이야기를 읽으니까 굉장히 불안한 느낌이 들어서, 상반된 감정이 들었어요. … 산에 갈 때마다 여기를 항상 걸어가거든요. 마을이 없는 곳이란 건 알고 있었지만, 그때는 와 닿지 않았어요. 근데 이제는 올 때마다 '여기가 그곳이구나.' 느껴질 것 같아요.[8]

이러한 방법은 현재와 공존하고 있는 과거의 잔해를 드러내는 작업이다. 따라서 마을 사람의 기억을 예술로 기록하는 '거로소사'는 객관적 사실이 아닌 과거의 잔해를 모으는 작업이며, 이렇게 과거를 현재로 불러와 진실에 다가가려는 노력이다.

기록 주체의 전도 : '기록의 기록'

기록하는 자에게 요구되는 중립적인 태도는 허상에 가깝다. 기록되는 내용은 권력에 유리하게 또는 역사가의 시각에 따라 왜곡, 과장, 삭제되어 왔다. 4·3의 경우도 마찬가지였다. 4·3의 기억은 국가 권력에 의해 40년

8 2019년 5월 28일 진행한 〈과거의 메아리들 – 4·3 유적지 여섯 곳 공동연구〉의 참가자가 잃어버린 마을 곤을동에서 한 말을 녹취한 후 정리한 내용의 일부이다.

이상 억압되어 제대로 기록되지 못했다. 이에 예술은 "기억 투쟁"[9]의 역할을 자처했다. 알라이다 아스만(Aleida Assmann)은 기억을 일깨우는 예술의 역할을 다음과 같이 설명했다.

> 과거를 기억하지 못하고 또한 그 기억 없음을 망각한 문화에서도 예술가들은 강력하게 기억의 문제를 다룬다. 따라서 그들은 상실된 기능을 심미적 시뮬레이션을 통해 보여 주고자 한다. 그래서 우리는 예술이란 문화가 더 이상 기억하지 못하는 것을 기억하게 하는 것이라고 말할 수 있을 것이다.[10]

4·3에 관한 기억 투쟁은 문학에서 먼저 시작되었다. 현기영 소설 『순이 삼촌』은 4·3을 알리는 계기가 되었다. 미술계에서는 강요배의 전시 《제주민중항쟁사-강요배의 역사그림전》이 큰 영향을 끼쳤다. 이후 제주도 탐라미술인협회가 《4·3 미술제》를 1994년부터 오늘날까지 이어 오면서 4·3 당시 국가 폭력의 실상을 드러내고, 항쟁, 평화, 해원 등의 4·3 정신을 확산하였다. 예술가 단체가 하나의 사건을 주제로 지속된 활동을 이어와 국가 권력이 은폐한 역사의 한 장면을 되찾았다는 점에서 《4·3 미술제》는 큰 의미가 있다.

기억 투쟁으로서의 4·3 예술이 지닌 중요성은 아무리 강조해도 지나치지 않음에도 기록의 측면에서는 한계가 있다. 4·3을 직접 경험한 당사자의 기록이 아니기 때문이다. 문화공간 양에서의 4·3과 마을에 관한 기

9 "기억 투쟁"은 미술비평가 성완경이 4·3 미술을 설명하면서 사용한 개념이다. 성완경은 다음과 같이 썼다. "4·3 미술은 4·3 사건 자체의 진상규명과 기억의 복원에 집중된 곧 기억 투쟁을 중심으로 한 것이었다." 성완경, 「예술과 역사의 상관관계 그리고 민중미술의 역사와 4·3미술」, 『제15회 4·3미술제 '開土-60년 歷史의 辨證'』, 도서출판 각, 2008, 42쪽.
10 알라이다 아스만, 채연숙·변학수 역, 『기억의 공간 : 문화적 기억의 형식과 변천』, 그린비, 2011, 508쪽.

록 역시 예술가에 의해 진행되었다는 점에서 똑같은 한계를 지닌다. 예를 들어 개관 이후 매년 문화공간 양이 기획한 마을 행사 기록과 마을 관련 전시는 예술가인 조은장에 의해 진행되었다. 조은장은 경로잔치, 마을 단합대회 등을 사진에 담았다. 이는 행사를 기록하는 것이자 현재의 음식, 예절, 의복, 놀이 등을 기록하는 일이다. 코로나19로 행사가 열리지 않아 2년 동안 기록하지 못했는데 기록의 부재 또한 현재의 기록으로 볼 수 있다. 매년 기록해 왔기 때문이다. 이러한 작업은 더 나아가 현재의 역사를 미래에 남기는 작업이기도 하다.

예술가의 기록 작업이 마을 사람들의 구술을 바탕으로 하더라도 역사가와 마찬가지로 예술가는 자신의 관점을 지울 수 없다. 이러한 기록의 주체에 관한 문제의식은 우연한 계기에 의해 깨닫게 되었다. 2015년 문화공간 양으로 할머님 한 분이 찾아와 1990년대와 2000년대에 자비를 들여 경로잔치 등의 마을 행사를 촬영한 11개의 비디오테이프를 기증했고, 이 사건이 마을 사람을 기록의 주체로 인식하고 작업한 '기록의 기록'으로 이어졌다. '기록의 기록'은 마을 사람들이 기록한 마을 기록물을 디지털 이미지화하는 작업이다. 비디오테이프의 상태가 좋지 않아 디지털 변환 작업을 하면서 마을 사람들의 다른 기록물도 디지털로 변환해야 할 필요성을 깨닫게 되었다.

문화공간 양은 마을 사람들에게 소장하고 있는 옛 사진이나 거로마을에 관련된 그림, 책 등의 자료를 제공해 달라고 부탁했다. 마을 사람들에게 사진, 지적도 등의 자료를 제공받았으며, 일부는 기증받아서 문화공간 양이 소장하고 있다. 이 작업은 2016년부터 3년에 걸쳐 진행되었으며, 조은장이 사진을 찍고, 김다운이 진행을 맡았다. 이러한 작업은 깊은 신뢰를 바탕으로 진행될 수 있었다. 즉 문화공간 양이 예술가와 함께 마을 행사, 사람, 풍경 등을 기록하는 모습은 마을 사람들에게 강한 인상을 주었다. 또한, 한 번으로 그치지 않고 지속해서 마을에 관심을

두고 작업하는 모습은 마을 사람들의 신뢰를 얻게 했다.

'기록의 기록' 역시 과거의 기억을 현재로 가져온다는 측면에서는 '거로소사'와 같다. 그러나 '거로소사'에서 기록의 주체가 예술가였다면, '기록의 기록'에서 기록의 주체는 마을 사람이다. '거로소사'에서도 마을 사람은 기록에 있어서 중요한 역할을 했다. 그들은 바로 사건의 증인이었다. 따라서 예술가가 마을 사람의 이야기를 기반으로 작업하지만, 결국 기록은 예술가의 몫이었다. 반면 '기록의 기록'에서는 기록의 대상에서 기록의 주체로 마을 주민의 위치를 전도시키고자 했다. 심지어 누가 기록한 것인지 정확한 주체를 알지 못하는 기록물에서도 기록의 주체는 마을 주민이다. 기록의 주체가 바뀌면서 예술가는 마을 사람의 기록물을 수집하고 디지털 이미지로 복제하여 보존하는 역할을 하게 된다.

디지털 이미지로 변환된 사진 이미지는 다른 예술가의 작품을 위한 소재로 활용되었다. 문화공간 양의 예술가 레지던시에 참여한 베트남 작가 보 쩐 차오(Võ Trân Châu)는 디지털 이미지화된 사진을 활용해 작품을 제작했다. 차오는 천을 여러 단계의 명도로 감물을 들여 작은 조각으로 잘라서 바느질로 엮는 모자이크 기법으로 여러 장의 사진 이미지를 작품으로 제작했다. 작품을 위해서 결혼식, 장례식 등 개인의 삶에서 중요한 의례를 담은 사진과 인물 사진이 선택되었다. 마을 사람이 기록한 사진은 작가에 의해 디지털 이미지로 다시 기록되었고, 이는 또다시 다른 작가의 작품으로 재해석되어 기록되었다. 과거에 있었던 하나의 장면은 여러 변주의 과정을 거치며 이를 기록하는 주체는 여러 명이 된다.

앞서 설명한 작품과 자료를 공유하기 위해 거로기록보관소를 준비하면서 2022년에 진행한 소리채집 워크숍에서는 더 적극적으로 다수의 사람이 기록 주체로 활동하게 하였다. 쇼마즈의 동의 아래 일부 〈과거의 메아리들 – 4·3 유적지 여섯 곳 공동연구〉와 같은 방식으로 워크숍을 거

로마을의 4·3 유적지 세 곳에서 6명의 참가자와 진행했다. 쇼마즈와의 워크숍에서는 4·3 유적지에서 먼저 그 장소에서 있었던 사건을 들려주고 나서 흩어진 뒤 혼자 조용히 그곳의 소리를 듣고 그 소리를 글로 적었다. 그리고 10여 분 뒤 다시 모여 적은 내용과 생각을 나누었다. 2022년 소리채집 워크숍에서는 이전과 달리 하나의 활동이 추가되었는데, 소리를 듣고 글로 적은 뒤 소리와 영상을 녹음하도록 했다. 참가자들이 적은 글, 녹음한 소리와 영상은 거로기록보관소에 보관하고, 매년 4월에 같은 워크숍을 같은 장소에서 마을 사람들과 진행할 예정이다. 이로써 거로마을 사람이 적극적인 기록 주체가 되고, 기록 주체로 더 많은 사람이 참여하게 된다.

마을공동체와 관련된 문화공간 양의 예술 활동을 지금까지 살펴보았다. 문화공간 양은 마을 사람의 기억을 중심으로 거로마을의 역사를 예술로 기록하는 작업을 여러 예술가와 함께 진행했다. 예술로 마을 사람의 기억을 기록하는 작업은 과거의 사건을 단순히 기록하는 작업이 아니다. 과거는 잔해가 되어 의미 없이 쌓여있기에 잔해를 모아서 현재에서 볼 때 그것이 지닌 의미를 드러내는 작업이었다. 또한, 한 명이 일관된 시선으로 역사의 일부를 배제한 채 기록하는 작업이 아닌, 여러 명이 기록의 주체가 되어 모순되고 왜곡된 내용까지 모두 기록하여 담아내는 작업이었다. 따라서 기록의 주체에서 배제되었던 사람들이 기록의 주체로 등장하게 되고, 때로는 기록의 주체가 모호하게 된다.

문화공간 양이 예술가와 함께 마을의 역사를 기록하는 작업은 우선 4·3의 기억을 미래 세대에 전달하는 역할을 한다. 오랜 세월 동안 4·3의 기억은 국가 권력에 의해 은폐되었다. 다행히 예술가들의 "기억 투쟁"으로 4·3의 기억이 되살아났고, 대한민국의 역사로 기록되었다. 그러나 여

전히 일부 사람들은 4·3을 이야기하고 싶어 하지 않는다. 가해자와 피해자가 같은 마을에 살아가고 있기에 묻어두자는 사람도 있다. 이러한 상황에서 4·3의 기억이 앞으로도 지속되려면 4·3이 과거의 사건으로만 그쳐서는 안 되고, 현재성을 지녀야 한다. 그러한 현재성을 만드는 것이 문화공간 양에서의 작업이었다.

거로마을의 붕괴해가는 기존 마을공동체를 새로운 마을공동체로 만들기 위해서도 앞서 소개한 활동이 필요하다. 2015년 이후 다세대주택 등이 단기간에 늘면서 새로운 마을 주민도 급증했다. 그러나 새로운 마을 주민이 기존 마을공동체에 참여하지는 않고 있다. 마을 행사에 불참하는 것은 물론 서로 교류도 없다. 마을공동체 일원으로서의 정체성은 마을의 기억을 공유함으로써 생겨날 수 있다. 따라서 문화공간 양에서 예술로 기록해 가는 마을의 기억은 새로운 마을구성원이 거로마을 사람이라는 정체성을 갖도록 도움을 줄 것이다.

여러 해를 거쳐 진행된 '거로소사'와 '기록의 기록'은 앞으로 후속 작업이 필요하다. 즉 이러한 활동으로 다수의 작품이 제작되고 자료가 수집되었으나 이를 접한 사람은 문화공간 양을 전시 기간에 찾아온 관람객뿐이다. 문화공간 양을 언제 방문하더라도 심지어 찾아오지 않더라도 작품과 자료가 여러 사람에게 공유될 수 있어야 한다. 따라서 위에서 잠시 언급한 거로기록보관소를 만들어 그곳에 지금까지 제작된 기록물로서의 작품과 수집된 자료가 보관되고 공유될 수 있도록 하는 것이 문화공간 양의 목표이다. 거로기록보관소는 온라인에서도 검색할 수 있고, '기록의 기록'에서 진행한 디지털 자료도 적극 활용할 수 있도록 물리적 공간뿐만이 아니라 가상의 공간에도 구축하고자 한다.

지금까지 문화공간 양에서의 예술 활동을 기록의 측면을 중심으로 설명했으나, 이 글에서 설명하고 있는 기록이 어떤 의미인지 분명하게 밝히지 못했다. 앞으로 엄밀한 논지를 바탕으로 정의되어야 한다. 또한,

이러한 예술 활동에 참여했던 예술가들이 가장 조심했던 부분은 마을과 마을 사람을 대상화하지 않는 것이었다. 단순하게 작업 소재로 삼지 않으면서도 거리감을 두고 바라볼 수 있는 태도가 예술가에게 요구되었다. 이러한 태도가 어떻게 유지될 수 있는지도 고민해 볼 필요가 있다. 그리고 기록하는 자로서의 예술가의 역할이 갖는 의미도 더 깊이 있게 살펴봐야 한다. 마지막으로 문화공간이 마을공동체에 있음으로써 할 수 있는 또 다른 역할도 논의해 볼 수 있다. 예를 들어 '거로소사'와 '기록의 기록'에 참여한 예술가들이 마을 사람들과 원만한 관계 속에서 작업을 해나갈 수 있었던 배경에는 문화공간 양이 쌓아온 마을 사람과의 관계가 있었다. 이러한 문화공간의 역할과 의미를 밝히는 일이 필요하다.

참 고 문 헌

1. 기본자료

곽차섭, 『다시, 미시사란 무엇인가?』, 푸른역사, 2017.

김범진, 「기록 너머의 기억」, 『큰터왓』, 문화공간 양, 2020.

발터 벤야민, 최성만 역, 「19세기의 수도 파리(1935)」, 『발터 벤야민 선집 5』, 도서출판 길, 2008.

_____, 「역사의 개념에 대하여」, 『발터 벤야민 선집 5』, 도서출판 길, 2008.

성완경, 「예술과 역사의 상관관계 그리고 민중미술의 역사와 4·3미술」, 『제15회 4·3미술제 '開土-60년 歷史의 辨證'』, 도서출판 각, 2008.

알라이다 아스만, 채연숙·변학수 역, 『기억의 공간 : 문화적 기억의 형식과 변천』, 그린비, 2011.

양영선, 『거로·부록마을지』, 거로마을회, 2018.

2. 인터넷 자료

제주4·3평화재단 웹사이트, https://jeju43peace.or.kr/kor/sub01_01_02.do

예술 융합 교육의 실제

뮤지엄 아카이브의 참여형 디지털 플랫폼과 교육적 기능
— 테이트의 '아카이브와 액세스 프로젝트(2013-2017)' 사례를 중심으로

지가은

'유튜브 시대의 읽기 교수법'을 위한 담론
— 융복합적 교육철학을 중심으로

임수경

심미적 경험 중심 보컬교육의 필요성과 수용가능성에 대한 논의

황은지

대중가요 작사교육이 여고생의 스트레스 뇌파 및 정서지능에 미치는 효과

김희선, 원희욱

뮤지엄 아카이브의 참여형 디지털 플랫폼과 교육적 기능
— 테이트의 '아카이브와 액세스 프로젝트(2013-2017)' 사례를 중심으로

지가은

디지털전환기의 뮤지엄 아카이브

코로나19로 인한 디지털 전환(Digital Transformation)은 국내외 뮤지엄[1]이 관람객과의 직접 대면이 단절된 상태에서 때로는 기관 존폐의 위기를 타개하는 생존 전략이 되었다. 팬데믹 초기 뮤지엄은 기존의 소장품 및 아카이브의 디지털 컬렉션을 먼저 활용하기 시작했고, 일부 비공개 컬렉션을 대중에 한시적 또는 반영구적으로 무료 공개하면서 공공문화예술교육기관으로서의 행보를 보여주었다.[2]

코로나19 이전 뮤지엄의 온라인 채널은 오프라인 활동을 보조하거나 확장하는 수준에 머물렀다면 코로나19 이후에는 뮤지엄의 콘텐츠를 개방, 공유하고 뮤지엄과 관람객 상호 간의 참여와 연결을 촉진하는 장이 되었다.[3] 또, 예술을 감상하거나 향유하는 방식뿐만 아니라 공공기관으

1 국내에서는 박물관과 미술관을 구분하여 사용하지만 영미권에서는 박물관을 museum 으로 통칭한다. 미술 분야의 전문박물관으로 볼 수 있는 미술관은 art museum으로 부르기도 한다. 본 논문에서는 박물관과 미술관을 포괄하는 상위 개념으로서 '뮤지엄'으로 표기한다.

2 지가은, 「아카이브와 재난: 미래의 불확실성에 대처하는 온·오프라인 아카이브 재난 관리」, 미팅룸, 『셰어 미: 재난 이후의 미술, 미래를 상상하기』, 선드리프레스, 2021, 230쪽.

3 홍이지, 「미술관은 무엇을 연결하는가: 온라인 경험과 미술관의 가치」, 국립현대미술관,

로서 뮤지엄의 사회적 책무와 정체성을 근본적으로 재점검하고 시험하는 필수적인 플랫폼이 되었다. 급격한 변화의 파도 속에서 그간 뮤지엄 내부 조직 운영 및 주요 활동 전반에 점진적인 디지털화를 추진하며 노하우를 축적해 온 준비된 기관과 그렇지 않은 기관은 '팬데믹에 살아남기'라는 미션 앞에 서로 다른 성패의 결과를 마주했다.

이 글은 크게 세 가지 지점에 주목한다. 첫째, 팬데믹이 닥치기 이전부터 뮤지엄의 기존 소장품 및 아카이브 자료를 디지털화하고 이를 온라인 플랫폼을 통해 단계적인 공유를 확대해 온 뮤지엄의 행보 가운데, 대표 사례로 영국 테이트(Tate)를 꼽았다. 특히, 2013년부터 2017년 테이트 아카이브(Tate Archive)가 착수한 디지털화 프로젝트이자 교육 연계 프로그램으로 구성된 '아카이브와 액세스 프로젝트(Archives & Access Project)' 사례를 분석하고 이용자와의 교류와 상호증진을 추구하는 테이트의 중장기 디지털 전략과 비전도 함께 언급한다.

둘째, 뮤지엄 교육과 아카이브의 상호 간 접점을 조명하고자 한다. 팬데믹이 장기화되면서 오픈소스의 범위와 내용이 점차 확대됨에 따라, 공공재로서 뮤지엄 디지털 콘텐츠 가치가 부각되고 이를 활용하는 다양한 가능성과 아이디어에 관한 연구도 이어졌다. 이 과정에서 그간 뮤지엄 전시나 교육 프로그램에 비해 상대적으로 소수 전문가 집단의 관심 대상이었던 뮤지엄 아카이브 콘텐츠의 활용도와 중요성이 수면 위로 떠올랐다. 그러나 국내에서는 뮤지엄과 아카이브가 교육이라는 공동의 목표를 효과적으로 달성할 수 있는 긴밀한 연계성에도 불구하고 각 영역의 역할 및 기능과 역사, 연계성 등을 교차시키는 이론적 연구는 미비한 편이다.[4]

『미술관은 무엇을 연결하는가: 팬데믹 이후, 미술관』, 국립현대미술관, 2022, 140~141쪽.

4 시각예술과 기록학이 만나는 학제 간 연구 주제로는 아카이브의 활용이라는 측면에서 교육보다는 기록 콘텐츠의 전시 방식 및 전시 활성화 방안에 관한 연구가 주를 이룬다.

시각예술계와 기록학계에서는 각각 개방, 참여, 공유라는 디지털 시대의 속성을 반영한 연구가 활발히 진행되고 있다. 시각예술계에서는 뮤지엄 온라인 플랫폼의 활성화라는 측면에서 디지털 콘텐츠를 활용한 온라인 전시의 현황과 방법론, 가상 전시 체험의 유형 및 기술적 가능성, 사례 분석, 이용자 분석 등을 중심으로 한 연구가 비교적 활발하게 이루어진다. 또한 뮤지엄의 디지털 기기 및 온라인 매개 환경을 기반으로 하는 학교 및 지역사회 연계 교육 프로그램의 방법론 탐색이나 사례 분석, 그리고 실제 프로그램 설계 및 개발에 관한 연구가 주를 이룬다. 한편, 기록학계에서는 아카이브의 접근성 및 개방성 확대, 참여형 디지털 아카이브 구축 및 발전 방안과 이론적 고찰, 오픈소스 소프트웨어 적용 및 활용, 참여형 디지털 아카이브의 저작권 문제, 그리고 이용자 중심의 개입과 참여 등에 무게를 둔 연구가 주목할 만하다.

이와 같은 기존 연구들이 보여주는 참여와 공유라는 키워드는 포스트모더니즘적 사유에 기반한 뮤지엄 교육과 아카이브의 개념과 변천을 반영한 것이다. 그래서 셋째, '참여적 뮤지엄'과 '개방적 아카이브'라는 두 영역의 포스트모더니즘 패러다임을 병치시켜 살펴보고자 한다. 전문 미술지식의 일방적인 전달에서 벗어나 자발적 학습과 참여, 타인과의 연결과 상호교류를 지향하는 뮤지엄 교육으로의 전환, 그리고 아카이브를 둘러싼 폐쇄적 권위의 해제, 기록 정보 제공의 서비스 개념을 넘어 이용자 참여와 개입을 수용하는 아카이브로의 이행은 뮤지엄 교육과 아카이

이를테면 다음과 같은 논문들이다. 서은경·박희진, 「기록콘텐츠 기반의 아카이브 전시 활성화 방안」, 『한국기록관리학회지』 제19권 제1호, 한국기록관리학회, 2019, 69~93쪽. ; 주진호, 「디지털 아카이브의 전시 콘텐츠 사례 유형화 분석을 위한 융합 연구」, 『한국과학예술융합학회』 제39권 제4호, 한국과학예술융합학회, 2021, 515~523쪽. ; 최석현 외 3인, 「아카이브의 디지털 전시 활용효과 분석」, 『한국기록관리학회지』 제13권 제1호, 한국기록관리학회, 2013, 7~33쪽. ; 황규진·김영호, 「관람객의 주체적 해석과 경험을 위한 아카이브 전시연출 고찰: 국립현대미술관《미술이 문학을 만났을 때》전시를 중심으로」, 『박물관학보』 제41호, 한국박물관학회, 2021, 53~75쪽.

브의 지향점이 교차하는 지점이자 디지털 전환이라는 동시대적 화두와 맥을 같이 한다.

먼저 포스트모더니즘 패러다임으로 이행한 뮤지엄 교육과 아카이브의 의미를 짚어보고, 뮤지엄에 소속된 아트 아카이브(Art Archives)의 개념과 범주, 가치를 비롯해 참여형 디지털 플랫폼으로서의 아카이브의 특성을 정리해본다. 그리고 테이트 아카이브의 '아카이브와 액세스 프로젝트(2013-2017)' 사례 분석을 통해 뮤지엄 교육과 아카이브가 통합된 참여형 디지털 플랫폼에서 개방, 참여, 공유의 지향점이 어떻게 효과적으로 실현되고 있는지 살펴보고자 한다.[5]

뮤지엄과 아카이브

1. 뮤지엄과 아카이브의 포스트모더니즘 패러다임

1) 참여와 관람객 중심의 뮤지엄 교육

20세기 후반, 권위적인 전문성을 지향하던 모더니즘 뮤지엄은 관람객을 중심에 두는 '대중주의'를 표방하며 소장품과 전시 중심의 활동 반경을 넓혀 대중 교육과 서비스를 확대하기 시작했다.[6] 이러한 변화는 서

5 '개방, 참여, 공유'는 웹 2.0을 기반으로 하는 디지털 시대의 대표적인 속성을 나타내는 통상적인 키워드이지만, 코로나19 팬데믹 계기로 보다 확장된 가능성과 변화하는 의미의 개방, 참여, 공유의 디지털 플랫폼을 연결하는 내용은 다음 글을 참조했다, 홍이지, 「디지털 플랫폼의 확장과 그 가능성: 참여, 개방, 공유의 신세계」, 미팅룸, 앞의 책, 2021, 15~49쪽.

6 김지호, 『미래의 미술관: 국내외 미술관 교육의 역사, 현황, 대안』, 한국학술정보㈜, 2012, 42쪽.

구 근대적 사고의 근간이 되는 합리성, 객관성, 보편성이라는 논리 위에 세워진 '거대 서사'를 비판하고 해체하는 포스트모더니즘 문화 담론과 맥을 같이 하는 것이다. 후기구조주의, 페미니즘, 다원주의와 같은 담론이 등장하면서 절대적 이념을 거부하고 주류 역사의 틈을 발견하거나 그 서술에서 소외된 다양한 목소리와 차이에 주목하며 타자에 대한 관심이 촉발되었다. 미술계에서도 개념미술가들을 중심으로 제도권 모더니즘 미학과 엘리트주의에 반발하는 움직임이 일어나면서 다양성과 대중성의 중시, 전통적인 미술의 장르와 매체의 경계 탈피 등 다양한 흐름의 도전적인 창작 활동이 전개되었다. 해체와 탈중심적인 포스트모더니즘의 사유가 뮤지엄과 만나면서 뮤지엄의 수집, 보존, 전시, 교육, 연구라는 주요 기능의 전반에도 변화의 물결을 맞이하게 되었다.

특히, 1980년대 뮤지엄은 주요 관람객이었던 중산층이 대중문화의 소비자로 돌아서고 세계 경제의 위축으로 뮤지엄에 대한 정부의 재정적 지원마저 삭감되면서 여러모로 위기를 겪게 된다. 이에 따라, 민간의 재정 지원을 확보하고 자체 수입을 늘리기 위해 대중 관람객층을 포섭하려는 노력이 시작된다. 뮤지엄은 대중과 지역사회에 대한 새로운 각성과 함께 관람객을 중심에 두는 전시와 교육 활동에 박차를 가한다.[7]

관람객의 참여를 중요시하는 새로운 뮤지엄의 국면은 모더니즘 패러다임에서 물리적인 소장품에 초점을 두었던 '오브제 중심 뮤지엄(Object-Centered Museum)'과 대비되는 개념의 '관람자 중심 뮤지엄(Visitor-Centered Museum)' 혹은 '사람 중심 뮤지엄(People-Centered Museum)', 그리고 '참여적 뮤지엄(Participatory Museum)' 등 다양하게 불린다.[8] 유사한 맥락에서 후퍼 그린힐(Hooper-Greenhill)

7 위의 책, 41~42쪽.
8 김수진, 「관람객과 소통하는 동시대 미술관 전시」, 한국초등미술교육학회, 『미술관 교육 다가가기』, 교육과학사, 2020, 73쪽.

은 '포스트 뮤지엄(Post-Museum)'이라는 개념을 주장했다.[9] 이는 관람객이 뮤지엄 안에서 능동적인 참여와 쌍방 소통을 통해 주관적인 의미와 해석을 만들어 나가는 경험을 중시하는 뮤지엄의 지향점을 포괄한다.

후퍼 그린힐은 '구성주의(Constructivism)'의 관점과 뮤지엄 교육을 연계한 대표적인 학자 중 한 사람이다.[10] 구성주의는 지식이 발견되고 전달되는 것이 아니라 문화적, 사회적 공동체 속에서 의미 형성에 참여하는 인간에 의해 만들어지는 것으로 보는 학습 이론이다.[11] 즉, 구성주의적 관점에 따르면, 관람객은 객관적 지식을 전달하는 뮤지엄의 일방적 가르침을 받는 것이 아니라, 각자가 가진 사전 지식과 경험의 폭, 그리고 다른 관람객들과의 상호작용에 따라 능동적으로 의미를 만들고 공유하는 과정을 통해 배운다는 뜻이다. 이러한 구성주의의 수용은 관람객의 참여와 주도로 이루어지는 체험과 상호작용을 독려하는 뮤지엄 교육의 방향성을 정립하는데 기여했다. 뮤지엄 교육의 초점은 전문가에서 대중으로, "가르치는(teaching) 개념에서 학습하는(learning) 개념"으로 대체되었다.[12]

2000년대 이후 뮤지엄의 교육적 기능은 사회적 측면이 보다 강화되었다.[13] 이는 학습자의 적극적인 참여를 통해 타인과 교류하고 협업할 수 있는 학습 환경을 구성하는 방향으로 나타났다. 이를테면, '지역연계

9 후퍼 그린힐의 '포스트 뮤지엄'은 다음을 참조하라. Hooper-Greenhill, E., *Museums and the Interpretation of Visual Culture*, Routledge, 2000.

10 김수진, 앞의 책, 75쪽.

11 리카 버님·엘리엇 카이키, 한주연·류지영 역, 『미술관 교육: 관람객과 호흡하는 경험과 해석의 미술관』, ㈜도서출판사다빈치, 2020, 101쪽. 재인용. ; Fosnot, C. T., *Constructivism: Theory, Perspectives, and Practice*, Teachers College Press, 2005, p.ix.

12 김지호, 앞의 책, 107쪽.

13 양지연·손차혜, 「뮤지엄 온라인 원격교육의 의미와 방향」, 『문화예술교육연구』 제14권 제2호, 한국문화교육학회, 2019, 80~81쪽.

학습'과 같은 형태로 학교라는 제도적 틀을 넘어 학습자가 속한 지역이나 커뮤니티와 연결하여 그 물적, 인적 자원을 활용하는 것이 특징이다. 지역연계 학습은 학교(형식 교육)와 지역(비형식 교육)을 실질적으로 연결시켜 협업을 이루는 동시에 학습자는 자신의 지역사회/커뮤니티에 대한 새로운 인식과 소속감을 경험할 수 있다.[14]

교육에서의 확장된 참여의 개념을 뮤지엄 맥락에 적용하고 있는 대표적인 이론은 나나 사이먼(Nina Simon)의 '참여적 뮤지엄(Participatory Museum)'이다.[15] 구성주의 관점, 관람객 중심, 참여라는 맥락에서 뮤지엄은 관람객의 주도적인 참여와 소통을 통한 학습을 촉진하고 사회적 학습 환경을 조성하는 장이 되었다. 참여적 뮤지엄에서 관람객은 단순히 소비자가 아니라 생산자로서 뮤지엄의 콘텐츠 형성에 기여하는 형태로까지 나아간다.[16] 다시 말해, 뮤지엄은 관람객이 생성한 해석과 의미를 적극 받아들임으로써 뮤지엄의 주요 활동을 함께 만들어 나가는 주체가 되었다는 뜻이다.

〈표 1〉 뮤지엄의 참여적 경험 5단계[17]

단계 5	개인이 다른 이와 사회적으로 교류하게 된다	우리
단계 4	각 개별 상호작용이 사회적 활용을 위해 네트워킹 된다	↑
단계 3	각 개별 상호작용이 집합적으로 네트워킹 된다	
단계 2	개인이 콘텐츠와 상호작용한다	
단계 1	개인이 콘텐츠를 소비한다	나

14 이주옥 외 2인, 「지역연계 참여적 학습에 의한 온라인 박물관 프로그램 사례: 디지털 시민성 함양을 중심으로」, 『조형교육』 제79호, 한국조형교육학회, 2021, 292쪽.

15 나나 사이먼의 '참여적 뮤지엄'은 다음을 참조하라. 나나 사이먼, 이홍관·안대웅 역, 『참여적 박물관: 전략·기획·설계·운영』, 연암서가, 2015,

16 김수진, 앞의 책, 77쪽.

17 나나 사이먼, 앞의 책, 64쪽.

사이먼은 뮤지엄에서의 참여 경험을 '나에서 우리(Me to We)' 모델로 제시하며 〈표 1〉과 같이 5단계로 정리했다. 1단계에서 5단계로 갈수록 관람객의 경험은 '나'라는 개인적 경험에서 '우리'라는 사회적 경험으로 확장되며 "공동체적 상호교류"로 나아간다.[18] 이러한 단계별 참여모델은 뮤지엄에 디지털 기술과 환경이 도입되면서 보다 확장적인 가능성을 가지게 되었다. 개인의 참여로부터 타인과의 직간접적 연결, 상호작용과 네트워킹, 콘텐츠의 공유를 통한 상호증진이라는 참여적 요소는 시공간의 제약이 없는 디지털 환경에서 더욱 효과적으로 창출될 수 있기 때문이다.

이와 관련해 김혜인은 디지털 시대 참여의 의미와 관람자 경험의 재설계가 필요함을 강조하면서, 사이먼의 참여적 뮤지엄 논의가 물리적 공간과 디지털 공간이 융합된 형태의 학습 경험으로 진화하고 있음을 지적했다.[19] 관람객은 이제 뮤지엄의 온·오프라인 공간을 복합적으로 경험하며 자기주도적인 참여에서 나아가 뮤지엄이 제공한 오픈소스의 콘텐츠를 이용하는 소비자인 동시에 개인화된 자신만의 콘텐츠를 생성하는 생산자가 된다. 또, 이 생성 콘텐츠가 또 하나의 오픈소스로서 온라인 공간에서 다른 사람들과 공유, 활용되면서 관람객은 '공동 콘텐츠 개발자'의 위치가 된다.[20] 이러한 특징은 이후 본 글에서 다루는 뮤지엄의 참여형 디지털 아카이브 플랫폼의 활성화와 일맥상통한다.

18 김혜인, 「확장적 교육환경으로서의 디지털 시대의 참여적 박물관: 소셜미디어와 게임 활용 사례를 통한 참여 환경에 관한 연구」, 『문화예술교육연구』 제15권 제5호, 한국문화교육학회, 2020, 200쪽.

19 위의 논문.

20 위의 논문, 203~204쪽. 재인용. ; Walhimer, M., "Museum 4.0 as the Future of STEAM in Museums", *The STEAM Journal* 2(2), 2016, pp.1~11.

2) 권한을 이양한 개방적 아카이브

기록학계의 포스트모더니즘 패러다임은 2010년을 전후해 북미를 중심으로 활발히 전개되었다.[21] 포스트모더니즘의 영향은 기록의 개념과 아카이브 기능, 아키비스트의 역할을 재고하는 계기가 되었다. 아카이브가 담보한다고 믿었던 객관성, 중립성, 보편성이라는 기본 전제에 대한 근본적인 비판과 성찰이 시작되면서, 객관적인 증거로서의 아카이브, 중립적인 역할의 아키비스트라는 전통적인 관점이 의문시되었다.

아카이브를 객관적 증거의 보관소로 보는 관점은 19세기 역사주의 세계관으로부터 비롯되었다. 독일의 역사학자 랑케(Leopold van Ranke)를 중심으로 정립된 역사주의는 과거를 "있었던 그대로" 재현하는 역사 서술을 목표로 하였으며 역사가의 주관을 배제한 사료의 분석을 중요시했다. 이러한 영향으로 민족 및 국가의 고유한 역사를 서술하고자 하는 시대적 열망이 일어났으며 이 과정에서 역사 과정의 증거로 남은 기록물들을 체계적으로 수집, 보존하고 관리하는 아카이브의 국가적인 설치와 발전이 이루어진다.[22] 역사 서술 과정에서 객관성을 최대한 확보하기 위해서는 기록들 사이의 맥락을 그대로 유지하고 보존하는 것이 중요해졌다. 아카이브의 정리, 기술에서의 가장 기본적인 지침인 '출처주의'와 '원질서 존중 원칙'은 바로 여기에서 시작되었다.[23] 출처주의

21 조은성, 「기록학의 패러다임 전환에 따른 기술에 관한 연구」, 『기록학연구』 제37호, 한국기록학회, 2013, 83쪽.

22 노명환, 「특집: 서양역사 속의 공공성과 공론장; 공론장으로서 기록보존소의 역할: 그 역사와 현황, 패러다임 변화와 미래 발전방향-역사학에 주는 시사점을 중심으로」, 『서양사론』 제110권, 한국서양사학회, 2011, 104쪽. 랑케의 역사주의 사관과 아카이브에 관한 내용은 다음을 참조하라. 노명환, 「19세기 독일의 역사주의 실증사학과 기록관리 제도의 정립: 랑케, 지벨 그리고 레만과 출처주의/원질서 원칙」, 『기록학연구』 제14호, 한국기록학회, 2006, 362~376쪽.

23 위의 논문, 2011, 103쪽.

란 기록의 생산자가 같은, 즉 출처가 같은 기록물을 출처가 다른 기록과 섞이지 않도록 관리하기 위한 기본 원칙이다.[24] 그리고 원질서 존중 원칙은 본래 생산자가 설정해 놓은 기록의 조직 방식과 순서를 따르는 것으로써 기존 기록의 맥락 관계를 유추할 수 있도록 해준다.[25]

이러한 19세기 역사주의에 따른 아카이브의 개념은 포스트모더니즘 패러다임에서 주요한 비판의 대상이 되었다. 왜냐하면 아카이브가 종종 거대 담론의 역사 서술을 위한 도구가 됨으로써 특정 권력을 정당화하는데 일조했기 때문이다.[26] 자크 데리다(Jacques Derrida)는 『아카이브 열병(Archive Fever)』에서 "어떠한 정치권력도 아카이브의 통제 없이는 존재할 수 없다. 효과적인 민주화는 언제나 아카이브의 구성과 아카이브에 대한 해석에 참여하고 이에 접근할 수 있는가의 기준에 따라 측정된다"고 통찰했다.[27] 다시 말해, 기록을 생산하거나 선별하고 이를 관리하거나 접근할 수 있는 권한이 특정 소수 계층에만 허용된다는 것이다. 따라서 아카이브는 본질적으로는 권력의 기반이며 누구에게나 열려있지 않은 통제적 폐쇄성을 상징하는 장소가 된다.

포스트모던의 성찰은 객관적이고 보편적인 거대 서사를 뒷받침하는 아카이브의 증거적 존재 가치, 그리고 관리 권한과 접근 통제에 따른 아카이브의 권력적인 속성을 비판하며 그 개념과 역할이 개방적이고 포용적이며 능동적으로 변화해야 한다고 촉구했다. 기록의 편린들은 과거의 기억을 있는 그대로 재현해내지 못하며 소수 권력층을 대변하는 아카이브로부터 엮은 대표 서사는 그 경계 밖의 수많은 목소리와 이야기들을 억압하거나 배제해왔다. 이러한 자각은 아카이브가 과거의 행위를 거울

24 한국기록학회, 『기록학용어사전』, 역사비평사, 2008, 250쪽.

25 위의 책, 170쪽.

26 노명환, 앞의 논문, 2011, 105쪽.

27 Derrida, J., Eric Prenowitz trans., *Archive Fever: A Freudian Impression*, Chicago: University of Chicago Press, 1996, p.4.

처럼 비추는 자명한 증거를 모은 결과물이 아니라 다양한 사회적, 문화적 맥락에 따라 선택된 상대적 증거의 집합으로 구축된 하나의 '사회적 구성물'이라는 인식으로 이어졌다.[28] 아카이브에는 그 복잡한 맥락적 요소들 간의 상호작용으로 인해 하나의 의미나 서사가 존재할 수 없으며 각각의 서사도 유동적이고 상대적인 것으로 이해할 수 있다. 아카이브 기록의 대상과 범주도 거시사에서 미시사로, 국가 차원의 공공 영역에서 민간 영역의 지역 및 커뮤니티 아카이브나 일상 아카이브로 확대되면서 그간 결핍된 영역을 포용하고자 하는 노력이 등장했다.[29]

더불어 아카이브를 구성하는 다양한 요소들 가운데 아카이브의 구축과 이용 과정에 참여하는 '사람들'에 대한 관심도 확대되었다. 특히, 아키비스트의 능동적인 역할이 부상했다. 종래의 아키비스트는 출처주의 및 원질서 존중 원칙에 따라 자신의 영향력을 최소화하며 기록물의 맥락을 보호하고 관리하는 아카이브의 수호자였다면 이제는 적극적이고 주관적인 '의미의 생성자'로 간주된다.[30] 에릭 케텔라르(Eric Ketelaar)와 테리 쿡(Terry Cook)과 같은 학자들은 아키비스트가 기록물을 선별, 정리, 기술하는 과정에서 어느 단계에나 그의 주관성이 개입할 수밖에 없음을 강조한다.[31] 아키비스트가 무엇을 선택하고 어떻게 기록물을 조직화했는지에 따라 일정한 정보가 만들어지고 사회적 기억의 틀이 구축되기 때문이다.[32]

28 이승억, 「경계 밖의 수용: 보존기록학과 포스트모더니즘」, 『기록학연구』 제38권, 한국기록학회, 2013, 198쪽. ; 조은성, 앞의 논문, 86쪽.

29 위의 논문, 78쪽.

30 위의 논문, 87쪽.

31 Ketelaar, E., "Archivalization and Archiving", *Archives and Manuscripts* 27, 1999, pp.54~61. ; Cook, T., "Archival Science and Postmodernism: New Formulation for Old Concepts", *Archival Science* 1(1), 2001, pp.3~24.

32 조민지, 「기억의 재현과 기록 기술(archival description) 담론의 새로운 방향」, 『기록학연구』 제27권, 한국기록학회, 2011, 99쪽.

아카이브에서 기록의 생산자와 아키비스트뿐만 아니라 기록을 이용하는 이용자까지도 의미 생성의 주체가 될 수 있다. 아카이브에 개입하는 다양한 참여자들은 각기 다른 맥락으로 다층적인 해석과 의미의 차원을 만든다. 이는 아카이브의 폐쇄적인 권한이 소수의 기록 생산자나 관리자에서 다수의 이용자로 이양되는 흐름을 보여준다. 쿡은 아카이브가 궁극적으로 '참여 민주주의(Participatory Democracy)'에 기여할 수 있는 국가와 시민사회의 소통, 즉 거버넌스에 역점을 두어야 한다고 주장했다.[33] 이는 아카이브에 관계하는 여러 참여자들에게 정보 접근성의 권한이 분산됨으로써 열린 해석의 수용이 가능해진 개방적인 아카이브의 개념과 닿아있다. 이용자들은 이러한 개방성을 기반으로 아카이브에 이전보다 자유롭게 접근하고 참여하며 서로 교류하는 소통의 장을 형성할 수 있다.[34]

결정적으로 아카이브를 둘러싼 상호교류적인 소통의 차원은 아카이브가 디지털 기술과 만나면서 폭발적으로 확장되었다. 디지털 기록 환경은 포스트모더니즘의 영향과 더불어 개방과 공유라는 측면에서 아카이브와 아키비스트의 역할과 정체성의 변화를 추동하는 또 하나의 주요한 요인이었다. 디지털 시대 아카이브의 매체는 사람 중심의 종이 기록에서 기술 중심의 디지털 기록으로 이동하였고 그 기능과 역할은 기록

33 노명환, 앞의 논문, 2011, 109쪽. 재인용. ; Cook, T., "Macro-Appraisal and Functional Analysis: Documenting Governance rather than Government", *Journal of the Society of Archivists* 25(1), 2004, pp.5~18.

34 노명환은 유르겐 하버마스(Jürgen Habermas)의 '공론장' 개념을 역사연구와 서술을 위한 아카이브의 역할에 접목한다. 그는 시민들의 자유롭고 공정한 공적 토론이 보장되고 여론을 형성할 수 있는 공론장이라는 의사소통의 환경이 유럽의 민주주의 발전에 지대한 역할을 했다고 보는 하버마스의 견해에 따라, 아카이브를 경유하는 기록 생산자, 아키비스트, 이용자들 간의 교류와 소통뿐만 아니라 거시사와 미시사 간의, 여러 역사연구와 서술의 결과물 간의, 그리고 역사가와 역사가 간의 소통의 장, 즉 공론장을 형성할 수 있는 아카이브의 역할이 필요하다고 주장했다. 노명환, 위의 논문, 2011.

물의 정적인 보존 위주에서 활용 중심으로, 정보의 폐쇄적인 비공개 관행에서 적극적인 개방을 지향하는 이용자 중심의 서비스 개념으로 변모하고 있다.[35]

2. 뮤지엄의 아카이브와 참여형 디지털 플랫폼

앞에서 논의한 뮤지엄 교육과 아카이브 패러다임의 변화가 주지하듯이, 참여 문화를 수용한 뮤지엄의 행보와 참여형 디지털 아카이브 플랫폼의 부상은 서로 개념적으로 맞닿아 있다. 뮤지엄이 권위를 내려놓고 대중주의로 나아간 흐름은 폐쇄적 아카이브의 권한이 다수의 사람들에게 분산되며 민주화되는 과정과 닮아 있다. 뮤지엄은 물리적 실체인 오브제 기반에서 사람 중심의 뮤지엄으로, 전문가 중심에서 대중주의 교육으로, 일방적인 지식의 전달에서 관람객의 자발적인 참여에 따른 능동적 학습으로 그 지향점이 이동하였다. 한편, 소수 특권층이 주도하는 역사 서술의 거대 서사를 뒷받침하던 아카이브는 미시적 관점으로 주류 담론에서 소외되었던 사람들의 이야기들을 포용하기 시작했다. 이에 따라, 기록의 범주와 대상이 공공영역에서 민간영역으로 확대되었다. 기록의 이용에 있어서도 기록 중심에서 사람 중심으로, 보존 중심에서 활용 중심으로 변화했다. 디지털 시대 뮤지엄의 관람객이자 학습자, 이용자는 이제 뮤지엄의 콘텐츠를 소비하는 소비자이자 능동적인 참여와 개입을 통해 뮤지엄과 콘텐츠를 공동으로 생산하는 콘텐츠 생산자의 역할을 한다. 마찬가지로, 기록의 다양한 해석과 의미의 가능성을 확대하는 아카이브 이용자는 때로 기록의 주체적인 생산자가 되어 기록의 수집, 보존, 관리에 기여하기도 한다. 개방, 참여, 공유의 뮤지엄 디지털 아

35 김태현, 「4차 산업혁명 시대의 디지털 오픈 아카이브 플랫폼과 기록정보서비스: 참여민주주의를 중심으로」, 한국외국어대학교 대학원 석사학위논문, 2018, 22쪽.

카이브 플랫폼은 온라인 네트워크를 통해 수많은 이용자들이 경계 없이 연결되는 참여와 소통 과정으로 새로운 디지털 지식을 조합하거나 생산하는 문화예술의 거버넌스가 될 수 있다.

1) 뮤지엄의 시각예술 아카이브

포스트모던 아카이브의 대상과 범주가 다양해지면서 그 형태도 세분화되고 전문화되었는데 그중 하나가 '아트 아카이브'이다. 이는 예술 관련 기관이나 인물이 생성하거나 혹은 예술과 관련된 기록을 수집, 평가, 분류, 보존하여 의미 있는 정보로 제공하는 기관이나 기록을 의미한다.[36] 아트 아카이브를 그 설립 목적과 형태에 따라 크게 예술 관련 기관에 소속된 아카이브 형태와 별도의 독립적 기관으로 운영되는 아카이브 형태로 구분할 수 있다. 여기에서 말하는 예술 관련 기관은 예술전문도서관, 뮤지엄, 예술대학, 경매회사, 출판사 등이다.[37] 이 가운데 여기에서는 뮤지엄에 소속되어 운영되는 아카이브에 한정해서 다루기로 한다.

아트 아카이브는 다시 시각예술 아카이브와 공연예술 아카이브로 나눌 수 있는데, 뮤지엄 아카이브는 '시각예술 아카이브'라 할 수 있다. 뮤지엄의 시각예술 아카이브는 뮤지엄이 주체가 되어 생성한 '뮤지엄 기록'과 뮤지엄의 미션과 비전에 따라 수집하여 보존하는 '수집 기록'을 일컫는다.[38] '뮤지엄 기록'이란 쉽게 말하면, 뮤지엄의 주요 활동 과정

36 김지아, 「예술기록에 관한 분류·기술 사례 연구: 서울시립 미술아카이브를 중심으로」, 『기록학연구』 제74권, 한국기록학회, 2022, 84쪽. ; 황동열, 「예술아카이브의 현황과 도입방안 연구」, 『한국무용기록학회지』 제12권, 무용역사기록학회, 2007, 182쪽.

37 박주석, 「예술기록 생산기관과 제도의 이해」, 『예술기록관리 신규인력양성 과정 자료집』, 국립예술자료원, 2013, 23쪽.

38 박상애, 「미술관 아카이브와 교육」, 『박물관교육연구』 제11권, 한국박물관교육학회, 2014, 17쪽.

중에 생긴 수많은 자료들 가운데 영구 보존 가치를 지닌 기록을 선별하여 보존하는 것이다. 여기에는 전시 및 학예 연구, 소장품 관리, 교육, 출판, 미술관 행정 업무 과정에서 발생한 여러 서류 기록과 시청각 자료들이 포함된다. '수집 기록'에는 뮤지엄에서 수집한 개인(작가, 큐레이터, 비평가, 학자, 수집가 등) 기록과 기관(경매사, 연구소, 출판사 등) 기록이 있다.[39]

시각예술 아카이브는 작가의 예술창작 과정에서 남겨진 스케치나 습작과 같이 작품에 준하는 희귀 자료들이 포함되는 경우가 많아 예술적 가치가 높다. 그러나 엄밀히 말해서 뮤지엄의 아카이브가 다루는 기록은 작품을 수집하여 보존하는 소장품 컬렉션과는 구별되는 개념이다. 예술작품을 시각예술 아카이브의 기록관리 대상으로서 포함해야 하는가에 대해서는 연구자들마다 의견이 갈린다. 김달진, 정혜린과 김익한은 작품이 아카이브 실물 기록의 핵심이라고 보는 관점에 따라 아카이브가 미술의 창작 행위의 과정과 결과로 생산된 모든 것을 포괄하는 개념이라고 본다.[40] 반면, 김철효와 박상애, 정명주는 증거와 정보적 가치, 맥락의 가치를 지니는 아카이브 기록을 예술 감상의 대상인 작품과 명확히 구별하고 있다.[41]

다만, 시각예술 아카이브의 정보적 가치와 예술작품이 지닌 미적 속성이 서로 다르다고 하더라도 물리적 한계와 경계가 없는 디지털 아카

39 위의 논문, 18~19쪽.

40 김달진, 「국내 미술자료실 실태조사 시각예술 분야 아카이브 현황 및 활용 방안 연구」, 『2008 시각예술포럼 'art archives' 자료집』, 한국문화예술위원회, 2008, 13쪽. ; 정혜린·김익한, 「미술 아카이브의 미술기록관리 방안 연구」, 『기록학연구』 제20권, 한국기록학회, 2009, 158쪽.

41 김철효, 「시각예술분야 자료관리 현황」, 『예술자료의 체계적 관리 활용 방안 포럼』, (재)예술경영지원센터, 2007, 23쪽. ; 박상애, 앞의 논문, 19쪽. ; 정명주, 「아트 아카이브(Art Archives)에 관한 연구」, 명지대학교 대학원 석사학위논문, 2006, 12쪽.

이브라는 플랫폼에서는 이 두 영역이 융합되는 양상으로 나타난다. 좁은 의미의 뮤지엄 디지털 아카이브는 디지털 기록물을 이용자에게 서비스하는 온라인 공간과 그 검색 도구를 지칭하겠지만, 광의적 개념의 디지털 아카이브는 뮤지엄이 보유한 소장품의 디지털 컬렉션, 디지털 아트 컬렉션 등을 포괄하는 다양한 종류의 디지털 콘텐츠를 모두 다루는 통합적인 정보 탐색 및 콘텐츠 서비스 플랫폼이라 할 수 있기 때문이다. 국내외 많은 뮤지엄이 이미 실물 소장품을 디지털화한 이미지의 오픈소스를 서비스하고 있으며 점차 그 범위와 양을 확대해 나가고 있다. 이용자는 뮤지엄의 디지털 플랫폼에서 작품 자체에 대한 정보뿐만 아니라 작가에 대한 정보, 작품과 연관된 전시, 교육, 연구, 출판, 이벤트 등으로 파생되고 연결되는 자료와 정보의 망을 타고 경계 없이 서핑한다.

마지막으로 시각예술 아카이브의 "본질적, 정보적, 예술적 가치"는 그 개념과 의의, 활용을 교육하는 프로그램을 통해 확장될 수 있다. 뮤지엄 시각예술 아카이브의 특수성은 다양한 분야의 학술 연구 및 학예 연구, 작가 연구, 뮤지엄 역사 연구를 비롯해 전시 기획 자료 아카이브 자체에 대한 연구, 학교 교육 자료, 아카이브 전문가 재교육 자료 등 뮤지엄의 교육 기능과 활동에 접목할 수 있는 풍부한 원천이 된다.[42]

2) 참여형 디지털 아카이브 플랫폼

오늘날의 디지털 아카이브는 단순히 실물자료를 디지털화한 컬렉션만을 보여주는데 그치지 않고, 자료 간의 연관성과 맥락 관계를 가시화하고 공유하려는 노력을 통해 보유 콘텐츠를 보다 효율적으로 활용하고자 한다. 이는 웹이 곧 플랫폼이 되는 웹 2.0시대의 기술 환경으로 가능

42 박상애, 위의 논문, 29쪽.

해졌다. 웹 1.0이 웹상에 모인 데이터를 일방적으로 보여주기만 했다면 웹 2.0은 이용자가 참여하여 스스로 데이터 및 콘텐츠를 생성하고 저장, 공유할 수 있는 쌍방향 소통이 가능하도록 했다.[43] 김유승은 웹 2.0을 기록관리에 적용하는 아카이브 2.0을 제안하면서 그 개방성과 이용자 중심성을 강조했다.[44] 오프라인의 물리적 공간을 중심으로 하는 접근 제한 구역으로서의 아카이브 1.0은 아카이브에 찾아오는 이용자 위주로 기록을 제공하며 기록을 보호하는데 힘썼다면, 아카이브 2.0은 온라인을 통해 기록을 적극적으로 활용하여 이용자들의 접근과 참여를 독려하고 아키비스트는 유연한 중개자로서 서비스를 지원한다.

아카이브 2.0 개념의 뮤지엄 온라인 공간은 이용자가 뮤지엄이 제공하는 여러 콘텐츠를 탐색하고 반응하고 소통할 수 있는 채널을 마련한다. 미국의 메트로폴리탄 뮤지엄(Metropolitan Museum of Art), 스미스소니언 뮤지엄(Smithsonian Museum), 게티 뮤지엄(Getty Museum) 등은 2010년대 후반부터 오픈액세스와 API(Application Programming Interface) 운영 체제를 도입해 소장품 및 아카이브를 목록화하고 다양한 디지털 자료를 단계적으로 공개하면서, 저작권의 부분적 공유를 목적으로 하는 크리에이티브 커먼즈(Creative Commons)와의 협약도 확대하여 개방, 참여, 공유의 정신에 동참하는 행보를 보였다.[45] 이렇게 개방된 뮤지엄의 디지털 플랫폼을 통해 축적된 이용자 데이터는 뮤지엄이 나아가야 할 방향에 이정표가 되기도 한다. 뮤지엄은 이곳에 유입되는 이용자들의 경로와 특성, 취향 등을 분석하는 이용자

[43] 웹 2.0에서 진화한 웹 3.0도 등장했다. 이는 개인 맞춤형 웹으로, 컴퓨터의 인공지능이 각 개인이 필요한 데이터를 추출하고 편집하여 정보를 제공하는 지능화 된 웹 기술을 말한다.

[44] 김유승, 「아카이브 2.0 구축을 위한 이론적 고찰」, 『한국기록관리학회지』 제10권 제2호, 한국기록관리학회, 2017.

[45] 홍이지, 앞의 책, 2021, 143쪽.

연구를 통해 새로운 관람객을 발굴할 수 있기 때문이다. 웹을 통해 이용자층의 니즈에 맞는 전시나 교육 콘텐츠 및 프로그램을 제공하는 일종의 콘텐츠 서비스를 제공하고 있다.

그러나 포스트코로나 시대를 통과하는 뮤지엄의 참여형 온라인 플랫폼은 단순히 이용자가 기관의 콘텐츠를 소비하고 기관과 원활히 소통하는 차원에 그치지 않는다. 나아가, 참여형 플랫폼을 발판으로 뮤지엄과 이용자 간, 뮤지엄과 아키비스트 간, 큐레이터와 아키비스트 간, 이용자와 이용자 간의 실질적인 교류가 일어나고 사회적 네트워크를 형성하며 서로가 생산한 콘텐츠를 공유하는 다층적인 상호작용 속에서 그 자체로 새로운 방식의 커뮤니케이션을 만들어간다. 앞서 논의했듯이, 이는 사이먼이 제안한 뮤지엄의 참여적 경험 5단계 가운데 오프라인의 물리적 환경에서는 다소 성취되기 어려운 '개별 상호작용의 사회적 활용을 위한 네트워킹'을 형성하는 4단계와 '타인과의 사회적 교류'가 일어나는 5단계의 경험이 실현되는 가능성을 보여준다. 이러한 참여 경험은 이용자가 아카이브의 콘텐츠 구축에 기여하는 참여 아카이빙 프로젝트를 비롯해 디지털 아카이브 콘텐츠를 활용한 이용자 원격 교육 프로그램이나 지역 커뮤니티 및 학교 아웃리치 프로그램 등 다양한 활동을 아우른다. 참여형 디지털 플랫폼을 통한 이용자 교류, 네트워크, 상호증진의 실제 면모는 이어지는 테이트의 사례에서 확인할 수 있다.

테이트의 아카이브와 액세스 프로젝트 사례

1. 테이트 아카이브(Tate Archive)

1897년에 설립된 테이트는 영국미술 및 현대미술을 대표하는 뮤지엄

으로, 런던에 위치한 테이트 브리튼(Tate Britain)과 테이트 모던(Tate Modern), 그리고 테이트 리버풀(Tate Liverpool)과 테이트 세인트 아이브스(Tate St. Ives)까지 총 네 곳의 뮤지엄으로 이루어져 있다. 1970년에 설립된 테이트 아카이브는 이 네 지점의 뮤지엄 기록과 수집 기록을 통합 관리한다. 테이트 브리튼에 위치한 아카이브는 테이트 도서관과 함께 아카이브 열람실을 운영하고 있으며 전시를 위한 아카이브 갤러리 공간도 마련하고 있다. 주로 1900년 이후 생산된 영국미술을 비롯해 국제 미술 관련 수집기록과 뮤지엄 기록을 보유하고 있으며, 여기에는 900여개의 아카이브 컬렉션과 10만장 이상의 사진 컬렉션, 3만 5천점 이상의 시청각 자료 등이 포함된다.

2. 테이트의 아카이브와 액세스 프로젝트(Archives & Access Project, 2013-2017)

테이트의 온라인 공간인 '테이트 온라인(Tate Online)'은 뮤지엄의 조직, 운영, 활동 전반을 반영하는 디지털 플랫폼의 설계를 추구한다. 말하자면 테이트가 추구하는 비전과 미션, 전략이 오프라인과 온라인을 관통하는 테이트의 수집, 보존, 연구, 전시, 교육, 출판 활동에 촘촘하게 스며들어 있고 그 거시적인 관점은 디지털 플랫폼을 매개로 서비스하는 디지털 컬렉션과 프로젝트, 각종 프로그램에도 그대로 드러난다. 테이트는 테이트 온라인이 곧 뮤지엄의 핵심 가치를 실현할 수 있는 플랫폼임을 지속적으로 강조했다. 테이트의 디지털 전략과 계획은 테이트가 매년 발행하는 연간보고서(Tate Annual Report), 테이트의 온라인 학술지(Tate Papers), 온라인 아티클 등을 통해서 확인할 수 있다. 테이트는 이용자 중심의 혁신적인 콘텐츠와 프로그램 개발, 디지털 프로젝트의 수행과 이와 연관된 연구 및 학습, 뮤지엄의 내외부 역량을 강화하는

네트워크 형성 등에 비중을 두고 테이트 온라인을 실제 뮤지엄 이상으로 성장시키기 위한 노력을 지속하고 있다.[46]

'아카이브와 액세스 프로젝트(이하 A&A)'는 테이트가 2013년부터 2017년 사이 진행한 아카이브 디지털 프로젝트이자 연계 교육 프로그램이다. A&A는 테이트의 2013-2015년 '모든 차원에서의 디지털(Digital as a Dimension of Everything)'[47]이라는 제목의 디지털 전략 하에 이루어진 대대적인 디지털화 프로젝트이자 연계 프로그램으로 구성되었다. 이 디지털 전략의 핵심은 테이트 콘텐츠의 무료 개방, 콘텐츠들 간의 연계, 그리고 이용자의 손쉬운 접근, 재밌는 참여, 네트워킹, 마지막으로 이러한 활동이 이루어지는 디지털 플랫폼의 지속성 등을 핵심으로 한다.

1) 아카이브 컬렉션의 디지털화와 디지털 컬렉션의 개방

A&A는 테이트 아카이브 컬렉션의 10% 규모를 디지털화하는 것을 목표로 진행되었고 그 결과 5만 2천여 점의 아이템을 디지털화하여 온라인에 공개하였다. 현재 테이트 온라인에 공개된 디지털 아카이브 컬렉션은 총 99개, 개별 아이템으로는 총 7만 5천여 점이 공개되어 있어 이용자가 별도의 로그인 절차 없이, 특별한 제한 없이 검색하고 열람할 수 있다.

이용자가 디지털 플랫폼에서 이 공개된 자료에 접근하는 방법은 크

46 이언주, 「미술관 온라인 플랫폼의 비전, 미션, 사용자 소통과 교류행위에 관한 연구」, 『예술경영연구』 제44권, 한국예술경영학회, 2017, 150~151쪽.

47 2013-2015년의 테이트 디지털 전략과 관련한 내용은 다음 링크를 참조하라. Stack, J., "Tate Digital Strategy 2013-15: Digital as Dimension of Everything", *Tate Papers* 19(https://www.tate.org.uk/research/tate-papers/19/tate-digital-strategy-2013-15-digital-as-a-dimension-of-everything(2023.2.6.))

게 두 가지가 있다. 하나는 이용자가 썸네일 이미지와 함께 목록화된 디지털 아카이브 컬렉션 소개 페이지에서 한눈에 탐색할 수 있는 경로이다. 이는 이용자가 특별히 아카이브 자료 검색에 목적이 없더라도 자유롭게 소장 컬렉션을 탐색하면서 흥미를 가질 수 있도록 구성되어 있다. 또 하나는 특정한 컬렉션 및 아이템에 대한 상세 검색 도구를 제공하는 '테이트 아카이브 및 공공 기록물 카탈로그(Tate Archive and Public Records Catalogue)'[48]를 이용하는 방법이다. 이처럼 자료에 접근하는 두 가지 방식을 제시하여 아카이브를 이용하는 연구자 및 전문가 그룹과 일반 대중 그룹 각각의 필요에 부응하고 있다.

컬렉션의 실질적인 디지털화 외에도 A&A의 중요한 목표 중 하나는 기존의 테이트 온라인에 공개되어 있는 소장품 디지털 컬렉션과 융합하여 그 연계성을 가시화하고 강화하는 것이었다. 테이트 온라인의 가장 상위 카테고리 중 하나인 '예술과 예술가(Art & Artists)' 섹션은 테이트의 소장품 및 작가에 관한 정보를 망라한 곳이다. A&A로 디지털화 된 아카이브 컬렉션은 '예술과 예술가'의 기존 컬렉션과 함께 다양한 연계 정보를 통합적으로 보여준다. 사실 테이트 온라인에서 소장품 및 아카이브 디지털 컬렉션이나 아이템에 접근하는 방법에는 딱히 정해진 경로가 없다. 어느 섹션의 페이지에서나 연관성이 있는 내용이 등장하면 바로 관련 내용으로 연결되는 링크를 주고 있어 손쉽게 이동할 수 있는 것이 테이트 온라인의 가장 큰 강점이다.

이렇게 풍부한 디지털 자원의 축적과 개방, 연계성의 가시화 및 강화는 아카이브 컬렉션을 활용하는 다양한 전시, 교육, 연구 프로그램의 소스가 될 뿐만 아니라 테이트가 진행하는 여러 이용자 참여 형태 프로그

48 테이트 아카이브 및 공공 기록물 카탈로그: http://archive.tate.org.uk/DServe/dserve.exe?dsqServer=tdc-calm&dsqApp=Archive&dsqDb=Catalog&dsqCmd=Search.tcl(2023.2.6.)

램의 기획을 위한 전제가 된다.

A&A는 디지털 자원에 대한 이용자의 접근과 활용을 확대하기 위해서 아래의 다양한 프로그램을 진행하였다.

2) 아카이브 비하인드씬 교육 영상 시리즈
: 애니메이팅 아카이브(Animating the Archives)

A&A의 프로젝트 과정과 결과물은 가장 기본적으로 이용자 교육 자료로 활용된다. 테이트는 '애니메이팅 아카이브(Animating the Archives)'라는 제목의 유튜브 영상 시리즈[49]를 제작하고 이를 공개하고 있다. 5-10분 정도의 분량으로 제작된 총 18개의 영상은 아카이브란 무엇인가에 대한 기본적인 소개에서부터 아카이브 아이템의 실제 디지털화 과정, 실물자료를 활용한 개별 작가 아카이브 소개, 아키비스트나 자원봉사자 등 아카이브 업무에 개입하는 인물 인터뷰, 그리고 기록물 저작권의 이해에 관한 내용까지 다양한 주제를 아우른다. 이렇게 아카이브 비하인드씬의 이모저모를 살펴보는 교육 영상은 주로 비공개 영역에서 전문성을 바탕으로 진행되는 아카이브로의 접근에 어려움을 느끼는 일반 이용자들에게 친근하게 다가서는 방편이 된다. 이를 통해 뮤지엄의 시각예술 아카이브 자체에 대한 개념, 그 기능과 역할, 업무에 대한 이해도를 높이고 아카이브의 잠재적인 이용자층을 확대할 수 있다.

49 애니메이팅 아카이브의 유튜브 채널: https://www.youtube.com/playlist?list=PL5u Uen04IQNkAGmQGRP_9NuojVeZkH4Sd(2023.2.6.)

3) 이용자 참여 학습 및 아카이빙 프로젝트
: 앨범(Albums)과 아노테이트(AnnoTate)

이용자의 보다 적극적이고 능동적인 참여를 이끌어내는 학습 및 아카이빙 프로그램도 진행되었다.

첫 번째는 아카이브 디지털 컬렉션을 활용한 이용자 학습, 공유, 상호교류를 실천하는 '앨범(Albums)' 프로젝트이다.[50] 이용자는 테이트가 제공하는 '앨범'이라는 플랫폼을 통해 자신의 관심사와 학습 목표에 따라 테이트가 보유한 디지털 자료를 선별, 구성, 편집하여 이용자 맞춤형 개인 앨범을 생성할 수 있다. 그리고 자신이 생성한 앨범을 다른 참여자들과 공유하고 이에 대해 서로 의견과 피드백을 나눌 수 있다. 이용자가 설정한 학습 주제나 관심사에 따라 스스로 큐레이션하여 구성할 수 있는 앨범의 기능은 교육적으로 다양하게 활용될 수 있다.

처음에 앨범은 청소년 학생들을 대상으로 하는 예술가 주도 워크숍에서 일종의 학습 자료로 활용되었다. 예술가 교사는 자신의 작품 이미지를 비롯해 테이트 디지털 컬렉션에서 선별한 자료 및 이미지들로 구성한 앨범을 학습 자료로 제시하며 학생들과의 창작 워크숍을 이끌었다. 앨범 디지털 플랫폼의 활용은 테이트 온라인에 새로운 이용자층을 유입시키기도 했다. 테이트는 영국 학생들의 중등교육자격시험인 GCSE나 대입시험에 대비할 수 있도록 테이트가 보유한 방대한 디지털 자원(각종 디지털 컬렉션 이미지, 작품 및 작가 해설, 영상 자료, 기존의 학습 자료 등)을 소스로 주제별 학습 자료를 구성해 공유함으로써 새로운 청소년 이용자층을 확보했다. 또, 16-25세 멤버십 제도인 '테이트 콜렉티브(Tate Collectives)'와 협업하여 디지털 아트 창작 프로젝트를 진행함으

50 앨범 플랫폼은 A&A 기간 동안 한시적으로 운영되다가 현재는 중단된 상태이다. 그래서 현재 테이트 온라인에서 그간 참여 이용자들이 생성한 앨범을 확인할 수는 없다.

로써 더욱 다양한 지역을 기반으로 하는 16-25세 참여자들을 끌어들였다. 이들은 테이트의 디지털 자원을 자신만의 방식으로 재가공, 재조합, 재해석하는 미디어 아트 작품을 창작하고 그 결과물을 앨범에서 온라인 전시의 형태로 보여주었다. 참여 작가들이 생성한 앨범은 테이트 온라인의 다른 이용자들이 감상할 수 있고 이에 반응을 남길 수도 있다.

두 번째 프로그램은 '아노테이트(AnnoTate)'라는 이용자 참여 아카이빙 프로젝트이다.[51] '주석을 달다'라는 'annotate'의 의미에서 짐작할 수 있듯이, 이 프로젝트는 이용자가 디지털 아카이브 컬렉션 가운데 영국 기반의 작가들이 남긴 개인 기록 아이템의 이미지를 보고 이 기록의 내용을 직접 옮겨 타이핑하는 방식으로 아카이빙 기술 과정에 참여하는 것이다. 아노테이트는 '쥬니버스(Zooniverse)'라는 시민 참여 연구 플랫폼과 협업하여 크라우드소싱 방식의 이용자 참여를 시도한 경우이다. 이를 통해 이용자는 프로젝트에 일부 기여할 수 있다는 성취감을, 뮤지엄은 한정된 인적, 물적 자원의 여건을 외부로부터 확보하여 대중의 집단지성의 힘을 얻을 수 있다.

4) 러닝 아웃리치 프로그램(Learning Outreach Program)

참여적 뮤지엄의 가장 대표적인 교육 프로그램의 형태는 뮤지엄이 위치한 지역과 커뮤니티, 학교, 혹은 유관 기관과 연계해 그 인적, 물적 자원을 활용하고 연결하는 아웃리치 프로그램이다. A&A 이전의 테이트 아카이브의 아웃리치 프로그램은 주로 테이트 아카이브의 열람실에서 직접 실물자료를 열람할 수 있는 커뮤니티 그룹이나 학생 및 교사 그룹에 한정해 진행되는 경우가 대부분이었다. 그러나 A&A 이후 테이트 온

51 아노테이트: https://anno.tate.org.uk/#!/(2023.2.6.)

라인에서 이용할 수 있는 디지털 컬렉션의 양과 범주가 확대되면서 훨씬 더 다양한 지역과 커뮤니티, 이용자들을 만날 수 있게 되었고 영국 전역의 유관 기관과 협업할 수 있는 가능성도 열리게 되었다.

테이트 아카이브는 A&A 계기, 런던을 비롯해 영국 내 리버풀(Liverpool), 뉴캐슬(Newcastle), 이스트라진래(Ystradgynlais), 마게이트(Margate)에 위치한 5개의 기관과 파트너십을 맺었다. 그리고 이 협업 기관들은 또다시 그 기관이 위치한 지역사회의 커뮤니티와 학교, 지역 미술 기관과 협력하여 테이트 디지털 아카이브 컬렉션의 활용 잠재성을 다양한 형태로 실험하는 크고 작은 워크숍과 프로그램을 진행했다. A&A의 러닝 아웃리치 프로그램의 최종 평가보고서에 따르면, 5개 지역의 협업 기관과 57개의 지역 이해 당사자들이 개입하여 5만 2천여 점의 아카이브 아이템을 활용해 총 303개의 워크숍을 진행하였다. 그리고 총 25명의 작가, 4개의 영화사와 1개의 극단이 참여했고 이 행사들의 연계 전시에 참여한 총 관람객은 4만 9천여 명에 이르렀다.[52] 테이트 디지털 아카이브 플랫폼에서 시작된 개방과 공유의 디지털 콘텐츠는 여러 참여 주체의 협업 망을 타고 무수히 뻗어나가면서 테이트 아카이브와 이용자 간, 아카이브와 협력 기관 간, 협력 기관과 기관 간, 지역사회 내 다수의 참여자 간의 사회적 교류 네트워크를 형성한다. 이 과정에서 끊임없이 새로운 정보와 지식의 조합, 커뮤니케이션의 방식이 생성되면서 실질적으로 공동체적 상호교류가 일어난다.

파트너십을 맺은 기관들이 진행한 이 수많은 프로그램의 과정과 결과물은 다시 테이트의 활동 기록으로 수용되었다. 2013-2017년 사이 진행된 A&A의 모든 러닝 아웃리치 프로그램의 목표와 과정, 질적 및 양적

52 Tate, "Archives and Access Learning Outreach 2013-16 Final Evaluation", *Tate*, 2017, p.1(https://www.tate.org.uk/documents/1282/archivesaccess_learningoutreach_evaluation.pdf(2023.2.6.))

평가, 분석, 성과 등을 종합한 최종 평가보고서(Tate, 2017)를 발행하여 이를 공개 자료로 공유하고 있다. 이 가운데 대표적인 프로그램의 개요와 내용, 이에 활용된 아카이브 컬렉션에 대한 내용은 테이트 온라인에서 확인할 수 있다.[53]

5) 디지털 프로젝트의 방법론과 전략의 공유
 : 아카이브와 액세스 툴킷(Archives & Access Toolkit)

테이트는 A&A를 진행하는 4년 동안 매해 테이트 연간보고서를 중심으로 그 과정과 결과, 성과를 보고하고 테이트 전체의 중장기 디지털 전략과 비전의 방향성과 목표에 부합하며 나아가고 있는지 지속적으로 점검했다. A&A의 연계 프로그램을 통해 얻은 이용자 반응과 피드백을 반영하여 프로젝트의 세부 방향성을 조정하고자 하였다. 테이트 아카이브는 '테이트 온라인'이라는 뮤지엄의 참여형 디지털 플랫폼을 매개로 디지털 콘텐츠 활용의 극대화, 이용자 교류 및 네트워크 형성 촉진, 이에 참여하는 여러 주체 간의 상호증진을 실현하고 있다.

이렇게 테이트가 쌓은 디지털 전략과 방법은 또 '아카이브와 액세스 툴킷(Archives & Access Toolkit)'이라는 이름으로 테이트 온라인에 공개되었다.[54] 이 툴킷 페이지는 디지털 컬렉션의 대중 서비스를 고려 중인 개인이나 기관을 위한 자료를 모아 공개한 것이라고 명시하고 있다. '아카이브 디지털 프로젝트 기금 마련 및 운영', '아카이브 디지털화 프로젝트 설계', '온라인 아카이브 컬렉션의 공개', '아카이브를 활용한 학

53 러닝 아웃리치 프로그램의 자세한 내용은 다음 링크를 참조하라. https://www.tate.org.uk/about-us/projects/archives-access-learning-outreach-programme(2023.2.6.)

54 아카이브와 액세스 툴킷: https://www.tate.org.uk/art/archive/archives-access-toolkit(2023.2.6.)

습과 참여 지원'이라는 네 카테고리 아래 그 구체적인 내용을 공유하고 있다. 테이트가 단순히 디지털 자원의 개방과 공유라는 차원에 머물지 않고 공동체적인 상호 증진과 공공성을 실현하고 있는 모습이다.

참여와 교류, 상호증진의 플랫폼을 향하여

전 세계적인 디지털 전환 국면은 어느 날 갑자기 맞닥뜨린 변화라기보다는 장기화된 팬데믹 상황으로 가속화된 것이다. 그러나 팬데믹 이후 뮤지엄이 미래의 예기치 못한 환경 변화나 재난 상황에 대비하는 준비가 미흡했다는 자성과 함께 위기의식도 높아졌다. 영국 정부가 시행한 강력한 락다운 조치에 따라 모든 일상과 문화예술의 활동이 온라인으로 옮겨 갔을 때, 테이트가 단계적으로 쌓아온 디지털 역량은 팬데믹에 대처하는 단단한 기반이 되었다. 지금은 차츰 일상을 회복하고 있는 단계이지만 온라인 공간의 개념은 이전과는 완전히 달라졌다. 온라인은 이제 보조적이거나 대안적 공간이 아니라 오프라인의 물리적 경험과 커뮤니케이션의 방식을 확장하고 연결하는 공간이자 때로는 유일한 소통의 채널이 된다.

그래서 포스트코로나 시대 사회적 참여와 교류, 상호증진을 실현할 수 있는 참여형 디지털 플랫폼의 설계와 활용은 필수적이다. 대표적인 사례로서 테이트 온라인이라는 플랫폼과 아카이브와 액세스 프로젝트의 행보는 뮤지엄의 디지털 콘텐츠가 공공재로서 공유되고 순환되는 흐름이 그 자체로 사회적 소통을 위한 네트워크를 형성하며 이 과정에 참여한 모든 이들 간의 실질적인 사회적 교류가 일어날 수 있다는 것을 보여주었다. 이러한 맥락에서 도출할 수 있는 시사점을 세 가지로 정리할 수 있다.

첫째, 문화예술기관으로서 뮤지엄이 보유한 예술 지식과 기록 유산의 공공성은 단순히 디지털 자원을 공유하고 이용자의 참여를 촉진하는 것에서 오는 것이 아니라, 뮤지엄과 아카이브가 시대적 사명과 함께 사회와 소통해 온 역사와 맥을 같이 하는 것이다. 포스트모더니즘 담론과 함께 등장한 참여적 뮤지엄과 개방형 아카이브의 개념은 뮤지엄과 아카이브의 개념적, 역사적 접점을 드러내며 대중과의 친밀성, 사회와의 연결성, 교육적 기능도 함께 부각시켰다. 두 영역은 참여형 디지털 플랫폼에서 효과적으로 융합될 수 있으며, 그 기능을 다양화하고 참여, 소통, 교류 방식을 다층적으로 활성화시키는 것은 동시대 예술계의 가장 중요한 과제 중 하나이다. 둘째, 참여형 디지털 플랫폼에 개입하는 이용자는 능동적인 디지털 콘텐츠의 소비자이자 생산자로서 뮤지엄과 함께 미래의 콘텐츠를 만들어가는 존재이다. 이를테면, 이용자가 디지털 플랫폼의 아카이브 자료를 탐색하거나 특정 주제를 조사하고 학습하면서 이를 스스로 재구성, 재조합, 재창작하는 콘텐츠를 생성하고 이 창작 콘텐츠를 다른 이용자와 공유하며 이 결과물은 다시 뮤지엄의 기록으로 아카이빙 되며 순환한다. 이 과정에서 이용자의 경험과 활동, 피드백은 뮤지엄의 미래 전략과 비전에 지속적으로 반영된다. 셋째, 무엇보다 이러한 뮤지엄의 교육적 기능과 결합된 디지털 자원의 활용 그리고 이를 가능케 하는 참여형 디지털 플랫폼은 사회적 소통과 교류, 참여 네트워크 형성, 상호 증진을 실현하며 뮤지엄이 그 사회적 역할과 책무, 정체성을 지속적으로 재정립하는 기회를 준다.

참 고 문 헌

국립현대미술관, 『미술관은 무엇을 연결하는가: 팬데믹 이후, 미술관』, 국립현대미술관, 2022.

김달진, 「국내 미술자료실 실태조사 시각예술 분야 아카이브 현황 및 활용 방안 연구」, 『2008 시각예술포럼 'art archives' 자료집』, 한국문화예술위원회, 2008, 12~34쪽.

김유승, 「아카이브 2.0 구축을 위한 이론적 고찰」, 『한국기록관리학회지』 제10권 제2호, 한국기록관리학회, 2010, 31~52쪽.

김지아, 「예술기록에 관한 분류·기술 사례 연구: 서울시립 미술아카이브를 중심으로」, 『기록학연구』 제74권, 한국기록학회, 2022, 79~117쪽.

김지호, 『미래의 미술관: 국내외 미술관 교육의 역사, 현황, 대안』, 한국학술정보㈜, 2012.

김태현, 「4차 산업혁명 시대의 디지털 오픈 아카이브 플랫폼과 기록정보서비스: 참여민주주의를 중심으로」, 한국외국어대학교 대학원 석사학위논문, 2018.

김철효, 「시각예술분야 자료관리 현황」, 『예술자료의 체계적 관리 활용 방안 포럼』, 예술경영지원센터, 2007, 23~43쪽.

김혜인, 「확장적 교육환경으로서의 디지털 시대의 참여적 박물관: 소셜미디어와 게임 활용 사례를 통한 참여 환경에 관한 연구」, 『문화예술교육연구』 제15권 제5호, 2020, 195~218쪽.

노명환, 「19세기 독일의 역사주의 실증사학과 기록관리 제도의 정립: 랑케, 지벨 그리고 레만과 출처주의/원질서 원칙」, 『기록학연구』 제14호, 한국기록학회, 2006, 362~376쪽.

_____, 「특집: 서양역사 속의 공공성과 공론장: 공론장으로서 기록보존소의 역할: 그 역사와 현황, 패러다임 변화와 미래 발전방향-역사학에 주는 시사점을 중심으로」, 『서양사론』 제110권, 한국서양사학회, 2011, 97~121쪽.

니나 사이먼, 이홍관·안대웅 역, 『참여적 박물관: 전략·기획·설계·운영』, 연암서가, 2015.

리카 버념·엘리엇 카이키, 한주연·류지영 역, 『미술관 교육: 관람객과 호흡하는 경험과 해석의 미술관』, ㈜도서출판사다빈치, 2020.

미팅룸, 『셰어 미: 재난 이후의 미술, 미래를 상상하기』, 선드리프레스, 2021.

박상애, 「미술관 아카이브와 교육」, 『박물관교육연구』 제11권, 한국박물관교육학회, 2014, 11~31쪽.

박주석, 「예술기록 생산기관과 제도의 이해」, 『예술기록관리 신규인력양성 과정 자료집』, 국립예술자료원, 2013, 23~35쪽.

서은경·박희진, 「기록콘텐츠 기반의 아카이브 전시 활성화 방안」, 『한국기록관리학회지』 제19권 제1호, 2019, 69~93쪽.

양지연·손차혜, 「뮤지엄 온라인 원격교육의 의미와 방향」, 『문화예술교육연구』 제14권 제2호, 2019, 77~99쪽.

이승억, 「경계 밖의 수용: 보존기록학과 포스트모더니즘」, 『기록학연구』 제38권, 한국기록학회, 2013, 189~223쪽,

이언주, 「미술관 온라인 플랫폼의 비전, 미션, 사용자 소통과 교류행위에 관한 연구」, 『예술경영연구』 제44권, 한국예술경영학회, 2017, 139~168쪽.

이주옥 외 2인, 「지역연계 참여적 학습에 의한 온라인 박물관 프로그램 사례: 디지털 시민성 함양을 중심으로」, 『조형교육』 제79호, 한국조형교육학회, 2021, 291~321쪽.

정명주, 「아트 아카이브(Art Archives)에 관한 연구」, 명지대학교 대학원 석사학위논문, 2006.

정혜린·김익한, 「미술 아카이브의 미술기록관리 방안 연구」, 『기록학연구』 제20권, 한국기록학회, 2009, 151~212쪽.

조민지, 「기억의 재현과 기록 기술(archival description) 담론의 새로운 방향」, 『기록학연구』 제27권, 한국기록학회, 2011, 89~118쪽.

조은성, 「기록학의 패러다임 전환에 따른 기술에 관한 연구」, 『기록학연구』 제37호, 한국기록학회, 2013, 75~142쪽.

주진호, 「디지털 아카이브의 전시 콘텐츠 사례 유형화 분석을 위한 융합 연구」, 『한국과학예술융합학회』 제39권 제4호, 한국과학예술융합학회, 2021, 515~523쪽.

최석현 외 3인, 「아카이브의 디지털 전시 활용효과 분석」, 『한국기록관리학회지』 제13권 제1호, 한국기록관리학회, 2013, 7~33쪽.

한국기록학회, 『기록학용어사전』, 역사비평사, 2008.

한국초등미술교육학회, 『미술관 교육 다가가기』, 교육과학사, 2020.

황규진·김영호, 「관람객의 주체적 해석과 경험을 위한 아카이브 전시연출 고찰: 국립현대미술관 《미술이 문학을 만났을 때》 전시를 중심으로」, 『박물관학보』 제41호, 한국박물관학회, 2021, 53~75쪽.

황동열, 「예술아카이브의 현황과 도입방안 연구」, 『한국무용기록학회』 제12권, 무용역사기록학회, 2007, 177~215쪽.

Cook, T., "Archival Science and Postmodernism: New Formulation for Old Concepts", *Archival Science* 1(1), 2001, pp.3~24.

_____, "Macro-Appraisal and Functional Analysis: Documenting Governance rather than Government", *Journal of the Society of Archivists* 25(1), 2004, pp.5~18.

Derrida, J., Eric Prenowitz trans., *Archive Fever: A Freudian Impression*, University of Chicago Press, 1996.

Fosnot, C. T., ed., *Constructivism: Theory, Perspectives, and Practice*, Teachers College Press, 2005.

Hooper-Greenhill, E., *Museums and the Interpretation of Visual Culture*, Routledge, 2000.

Ketelaar, E., "Archivalization and Archiving", *Archives and Manuscripts* 27, 1999, pp.54~61.

Stack, J., "Tate Digital Strategy 2013-15: Digital as Dimension of Everything", Tate Papers, 2013,(https://www.tate.org.uk/research/tate-papers/19/tate-digital-strategy-2013-15-digital-as-a-dimension-of-everything(2023.2.6.))

Tate, "Archives and Access Learning Outreach 2013-16 Final Evaluation", *Tate*, 2017,(https://www.tate.org.uk/documents/1282/archivesaccess_learningoutreach_evaluation.pdf(2023.2.6.))

Walhimer, M., "Museum 4.0 as the Future of STEAM in Museums", *The STEAM Journal* 2(2), 2016, pp.1~11.

웹 사이트

아노테이트: https://anno.tate.org.uk/#!/(2023.2.6.)

아카이브와 액세스 러닝 아웃리치 프로그램: https://www.tate.org.uk/about-us/projects/archives-access-learning-outreach-programme(2023.2.6.)

아카이브와 액세스 툴킷: https://www.tate.org.uk/art/archive/archives-access-toolkit(2023.2.6.)

애니메이팅 아카이브 유튜브 채널: https://www.youtube.com/playlist?list=PL5uUen04IQNkAGmQGRP_9NuojVeZkH4Sd(2023.2.6.)

테이트 아카이브: https://www.tate.org.uk/art/archive(2023.2.6.)

테이트 아카이브 및 공공 기록물 카탈로그: http://archive.tate.org.uk/DServe/dserve.exe?dsqServer=tdc-calm&dsqApp=Archive&dsqDb=Catalog&dsqCmd=Search.tcl(2023.2.6.)

'유튜브 시대의 읽기 교수법'을 위한 담론
― 융복합적 교육철학을 중심으로

임수경

　마키아벨리는 저서 『군주론』에서, '어떻게 살 것인가'라는 도덕적 당위의 물음을 묻기 전에 '어떻게 살고 있는가'라는 현실적 비판의 성찰이 필요하다고 했다. 그래야만 '그렇게 살 수 있는가'라는 목표의 가능성을 타진해 볼 수 있기 때문이다. 마키아벨리의 물음에서 착안하여, '읽기교육을 어떻게 할 것인가'에 대한 구체적인 교육사례를 찾기 전에, '지금 어떻게 가르치고 있는가'와 함께 '그렇게 가르칠 수 있는가'라는 교수자의 현실적 상황분석과 교수법의 변화가능성을 타진하기 위한 담론을 제기하고자 한다. 그러기 위해서, 읽기교수법에 대한 논의를 진행하기에 앞서 현재 ①'대학교육'과 교육대상자인 ②'유튜브 세대', 그리고 ③'읽기영역' 등 세 측면으로 나누어, 각각의 측면에서 추출한 문제의식을 정리하고자 한다. '독서'가 책에 한정되어 있다면, 여기서 '읽기영역'이란 '말하기, 듣기, 쓰기' 등의 행위에 주목하여 포괄한 개념으로, 각종 형태의 텍스트를 읽는 모든 행위를 뜻했다. 이 글은 앞으로 읽기교육을 포함한 대학교육 현장에서 진행되는 모든 강의를 설계하기 위해 선행적으로 풀어야 할 과제로 제시한다.

　2020년 3월부터 전세계는 코로나19로 인한 유례없는 팬데믹(pandemic)을 경험했고, 2022년 6월 현재까지도 여전히 그 여파 안에 있다. 2016년 바둑기사 이세돌 9단과 인공지능 구글 알파고(Alphago)

의 바둑시합인 '구글 딥마인드 챌린지 매치(Google Deepmind Challenge Match)' 이후 4차 산업혁명과 AI로 시작될 미래에 대한 낙관적인 희망보다 디스토피아(Dystopia)에 대한 불안감에도 미처 대응하지 못한 터라, 팬데믹에 대한 사회적 혼란은 더욱 가중되었다. 코로나19가 가져온 가장 큰 혼란은 바로 사람과 사람 사이, 서로가 서로에게 피해를 입힐 수 있다는 불안감에서 출발한 '사회적 거리두기(social distancing)'에 대한 개념의 확립이라 볼 수 있겠다. 이 '사회적 거리두기'는 사람들 사이에 일정 거리를 두는 것을 당연시하면서, 관계중심이었던 사회망에서 콘텐츠 중심의 개인 삶으로 초점을 이동시키는 일종의 '특이점'을 만들었다. '특이점(singularity)'이란 블랙홀 안의 무한대 밀도와 중력의 한점을 뜻하는 것으로, 처음엔 천체물리학 용어로 한정되어 사용하고 있다가 레이 커즈와일이 본인의 저서 『특이점이 온다』(2007)에 '기술이 인간을 초월하는 시점을 뜻'하는 사회경제적인 의미로 그 폭을 확장시킴으로, 2019년 코로나19처럼 이전과 이후의 사회 모습을 현격하게 분리하는 기점을 뜻하는 용어로도 사용되기 시작했다. 실질적으로 코로나19는 경제적, 문화적, 교육환경적 등 많은 관점에서 이전과는 다른 사회 모습으로 변모시킨 기점이 되었다.

대학교육 현장에서도 코로나19는 특이점으로 작용했다. 즉, 기존 대학의 모습은, 대입고사를 거쳐 들어오는 입학정원을 유지하는 수동적인 자세에서 교수자는 연구와 강의를 진행했고, 검증된 커리큘럼과 일정 수준의 교재, 적절한 하드웨어적 강의공간과 환경인프라, 그리고 교수자 중심으로 진행되는 강의 운영과 공정한 평가방법 등으로 규격화되어있던 대학교육의 패러다임을 대대적으로 변화시켰다.[1] 학교교육 패러다임에 관해서는 전세계 교육기관이 모두 변화되었겠지만 한 사례를 들

1 임수경, 「디자인씽킹을 활용한 리빙랩 융합 비교과프로그램 사례」, 『문화와융합』 제43
 집 12호, 한국문화와융합학회, 2021, 23쪽.

자면, 수도권 소재 단국대학교의 경우, 2020년 1학기부터 전면 비대면 강의로 전환되면서, 교수자들의 '연구와 강의'루틴이 극명하게 달라졌다. 우선 규격화된 강의실과 전자교탁, 프로젝션 등의 하드웨어적 시설 인프라에 집중하던 교수학습개발센터는 소프트웨어적 인프라로 방향을 바꿔 콘텐츠 관리시스템〈clms.dankook.ac.kr〉과 플랫폼〈e-Campus〉을 발 빠르게 구축했다. 모든 강의내용은 일종의 (파일)콘텐츠화 작업을 거쳐 EverLec과 MP4 등 동영상으로 편집되었고, 파일화 된 강의는 플랫폼에 탑재되면서 학생들에게 일방향으로 제공되었다. 물론 2020년 2학기부터는 이 시스템이 가진 '대학강의의 양방향 소통의 부재'라는 단점을 보완하기 위해서, 영상회의와 토론에서 사용되었던 '비디오 컨퍼런싱(video conferencing)' 방법을 차용한 원격 화상방식인 Google Meet과 Zoom 등 매체를 활용하여 실시간 온라인으로 강의로 대체되었다. 그러나 불안정한 서버와 사용 미숙으로 인한 불편은 교수자와 수강생 모두에게 교육효과를 이끌어내는 데 어려움을 가중시켰다.

더욱 큰 변화는 매 주차 강의라는 소프트웨어적인 부분이었다. 현장에서 수강생들과의 쌍방향 소통으로 진행되던 강의내용이 일방향 지식 전달이라는 내용으로 재편성되는 과정에서 교수자들은 커리큘럼의 재구성이라는 과정을 거치게 되었다. 이에 더해 시스템적으로 1학점당 25분 이상의 동영상 작업을 진행해야 했지만, 녹화 및 편집에 능숙하지 못한 많은 교수자들은 한 편의 영상을 완성해내는 데 큰 어려움을 겪었다. 이와는 반대로 영상세대로 자라난 현 수강생들은 여타의 온라인 콘텐츠를 향유하듯 강의 영상을 2배속 혹은 그 이상의 배속으로 습득하다 보니 교육효과는 떨어졌고, 더불어 기성 콘텐츠와의 질적 혹은 양적 비교를 하면서 강의평가에 불만들이 쏟아내기도 했다. 또한 학습자들의 출결확인 작업이 매주 리포트로 대체되었기에 학습자는 폭발적으로 증가한 리포트양을 감당해야 했고, 교수자는 '강의 준비'와 '연구'의 시간보

다는 단순한 '확인'작업에 모든 시간을 투자하면서 더 큰 어려움을 토로했다. 이러한 불협화음의 대학교육시스템에서 2020년은 새로 바뀐 상황에 정신없이 쫓아가는 형국이었다면, 2021년은 길어지는 사태에 대해 대응책을 정착화시키려 노력했으며, 이 상황 자체도 점차 익숙해지다 보니 이후 학교시스템과 교수자들은 코로나19 특이점 이전의 아날로그 강의 이점과 비대면의 편리함 사이에서 고민하기 시작했다.

사실상 코로나19 특이점이 오기 수십 년 전부터 교육계를 포함한 모든 분야에서 비대면으로의 전환가능성은 퍼스널컴퓨터의 보급과 스마트폰의 생활화, 5G를 대표하는 초저지연성과 초연결성의 통신기술, 그리고 4차 산업혁명의 도래에 이미 예고된 바 있었다. 교육계에서는 2000년대 초반부터 이미 '유비쿼터스 학습 환경(Ubiquitous Learning Environment)'이라는 이름으로, '시공간적 제약에서 벗어난 교육, 디지털 네트워크 기반의 교수-학습 방법, 다양한 학습 자료의 활용, 교수-학습 모델의 다양화 등이 정보 네트워크에 일상적 접근[2]을 예고했었다. 이는 실제로 모바일 통신 기기 사용이 확대되어 강의실 이외의 장소에서도 쉽고 빠르게 학습 콘텐츠에 접근할 수 있는 여건이 조성되면서, 교수-학습 모델이나 방법이 달라질 것을 충분히 예측[3]했고, 변화에 따른 대비를 준비하도록 촉구했었다.

그러나 술회했듯이 교육체계의 변화는 예측과 예견, 일종의 경고에도 불구하고 기존의 관성대로 유지·순환되고 있었고, 코로나19라는 특이점으로 인한 반강제적 변화요구에 수동적으로 대처하면서 따라가기에 급급한 모습이었다. 교수자들은 이미 알고는 있었지만, 자신의 교육 방

2 임기흥, 「유비쿼터스 시대 교육환경의 변화와 유 러닝의 성공적 도입 전략」, 『정보처리학회지』 제16집 5호, 한국정보처리학회, 2009, 70쪽.

3 권성호 외, 「유비쿼터스 시대의 융복합 교양 교육과정 모델 개발-읽기,쓰기,말하기를 중심으로」, 『교양교육연구』 제4집 2호, 한국교양교육학회, 2010, 208쪽.

식을 변화시키는 데는 부담이 되고 또 어떤 방향으로 교수법을 변화해야 하는지 몰라 애써 외면해온 현 학습자들의 실체를 마주하며 변화된 방식에 강제로(!) 적응하게 되었다.[4] 결과적으로 코로나특이점으로 인해 수동적이든 강제적이든 간에 대학교육계에서는 현재의 교육체계 및 전반적인 교육철학의 패러다임에 대해 근본적인 시각으로 다시 생각해 볼 계기가 되었다는 점에서 추후 읽기교수법에 대한 교수철학의 긍정적인 변화를 기대한다.

디지털 뉴딜과 대학교육 – 변화에 대응하는 교육철학

정부는 2020년 7월 14일 코로나19 이후 극심한 경제침체 극복 및 구조적 대전환 대응이라는 이중과제를 해결하기 위해 한국판 뉴딜 종합계획으로 〈디지털 뉴딜〉, 〈그린 뉴딜〉, 〈안전망 강화〉 등 세 개의 분야로 나누어 투자 및 일자리 창출을 목적으로 한 정책을 발표했다. 2025년까지 집중적으로 추진하고자 하는 한국판 뉴딜 중 〈디지털 뉴딜〉은 세계 최고 수준의 전자정부 인프라 및 서비스 등 우리나라 강점인 ICT를 기반으로 디지털 초격차를 확대하는 데 목적을 두고 있다. 이를 'D.N.A생태계 강화', '교육인프라 디지털화', '비대면 산업육성', 'SOC디지털화'로 나누고, 그 중 '교육인프라 디지털화'에서는 전국 초중고·대학 그리고 직업훈련기관의 온-오프라인 융합학습 환경조성을 위해 디지털 인프라 기반 구축 및 (온라인)교육콘텐츠의 확충을 대대적으로 추진하고 있다. 정책 〈디지털 뉴딜〉 중 대학에 한정된 과제 목표를 살펴보면, 국립대학

4 이진숙, 「'유튜브 시대의 읽기 교수법'을 위한 담론: 세 가지 자문과 한 가지 의문을 중심으로」, 『제34회 한국사고와표현학회 전국학술대회 발표문: 유튜브시대, 읽기를 생각하다』, 한국사고와표현학회, 2022, 82쪽.

정보통신(ICT) 고도화, 대학 원격교육지원센터 지정·운영, 국·공립 교원 양성대학 미래교육센터 설치, 대학의 원격수업 제한 비율 폐지 및 이수학점 상한 완화, 한국형 온라인 공개강좌(K-MOOC) 우수콘텐츠 확대 및 운영체계 혁신 K-MOOC플랫폼 강좌 유료서비스 도입 등이 있다. 이를 통해, '교육의 디지털화'를 단계적으로 확장·정립시키겠다는 정부의 의지를 미루어 짐작할 수 있다. 2025년까지 총 사업비 1조 3000억 원을 들여 일자리 9,000개를 창출하고자 하는 이 정책으로 인해, 대학 실적 및 평가요건 등이 바뀌고, 이에 따라 대학의 목표 및 방향이 변화되다 보니 당연히 대학교에서는 그 정책목표와 방향에 맞게 기존의 교수법을 변화시키려는 움직임이 빨라졌다.[5] (한국판뉴딜 홈페이지)

대학의 기존 교육환경 및 인적·물적 인프라의 역시 급격하게 바뀌었는데, 대학교의 공통적인 사례를 정리하면 다음과 같다.

첫째, 〈캡스톤디자인〉교과의 확장−대학(교)에서도 정규교과를 통해 시제품 제작 등 실무 및 실습 중심의 실무형 인재양성을 추진하기 시작했다. 기업 혹은 지역사회의 문제와 직접적으로 연결하여 기업연계형/지역사회연계형 캡스톤디자인 교과를 통해서 현장밀착형 혹은 기업 및 기관맞춤형 전문인재양성을 실현해내고 있고, 이는 곧 현장실습 및 취업과도 연결되고 있다.

둘째, 〈PBL/PjBL〉교수법의 활용−(비)교과와 적극적인 연계를 통해 이론교육과 더불어 실제 융합 및 활용실기까지 확장시키는 교수법을 적극적으로 권장하고 있다. 4차 산업혁명 시대의 문제해결 역량을 강화하기 위해 교과/비교과에서 문제기반형인 PBL(Problem Based Learning)과 프로젝트 기반인 PjBL(Project Based Learning) 과정을 통해, 다채로운 스킬과 성과를 도출하며 성과활용과 가치창출로의 사고

5 한국판뉴딜 홈페이지, https://digital.go.kr, 2022년 5월 30일자.

확장에 대한 교육적 효과를 창출하고 있다.

셋째, 〈Flipped Learning〉학습환경의 적용-비대면 교육의 활성화와 학생주도형 학습을 적극적으로 유도하고자 MOOC형 콘텐츠의 확장 및 자체 플랫폼을 통한 교내외 콘텐츠의 교육적 유포 등을 지원하고 있다. MOOC형 콘텐츠는 대학별 주력교과를 중심으로 기획·제작하여 정기/비정기적인 개설운영을 통해 우수 콘텐츠의 활용을 높이고 있다. 또한 플립드 러닝의 효과적인 지원을 위한 대학 자체 플랫폼을 구축하여, 교내의 강의콘텐츠뿐만 아니라 현재 유통되고 있는 질 높은 기성 콘텐츠들을 대거 유입하여 관련 교수들과 학습자들에게 추천 및 활용을 유도하면서 온라인과 오프라인의 강의를 효율적으로 연계하며 교육의 효과를 높이고 있다.

마지막으로, 〈Innovation Learning Infra〉 교육환경의 구축-대학만의 인적·물적 인프라를 적극 활용하여 최적의 교육환경을 제공함으로 효율적인 교육을 진행할 수 있도록 했다. 문제에 대한 실용적이고 창의적인 문제해결법인 디자인씽킹(Design Thinking)의 효과를 높이기 위해 전용강의실 및 전담교수팀을 운영하기 시작했다. 또한 대면(현장강의)과 비대면(온라인실시간강의)을 동시에 진행할 수 있는 하이브리드 강의실과 DLS(Dual Linking Studio)를 각 단과대별로 확장구축 중이고, 혁신적인 교육환경을 조성하기 위해 현장미러형/밀착형 실무실기 전문 강의실인 ALC(Active Learning Classroom)과 TLF(Targeting Learning Factory)를 구축·운영하기 시작했다. 보다 실질적인 교육효과를 창출해 내기 위해 학계/비학계 전문가가 동시에 참여하는 그룹을 구축하고, 연계된 대학별로 인프라를 공유하는 등, 보다 적극적인 방법을 도입하여 변화된 교육시스템 및 교육목표를 위해 탄력적으로 대응하는 대학들이 많아졌다.

이와 같이 교육시스템(인프라) 측면뿐만 아니라 교수법 측면에서도

변화가 많았다. 많은 대학교육 현장에서는 기존보다 교육 효과를 높이기 위해, 한 가지의 교수법이 아닌 두 가지 이상의 교수법/교수방법을 활용한 블랜디드 러닝(Blended Learning:대면과 비대면 교육방식 혼합), 하이브리드 러닝(Hybrid Learning:현장과 실시간 온라인 강의 병행), 오버크로스 러닝(Overcross Learning:두 가지 이상 매체와 교수법 혼용) 등 강좌 성격에 따른 최적의 교수법을 찾고자 하는 노력도 다양해지고 있다. 특히, 교수자 주도 학습에서 학습자 주도 학습으로 초점이 옮겨졌고, 단과대학 혹은 전공의 이론교육은 현장·실기 중심 커리큘럼으로 구성되는 '학제적 협력 혹은 융합 중심'의 교육방법을 채택하고 효과를 창출하기 위해 노력하고 있다.[6] '한국교육학술정보원의 포럼에서 2020년의 주요한 교육적 역량은 창의성보다는 소통과 협력이라 한 것처럼[7], 자신의 사유를 공동체와 소통, 공유하며 그 위상을 공동체 속에서 가늠하는 통섭형, 협업형, 네트워크형 인재를 지향'해 나가고 있다.[8] 이러한 대학의 변화에 따라 전통적인(!) 방식을 고수하고 있었던 교수자들의 교수법에 대해 변화를 요구하기 시작했다.

이처럼 시스템이 변화되고, 다양한 교수법도 시도되고 있는 상황에서 교수자들이 최적의 교육효과를 누리기 위해서는 두 가지 선택이 가능하겠다. 첫째, 바뀐 시스템과 환경에 적극적으로 대응하여 활용 시스템과 커리큘럼을 재구성하는 것이다. 이는 시대적 변화를 교육에 직접적으로 투입·활용함으로써 교육효과의 범위를 확장하고 높인다는 장점이 있겠지만, 일시적 변화에 검증되지 않은 교수법으로 대처한다는 위험성 또

6 한경희·최문희, 「리빙랩 기반 공학설계교육의 경험과 평가:학생들은 언제, 어떻게 배우는가?」, 『공학교육연구』 제21집 4호, 한국공학교육학회, 2018, 10쪽.

7 박현이, 「의사소통역량강화를 위한 글쓰기와 말하기 연계교육 연구」, 『문화와융합』 제42집 7호, 한국문화융합학회, 2020, 194쪽.

8 이혜경, 「기호학적 구조를 적용한 의사소통 수업 전략 연구–읽기와 말하기를 중심으로」, 『열린정신 인문학연구』 제21집 3호, 원광대학교 인문학연구소, 2020, 7쪽.

한 간과할 수 없다는 단점이 있다. 이와는 다르게 둘째, 시대의 변화와는 별개로 지금까지 적용해오던 기존의 교수법을 고수하면서 교육변화의 흐름을 늦추는 것이다. 교수법이란 교수들이 실전에서 검증해 온 결과물이다. 그렇기에 실패의 가능성을 최소화하며 동시에 안정적인 교육환경을 구축해 낼 수 있다는 장점이 있겠으나, 시대적 변화에 탄력적으로 대응하지 못하는 소극적인 대학교육이라는 인식에서 벗어나기 어려울 수 있다.

더욱이 읽기영역에는 교육관 혹은 교수법뿐만 아니라 읽기 텍스트에 대한 시대적 재고도 포괄해야 할 필요성이 있다. 사실상 전세계적으로 인공지능과 IoT, 3D프린팅으로 대표되는 4차 산업혁명의 도래로 이미 기존과는 많은 부분이 달라지고 있다. 우리나라는 '4차 산업혁명위원회'를 중심으로 '디지털 기술로 이루어지는 초연결 기반의 지능화 혁명'을 4차 산업혁명이라 정의하고, 집중적으로 관심을 기울이면서 그 정중앙에 차세대 인재를 성장시키는 교육정책의 핵심을 두고 추진하고 있다. 이는, 과학기술적 능력뿐만 아니라, 인문·예술적 소양까지 겸비한 인재로 키우기 위해 〈STEAM(Science, Technology, Engineering, Art, Math) 교육〉을 강조한 '과학과 공학기술과 인문예술' 역량을 강화한 창의 융합형 교육을 목표로 삼고 있다.[9] 따라서 '읽기'의 텍스트 범주는 비단 루틴처럼 고수해왔던 동서양의 고전과 명저 등으로 한정하는 것이 아닌, 인문융합형 인재를 양성하고 인문학적 소양을 갖춘 공학도를 성장시키는 등 융복합 인재로 교육시키기 위해 최근 이슈가 되고 있는 텍스트나, 융합/실용텍스트로의 확장 역시 고려해야 할 문제가 된다. 이들 텍스트를 읽는 과정을 통해 세계이해와 타자소통능력 강화라는 측면과 주체적 인간으로의 논리적, 비판적 시각의 확립이라는 측면을 고

9 안호영, 「융복합 교육으로서의 과학 교양교육—동국대 경주캠퍼스 과학융복합 교양교육 사례를 중심으로」, 『문화와융합』 제37집 2호, 한국문화와융합학회, 2015, 66~67쪽.

루 수용할 수 있는 접근 역시 필요하다고 판단된다.

유튜브 세대와 교육철학 – 유동적인 교수법과 강의설계

대학교육의 학습자인 현재 재학생들을 지칭하는 단어는 여타 다른 세대들과는 다르게 다양하다. 언론에서 공식적으로 빈번히 나오는 'MZ세대(Millennials and Generation Z)'는 '밀레니얼세대'(Y세대)와 'Z세대'(X세대, Y세대로 이어지는 연결선상에서 이해할 수 있다)가 합쳐진 합성어로, 1980년대 초반에서 2000년대 초반 출생한 세대들을 통칭해서 쓰고 있다. 현재 '읽기'교과를 가르치는 교수들의 대다수가 X세대[10]에 속한다 할 수 있다면, 현 대학 학습자는 Z세대로, 1990년대에서 2000년대 초반 출생하였고 어릴 때부터 디지털 환경에서 자란 '디지털 네이티브(Digital Native, 디지털 원주민)'세대라는 특징을 가지고 있다. 그 외에도 '포노 사피엔스(Phono Sapiens)'는 스마트폰(smartphone)과 호모사피엔스(homo-sapiens)의 합성어로, 스마트폰과 합체가 된 세대를 뜻하고, '호모 디지쿠스(homo digicus)'는 글자 그대로, 디지털을 사용하는 인간을 뜻한다. 이러한 단어들의 공통점은 바로 '디지털 세대'이면서, 문자와 종이 질감으로 대표되는 아날로그식 접근보다 영상과 이동성이라는 디지털식 활동에 익숙한 '영상세대'라는 점이다.

사실 모든 소통과 공감의 영역에서 영상이 활자를 앞지른 건 이미 오래전 일이라 '영상세대'란 정의가 새삼스럽다. 그러나 이들 세대가 전

10 더글러스 쿠플랜드(Douglas Coupland)가 그의 소설 『Generation X : Tales for an Accelerated Culture』에서 처음 쓰기 시작한 X세대는, 1968년 전후에서 태어났으며 정확한 특징을 설명하기 모호한 세대라고 정의되어진다.

세대와 확연하게 다른 점은 바로 첨단 정보통신기술의 발전으로 뉴미디어에 익숙하기 때문에 다양한 매체를 자유자재로 활용하면서 학습하고 정보를 취득하고 지식을 습득한다는 점이다. 특히 뉴미디어 중에서도 대부분은 스마트폰을 활용하여 24시간 반복 학습에 능숙하다는 측면에서 대학교육 역시 더 이상 외면할 수 없는 새로운 교육적 패러다임의 구축이 시급해졌다.[11] 코로나19 이전인 2019년에 이미 스마트폰 전체보유율은 91.1%였고, 그중 20대는 100%였다(방송통신위원회, 결과 참고). 당연히 스마트폰의 앱(app)을 활용하거나 온라인 동영상의 학습이 익숙해졌고 수많은 영상자료를 활용하여 선행학습이 가능하다는 측면에서, 대학교육에서도 휴대폰을 포함한 포터블 매체에서 구현될 수 있는 플립드 러닝을 통한 온라인 동영상을 교육 부자료로 활용하고자 하는 뉴러닝(New-Learning) 대두 역시 당연한 수순인 셈이다. 여기서 온라인 동영상 서비스는 일명 OTT(Over The Top)으로, "인터넷을 통해 볼 수 있는 TV서비스를 일컫는 말로, 유튜브(YouTube)와 같은 온라인 동영상 서비스, 소셜미디어 페이스북(Facebook)의 동영상 라이브 스트리밍 서비스, 넷플릭스(Netflix), 푹(Pooq), 티빙(Tving) 등으로 대변되는 서비스를 총칭한다.[12]

그러나 유튜브 콘텐츠로 대표되는 온라인 동영상을 교육콘텐츠로 활용하고자 한 교수법의 시도는 코로나19 특이점을 기점으로 또다시 전환기를 맞게 되었다.[13] 실제 유튜브 빅데이터 플랫폼 소셜러스 발표에 따르면, 지난해 국내 유튜브 구독자수 규모는 36억 5000만 명, 누적 조

11 유미선, 「유튜브동영상을 활용한 교수법 및 자기주도적 학습콘텐츠 소개」, 『대학교양교육연구』 제6집 1호, 배재대학교 주시경교양교육연구소, 2021, 30쪽.

12 임종수 외, 『뉴미디어 기반 영상콘텐츠 기초현황 및 산업지원 방안 연구』, 한국콘텐츠진흥원, 2019, 24~26쪽.

13 이호준, 「한국 유튜브 '건재'. 누적조회수·구독자 2배 이상 증가」, 『여성경제신문』, 2022년 4월 12일자.

회수는 1조 5103억 회를 기록했다. 구글 플레이스토어 데이터 기준 유튜브 평균 사용 시간은 일 121분으로 나타났을 정도로 이용 빈도가 높아졌고[14], 유튜브 동영상 매커니즘에 따라 일반 동영상 역시 일반적으로 3분 내외, 15분 내외에서 25분 내외(1학점), 길게는 수십 분 이상으로 제작되었다. 그러나 이런 동영상의 형태는 2021년부터 인스타그램(Instagram)과 틱톡(Tiktok) 등의 플랫폼을 중심으로 15초~1분 내외의 짧은 실시간 영상으로 대체되기 시작했다. 미디어 전문가 정원모(한국지능정보사회진흥원 수석연구원)는 "다만 최근에는 정해진 시간 속에서 봐야 할 콘텐츠가 많아지면서 역설적으로 틱톡 같은 짧은 동영상 플랫폼이 부상한 것"이라며 원인을 설명하면서, "유튜브가 젊은 세대에선 검색 플랫폼으로 자리 잡고 있고, 10분 이상의 콘텐츠를 시청하려는 니즈도 줄고 있어 당분간 소셜미디어는 틱톡처럼 짧은 영상 형식을 따라갈 수밖에 없을 것"이라 예측했다.[15] 뒤늦게 유튜브 역시 유튜브 내에 공식 숏폼-플랫폼인 릴스(Reels)를 내놓으면서 선발주자들을 견제하고, 성별·직업을 불문한 Z세대 사이에서 인기를 끌기 위한 형식의 변화를 촉구했지만, Z세대의 성향에 대한 분석이 늦은 관계로 현재는 온라인 콘텐츠 사용량으로 인스타그램, 틱톡 이후 3위에 머물러 있다. 이런 변화의 연장 선상에서 볼 때, 유튜브세대를 대상으로 하는 대학교육에서, 비대면온라인강의는 25분영상/1학점으로 기준하여 온라인 콘텐츠를 제작하고, 현장실시간강의는 3시간/3학점의 강의를 75분으로 두 번 나눠서 진행하는 현 강의시스템 역시 재고의 필요성이 제기된다.

여러 학자들이 분석하기에, 디지털 세대는 문자의 선형적 구조에 잘

14 유수정, 「유튜브 채널, MZ세대 '투자 놀이터'로 만들 것」, 『대한금융신문』, 2022년 4월 20일자.

15 장우정, 「中 틱톡 따라하기 나선 유튜브, 짧은 동영상 이어 생방송 키운다」, 『Chosun Biz』, 2022년 2월 23일자.

적응하지 못하기 때문에, 책(글)을 읽을 때마다 위에서 아래로 내려오면서 읽지 못하고 이곳저곳 옮겨가면서 눈에 띄는 정보만 선별하여 읽는 경향을 보인다고 한다. 그 결과 이들 세대는 일관적이고 체계적인 의미의 틀에 쉽게 적응하지 못하고, 대신 독창적인 이해과정을 구축한다고 한다. 특히 디지털 세대(MZ세대)는 아날로그 세대(X세대 이전)와 뇌가 활용적인 면에서 다르기 때문에[16], 다중 작업(multitasking)과 개별활동(쓰기) 등에는 능숙하지만 깊이 사고하지 못하고, 공감을 잘하지 못하는 특성을 보인다. 인터넷을 잘 사용하는 사람들은 뇌의 왼쪽 전두엽 등 특정 부위가 인터넷을 사용하지 않는 집단보다 훨씬 더 활성화되어 있는데, 이들은 의사를 결정하거나 복잡한 추론을 할 때 사용하는 뇌의 부위가 다른 집단의 뇌보다 두 배 이상 활성화되어 있다는 연구결과를 참조할 수 있다. 이는 인터넷 사용의 집중화 훈련이 사고의 주된 방식이 될 경우에 지적 활동에서 인터넷의 두 가지 핵심 특성인 '관련 없는 문제의 해결'과 '주의력 분산'으로 장기 기억에 저장되어 있는 정보와의 관계를 형성할 수 없으며, 새로운 정보를 스키마로 해석하는 데 방해를 받게 된다는 것이다.[17]

즉, 읽기활동을 통해 유도하고자 하는 활동(말하기, 듣기, 쓰기)으로의 확장에서 교수법을 조율할 필요성이 요구된다. 코로나19 특이점으로 인해 관계중심 사회에서 개인중심 사회로 바뀌면서 사회성은 부족하나 개별학습에 능숙한 현 대학생들을 대상으로 발표토론보다는 개별글쓰기로 강의과제가 대체되었다. 정보를 생산하고 소비하는 방식 역시 변모되었는데, 활자에 의지했던 정보 역시 다양한 매체를 통해 멀티미

16 Gary W. Small et al., "Your Brain on Google : Patterns of Cerebral Activation During Internet Searching", *American Journal of Geriatric Psychiatry* vol.17, no.2, 2009, pp.116~126.

17 조민정·김성수, 「문식성 향상을 위한 교수-재외국민과 외국인 학습자의 학술에세이 쓰기를 중심으로」, 『교양교육연구』 제14집 5호, 한국교양교육학회, 2020, 68쪽.

디어적 복합성에 기반하여 시공간을 초월한 기술적인 다양한 형태의 텍스트 이해 능력을 갖추고 있다. 게다가 현 학습자들은 뉴미디어의 일상화를 통해 학습 러닝타임을 자발적으로 줄여 속도감 있는 해석력을 습득했고, 멀티태스킹에 전혀 무리가 없는 강점(혹은 단점)을 가지고 있다. 읽기 텍스트에 대한 이해의 과정이 학습자별로 상이하다는 것이나, 이를 생각하기나 글쓰기 등으로 조합하는 과정으로 확장시키는 건 또다른 문제이다. 그렇기 때문에, X세대의 교수자들과 Z세대의 학습자들 사이에서 공통목표점을 찾아내고 지향해 나갈 수 있는 교수법을 찾아내는 일이 교수자들의 강의설계에 필수적으로 포함되어야 할 것이다.

읽기와 교수법 – 읽기경험을 포괄한 읽기활동

주어진 텍스트를 해석하는 주체는 작품을 읽는 독자이다. 쉰들러(Schindler)에 따르면, 독자는 크게 네 유형, 즉 의사소통 과정의 한 요소인 수용자(recipient), 텍스트를 읽는 사람으로서의 독자(reader), 구어적 소통과 문어적 소통에서 두루 사용되는 청자(audience), 메시지를 전달받는 사람으로서의 수신인(addressee)으로 나뉜다.[18] '읽기'는 가장 소극적인 수용자 형태를 가진다면, '읽기'를 한 후에 진행되는 '토론'에서는 '(타인에게) 말하기'와 '(타인의 말을) 듣기'를 통한 해석의 주체이면서 동시에 적극적인 (내용에 대한) 수용자가 된다. 그리고 '읽기활동'을 기저로 한 '쓰기'에서는 개인적 해석과 비평을 정리해내는 능동적인 해석자(interpreter)의 역할을 하게 된다.[19] 즉 이런 모든 활동(말하

18 정희모, 「글쓰기에서 독자의 의미와 기능」, 『새국어교육』 79호, 한국국어교육학회, 2008, 396쪽.

19 조민정·김성수, 앞의 책, 69쪽.

기, 듣기, 쓰기)을 하기 위해서는 가장 선행되는 활동이 '읽기'에서 출발한다 해도 과언은 아닐 것이다. '읽기활동'은 독자들로 하여금 텍스트를 습득하면서 자신들만의 비판적 사고체계를 구축하고 논리적 사고를 통해 수용가능성을 타진하고, 이를 요약 및 분류함으로써 이후의 활동으로 연결 가능케 하기 때문이다. 즉 읽기 활동을 시발점으로 하여 비판적 사고의 기량을 습득하고 비판적 사고의 성향을 함양하며 다양한 실천과정을 구조화시키는 과정에서 창의적 문제해결 능력, 합리적 의사결정능력, 효과적 의사소통 능력을 발휘하도록 하는 것이 읽기 교육이 지향하는 교육목표라 하겠다.[20]

지난 20년 동안 급속도로 발전한 뉴미디어의 다채로운 등장과 발전으로 인해, 학계를 포함한 전 영역에서는 인터넷문자읽기, 하이퍼텍스트읽기, 인터넷게임과 전자적 글쓰기(electronic writing)에 접근하는 '디지털 텍스트 읽기' 등에 대한 방법론적 논의를 다양하게 진행했다. 이를 크게 능동적 '읽기활동'과 직간접적 '읽기경험'으로 나누어 정리해보면 다음과 같다.

먼저, 독자(학습자)가 능동적으로 '읽기활동'을 하는 경우이다. 활자와 종이로 이루어진 텍스트를 읽을 때, 음독(音讀)과 묵독(默讀)으로 대표되던 전통적 읽기의 관습은 매체 내에서 다중읽기(multiple reading), 소셜읽기(social reading), 증강읽기(augmented reading) 등으로 새로운 읽기의 관습을 만들어냈다. 다중읽기가 하나의 텍스트에만 집중하는 것이 아니라 여러 개의 텍스트를 넘나들면서 읽는 방식이라면, 소셜읽기는 텍스트를 읽기 전과 후, 그리고 읽는 과정에서 텍스트를 둘러싸고 정보, 지식, 정서 등의 교류가 이루어지는 읽기 관심이며, 증강읽기는 텍스트 위에 또 다른 정보 층위가 중첩된 증강 텍스트에 의

20　황영미·박상태, 「'공학도를 위한 비판적 사고 교육' 활용법—공학 설계 교육을 중심으로」, 『Ingenium(人才니움)』 제28집 3호, 한국공학교육학회, 2021. 〈참고〉

해 가능해진 읽기를 뜻한다.[21] 이는 아날로그식 종이책에 한정되지 않고 활용매체를 확장하여 전자책을 읽는 과정에서 나오는 디지털식 읽기 방식이라 볼 수 있다. 이때 주로 활용하는 디지털 읽기 매체는 태블릿PC, 킨들 등의 전자책 전용리더기가 대표적이고, (시각적으로 무리는 되지만) 휴대폰으로도 해당 텍스트에 대한 '읽기활동'이 가능하다.

다음은, 독자(학습자)가 직접 읽는 활동을 하는 것이 아닌, 간접적인 '읽기경험'을 하는 경우이다. 스마트폰과 AI스피커 등의 발전과 구현 가능한 다양한 플랫폼을 등에 업고 '듣는 책' 시장이 급격히 성장하면서, 종이책을 손으로 넘겨 가면서 읽는 전통적인 읽기활동이 '듣는 읽기경험'으로 확장되었다. '미국 시장조사업체 그랜드뷰리서치는 글로벌 오디오북 시장의 규모가 2019년 3조 1000억 원에서 2027년까지 연평균 24.4%의 성장'[22]을 예측한 것처럼, 시장 규모와 더불어 오디오북 콘텐츠시장이 활발해졌고, 다양한 콘텐츠의 공급으로 인해 그 수요 역시도 급격히 증가하게 되었다. 오디오북 시장의 활성화는 일상생활과 여가활동을 즐기면서 동시에 책을 읽는(듣는) 멀티태스킹에 익숙한 젊은 세대(현 학습자)에게 강한 콘텐츠 소비욕망을 자극하며 접근하고 있는 것으로 보인다.[23] 오디오북 시장의 대표주자로 '윌라'와 '밀리의 서재'가 있는데, '윌라'는 책 내용 전체를 읽어주는 '완독형 오디오북'이라면, '밀리의 서재'는 책 내용의 일부를 요약하여 들려주는 '요약형 오디오북'을 제공하고 있다. '읽기경험'에서 텍스트의 종류도 고민해보아야 할 부분이다. 또한 '듣는 읽기경험'과 더불어 유튜브 영상콘텐츠 및 팟캐스트 등을 통한 '보는 읽기경험'도 대중적으로 각광을 받기 시작했다. 특히

21 이재현, 『디지털 시대의 읽기 쓰기』, 커뮤니케이션북스, 2013, 78~91쪽.

22 이명지, 「'읽는 책'에서 '듣는 책'의 시대로..달아오르는 오디오북 시장」, 『한경 BUSINESS』, 2021년 9월 24일자.

23 김성수, 「인공지능 시대와 책읽기 교육의 방향 모색」, 『리터러시연구』 제12집 6호, 한국 리터러시학회, 2021, 174쪽.

'보는 읽기경험'에서는 텍스트의 내용뿐만 아니라 작가영상, 전문 성우들의 낭독, 자료화면 등 텍스트에 맞춰 여러 콘텐츠를 활용할 수 있다는 점에서 더욱 활성화되고 있는 추세이다.[24]

〈읽기활동〉에서 확장하여 〈읽기경험〉의 범위를 정리해보면 다음과 같다.

첫째, 학습자가 직접 텍스트를 읽는 방식. 이를 다시 ①단일 활자책을 읽고 사색하는 방식, ②활자책과 보조 매체를 이용하여 읽고 이해하는 방식, ③매체책을 읽고 링크를 통해 내용을 확장시키는 방식 등으로 분류할 수 있다. 둘째, 남이 읽고 학습자가 텍스트를 듣는 방식. 이는 ①활자책/매체책과 함께 묵독하며 듣는 방식, ② 활자책/매체책 없이 듣고 사유하는 방식 등으로 분류할 수 있고, 셋째, 남이 읽고 학습자가 영상과 함께 텍스트를 보는 방식. 역시, ①활자책/매체책과 함께 묵독하며 보는 방식과 ②활자책/매체책 없이 보고 사유하는 방식 등으로 분류할 수 있다.

사실상, 전통적으로 '읽는 행위'에서 '보는 행위와 듣는 행위'를 포괄해야 하는 현재의 '읽기 경험'의 상황이 교육적으로 잘못된 방향이라거나, 책을 들고 다니는 것과 뉴미디어 매체를 들고 다니는 것 중 어느 것이 정서적으로 혹은 교육적으로 우월하다고 판단하려는 것은 아니다. 텍스트를 향유하고 텍스트를 통해 이해와 공감을 유도하는 데 있어서 모든 '행위'는 다 상호보완적이라 할 수 있다. 다매체 텍스트를 복합양식적 텍스트라 부르는 이유는 영상과 소리, 이미지와 음악 등 여러 양식이 작용해 그 의미를 복합적으로 구성하기 때문이다. 이때 텍스트의 의미는 텍스트 그 자체의 의미를 넘어 사회적 맥락과 텍스트의 상호 관계 속에서 생성되는 것으로 이해의 영역이 확장된다. 이때 텍스트에 담긴

24 김용확, 「광양시, 영상으로 만나는 올해의 책」, 『메트로신문』, 2022년 4월 13일자.

의미는 비로소 정보의 차원에서 심미적 차원으로 고양될 수 있다.[25]

현대사회에서 요구되는 능력으로 정보의 정확한 전달과 해독이라는 대전제를 놓고 본다면, 주제를 명확하게 파악하는 정확한 문해력과 비판적 사고를 확장시켜 새로운 정보 조직력을 키울 수 있는 수단으로 모든 '행위(읽기, 듣기, 보기)'는 '읽기경험'의 가치로 볼 수 있다. 문화체육관광부에서 만 19세 이상 성인을 대상으로 실시한 〈2019년 독서실태조사〉 결과 성인의 48.9%는 1년간 단 한 권의 책도 읽지 않았다고 한다. 그에 반해 유튜브의 시청률과 오디오북의 시장은 코로나19의 특이점을 기점으로 비약적으로 확장되었다. 현대사회가 급격히 변화함에 따라 새로운 시대와 교육의 변화에 부응하여 MZ세대의 '읽기교육' 역시 새로운 방향에서 그 방법론과 실천 방안을 강구할 필요가 있다. 실제 사례로, 〈2021년 독서실태조사〉에서는 매체 환경의 변화로 '독서'의 범위에 대한 인식이 다양해짐에 따라 독서범위에 대한 세대별 의견이 갈렸다. 다른 세대가 생각하는 독서의 범위에는 '종이책 읽기'(98.5%), '전자책 읽기'(77.2%)가 대부분을 차지했지만, 청소년의 경우 이외의 다른 매체(종이신문, 종이잡지, 웹툰, 웹진, 소셜미디어 등)을 통한 읽기경험 역시 '독서'의 영역으로 인식하고 있었다.

디지털 매체 환경에서 독서 개념과 범위에 대한 재고와 더불어 '읽기'의 대상텍스트에 대한 범위 역시 고민할 때인 것 같다. 즉, '문자/활자에서 벗어나 모든 형태의 매체를 해석하고 활용할 수 있는 새로운 읽기능력'으로 확장개념화 해야 할 것이다.[26] 교수자들이 교육현장에서 직접 적용하고 검증해 온 기존의 교육방향 및 교육방법과 현 대학생들의 정

25 임지원, 「참여적 글쓰기를 위한 복합양식 리터러시 기반의 매체언어 연구」, 『사고와표현』 제8집 2호, 한국사고와표현학회, 2015, 283쪽.

26 이병민, 「리터러시 개념의 변화와 미국의 리터러시 교육」, 『국어교육』 117호, 한국어교육학회, 2005, 138~139쪽.

서적인 간극이 존재하고 있다는 점은 간과할 수 없는 부분임에 틀림없다. 그러므로 이제 다양한 맥락에서 접근하는 새로운 교수법의 교육적 가치와 이를 실천하면서 고려해야 할 방법으로 교수자들의 '읽기활동 범주'를 확장, 재정립해야 할 것이다. 즉, 기검증이 완료된 '전통적인 읽기활동'과 현 학습자들이 요구하는 '확장된 읽기경험'을 블랜딩하여 최적의 교육효과를 창출해 내는 방법론을 고민하고, 그 전에 교수자들은 학습자가 제시하고 있는 '확장된 읽기경험'으로 범위를 산정하는 것이 필요한 수순일 것이다.

심리학 용어인 '라포(rapport)'가 교육현장으로 들어오면서, 상호간의 신뢰와 친근감으로 이루어진 관계, 즉, 교수자와 학습자간의 신뢰적 인간관계를 뜻하고 있다. 거의 대부분의 교육학 관련 자료에서는 교육목표를 달성하기 위해, 교수자와 학습자간의 '라포형성'을 기저로 두고 있다. 포스트코로나 시기의 대학 강의실은 가장 최첨단을 달리고 있는 학습자와 과거부터 현재까지 굳게 만들어놓은 관성(慣性)의 교수자가 함께 공존하는 공간이다. 어느 한쪽만의 노력이 아니라 양쪽 모두의 노력이 있어야만 목표를 향해 갈 수 있지 않을까 한다. 이 글은 그중 교수자의 교수철학의 변화필요성에 집중하여 담론을 제기했다.

많은 연구자들(교수자들)은 선언적 차원에서 이상적인 교수법을 꿈꾸면서도, 여전히 강의실에서는 정해진 교육목표를 달성하기 위해 교수자 중심의 강의식 교육과 일방향적인 지식 전달에 머물러 있는 듯하다. 그럼에도 다행인 건, 컴퓨터와 스마트폰, 인터넷과 포탈사이트 등으로 대표되는 디지털 기술 혁명은 인간의 삶을 그 이전에 비해 획기적으로 변화시켰고, 코로나19의 특이점은 굳건한 대학교육의 관계자 및 시스템을 흔들어놓았다는 점이다. 반강제적으로라도 교수자는 변화된 사회라

는 걸 인지하고 새로운 교수법을 모색해야 했고, 학습자는 개인과 팀의 활동을 비교했고, 댓글창에서라도 타인과의 소통법을 익혀야 했다. 대학생들에게 가장 선호하는 강의방식을 물으면 '토론식 강의'라 답[27]하지만 그들은 실제로 토론식 강의를 가장 힘들어 한다. 마찬가지로 교수자들에게 가장 효과적인 강의방식은 '학습자주도적 강의진행'이라고 하지만, 실제 현장에서는 교육목적의 효율적 달성을 위해 '강의식'으로 진행하게 된다. 이와 같은 맥락으로 이상과 현실의 간극은 존재하겠지만, 언젠가 도래할 이상적인 교육현장을 위해 그 간극을 좁히려는 노력은 계속되어야겠다.

'누구나 변화를 꿈꾸지만, 모두가 변화를 실천하지는 않는다'라는 말이 있다.[28] 생각해 보면, 그 모두는 변화를 실천하고자 하는 의지가 없는 게 아니라 변화하고자 하는 용기가 없는 게 아닐까 한다. 그래서 변화를 시도하고 있는 모든 선구자들의 행적은 성패유무를 떠나 대단한 성과이다. 이 글은 포스트코로나 시기에 코로나19의 특이점을 지나온 대학교육에서, 다시 이전의 아날로그 방식으로 돌아가고자 하는 교수자들과 이미 디지털 세계가 생활화되어 익숙하게 향유하는 현 학습자들 사이의 간극에 대한 담론이었다. 이는 추후 현장성을 기반으로 한 교수철학과 교수법에 대한 연구를 위한 교두보 역할을 담당하리라 기대한다.

27 한양대학교 에리카 캠퍼스 학생 80명 중 가장 선호하는 강의방식을 토론식(강의식 토론식, 발표식, 문답식, 온라인 강의 중)으로 꼽은 비율이 37%로 가장 높았지만, 실제로 경험한 강의방식은 강의식 수업의 비중이 70%로 압도적으로 높았다. 한양대학교 교수학습센터, 「몰입을 유도하는 이러닝 교수법」, 한양대학교, 2014, 37~46쪽. 참고.
28 살만 칸, 김희경·김현경 역, 『나는 공짜로 공부한다-우리가 교육에 대해 꿈꿨던 모든 것』, RHK, 2013.

참 고 문 헌

권성호 외, 「유비쿼터스 시대의 융복합 교양 교육과정 모델 개발-읽기,쓰기,말하기를 중심
　　으로」, 『교양교육연구』 제4집, 2호, 한국교양교육학회, 2010, 205~222쪽.

김성수, 「인공지능 시대와 책읽기 교육의 방향 모색」, 『리터러시연구』 제12집, 6호, 한국리
　　터러시학회, 2021, 165~196쪽.

김용환, 「광양시, 영상으로 만나는 올해의 책」, 『메트로신문』, 2022년 4월 13일자.

박현이, 「의사소통역량강화를 위한 글쓰기와 말하기 연계교육 연구」, 『문화와융합』 제42
　　집, 7호, 한국문화융합학회, 2020, 193~227쪽.

방송통신위원회, 「2019년 방송 매체 이용행태 조사 결과」 (검색일:2020.1.30.)

살만 칸, 김희경·김현경 역, 『나는 공짜로 공부한다-우리가 교육에 대해 꿈꿨던 모든 것』,
　　RHK, 2013.

안호영, 「융복합 교육으로서의 과학 교양교육-동국대 경주캠퍼스 과학융복합 교양교육 사
　　례를 중심으로」, 『문화와융합』 제37집, 2호, 한국문화융합학회, 2015, 61~92쪽.

유미선, 「유듀브동영상을 활용한 교수법 및 사기주도적 학습콘텐츠 소개」, 『대학교양교육
　　연구』 제6집, 1호, 배재대학교 주시경교양교육연구소, 2021, 29~53쪽.

유수정, 「유튜브 채널, MZ세대 '투자 놀이터'로 만들 것」, 『대한금융신문』, 2022년 4월 20
　　일자.

이명지, 「'읽는 책'에서 '듣는 책'의 시대로..달아오르는 오디오북 시장」, 『한경BUSINESS』,
　　2021년 9월 24일자.

이병민, 「리터러시 개념의 변화와 미국의 리터러시 교육」, 『국어교육』 117호, 한국어교육학
　　회, 2005, 131~172쪽.

이재현, 『디지털 시대의 읽기 쓰기』, 커뮤니케이션북스, 2013.

이진숙, 「'유튜브 시대의 읽기 교수법'을 위한 담론 : 세 가지 자문과 한 가지 의문을 중심으
　　로」, 『제34회 한국사고와표현학회 전국학술대회 발표문:유튜브시대, 읽기를 생각
　　하다』, 한국사고와표현학회, 2022, 82~84쪽.

이혜경, 「기호학적 구조를 적용한 의사소통 수업 전략 연구-읽기와 말하기를 중심으로」,
　　『열린정신 인문학연구』 제21집, 3호, 원광대학교 인문학연구소, 2020, 5~28쪽.

이호준, 「한국 유튜브 '건재'. 누적조회수·구독자 2배 이상 증가」, 『여성경제신문』, 2022년
　　4월 12일자.

임기흥, 「유비쿼터스 시대 교육환경의 변화와 유 러닝의 성공적 도입 전략」, 『정보처리학회

지』 제16집, 5호, 한국정보처리학회, 2009, 70~77쪽.

임수경, 「디자인씽킹을 활용한 리빙랩 융합 비교과프로그램 사례」, 『문화와융합』 제43집, 12호, 한국문화와융합학회, 2021, 21~40쪽.

임종수 외, 『뉴미디어 기반 영상콘텐츠 기초현황 및 산업지원 방안 연구』, 한국콘텐츠진흥원, 2019.

임지원, 「참여적 글쓰기를 위한 복합양식 리터러시 기반의 매체언어 연구」, 『사고와표현』 제8집, 2호, 한국사고와표현학회, 2015, 279~308쪽.

장우정, 「中 틱톡 따라하기 나선 유튜브, 짧은 동영상 이어 생방송 키운다」, 『Chosun Biz』, 2022년 2월 23일자.

정희모, 「글쓰기에서 독자의 의미와 기능」, 『새국어교육』 79호, 한국국어교육학회, 2008, 393~417쪽.

조민정·김성수, 「문식성 향상을 위한 교수-재외국민과 외국인 학습자의 학술에세이 쓰기를 중심으로」, 『교양교육연구』 제14집, 5호, 한국교양교육학회, 2020, 67~79쪽.

한경희·최문희, 「리빙랩 기반 공학설계교육의 경험과 평가:학생들은 언제, 어떻게 배우는가?」, 『공학교육연구』 제21집, 4호, 한국공학교육학회, 2018, 10~19쪽.

한국판뉴딜 홈페이지, https://digital.go.kr, 2022년 5월 30일자.

한양대학교 교수학습센터, 『몰입을 유도하는 이러닝 교수법』, 한양대학교, 2014.

황영미·박상태, 「'공학도를 위한 비판적 사고 교육' 활용법-공학 설계 교육을 중심으로」, 『Ingenium(人才니움)』 제28집, 3호, 한국공학교육학회, 2021, 62~83쪽.

Small, Gary W. et al., "Your Brain on Google : Patterns of Cerebral Activation During Internet Searching", *American Journal of Geriatric Psychiatry* vol.17, no.2, 2009, pp.116~126.

심미적 경험 중심 보컬교육의 필요성과
수용 가능성에 대한 논의

황은지

실용음악교육(한국)은 태생에서부터 현재에 이르기까지 이제 30여 년 남짓한 짧은 역사적 배경을 가지고 있다. 그럼에도 불구하고 현시대 실용음악교육은 학령인구 감소에[1] 따른 우려와는 달리 매년 수백 대 일에 이르는 기록적 입시 경쟁률을 보이고 있으며, 그 중심에는 바로 보컬 전공이 있다.[2] 도입 초기부터 폭넓은 교육기관으로 확대되어 온 실용음 악교육의 영역은 학부를 넘어 대학원 과정의 개체 증가로 이어진다. 이러한 변화는 학문 정체성 확보를 위한 필수 요소인 고유 연구 대상의 존재, 이론적 지식 체계의 구축, 제도화된 학문 공동체 건설의 요인이 비로소 실용음악 분야에 적용될 수 있음을 의미한다.[3] 실제로 이와 같은

1 통계청은 대학 학령인구가 2020년에는 '200만 명 이상' 감소할 것으로 전망하였으며, 대학 정원보다 입학 예정자의 수가 모자라는 '정원 역전' 현상을 예견하였다. 양우석, 「실용음악학과 커리큘럼의 비교 연구: 음악산업으로의 가능성 모색」, 동아대학교 대학 원 박사학위논문, 2018, 37쪽.

2 서경대학교 실용음악과는 2018년 11.22 대 1, 2019년 10.47 대 1에 이어 3년 연속 최 고 경쟁률을 기록하였다. 이는 서울지역 4년제 대학 중 1위의 성적이며, 특히 보컬전공 의 경우 163.40 대 1의 경쟁률을 보이는데 작곡 77.00:1, 기악 76.50:1을 월등히 넘어 서는 기록이다. 이진호, 「서경대 2020학년도 정시모집 경쟁률 10.53대 1, 서울지역 4년 제 대학 중 1위」, 한국경제매거진 2020년 1월 2일자.

3 장혜원, 「실용음악 대학제도 진입과 발전을 중심으로 본 국내 대중음악의 문화적 정당 화 과정」, 『대중음악』 제16권, 한국대중음악학회, 2015, 53쪽. 재인용.

영향은 실용음악의 자체적 이론 정립과 연구 수행에 필요한 나름의 여건이 조성되고, 기반이 마련되는 것에 상당한 영향을 미친다.

최근 들어 실용적·실제적 영역만을 중심으로 정착·실행되어 온 실용음악교육에 대한 문제 제기[4] 및 개선방안 모색 등의 다양한 고민이 이어지고 있다. 양적 성장에만 집중되어 있던 실용음악교육의 질적 성장을 함께 도모하고자 하는 움직임이 일고 있는 것이다. 그중에서도 여타 학문과의 조응(照應), 즉 융·복합적 마인드의 필요성을 강조하는 연구가 다수 등장하는데,[5] 이는 4차 산업혁명 시대 도래에 따른 국내·외 교육계 전반의 움직임과 가치관이 영향을 미친 것으로 볼 수 있다. 교육계의 주요 메커니즘(Mechanism)과 함께하려는 다양한 노력이 엿보이는 것과 달리, 가깝게는 현시대 바람직한 음악교육 구현을 위한 주체로 지칭되는[6] '심미적 경험(Aesthetic experience)'에 대한 관심은 전무한 실정이다.

이 글은 "보컬교육에 필요한 본질적·전문적·체계적 교과목 구성 및 커리큘럼의 구축이 무엇보다 시급하다."는 최성수(2015)[7]의 주장에 대한 깊은 공감(共感)으로부터 발단되었다. 이와 같은 내적 문제 해결을 위한 방안의 마련을 고심하던 중 현행 보컬교육 실태에 대한 추가적 분석의 필요성을 느끼게 되었고,[8] 관련 선행연구 분석의 내용을 토대로 여타 학

4　조승현, 「실용음악분야의 교육과 정책 개선안에 대한 제언: 학회의 설립과 필요성을 중심으로」, 『한국산학기술학회 논문지』 제19권 1호, 한국산학기술학회, 2018, 399쪽.

5　본론의 '보컬교육 주요 연구동향'의 내용 참고.

6　김기수, 「가창의 심미적 경험 확대를 위한 가사 탐구」, 『음악교육』 제41권 3호, 한국음악교육학회, 2012, 28쪽.

7　최성수, 「대학 실용음악 보컬교육이 학습효과 및 진로결정에 미치는 영향」, 중앙대학교 예술대학원 석사학위논문, 2015, 18쪽.

8　현행 보컬교육의 실태를 파악하기 위해 우선 관련 학위논문 및 학술논문 전반의 내용을 살펴보았다. 몇몇 연구에서 실제 보컬 교수자들의 이야기를 직접 인터뷰한 경우가

문과의 조우를 바탕으로 하는 시도를 보다 적극적으로 전개해 나아가는 것이 그 여느 때보다 필요한 시기임을 알 수 있었다. 따라서 이 글은 미래지향적 음악교육의 주요 목표이자 방향성으로 언급되는 심미적 경험에 대한 실용음악 보컬교육으로의 수용 가능성을 살펴보고, '심미적 보컬교육'의 필요성을 입증하기 위한 당위성을 마련하는 것에 목적이 있다. 이는 보컬교육에 대한 체계적 이론 정립의 시도이자 개념적 토대를 마련하기 위한 노력의 일환으로, 작게나마 본질적 보컬교육으로의 진보적 발자취를 남기는 것에 의의를 둔다.

심미적 경험의 개념과 특성

음악교육학자 마크(Mirchael L. Mark)는 "음악교육에 있어 현대라는 의미의 획은, 교사들이 음악에 대한 학생들의 심성적 반응에 깊은 관심을 가지게 되는 바로 그때 그어진다."고 보았다.[9] 그의 주장은 교육 대상자의 미적 지각과 반응에 대한 이해야말로 현시대 음악교육이 바람직한 방향으로 나아가기 위해서 반드시 필요한 요소임을 상기시킨다.[10] 현대 음악교육에서의 심미적 경험의 중요성에 대한 확신은 음악 교과가 음악 예술작품의 이해와 그 가치의 경험, 그리고 음악 예술적인 활동을 주제로 하여야 성립될 수 있는 것으로 판단하고 있다. 나아가 그와 관련된

있긴 하였으나 그 또한 극히 소수의 목소리만 담고 있었기에, 해당 내용을 좀 더 객관적으로 확인하기 위하여 본 연구자가 직접 보컬 교수자 20명을 대상으로 한 '현행 보컬교육 설문조사'를 별도 시행하였다.

9 이홍수 외, 『현대의 음악교육』, 세광음악출판사, 1992, 6쪽.

10 김기수, 앞의 논문, 2012, 28쪽.

음악적 능력의 향상[11]과 음악적 심성의 개발[12]도 전적으로 이러한 심미적 경험을 통해 이루어질 수 있다는 사실에 근거를 두고 있다.[13]

경험하는 주체로서의 '마음'과 경험되는 대상으로서의 객체인 '사물'을 모두 포함하는 개념의 경험과, 형용사 심미적(Aesthetic)이 합쳐진 용어인 심미적 경험은 어떤 대상을 감상하고 지각하고 즐기는 경험,[14] 대상의 아름다움을 감각이나 내성을 통해 획득하는 전 과정[15]을 의미한다. 음악의 경우 음악 작품이 어디에 기초하고 있는지를 살피는 것, 인간 삶의 조건과 유기적 형식들이 음악의 특질이 되는 것을 '심미적 경험'으로 정의한다. 이는 인간의 유기적 삶의 조건과 음악은 연속성을 이루는 것이며, 삶의 본질을 표현하는 미적 질을 지각하고 반응하는 것이야말로 진정한 음악적 심미적 경험으로 이해할 수 있음을 그 내용으로 한다.[16]

심미적 경험의 특성에 대한 구체적 이해는 심미적 경험과 '비심미적 경험'을 확실히 구별해 낼 수 있는 기준을 제공함으로써, 바람직한 심미적 행동 양식을 유도하는 데 도움을 줄 수 있다. 이영호(1994)는 이러한 심미적 경험의 본질을 보다 명확히 할 수 있는 주요 특징에 대해 '심

11 음악적 능력의 향상은 '음악적 감수성', '음악에 대한 이해력', '음악 연주 기능', '창의적 음악 표현력', '음악적 통찰력'의 향상을 의미하는데 이는 다양한 종류의 악곡에 근거한 경험을 통해 습득하고 향상될 수 있다. 나아가 심미적 음악 경험의 수준을 높이기 위해 의도적으로 지향해야 할 부분이기도 하다. 이종숙, 「심미적 체험을 위한 가창활동 지도 방안 연구: 초등학교 5학년을 중심으로」, 대구교육대학교 교육대학원 석사학위논문, 2005, 7쪽.

12 음악적 심성 개발의 경우 '심미적 음악 경험'과 '음악적 능력'으로부터 분리된 개념으로 해석할 수 없을 만큼 상호 밀접한 연관성과 촉진적 관계를 갖는다. 위의 논문, 8쪽.

13 이홍수 외, 앞의 책, 43~44쪽.

14 서울대학교 교육연구소, 『교육학 용어 사전』, 하우동설, 1995.

15 한국문학평론가협회, 『문학비평용어사전』, 국학자료원, 2006.

16 Reimer, Bennett., *A Philosophy of Music Education*, New Jersey: Prentice-hall, Inc. A Simon&Schyster Company Englewood Cliffs, 1970, pp.74~75.

미적 경험이 제공하는 통찰력, 만족, 즐거움에 가치를 두는 것', '대상에 대한 집중을 수반하는 것', '지각을 수반하는 것', '감정을 수반하는 것', '대상물과 인식자의 특질에 관련된 것'이라 말한다.[17] 이에 더하여 이연경(2017)은 심미적 경험의 주요 특성을 '고유성', '감정 수반', '지적 숙고', '주의 집중', '직접적 경험', '자아실현', '잠재적 능력'의 일곱 가지 요인으로 확장 해석하였다.[18]

가창(노래)은 인간의 음악적 성장을 이루기 위한 가장 기본적이고 대표적인 활동이다. 인간의 음악적 경험은 대부분 노래를 부르고 배우는 것으로부터 시작한다. 학생들의 경우도 자신의 목소리를 악기로 사용하여 처음 음악을 창의적으로 표현하는 활동이 바로 가창이다.[19] 김기수(2012)는 심미적 경험 확대를 위한 음악과의 주요 활동 영역이 바로 가창(노래)이며, 가사의 시적 의미와 아름다움을 스스로 발견하고 그 의미와 아름다움을 음악으로 발전시켜 표현하는 심미적 경험이 가능한 요인 또한 가창에 있음을 강조한다.[20] '가사'를 내포한 가창만의 고유성이 학생들의 심미적 경험 확대를 이끌어 낼 수 있는 주요인이 될 수 있음으로 보는 것이다.

미국의 음악 심리학자이자 교육자인 머셀(Mursell)은 가창의 교육적 가치를 아래와 같이 설명하고 있다. 첫째, 가창은 악구(Phrase) 감각을 낳는 근원이며, 이것은 음악적 발전의 가장 핵심적 가치 중 하나라는 점, 둘째, 가창은 기악으로는 얻을 수 없는 음높이, 음질 그리고 선율의 흔들림을 감지시킨다는 점, 셋째, 피아노로 화성을 듣는 방법보다 훨씬 좋은 방법이 바로 합창을 통해 확실한 화성감을 감득하는 것이라는 점,

17 이영호, 「심미적 음악 체험의 본질과 과정에 관한 연구」, 『음악교육연구』 제13권, 한국음악교육학회, 1994, 255~256쪽.
18 민경훈 외 4인, 『음악교육학 총론』, 학지사, 2017, 92~96쪽.
19 이종숙, 앞의 논문, 9~10쪽.
20 김기수, 앞의 논문, 2012, 27쪽.

넷째, 가창은 음의 상상력을 강하게 하고 세련된 음 감각을 육성한다는 점, 다섯째, 가창은 기악보다 보다 빨리 리듬을 감득할 수 있게 하며, 신체적 동작을 수반하기 쉬워 자연스럽게 리듬 훈련을 할 수 있다는 점이 바로 그 내용이다.[21]

가창이 여러 음악 형식 중에서도 다양한 음악적 감각을 직접적으로 느끼고 수용하는 것에 용이할 뿐만 아니라 음악의 기본 3요소로 언급되는 멜로디, 리듬, 화성의 요인 모두에 확실한 감득과 발전을 가능케 할 수 있음을 시사한 머셀의 주장은 가창의 음악적 역량의 우수성을 강조한다. 그에 더하여 고선미(2018)는 구체적 언어 표현과 소통이 가능한 '가사'와, 말로는 표현할 수 없는 감정과 느낌을 표현할 수 있는 '음악'이 결합된 음악형식인 가창이 다른 음악 장르에 비해 표현과 소통의 효과가 탁월한 것으로 보았다. 또한 이와 같은 가창의 표현과 소통의 특성은 음악교육에서 특히 심미적 교육의 효과를 성공적으로 얻을 수 있게 하는 요인으로 작용할 수 있음을 시사하고 있다.[22]

심미적 경험 중심 음악(성악)교육의 연구 동향

음악교육계에서는 심미적 경험 중심 연구가 꽤 오래전부터 활발히 진행되어왔고, 현재까지 꾸준히 확대되고 있는 추세이다. 시기적으로는 제6차 교육과정이 시행될 무렵부터 심미적 경험에 대한 중요성이 본격적으로 언급되기 시작하는 모양새를 보이는데, 이영호(1994)는 이에 대해 "과거 음악교육을 청산하고 새로운 차원으로 인도할 심미적 음악교

21 이종숙, 앞의 논문, 10쪽. 재인용.
22 고선미, 「가사의 심미적 공감 형성을 위한 스토리텔링 접근방안」, 『초등교육논총』 제34권 2호, 대구교육대학교 초등교육연구소, 2018, 297~298쪽.

육의 시대가 도래한 것"으로 평가한다. 그뿐만 아니라 과거 음악교육이 행위 그 자체에만 관심이 집중되어 온 점, 음악이 인간에게 진정한 기쁨과 만족을 제공하고 삶의 질을 높여 줄 수 있다는 확신을 심어주지 못하였다는 점, 음악의 지식을 다루어 왔으나 그것이 작품의 예술적 가치 인식과는 무관한 비심미적 가치로 굳어져 왔다는 점이 미적 경험 중심 음악교육의 본질과 가치 탐구 그리고 그에 대한 체계 확립의 필요성을 야기하는 것으로 보았다.[23]

음악교육 내 심미적 경험에 대한 관심은 다수 학자에 의해 그 효용성을 인정받으며 점차 확대되었다. 그 내용 또한 '원리와 방법, 본질론적 접근'[24], '음악교육 프로그램 개발 및 적용'[25] 등의 다양한 연구로 확장되는 모습을 보였다. 음악교육 분야 중에서도 상대적으로 연구가 활성화되어 있지 못한 성악교육에서 조차 심미적 경험의 필요성을 강조하는 여러 연구가 시도되었는데, 그중 '가사 중심 미적 경험 확대 및 가창표현 방안 탐구'[26], '가사의 심미적 공감 형성을 위한 방안'[27]과 같이 그 내용이 가사를 중심으로 하는 연구가 다수 있다. 특히 김기수(2008)는 가창 활동에서 가사에 대한 심미적 경험과 음악표현의 탐색은 필수이며, 때문에 성악교육 및 가창(노래) 활동에서의 심미적 경험에 대한 연구가

23 이영호, 앞의 논문, 246쪽.

24 위의 논문 ; 이연경, 「심미적 감수성 계발을 위한 음악교육의 교육철학적 원리와 방법론에 대한 고찰」, 『음악과 민족』 제6권, 민족음악연구소, 1993, 278~304쪽.

25 윤종영·조덕주, 「심미적 체험 중심 고등학교 음악교육 프로그램 개발 및 적용」, 『음악교육연구』 제42권 4호, 한국음악교육학회, 2013, 77~100쪽 ; 이민향, 「심미적 음악체험을 위한 수업모형 구안 및 적용에 관한 연구」, 『음악교육연구』 제15권, 한국음악교육학회, 1996, 231~274쪽.

26 김기수, 「가사의 미적 경험으로서의 가창표현」, 『음악교육연구』 제34권, 한국음악교육학회, 2008, 21쪽. ; 앞의 논문, 2012.

27 고선미, 앞의 논문, 2018.

더욱 적극적으로 논의되어야 한다는 의견을 보이기도 하였다.[28] 이는 음악과 언어(가사)의 결합으로 이루어진 음악표현 형태인 가창만의 고유성에 내포된 여러 가지 특성이 심미적 경험 확대를 야기할 수 있는 주요인으로 작용할 수 있음을 명시하는 것이기도 하다.

오랜 전통과 역사를 바탕으로 하는 음악교육계는 다양한 성패의 경험을 통해 습득한 나름의 노하우와 관련 이론 정립이 실용음악교육에 비해 상대적으로 잘 수립되어 있다. 반면 실용음악교육의 경우 짧은 역사적 배경을 지녔을 뿐만 아니라, 당장 해결해야 할 다양한 문제들에 고군분투하는 것만으로도 벅찬 현실이다. 그러나 과거에 비해 새로운 시각과 관점을 바탕으로 하는 다양한 연구가 시도되고 있다는 점 또한 부정할 수는 없다. 예술이라는 카테고리 내 함께 위치하고 있는 어쩌면 가장 유사한 학문 분야인 음악(성악)교육과의 조우는 보다 실제적인 연구와 실효성 높은 교육을 유도하는 것에 분명 도움이 될 것으로 사료된다.

심미적 경험과 대중음악의 상관성(像觀性)

대중예술과 랩 음악에 대한 미학적 통찰을 시도한 미국의 철학자 리처드 슈스터만(Shusterman, 2009)은 자신의 저서 "프라그마티즘 미학"에서 대중문화, 대중예술, 대중음악에 대한 심미적 경험을 통찰하였다. 슈스터만은 대중예술의 심미적 경험이 우리의 경험 자체를 예술과 결부 지어 생각할 수 있게 할 수 있음을 강조하면서도, 비 개념적이자 주관인 관점을 기본으로 하는 대중예술의 심미적 판단에 대한 현실적 비판을 함께하였다.[29] 이유영·김종갑(2018)은 '대중음악' 그리고 '대중

28 김기수, 앞의 논문, 2008, 21쪽.
29 리처드 슈스터만, 김광명·김진엽 역, 『프라그마티즘 미학: 살아 있는 아름다움, 다시 생

음악 가창'을 통한 경험이 다수사람들과 함께 상호작용하며 공유할 수 있는 심미적 경험의 일환임을 강조할 뿐만 아니라, 슈스터만의 주장을 바탕으로 심미적 경험이 순수예술에서 벗어나 그 범위가 대중이 향유할 수 있는 대중예술로 확대되어야 함을 강하게 피력하였다.[30]

대중음악은 '일상적 이야기를 음악적 장치를 통해 전달하는 것'이며, 이와 같은 특징은 문자로 내용을 전달하는 것과는 달리 '즐김(Enjoy)'을 가능케 한다.[31] 여기에서의 일상적 이야기란 가사를 의미하는 것으로, 성악교육 연구에서는 대부분 가사를 '시적 형식과 의미'를 지니는 것으로 규정한다.[32] 아울러 가창의 정의를 가사와 음악이 결합한 음악표현의 형태로 판단하고,[33] 가사의 시적 느낌과 감동을 음악이라는 틀과 결부시킴으로써 청자에게 한층 세련된 심미적 경험을 가능케 하는 주체로서의 개념이 내재된 것으로 보았다. 대중음악의 가사 또한 형식적 측면에서 문학적 가치를 갖추고 있으며,[34] 가사와 음악의 결합을 통한 가창 구현을 중심으로 한다는 점에서 성악교육의 정의 및 개념과 상당히 유사한 맥락을 보이는 것을 알 수 있다.

현실의 삶에 밀착되어있는 대중음악의 가사, 즉 노랫말이 가진 내용적 스펙트럼은 우리의 삶 전체를 통찰할 수 있을 정도로 광범위하며, 그 내용 또한 대중에게 영향력을 끼칠 만큼 다양하고 친숙하며 깊이가 있다.[35] 나아가 고전음악(클래식)과는 달리 지극히 사소하고 일상적 사건

각해 보는 예술(Pragmatist Aesthetics: Living Beauty, Rethinking Art)』, 북코리아. 2009, 113~114쪽.

30 이유영·김종갑, 「대중가요를 통한 심미적 경험과 내면 치유」, 『예술교육연구』 제16권 4호, 한국예술교육학회, 2018, 288쪽.

31 위의 논문, 288쪽.

32 김기수(2008), 이도식(2008), 조현정(2010)의 연구에서 모두 동일한 의견을 주장한다.

33 김기수, 앞의 논문, 2012, 27쪽.

34 공규택·조운아, 『국어시간에 노랫말 읽기』, 휴머니스트, 2016, 6~7쪽.

35 위의 책, 6~7쪽.

들, 일반 대중들이 경험하는 희로애락의 정서를 다루는 대중음악의 '대중성', '친근성'의 특징은 고전음악에 비해 더욱 깊은 심미적 경험의 효과를 거둘 수 있게 한다.[36] 결과적으로 대중음악의 가사가 다른 음악적 장르에 비해 수용자의 심미적 경험의 확대를 증폭시킬 수 있는 가능성은 물론 '유의미한 삶의 변화', '내적 치유의 기능', '행동 변화 촉구' 등의 포괄적 영역에 대한 긍정적 요인을 내포하고 있는 것으로 볼 수 있다.[37]

현행 보컬교육의 실태와 유형

한국 실용음악교육에서 타 전공에 비해 가장 높은 비중을 차지하는 것이 바로 보컬전공이다.[38] 최근 오디션 프로그램의 인기와 출신 스타 부각에[39] 따른 영향은 곧 보컬전공에 대한 관심 확대로 이어졌고, 그를 바탕으로 실용음악과 보컬전공의 입시 경쟁률은 매년 고공행진을[40] 이어가고 있다. 마치 이를 반영이라도 하듯 실용음악과의 보컬전공에 대한 무분별한 정원 확대 양상이 점차 급속화 되어가고 있다. 문제는 실질적 교육 환경을 고려하지 않은 채 많은 수의 학생을 모집하는 것으로

36 이유영·김종갑, 앞의 논문, 286쪽.

37 위의 논문, 297쪽.

38 최성수, 앞의 논문, 16쪽.

39 2016년 'K팝 스타 4'의 정승환이 서경대 수시 입학에 합격한 것이 뉴스가 되었고, 2016년 수시 보컬 407:1의 경쟁률에서 2017년 497.3:1의 경쟁률을 기록하며 상승하였다. 황소영, 「K팝스타4 정승환, 서경대 실용음악학과 수시합격」, 중앙일보 2015년 10월 31일자.

40 서경대학교 실용음악과는 2017~2019년 3년 연속 최고 경쟁률을 기록하였으며, 이는 서울지역 4년제 대학 중 1위의 성적이다. 보컬전공의 경우 2020학년도 입시에서 163.40 대 1의 경쟁률을 보였다. 이진호, 앞의 기사.

부터 발생할 여러 문제에 대해 실질적 대안이나 대책이 마련되지 않았다는 점이다. '연습실, 실습실 부족으로 인한 학습 능력 및 성취도의 하락'[41], '실습 교육을 제공·운용하는 것에 대한 제약'[42] 등 포괄적 문제 제기가 이어지고 있다.

현행 보컬교육의 경우 신체적·물리적 이해에 기반을 둔 '테크닉 위주의 트레이닝 기법'이 대부분을 차지하고 있다. 그에 반해 내적 의식과 감정의 흐름에 주목한 정서적 측면의 교육은 상대적으로 체계적이지 못한 교수법을 지닌다.[43] 이는 현행 보컬교육이 신체적·물리적 이해에 기반을 둔 교수법[44]과 테크닉 중심의 교수법[45], 즉, '전문과학적 교수법 (Technical-mechanical Pedagogy)'[46]으로 편중되어 있음을 의미하는 것이다. 또한 보컬교육은 교육과정이나 학습설계가 교수자의 재량에 의지하는 경우가 많아 형태적으로는 다양한 방법으로 구성되어 있으나, 내용적으로는 유기적 교육 범주[47]로 일관되게 구성되어 있다.[48]

41 하상욱, 「실용음악교육에 관한 연구와 실태조사: 국내 유명 실용음악과를중심으로」, 동의대학교 영상정보대학원 석사학위논문, 2014, 91쪽.

42 최성수, 앞의 논문, 19쪽.

43 박유나, 「보컬 교육의 감정 표현 기술 연구: '콘스탄틴 스타니슬랍스키'의 '에쮸드'를 활용하여」, 한양대학교 대학원 석사학위논문, 2017, 1~3쪽.

44 김예지, 「국내 대학 실용음악 보컬 전공 교과과목 연구 분석」, 동의대학교 산업문화대학원 석사학위논문, 2014, 33쪽.

45 정민영, 「시청각 자료를 활용한 보컬 퍼포먼스 연구: 보컬 입시 준비생을 대상으로 한 이미지트레이닝을 중심으로」, 세종대학교 융합예술대학원 석사학위논문, 2018, 3쪽.

46 전문과학적 교수법이란 '기계론적 교수법(Mechanistic Pedagogy)'과 같은 의미로 쓰이는 성악교수법의 주요 경향으로, '과학적인(scientific)', '현실적인(realistic)'이라는 표현으로 사용되기도 한다. 본 연구에서는 고선미(2004)의 의견을 바탕으로 '호흡, 발성, 테크닉 중심 교수법'을 '전문과학적 교수법'으로 용어화하고자 한다(「성악 교수법에 있어서 심상 이미지(Mental Imagery)의 특이성과 역할 연구」, 『이화음악논집』 제8권, 이화여자대학교 음악연구소, 2004, 1~20쪽.).

47 유기적 교육 범주란 각 부분이 밀접한 관련성을 지닌 교육적 부류와 범위를 의미한다.

48 문원경·이승연, 「보컬 가창 훈련을 위한 CAI 개발 연구」, 『한국HCI학회 논문지』 제11권

아래 〈그림 1〉은 보컬교육의 기본적인 학습 범주를 도식화한 것이다.

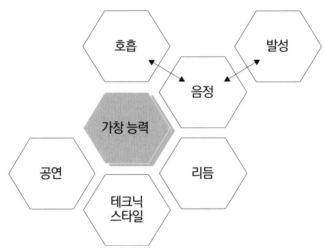

<그림 1> 실용음악 보컬교육 과정 분야별 도식화[49]

〈그림 1〉의 내용을 살펴보면 대부분의 고등교육기관에서 호흡과 발성, 올바른 자세 교육을 통해 보컬 연주의 기초인 음정 훈련과 리듬 훈련 같은 기본기 교육을 진행한 후 장르나 음악 스타일에 맞는 가창 테크닉 등을 교육하는 것을 알 수 있다. 또한 다음 단계로 공연 등의 실습 과정을 학습한다는 사실을 확인할 수 있다.[50]

최근 들어 전문과학적 교수법으로의 편중성 및 보컬교육의 내용적 일관성에 대한 다양한 문제 제기가 이어지고 있다. 아울러 '심신상관학적 교수법(Holistic Pedagogy)'[51]의 중요성과 보컬교육의 본질적 교과목

3호, 한국HCI학회, 2016, 15쪽.

49 위의 논문, 15쪽 그림 참고.

50 위의 논문, 15쪽. 재인용.

51 심신상관학적 교수법은 심리학적인 혹은 정신적인 접근법(Psychological Approach)로 명명되기도 하며, 형태심리학(Gestalt Psychology)의 시각에서 접근되는 성악교수

구성의 필요성, 그를 바탕으로 한 전문적이고 체계적인 커리큘럼 구축의 시급성에 대한 언급도 확대 추세를 보인다.[52] 이와 같은 주장과 논지에 대한 교육현장의 체감 정도를 확인하기 위하여 보컬 교수자 20인을 대상으로 설문조사를 진행하였다.[53] 설문에 참여한 교수자는 현재 전국 실용음악과에서 보컬교육을 담당하고 있는 이들로, 참여자 대부분이 다수 학교에 출강하고 있는 것으로 나타났다.

<표 1> 새로운 방식의 보컬교육 개발과 적용의 필요성

설문 결과 전체 교수자 중 17명(85.0%)이 보컬교육에 대한 '새로운 방식의 보컬교육 개발과 적용'이 필요하다고 응답하였다. 나아가 현행 보컬교육이 호흡, 발성, 음정, 리듬, 테크닉 등 전문과학적 교수법에 대부분 집중되어 있으며, 심신상관학적 교수법(감정의 표현과 전달)에 대

법의 주요한 한 경향이다. 본 연구에서는 고선미(2004)의 의견을 바탕으로 '내적 의식과 감정의 흐름에 주목한 정서적 측면의 교수법'을 '심신상관학적 교수법'으로 용어화하고자 한다.

52 최성수, 앞의 논문, 18쪽.
53 설문은 네이버오피스를 활용하여 작성한 것으로, 2019년 5월 25~26일 양일간 카카오톡을 통해 설문 대상자로 선정한 교수자 20인에게 전달·진행되었다. 설문에 참여한 교수자 모두 실용음악 전공자로 여성 14명(70%), 남성 6명(30%)이 참여하였다.

한 교육 비중은 소수에 불과한 것으로 인식하였다.

4명(11.8%)

12명(35.3%)

13명(38.2%)

5명(14.7%)

■ 호흡, 발성의 기본기 중심

■ 음정, 리듬의 정확도

■ 기술적 보컬 테크닉 중심

■ 감정의 표현과 전달

〈표 2〉 현행 보컬교육의 주요 유형

교수자 대부분이 다수 학교에 출강하고 있는 점을 고려해 보았을 때, 실제 나타난 결과에 대하여 확장해석의 여지가 있을 것으로 사료된다. 교육 제공 주체인 교수자들의 의견을 종합하여 보면, 위에서 언급한 주장 및 논지의 내용과 현장에서의 인식 모두 동일한 시각으로 현안을 바라보고 있음을 알 수 있다.

보컬교육의 주요 연구 동향

보컬교육 관련 연구는 조태선(2005)의 연구를 시작으로 2019년까지 발표된 학위논문은 총 41편, 학술논문은 18편이다.[54] 대다수의 연구

54 한국교육학술정보원에서 운영하는 학술연구정보서비스(riss)에서 보컬교육 관련 연구를 검색하였으며, 조태선(2005)의 '대중음악의 호흡과 발성에 관한 연구'가 가장 오래된 연도임을 확인하였다(조태선, 「대중음악의 호흡과 발성에 관한 연구」, 중부대학교 인문

에서 실용음악 보컬교육 체계화의 미비함을 주요 문제로 지적하고 있으며, 호흡이나 발성과 연관된 기술적 요소의 주제를 주로 다룬다. 실용음악 생성 초기 보컬을 위시한 연주 중심의 전공 커리큘럼으로 고착되어 온 모양새는, 지금까지도 별반 다르지 않다.[55] 때문에 무엇보다 보컬 전공 학생들에게 필요한 본질적 교과목 구성의 필요성과 보다 전문적이고 체계적인 커리큘럼 구축의 시급함을 강조하는 움직임이 점차 확대되고 있다.[56] 2000년대 중반부터 그에 대한 문제의식과 방안 마련 등의 거론이 있었으나,[57] 뚜렷한 결과를 도출하지는 못하였다. 이후에도 공급과잉으로 인한 교육적 실패를 방지하기 위하여 보컬교육만의 특성화 전략 등의 다양한 연구가 계속되었다.

2010년 중반 이후부터는 통합적 사고와 여타 학문과의 조우를 통한 융·복합적 마인드의 필요성을 강조하는 연구가 집중적으로 논의되기 시작하였다. '융합적 사고를 바탕으로 실용음악교육의 획일화된 커리큘럼에 대한 제고'를 피력한 박철홍(2014), '통합적 사고와 상호 의사소통을 원활하게 하는 교육, 매체상의 기능적 구분의 한계를 넘어 여타 학문과의 조우를 통한 폭넓은 시각을 가진 교육, 개인의 자율적 표현과 상상력을 극대화하는 교육'으로써 보컬교육에 대한 의의를 규정한 이기영(2019)의 연구가 바로 위와 같은 실례(實例)이다.[58] 박철홍(2014)과 이기영(2019)의 연구가 실용음악교육은 물론 보컬교육 전반에 대한 융합

산업대학원 석사학위논문, 2005.).

55 양우석, 앞의 논문, 89쪽.

56 최성수, 앞의 논문, 18쪽.

57 배연희, 「실용음악 보컬 실기교육에 관한 연구」, 동덕여자대학교 공연예술대학원 석사학위논문, 2005, 12쪽.

58 박철홍, 「한국 실용음악 커리큘럼의 반성적 접근」, 『음악과 민족』 제48권, 민족음악학회, 2014, 19~49쪽. ; 이기영, 「고등학교 실용음악 보컬 교육 현황과 개선방안에 대한 연구」, 경희대학교 교육대학원 석사학위논문, 2019.

적 사고의 필요성과 중요성을 강조하고 있다면, 그에 대한 실질적 대안이나 방안을 논의한 연구도 다수 있다. 양은주·강민선(2015)의 경우 '스마트폰 애플리케이션을 활용한 융합인재교육 운용프로그램 개발 연구'를 통해 직접 실용음악교육과 과학·수학·기술 교과 간의 교육적 융합을 시도하였다.[59]

보컬교육 관련 학위논문 다수에서도 융합적 시도를 꾀한 것을 살펴볼 수 있다. 다만 아직 보컬교육 관련 박사학위논문은 발표된 바가 없어 분석대상의 학위논문은 모두 석사학위 논문에 그치고 있다. 김현빈(2014)과 박유나(2017)는 '연기 이론(액팅과 에쮸드)을 적용한 신체훈련 방안 및 감정표현 기술 연구' 등 기존 보컬교육에 대한 새로운 방향성을 제시하였다.[60] 정민영(2018)은 '시청각 자료를 활용한 시각적 이미지트레이닝(심상 훈련) 보컬교육 프로그램을 개발·운용'하여 그에 대한 교육적 효과를 살펴보는가 하면, 이다연(2018)은 '창의적 사고기법을 적용한 교수-학습 지도안을 설계·적용'하여 학습자의 창의성 발현에 미치는 영향 검증을 수행하였다.[61] 이처럼 다양한 유형의 연구가 시도된 것과는 달리 보컬교육에 대한 본질적 접근, 즉 심미적 경험을 주제로 하는 연구는 현재 전무한 것을 확인하였다.

박유나(2017)는 보컬교육의 음악적 본질에 대한 접근과 인식의 미비함을 지적하며, 내적 의식 및 감정에 대한 심도 있는 교육의 병행을 피

59 양은주·강민선, 「음악-과학 융합인재교육(STEAM)프로그램 개발: 대중음악 악기 제작과 앱 작곡을 중심으로」, 『예술교육연구』 제13권 3호, 한국예술교육학회, 2015, 205~219쪽.

60 김현빈, 「보컬액팅(Vocal Acting)을 위한 신체훈련 연구」, 경희대학교 대학원 석사학위논문, 2014. ; 박유나, 앞의 논문.

61 정민영, 앞의 논문. ; 이다연, 「창의성 사고기법을 활용한 방과 후 보컬 수업 교수: 학습 지도안 연구」, 상명대학교 문화기술대학원 석사학위논문, 2018.

력하였다.[62] 분명 보컬 수용 집중 현상은 그에 따른 다양한 부작용을 안고 있는 것이 사실이나, 진보적 가치 인식 및 관련 연구의 질적 향상에 대한 고민으로 이어지는 긍정의 이면 또한 함께 공존한다. 따라서 보컬교육의 현 사안에 대해 부정적 시각만으로 바라보고 해석하는 것은 바람직하지 못하다. 다양한 논제 제시와 논의 과정의 수렴은 결과적으로 체계적이고 전문적인 보컬교육 구축과 실현을 가능케 할 밑거름으로 작용하게 될 것이며, 그에 따라 새로운 시각과 관점을 바탕으로 하는 이른바 새로운 형질의 연구 및 교육적 시도는 계속되어야 한다.

심미적 경험 수용 가능성의 탐색

심미적 경험에 대한 본격적인 수용 가능성 탐색을 위하여 우선 학문적 조응을 꾀하고자 선정한 '음악(성악)교육'과 '실용음악(보컬)교육' 간의 관계성을 살펴보았다. 또한 음악교육의 심미적 경험 수용 배경 요인 및 인식 확대에 나타나는 주요 동향의 내용을 분석하여 보컬교육과의 연관성에 대한 나름의 결과를 도출하였다. 마지막으로 보컬교육에서 주요 교육 제재(制裁)로 활용하는 대중음악의 심미적 경험 수용양상 및 주요 내용을 살펴보고, 그를 바탕으로 나름의 보컬교육 내 심미적 경험의 수용 당위성을 유추하고자 하였다. 이와 같은 과정 수행을 통해 얻은 결과의 내용을 정리해 보면 다음과 같다.

첫째, 음악교육과 실용음악교육은 서로를 아우르는 '포괄성'을 전제로 공통의 분모를 갖고 있으며,[63] 이와 같은 개념은 세부 분야인 성악교

62 박유나, 앞의 논문, 2쪽.

63 황은지·한경훈, 「실용음악교육의 융합인재교육(STEAM) 활용 당위성에 대한 고찰」, 『문화와 융합』 제42권 1호, 한국문화융합학회, 2020, 56쪽.

육과 보컬교육에 그대로 적용할 수 있다. 음악교육계에서 실용음악교육을 별개의 분야로 인식하는 경향이 강한 것과는 달리, 실용음악교육은 태생에서부터 음악교육을 같은 맥락으로 해석한다. 두 분야 모두에서 그 내용이나 절차에 대한 여러 해석과 시각차가 존재하는 것이 사실이지만,[64] 서로를 하나로 보는 통합적 개념을 내포하고 있는 것이다. 음악교육계에서 심미적 경험에 대한 중요성을 강조하는 것은 현시대, 나아가 미래지향적 음악교육의 주요 목표와 방향성에 부합하는 양질의 교육을 학생들에게 제공하기 위함에 목적이 있다. 따라서 음악교육계의 심미적 경험 수용에 대한 인식 확대 및 지향성 모두가 실용음악교육에도 그대로 함의(含意)될 수 있으며, 성악교육에서의 인식 확대 및 미래지향적 성악교육 구현을 위한 본질적 접근 양상 또한 보컬교육으로 전이(轉移)될 수 있음을 상기시킨다.

둘째, 현행 보컬교육의 주요 행태 및 특징은 음악교육계의 심미적 경험 수용 배경과 상당한 유사성을 나타낸다. 음악교육계에서 심미적 경험에 대해 주목하게 된 것은 '음악적 기교'와 '음악 학습'만을 중심으로 편재되어 왔으며,[65] '음악의 기능적 훈련'으로 편중되어 온[66] 과거 음악교육의 문제의식으로부터 발단되었다. 성악교육의 경우에도 가창이 음악은 물론 문학적 요소를 함께 내포하고 있음에도 불구하고 음악적 영역, 음악적 기술만을 중심으로 치우치는 경향을 보여 온 점,[67] 음악적 기능의 측면만을 강조하는 가창교육 행태로 자리매김 한 점[68] 등이 요인으

64 위의 논문, 56쪽.

65 이민향, 앞의 논문, 232쪽.

66 윤종영, 「심미적 체험 중심 고등학교 음악교육 프로그램 개발 및 적용」, 건국대학교 대학원 박사학위논문, 2013, 133쪽.

67 이도식, 「노래에서 딕숀의 이해와 표현에 관한 연구」, 『예술교육연구』 제6권 1호, 한국예술교육학회, 2008, 58쪽.

68 김기수, 앞의 논문, 2008, 2쪽.

로 작용하였다. 이와 같은 행보는 보컬의 기술적 요인과 기능적 측면을 강조한 전문과학적 교수법으로의 편중과 이를 유기적 범주로 규정하여 일관적으로 운용하는 현행 실용음악 보컬교육의 주요 행태와 상당히 많은 유사성을 보이는 것을 알 수 있다.

셋째, 보컬교육 연구에 나타나는 진보적 인식의 변화는 음악교육계의 심미적 경험 수용 인식의 확대 양상과의 동질성을 갖는다. 음악교육의 심미적 경험 수용의 배경은 결과적으로 교육의 본질적 접근에 대한 인식의 확장으로 이어졌다.[69] 그에 더하여 음악교육의 근원적 목적 또한 바로 심미적 경험에 있음을 강조하는 움직임이 일기 시작하였다. 보컬교육에도 다양한 변화가 일어났는데 보컬교육에 대한 본질적 접근 필요성의 언급이나, 심신상관학적 교수법 병행의 필요성이 강조되기 시작하였다. 그뿐만 아니라 이러한 인식의 확대는 여타 학문과의 조응을 통한 새로운 형질의 교육적 시도를 가능케 하는 밑거름으로 작용하였다.

넷째, 보컬교육은 '대중음악'을 주요 교육 제재로 활용한다. 따라서 대중음악의 심미적 경험 수용 및 인식 확대에 대한 긍정적 기조(基調)와 흐름은 자연스레 보컬교육에도 함께 공존하는 것으로 볼 수 있다. 앞서 이론적 배경의 '심미적 경험과 대중음악의 상관성'에서 바라본 심미적 경험론적 접근의 시도나, 관련 연구들로부터 도출된 즐김의 기능, 한층 세련된 심미적 경험의 실현, 대중성·친근성의 특징에 따른 깊은 심미적 경험의 효과, 심미적 경험 수용 확대의 증폭, 유의미한 삶의 변화, 내적 치유의 기능, 행동 변화 촉구 등의 다양한 긍정의 요인이 보컬교육으로 수용·흡수되는 것에 별다른 무리가 없을 것으로 판단되는 바이다.

이홍수(1993)는 과거 음악교육 행태에 대하여 "시대와 사회를 읽지 못하고 수동적이며 피동적이기까지 했다"고 역설한다.[70] 현행 보컬교육

69 윤종영, 앞의 논문, 133쪽.
70 위의 논문, 2쪽. 재인용.

의 행태 및 주요 특징이 과거 음악교육의 모습을 고스란히 답습한 듯한 모양새를 보이고 있다는 점은, 현시대 그리고 지금의 사회적 특성을 제대로 반영하지 못한 수동적이자 피동적 교육의 모습으로 정체되어 있음을 의미하는 것이다. 음악교육계에서는 심미적 경험이 지니는 비 추론적, 추상적, 직관적 특징이 실제 교수자들에게 매우 어려운 분야로 인식되고 있는 것으로 나타난다.[71] 그럼에도 불구하고 심미적 경험의 가치와 본질에 대한 선제적 이해를 통해 교육 실현을 위한 구체적 방안 마련 등의 노력을 지속하고 있다. 반면 보컬교육을 넘어 실용음악교육 분야에서는 아직 심미적 경험에 대한 그 어떤 논의조차 시도되지 못하고 있다. 심미적 경험의 주체로써 대중음악(대중음악 가창)의 가치가 높게 해석되고 있는 만큼,[72] 보컬교육의 심미적 경험 수용을 위한 노력을 본격적으로 시작해야 할 때가 바로 지금이다.

현행 보컬교육이 전문과학적 교수법으로의 편중과 해당 내용 중심의 유기적 교육 범주로의 일관적 운영의 특성을 보이는 것에 대해 다수 연구자와 보컬교수자 대부분이 동일하게 인식하고 있는 것을 확인하였다. '심신상관학적 교수법의 중요성과 교육적 병행의 필요성', '보컬교육에 합당한 본질적 교과목 구성의 필요성', '보다 전문적이고 체계적인 커리큘럼의 구축에 대한 시급성' 등에 대한 제언이 결과적으로 위와 같은 요인으로부터 야기된 것임을 알 수 있었다. 그중 내적 의식과 감정의 흐름에 주목한 정서적 교육, 즉 보컬교육의 본질적 접근을 바탕으로 하는 심신상관학적 교수법의 강조는, 결국 음악 본질적 접근의 중심이자 주체로 주목받는 심미적 경험의 수용 가능성을 가늠해 볼 수 있게끔 한다.

71 이민향, 앞의 논문, 232쪽.
72 이유영·김종갑, 앞의 논문, 288쪽.

보컬교육 내 심미적 경험의 수용 가능성을 살펴보기 위하여 학문적 조응 대상을 음악(성악)교육으로 선정하였다. 음악(성악)교육 내 심미적 경험 관련 내용에 대한 고찰을 수행하였고, 보컬교육의 주요 제재인 대중음악을 대상으로 다시 한번 그 과정을 반복 실시하였다. 그 결과 다음과 같은 주요 내용을 도출할 수 있었다.

첫째, 음악교육과 보컬교육은 서로를 아우르는 포괄성을 전제로 공통의 분모를 가지며, 그에 따라 서로를 하나로 보는 통합적 개념을 내포한다. 이와 같은 사실을 통해 음악교육의 심미적 경험에 대한 수용의 중요성 및 지향성의 특징 모두 보컬교육에 고스란히 전이될 수 있음을 유추해 볼 수 있다. 둘째, 현행 보컬교육의 주요 행태로 언급되는 '전문과학적 교수법으로의 편중' 및 '유기적 범주 중심 일관성'의 특징은 과거 음악(성악)교육의 심미적 경험 수용 배경의 내용과 상당한 유사성을 보인다. 셋째, 보컬교육 연구에 나타나는 진보적 인식의 변화는 음악교육의 심미적 경험 수용 인식 확대 양상과의 동질성을 갖는다. 넷째, 실용보컬교육이 '대중음악'을 주요 교육 제재로 활용하는 만큼, 대중음악의 심미적 경험 수용과 인식 확대에 대한 긍정적 기조의 흐름이 보컬교육에도 함께 공존하는 것으로 해석할 수 있다.

심미적 경험은 그 자체가 목적이지 수단이 아니다. 본질적 개념에 대해 다양한 시각과 관점으로 재해석하고 규명하는 일은 분명 나름의 의미가 있다. 그러나 그 효용성이 이미 다수 학자에 의해 오랜 기간 검증되어 온 만큼, 교육 현장에 직접 적용하고 구체화시킬 방안의 마련이 무엇보다 중요하다. 그러나 실용음악교육 나아가 보컬교육만큼은 조금 다른 상황인 듯싶다. 여타 학문과의 조우를 통한 다양한 연구가 시도되고 있는 와중에도 유독 심미적 경험에 대한 관심이 전무하기 때문이다. 이글은 보컬교육 내 심미적 경험 수용의 필요성에 대한 인식의 확대를 야기하고, 그를 통해 향후 구체적 활동 방안의 마련 및 적용과 같은 후속

연구를 유도하는 것에 마중물 역할을 하고자 한다. 시작이 반이라는 말이 있듯 새로운 시도가 시작되고, 무리가 되어 하나의 획을 그을 수 있는 계기가 마련될 수 있기를 조심스레 바라본다.

참 고 문 헌

1. 기본자료

이진호, 「서경대 2020학년도 정시모집 경쟁률 10.53대 1, 서울지역 4년제 대학 중 1위」, 한국경제매거진 2020년 1월 2일자.
황소영, 「K팝스타4 정승환, 서경대 실용음악학과 수시합격」, 중앙일보 2015년 10월 31일자.

2. 단행본

공규택·조운아, 『국어시간에 노랫말 읽기』, 휴머니스트, 2016.
민경훈 외 4인, 『음악교육학 총론』, 학지사, 2017.
서울대학교 교육연구소, 『교육학용어사전』, 하우동설, 1995.
이홍수 외, 『현대의 음악교육』, 세광음악출판사, 1992.
한국문학평론가협회, 『문학비평용어사전』, 국학자료원, 2006.
리처드슈스터만, 김광명·김진엽 역, 『프라그마티즘 미학: 살아 있는 아름다움, 다시 생각해보는 예술(Pragmatist Aesthetics: Living Beauty, Rethinking Art)』, 북코리아, 2009.
Reimer, Bennett., *A Philosophy of Music Education*, New Jersey: Prentice-hall, Inc. A Simon&Schyster Company Englewood Cliffs, 1970.

3. 논문

고선미, 「성악 교수법에 있어서 심상 이미지(Mental Imagery)의 특이성과 역할 연구」, 『이화음악논집』 제8권, 이화여자대학교 음악연구소, 2004, 1~20쪽.
_____, 「가사의 심미적 공감 형성을 위한 스토리텔링 접근방안」, 『초등교육연구논총』 제34권 2호, 대구교육대학교 초등교육연구소, 2018, 297~313쪽.
김기수, 「가사의 미적 경험으로서의 가창표현」, 『음악교육연구』 제34권, 한국음악교육학회, 2008, 1~23쪽.
_____, 「가창의 심미적 경험 확대를 위한 가사 탐구」, 『음악교육연구』 제41권 3호, 한국음악교육학회, 2012, 27~47쪽.

김예지, 「국내 대학 실용음악 보컬 전공 교과과목 연구 분석」, 동의대학교 산업문화대학원 석사학위논문, 2014.

김현빈, 「보컬액팅(Vocal Acting)을 위한 신체훈련 연구」, 경희대학교 대학원 석사학위논문, 2014.

문원경·이승연, 「보컬 가창 훈련을 위한 CAI 개발 연구」, 『한국HCI학회 논문지』 제11권 3호, 한국HCI학회, 2016, 13~22쪽.

박유나, 「보컬 교육의 감정 표현 기술 연구: '콘스탄틴 스타니슬랍스키'의 '에쮸드'를 활용하여」, 한양대학교 대학원 석사학위논문, 2017.

박철홍, 「한국 실용음악 커리큘럼의 반성적 접근」, 『음악과 민족』 제48권, 민족음악학회, 2014, 19~49쪽.

배연희, 「실용음악 보컬 실기교육에 관한 연구」, 동덕여자대학교 공연예술대학원 석사학위논문, 2005.

양우석, 「실용음악학과 커리큘럼의 비교 연구: 음악산업으로의 가능성 모색, 동아대학교 대학원 박사학위논문, 2018.

양은주·강민선, 「음악-과학 융합인재교육(STEAM)프로그램 개발: 대중음악 악기 제작과 앱 작곡을 중심으로」, 『예술교육연구』 제13권 3호, 한국예술교육학회, 2015, 205~219쪽.

윤종영, 「심미적 체험 중심 고등학교 음악교육 프로그램 개발 및 적용」, 건국대학교 대학원 박사학위논문, 2013.

윤종영·조덕주, 「심미적 체험 중심 고등학교 음악교육 프로그램 개발 및 적용」, 『음악교육연구』 제42권 4호, 한국음악교육학회, 2013, 77~100쪽.

이기영, 「고등학교 실용음악 보컬 교육 현황과 개선방안에 대한 연구」, 경희대학교 교육대학원 석사학위논문, 2019.

이다연, 「창의성 사고기법을 활용한 방과 후 보컬 수업 교수: 학습 지도안 연구」, 상명대학교 문화기술대학원 석사학위논문, 2018.

이도식, 「노래에서 딕숀의 이해와 표현에 관한 연구」, 『예술교육연구』 제6권 1호, 한국예술교육학회, 2008, 57~75쪽.

이민향, 「심미적 음악체험을 위한 수업모형 구안 및 적용에 관한 연구」, 『음악교육연구』 제15권, 한국음악교육학회, 1996, 231~274쪽.

이연경, 「심미적 감수성 계발을 위한 음악교육의 교육철학적 원리와 방법론에 대한 고찰」, 『음악과 민족』 제6권, 민족음악연구소, 1993, 278~304쪽.

이영호, 「심미적 음악 체험의 본질과 과정에 관한 연구」, 『음악교육연구』 제13권, 한국음악교육학회, 1994, 245~299쪽.

이유영·김종갑, 「대중가요를 통한 심미적 경험과 내면 치유」, 『예술교육연구』 제16권 4호,

한국예술교육학회, 2018, 285~299쪽.

이종숙, 「심미적 체험을 위한 가창활동 지도 방안 연구: 초등학교 5학년을 중심으로」, 대구
교육대학교 교육대학원 석사학위논문, 2005.

장혜원, 「실용음악 대학제도 진입과 발전을 중심으로 본 국내 대중음악의 문화적 정당화 과
정」, 『대중음악』 제16권, 한국대중음악학회, 2015, 34~85쪽.

정민영, 「시청작 자료를 활용한 보컬 퍼포먼스 연구: 보컬 입시 준비생을 대상으로 한 이미
지트레이닝을 중심으로」, 세종대학교 융합예술대학원 석사학위논문, 2018.

조승현, 「실용음악분야의 교육과 정책 개선안에 대한 제언-학회의 설립과 필요성을 중심으
로」, 『한국산학기술학회 논문지』 제19권 1호, 한국산학기술학회, 2018, 337~345쪽.

조태선, 「대중음악의 호흡과 발성에 관한 연구」, 중부대학교 인문산업대학원 석사학위논문,
2005.

조현정, 「한국 예술가곡 가사의 음운학적 분석 및 가창 지도방안 연구」, 한국교원대학교 대
학원 석사학위논문, 2010.

최성수, 「대학 실용음악 보컬교육이 학습효과 및 진로결정에 미치는 영향」, 중앙대학교 예
술대학원 석사학위논문, 2015.

하상욱, 「실용음악교육에 관한 연구와 실태조사: 국내 유명 실용음악과를중심으로」, 동의대
학교 영상정보대학원 석사학위논문, 2014.

황은지·한경훈, 「실용음악교육의 융합인재교육(STEAM) 활용 당위성에 대한 고찰」, 『문화
와 융합』 제42권 1호, 한국문화융합학회, 2020, 43~61쪽.

대중가요 작사교육이 여고생의 스트레스 뇌파 및 정서지능에 미치는 효과

김희선, 원희욱

작사, 정서 그리고 뇌

대중가요에 담긴 가사의 영향력은 그 내용을 통해 삶을 통찰할 수 있을 정도로 광범위하며 깊이가 있다.[1] 대중가요의 수용자는 대중가요를 감상하고 부르는 행위만으로도 선율 및 가사가 내포하는 의미에 공감하고 자신의 선호와 필요를 충족시켜 다양한 미적 경험의 경지에 이르기까지 한다.[2] 이는 대중가요 가사가 언어이자 기호로 해석되고 그 내용에 따라 서로 다른 의미를 산출하며 대중과 다각적으로 공유되기 때문이다.[3] 철학자 김상봉은 음악이야말로 "자신을 거울에 비추어보고 연모하는 나르시시즘을 위한 예술"이라고 말했다. 마찬가지로 대중가요에서 나타나는 가사 역시 감미로운 선율과 함께 자신이 주인공이 된 듯한 온전한 투영을 하게 한다.[4] 이러한 현상에는 타인의 감정과 그 이유를 이

1 공규택·조운아, 『국어시간에 노랫말 읽기』, 휴머니스트, 2016, 6쪽.
2 문서란·최병철, 「노래활동이 뇌의 주의집중도와 뇌 활성량 변화에 미치는 영향」, 숙명여자대학교 대학원 박사학위논문, 2015, 1쪽.
3 최상진·조윤동·박정열, 「대중가요 가사분석을 통한 한국인의 정서 탐색」, 『한국심리학회지 일반』 제20권 제1호, 한국심리학회, 2001, 43쪽.
4 박지원, 『아이돌을 인문하다』, 사이드웨이, 2018, 40쪽.

행하고 소통하는 능력인 '공감'의 정서가 바탕이 된다.[5] 가사를 접하는 순간 청각과 시각을 통해 언어적 의미가 기억과 함께 동반되는 이미지를 연상하고 이로써 '공감'하는 사고를 이끌어 내면적 대화가 가능해지게 되는 것이다. 그 때문에 가사는 대중의 가슴을 울리기도, 용기를 북돋아 주기도, 사회를 긍정 혹은 부정적으로 바라보게도 하며 새로운 사실에 대한 각성의 효과를 전달하기도 한다. 곡에 의도적이고 직접적으로 '메시지'를 전달할 수 있는 것이 바로 '가사의 힘'인 것이다.[6] 이를 역으로 생각해보면 가사를 창작하는 작사가의 역할 또한 주요선상에 놓여 있음을 의미한다. 작사가 김태희는 작사가로서 가져야 할 기본적이며 가장 큰 자질 중 하나가 '공감'하는 능력이라 말했다.[7] 현대사회 교육과정에서도 실천적인 인성교육의 목표로 공감의 능력을 강조하는 등[8] 청소년 문제와 관련해 자신과 타인의 정서 이해와 표현 즉, 공감을 포함한 정서적 능력에 사회적 관심이 높아지고 있다.[9]

대니얼 골먼(Daniel Goleman)은 타인에게 공감하며 자신을 긍정적인 상황으로 동기화시키고 충동, 스트레스 등에 대처하는 정서적 능력을 '정서지능'으로 정의하였고,[10] 피터 샐로비와 존 메이어(Salovey. P. & Mayer, D.)는 자신과 타인의 감정을 정확히 알고 이를 구별할 줄 알며, 정보를 통해 사고를 조절하는 능력을 '정서지능'이라 하였다.[11] 여숙

5 이은영, 「공감의 교육학적 의미 연구: 학교폭력에서 인성교육을 위한 공감의 의미를 중심으로」, 『교육문화연구』 제21권 제1호, 인하대학교 교육연구소, 2015, 16쪽.

6 박채원, 『대중가요작사 1·2』, 랜덤하우스코리아, 2007, 13쪽.

7 김태희, 『대중가요 작사』, 커뮤니케이션북스, 2015.

8 이은영, 앞의 논문, 22쪽.

9 이혜경·남춘연, 「청소년의 충동성과 신체적 자기개념, 정서지능 및 공감능력」, 『Journal of the Korean Data Analysis Society』 제16권 제2호, 한국자료분석학회, 2014, 1062쪽.

10 Goleman, D., *Emotional intelligence*, NY Bantam Books, 1995, p.43.

11 Salovey, P., & Mayer, D., "Emotional Intelligence, Imagination, Cognition, and Personality", *Emotional Intelligence* 9, 1990, p.185. ; "Emotional Intelligence

현은 정서지능이 청소년기 불안정한 정서와 적응력을 높이는 능력이자 획득해야 하는 중요 과업 중 하나라 강조하며 부정적 정서의 문제와 행동을 예방하고 원활한 사회 심리적 발달을 위해서 정서지능의 향상과 개발이 중요하다고 언급하였다.[12] 이와 같은 맥락으로 보았을 때 작사가는 공감을 바탕으로 한 정서적 능력 및 인성 능력이 선행되는 직업이며 작사의 과정 역시 인성 발달을 도모할 수 있는 정서교육의 도구가 될 수 있음을 의미한다. 그러나 대중음악교육의 영역별 비중을 살펴보면 가창·기악·작곡 등의 다른 영역에 비해 작사교육의 비중이 현저히 작고 작사교육과 관련된 선행연구에도 유미란(2014)과 이호섭(2020)의 연구를 제외하고는 그 필요성조차 찾아보기 어려운 실정이다.

대상자는 청소년기 여고생이다. 청소년기는 감정 기복이 심하고 감정 표현에 있어 충동성과 이중성을 보이는 특성이 있다.[13] 이러한 특성은 청소년기 뇌의 발달적 특징과 연관 지어 볼 수 있다. 청소년기 뇌는 3세 경과잉 생산되었던 시냅스(synapse)[14]가 가지치기 과정을 통해 감소, 정교

and the identification of emotion", *Intelligence* 22, 1996, p.90.

12 김종주, 「중학생의 분노조절 능력 향상을 위한 REBT 활용 집단상담 프로그램개발」, 한국교원대학교 대학원 석사학위논문, 2011, 58쪽. ; 강은아·김미옥·이봉은, 「정서표현중심 분노조절프로그램이 이혼가정 남자 청소년의 분노와 대인관계에 미치는 효과」, 『열린교육연구』 제23권 제1호, 한국열린교육학회, 2015, 3쪽. ; 여숙현, 「청소년 정서지능 향상 프로그램 개발 및 효과」, 전주대학교 대학원 박사학위논문, 2018, 3쪽.

13 박소영, 「여고생의 정서경험군집과 음악사용 기분조절 전략 및 긍정심리자본의 관계」, 숙명여자대학교 음악치료대학원 석사학위논문, 2017, 1쪽. ; 김형희, 「집단미술치료가 학교생활부적응 청소년의 정서표현과 또래관계 향상에 미치는 효과」, 『美術治療研究』 제20권 제5호, 한국미술치료학회, 2013, 3쪽.

14 하나의 신경세포(Neuron)와 다른 신경세포가 접촉하고 통신하는 특화된 접합점.(Bear, M. Connors, B.; Paradiso, M. A. "Neuroscience: Exploring the Brain", *Enhanced Edition: Exploring the Brain*, Jones & Bartlett Learning, 2020, p.921.)

화되고 수상돌기(dendrite)[15]와 축삭(axon)[16]의 연결은 증가하고 촉진된다. 또한 수초화(myelination)[17] 과정을 통해 정보의 전달 속도가 빨라지고 뇌의 좌·우반구를 연결하는 뇌량(corpus callosum)[18] 역시 굵어진다고 보고되었다.[19] 다시 말해 아동기 성장했던 뇌신경이 재배열되는 과정에서 엉뚱한 사고와 행동이 유발될 수 있으며, 예측하기 어려운 결정을 내리기도 하는 것이다.[20] 넬슨(Nelson)은 이 시기 청소년에게 주어지는 '경험'이 뇌를 긍정적 또는 부정적으로도 변화시킬 수 있다고 하며, 유의미한 경험을 통해 뇌를 효율적으로 사용할 수 있는 결정적 시기라고 하였다.[21] 따라서 청소년기는 심리적·생리적 변화에 따른 감정의 변화와 스트레스를 논리적이고 직접적인 표현보다 간접적으로 표출할 수 있는 적절한 중재 도구의 도입이 더욱 요구된다.

청소년기는 대중음악의 주요 소비층으로 대중가요의 영향을 폭넓게

15 신경세포의 돌기부분. 수천개의 시냅스로 덮혀 있으며 수상돌기막의 특수 단백질들이 신경전달물질을 감지한다(위의 책, 906쪽.).

16 신경의 충격, 신경의 활동전위를 신경종말까지 전도하는 액체로 채워진 신경섬유관으로 대게 세포체에서 뻗어나간다(위의 책, 903쪽.).

17 중추신경계와 주변신경계의 축삭 겉을 싸고있는 막모양의 절연구조로 신경세포를 통해 전달되는 전기신호의 흐름을 보호하는 역할을 한다(위의 책, 914쪽.).

18 좌우의 대뇌반구 두 개의 피질을 연결하는 축삭으로 구성된 거대한 교량으로 사람의 뇌에서 특히 잘 발달해 있다(위의 책, 905쪽.).

19 Giedd, J. N., Blumenthal, J., Jeffries, N. O., Rajapakse, J. C., Vaituzis, C., Hung, L., Berry, Y., Tobin, M., Nelson, J., & Castellanos, F. X., "Development of the human corpus callosum during childhood and adolescence: A longitudinal MRI study", Progress in Neuropsychopharmacology and Biological Psychiatry 23, 1999b, p.580.

20 Giedd, J. N., Blumenthal, J., Jeffries, N. O., Castellanos, F. X., Liu, H., Zijdenbos, A., Paus, T., Evans, A. C., Rapoport, J. L., "Brain development during childhood and adolescence: A longitudinal MRI study", Nature Neuroscience 2, 1999a, p.863.

21 Nelson, C. A., "Neural plasticity and human development: The role of early experience in sculpting memory systems", Developmental Science 3(2), 2000, p.116.

수용하고 있다. 대중가요 가사 역시 다른 읽기 제재보다 더욱 친숙하게 느끼고 공감하며 반복적인 되뇌임으로 내면화하기도 한다.[22] 특히 여학생이 남학생보다 스트레스에 취약하고 부정적 심리요인에서 높은 점수를 보이며[23] 이를 해소하기 위해 음악감상에 더 많은 시간을 투자하고[24] 음악 활동을 통해 대처하는 경향이 높게 나타난[25] 선행연구 결과에 따라 대상자를 여학생으로 한정하였다. 또한 박정은의 '대중음악교육과정 개발기준 적용안'에서 학생들의 인지적 수준을 반영해 작사교육을 고등학생으로 적용한 내용에 따라[26] 역시 대상을 여고생으로 한정하였다.

이 글은 대중가요 작사교육이 스트레스 뇌파 및 정서지능에 유의한 효과를 입증하려는 목적으로 대중음악교육의 뇌과학적 탐색이라는 새로운 관점의 모색 측면에서 그 의의가 있다. 또한 개인의 주관적 판단에 의존하기 쉬운 자기 보고식 척도의 문제점을 생리적인 측정 지표로 확인할 수 있어 과학적 타당도를 높일 수 있는 결과이며, 현재까지 뇌과학적 융합 연구가 점진적으로 진행된 타 학문분야에 비해 상대적으로 많이 이루어지지 않은 대중음악교육 분야의 과학적 기반을 마련할 수 있다.

22 공규택·조운아, 앞의 책, 6쪽.

23 모상현·김형주, 「아동·청소년 정신건강 증진을 위한 지원방안 연구 III: 2013 한국 아동·청소년 정신건강 실태조사」, 『NYPI 청소년 통계 브리프』 14, 한국청소년정책연구원, 2014, 3쪽.

24 통계청·여성가족부, 「2016 청소년 통계」, 통계청, 여성가족부, 2016, 27쪽.

25 이정윤 외 2인, 「음악 사용 기분조절 척도의 타당화」, 『한국심리학회지: 사회 및 성격』 제29권 제1호, 2015, 15쪽. ; Miranda, D., & Claes, M., "Music listening, coping, peer affiliation and depression in adolescence", Psychology of Music 37(2), 2009, p.229.

26 박정은, 「초·중등학교 대중음악 교육과정기준 개발 연구」, 고려대학교 대학원 박사학위 논문, 2018, 350쪽.

1. 연구가설

제1가설. 대중가요 작사교육 전후 스트레스 뇌파 값의 차이가 있을 것이다.

1-1. 육체적 긴장과 스트레스 (좌·우)

1-2. 정신적 긴장과 스트레스 (좌·우)

제2가설. 대중가요 작사교육 전후 정서지능에 차이가 있을 것이다.

2-1. 정서 인식 및 표현에 차이가 있을 것이다.

2-2. 감정이입에 차이가 있을 것이다.

2-3. 사고촉진에 차이가 있을 것이다.

2-4. 정서조절에 차이가 있을 것이다.

2-5. 정서활용에 차이가 있을 것이다.

2. 용어의 정리

1) 스트레스 뇌파

뇌는 생명 활동부터 고도의 정신 활동에 이르기까지 신체의 모든 기관을 통제하고 조절하며 감각, 운동기능뿐만 아니라 본능과 감정, 각종 질병과도 관련이 있다.[27] 이러한 뇌의 기능에 대해 측정과 검사, 평가할 방법은 다양하나 이 글에서는 뇌파(EEG:electroencephalography)[28]를 측정하는 방법으로 한국뇌과학연구소에서 개발한 뇌파측정기인

27 문서란·최병철, 앞의 논문, 6쪽. ; 고병진, 「청소년 뇌교육프로그램 적용에 따른 뇌파 활성도와 정신력 및 자기조절능력의 변화」, 국제뇌교육종합대학원 대학교 박사학위논문, 2010, 8쪽.

28 뇌에서 발생하는 전기적 활동 파형을 대게 두피에서 측정하고 기록하는 검사법이다 (Bear et al., 앞의 책, 907쪽.).

Neurobrain(Neuro21, Korea)을 사용하였다. 뇌파 측정 분석 프로그램은 측정된 뇌파 수치를 주파수 대역별로 분석한 뒤 종합적인 지수를 기반으로 분석상태를 평가한다. 분석 결과 보고서에 따른 하위 영역으로는 '뇌파 그래프', '주파수 출현 빈도와 평균 진폭', '알파파 파워의 변화', '개안-폐안 뇌파의 변화', '뇌 각성도', '좌우 뇌 균형', '육체적 긴장과 스트레스', '정신적 산만과 스트레스', '행동 성향', '정서 성향', '자기 피드백 능력' 등이 있으나 스트레스 뇌파와 관련된 '육체적 긴장과 스트레스 좌·우', '정신적 산만과 스트레스 좌·우'에 국한하여 살펴보았다.

2) 정서지능

정서지능(Emotional Intelligence)이란 타인과 자신의 정서를 정확하게 인식 및 표현하고 공감하며, 문제 해결을 위해 정서를 활용하고 사고를 촉진하는 능력과 타인과 자신의 정서를 효과적으로 조절하는 능력으로 정의한다. 이 글에서는 샐로비와 메이어의 정서지능 모형(4영역 4수준 16요소)을 문용린이 보완한 것으로 '정서 인식 및 표현', '감정이입', '사고촉진', '정서조절', '정서활용' 등으로 구분한다.[29]

방법과 절차

대상자는 서울시 소재 S 여자 고등학교 2학년 학생들로 이루어졌으며, 프로그램의 목적과 절차를 충분히 이해하여 참여에 동의한 자들이다. 뇌파에 영향을 미치는 항정신성 및 항경련제 약물을 복용한 자, 뇌

29 문용린, 「인성교육을 위한 정서지능 개발 프로그램에 관한 연구」, 『서울대학교 사대논총』, 서울대학교 사범대학 사내논집 제15권 제12호, 1999, 44쪽.

손상 또는 지적장애로 진단을 받은 자, 시·지각적 감각에 손실이 있는 자, 정신질환 또는 심혈관 진단을 받은 자는 제외하였다.

윤리적, 과학적 타당성을 입증하고 수업에 참여하는 여고생의 인권을 보장하기 위해 해당 고등학교 측의 사전 협의와 담임교사의 협조, 학생과 학부모의 동의를 받아 진행하였다. 전체 총 41명(실험군 22명과 대조군 19명)으로 여고생을 표본으로 추출하였으며, 실험군 대조군 모두 뇌파 검사와 정서지능의 자기 보고식 척도 설문지를 작성하였다. 실험군에는 작사교육 프로그램이 할당되었고 대조군에는 작사교육 프로그램이 할당되지 않았다. 모든 측정과 교육 환경은 서울시 소재 S 여자 고등학교로 제한하였다. 사전검사는 2021년 3월 31일에 실시하였으며, 사후 검사는 2021년 7월 6일에 실시하였다.

뇌파 측정을 위한 전자파, 소음에 방해되지 않는 장소를 사전에 준비한 후 모든 피험자에게 측정 자세와 프로그램의 목적을 설명하였으며, 눈 깜박임, 안구 운동, 몸의 움직임 등을 최소화하기 위해 주의사항을 안내 후 측정하였다. 측정 전에는 약 2분간 몸과 마음을 이완시키도록 하였으며 전극이 부착되는 전전두엽 Fp1, Fp2, Fpz와[30] 기준전극이 되는 왼쪽 귓불에는 소독용 물티슈를 사용에 오염을 최소화하였다.

30 두피 상의 뇌파를 기록할 때 활용하는 전극배치법 중 하나이다. 몬트리올(Montriol), 제스퍼(Jasper) 법 등으로 알려져 있으며 1949년 국제뇌파학회연합회에서 공인된 방법이다. (Jasper, H.H., "The ten-twenty electrode system of the International Federation", Electroencephalogr. Clin. Neurophysiol 10, 1958, pp.370~375.)

〈그림1〉 국제 10-20 system

실험의 처치인 대중가요 작사교육 프로그램은 주 1회 50분간 실시하였고 학습 기간은 총 10회기, 3개월(12주) 동안 해당 고등학교에서 실시하였다. 일반적으로 대중음악교육의 회기 및 교육 시간은 학습자의 연령과 교육기관의 유형에 따라 조금씩 차이가 있으나, 2000년부터 2019년까지 국내 청소년을 대상으로 한 음악 활동 문헌 연구를 조사한 전민영의 연구 결과, 주 1회 10회기의 프로그램 중재가 가장 많았고[31] 10회기의 음악 프로그램이 정서적 불안정성, 스트레스, 우울 감소 등의 긍정적 효과를 나타낸 결과[32]에 근거하여 대중가요 작사교육 프로그램을 주 1회, 10회기로 진행하였다. 특별히 작사교육 프로그램을 진행하는 기간은 COVID-19 발병 기간으로 정부의 방역지침을 철저히 지키는 가운데 실시되었으며 부득이하게 작사교육 수업 요일이 변경된 경우에는 담임교사와 해당 학교 측의 협조를 받아 하루 간격으로 조정하여 전 회기를 대면 수업으로 진행할 수 있도록 하였다.

1. 분석도구

1) 대중가요 작사교육 프로그램

대중가요 작사교육의 수업 모형과 절차는 인지적 도제 이론(cognitive apprenticeship theory)을 바탕으로 한 음악 개념 학습 수업 절차에서 착안하였다. 인지적 도제 이론은 브라운과 콜린스 그리고 뒤드(Brown, Collins, & Duguid)(1989)에 의해 개발된 교수-학습 모델로 교사와

31 전민영, 「학교 부적응 청소년을 대상으로 실시한 국내 음악치료 및 음악 프로그램 문헌 연구: 2000년부터 2019년까지」, 『인문사회21』 제11권 제6호, 사단법인 아시아문화학술원, 2020, 1605쪽.

32 박선미, 「청소년의 정서적 불안정성, 스트레스, 우울 감소를 위한 음악 및 명상의 치료 효과」, 중앙대학교 대학원 박사학위논문, 2008, 84쪽.

학생의 능동적 상호작용이 바탕이 되어 창의성 및 고등정신 능력 발달을 가능하게 하는 방법이다.[33] 권일(2002), 사재은(2012), 강인애 등(2011), 송원구·김은진(2007)은 인지적 도제 이론은 적용안 음악창작 교수-학습모형을 개발하고 진행하여 학습자의 만족도를 확인하였다. 이에 박정은은 인지적 도제 이론을 활용해 대중음악교육의 수업모형과 절차를 도식화했으며,[34] 이러한 선행연구를 바탕으로 대중음악 작사교육의 수업 모형 및 절차를 도식화하면 다음과 같다.

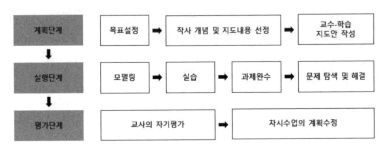

〈그림 2〉 작사교육 수업 모형 및 절차

계획단계에서는 해당 수업과 차시에 대한 목표설정이며, 작사의 개념 및 지도내용 선정으로 이어진다. 교수-학습 지도안 작성은 전체적인 교육의 흐름과 체계를 다지기 위함으로 학습의 요소와 활동, 평가 등이 해당한다. 실행단계에서는 모델링부터 실습, 과제완수 과정을 지나 문제 탐색 및 해결로 이어진다. 모델링은 보통 '설명', '시범', '자료' 등을 통해 제시된다. '설명'은 작사에 대한 개념을 이해하는 과정에서 매우 중요한 수순이며, '시범'은 먼저 선행적인 예시를 보여주는 것으로 시범

33 신재한, 「인지적 모니터링 전략을 활용한 인지적 도제 수업 모형 개발 및 적용」, 『열린교육연구』 제14권 제1호, 한국열린교육학회, 2006, 119쪽.

34 박정은, 앞의 논문, 189쪽.

작사 행위가 이에 해당한다. '자료'는 영상, 음원, 유인물 등의 학습 자료를 통해 효과가 전달될 수 있다. 실습 과정은 크게 '코칭', '스캐폴딩', '명료화'로 나뉜다. '코칭'은 작사 능력이 향상할 수 있도록 교사가 주는 모든 형태의 도움을 뜻하며, '스캐폴딩'은 다음 단계로 나아가기 위한 뒷받침 도움을 뜻한다. '명료화'는 학습자가 작사 과정 안에서 해야 할 과제를 명확하게 인식하고 설명할 수 있도록 학습 목표와 학습활동, 학습 내용 등을 명료하게 구성하는 것이다. 과제완수 과정에서는 학생들이 자신의 결과문을 발표하고 더 나아가 반성적 사고 및 목표의 동기를 제공 받을 수 있는 과정이다. 문제 탐색 및 해결 과정에서는 과제완수에서 성취된 과제의 수준에 따라 새로운 문제 및 해결방안을 탐색한다. 마지막 평가단계에서는 교사의 자기평가와 차시수업의 계획수립 과정이 있는데, 교사의 자기평가 과정은 작사교육 프로그램 전 과정에 걸쳐 교사 자신의 자기평가가 이루어지는 과정이며, 차시 수업의 계획수정 과정에서는 이전 차시 자기평가에 대한 보완으로 다음 수업에 반영될 수 있다. 이에 따른 대중가요 작사교육 프로그램은 다음과 같다.

〈표 1〉 대중가요 작사교육 프로그램 세부사항 (1주 차)

단계		학습활동		시간
		1주 차: 대중가요 곡의 이해와 작사의 정의		
계획	목표	① 대중가요의 개념과 대중가요 곡에 대해 이해할 수 있다. ② 대중가요 작사에 대한 개념을 이해할 수 있다.		
	모델링	① 자료 제시 작사란 무엇인가? 현직 작사가들의 인터뷰 영상 ② 설명 제시 작사교육의 이해를 돕기 위해 정의와 개념, 작업환경 등을 설명한다. ③ 시범 제시 작사를 하기 위한 곡의 구성과 내용에 대한 시범 분석을 시행해 학생들의 수업에 대한 이해를 돕는다.		5
		학습자	**교수자**	
실행	실습	① 노래를 들으며 무엇이 들리는지 이야기하기 ② 작사와 시의 차이점, 작사와 작곡의 차이점 찾기 ③ 곡과 친해지기: 예시곡을 통한 Song Form 이해하기 ④ 가사 속에 담긴 이야기 찾기	코칭: 학생들이 학습 목표에 따른 실습을 수행할 수 있도록 이해하기 쉽게 설명하고 질문과 대답을 유도해 이해정도를 파악해 진행한다. 스캐폴딩: 중간중간 어려움이 있는 학생들은 힌트와 다른 각도의 부연 설명으로 과제완수가 가능하도록 돕는다. 명료화: 학습목표와 학습활동, 학습내용을 명확히 하여 학생 자신이 해야 할 과제가 무엇인지 알 수 있게 한다.	40
	과제 완수	① 제시곡을 듣고 Song Form을 찾을 수 있다. ② 가사가 없는 대중음악을 듣고 분위기를 유추할 수 있다.		
	문제 탐색 및 해결	① 내 생각을 동료와 이야기 나눠보고 다른 부분이 있다면 왜 그런지 탐색해보기 ② 문제점이 발견되었다면 이유를 찾아보고 해결 방법을 찾아보기 ③ 학습 내용을 정리하기 ④ 한 주 동안 배운 내용을 토대로 대중가요를 들을 때 떠올려보기		5
평가	교사평가	학습 내용 정리, 교사의 자기평가, 다음 회기 준비		

단계		학습활동	시간
		3주 차: 언어표현 능력 기르기 II	
계획	목표	① 언어적 표현을 위한 수사법을 이해하기 활용할 수 있다. ② 2주 차와 더불어 언어적 수사법을 사용한 문장을 창작할 수 있다.	
	모델링	① 자료 제시 대중가요에서 나타난 언어표현의 종류를 정리한 학습자료 제시 ② 설명 제시 작사과정에서 주로 쓰이는 언어적 수사법의 종류와 실제 대중가요에서 사용된 예를 비교하여 설명을 제공한다. ③ 시범 제시 – 언어적 수사법이 표현된 문장을 여러 개 창작해서 학생들의 학습 이해를 돕는다. – 서로 다른 성질을 띠는 단어의 조합으로 언어적 표현을 이끌어내는 문장을 시범 창작하여 학생들의 이해를 돕는다.	5

		학습자	교수자	
실행	실습	① 제시곡을 통해 작사에서 쓰이는 언어 수사법에 대해 이해하기 ③ 'PLAY IN THE KEY'를 통해 서로 상반된 성질의 단어를 조합해 하나의 문장을 창작해보기	코칭: 학생들이 학습 목표에 따른 실습을 수행할 수 있도록 이해하기 쉽게 설명하고 질문과 대답을 유도해 이해정도를 파악하며 진행한다. 스캐폴딩: 언어적 수사법과 제한된 단어를 사용해 문장을 창작하는 과정에서 어려움이 있는 학생들은 시범을 통해 이해를 돕고, 더 나은 표현에는 어떤 것들이 있는지 힌트를 제공한다. 명료화: 학습목표와 학습활동, 학습 내용을 명확히 하여 학생 자신이 해야 할 과제가 무엇인지 알 수 있게 한다.	40
	과제 완수	① 언어적 수사 표현이 첨가된 문장을 한 구절씩 창작할 수 있다. ② 상반된 성질의 단어를 조합하여 창작한 문장을 발표한다.		
	문제 탐색 및 해결	① 내 생각을 동료와 이야기 나눠보고 다른 부분이 있다면 왜 그런지 탐색해보기 ② 문제점이 발견되었다면 이유를 찾아보고 해결방법을 찾아보기 ③ 학습 내용을 정리하기 ④ 한 주 동안 배운 내용을 토대로 대중가요를 들을 때 떠올려보기		5
평가	자기평가	학습 내용 정리, 교사의 자기평가, 다음 회기 준비		

〈표 3〉 대중가요 작시교육 프로그램 세부사항 (4주 차)

단계		학습활동	시간
		4주 차: 감정표현 능력 기르기	
계획	목표	① 감정과 감각의 개념을 이해하고 감정과 감각의 종류를 이해할 수 있다. ② 제시된 단어를 통해 감정을 분석할 수 있다. ③ 감정과 감각을 뜻하는 단어를 사용해 문장을 창작할 수 있다.	
	모델링	① 자료 제시 감정과 감각표현을 구분한 학습자료 제시하고 대중가요 내에서 나타난 감정과 감각표현을 제시한다. ② 설명 제시 감정과 감각을 뜻하는 단어들을 구조적으로 설명하고, 같은 성질과 다른 성질을 띠는 감정들을 구분하여 설명한다. ③ 시범 제시 감정과 감각을 뜻하는 단어를 사용해 문장을 시범 창작하여 학생들의 이해를 돕는다.	5

		학습자	**교수자**	
실행	실습	① 감정과 감각의 종류를 구분하고 나아가 현재 자신의 주 감정과 감각은 무엇인지 이야기해보기 ② 제시된 단어를 통해 해당 감정이 무엇인지 유추해보기 ③ 감정과 감각을 표현하는 단어를 사용해 문장을 창작해보기	코칭: 학생들이 학습 목표에 따른 실습을 수행할 수 있도록 이해하기 쉽게 설명하고 질문과 대답을 유도해 이해정도를 파악해 진행한다. 스캐폴딩: 자신의 주 감정과 감각을 쉽게 찾아내지 못하는 학생들에게는 대화를 통해 주 감정과 감각이 무엇인지 찾아낼 수 있는 도움을 준다. 문장의 구성이 자연스럽도록 도와주는 적절한 지도를 한다. 명료화: 학습목표와 학습활동, 학습내용을 명확히 하여 학생 자신이 해야 할 과제가 무엇인지 알 수 있게 한다.	40
	과제 완수	① 자신이 느끼는 주 감정과 감각이 무엇인지 찾아낼 수 있다. ② 자신과 타인의 주 감정과 감각이 어떻게 다른지 비교해보고 토론을 통해 타인의 감정을 이해해본다. ③ 감정과 감각을 표현하는 단어를 사용해 창작한 문장을 발표한다.		
	문제 탐색 및 해결	① 내 생각을 동료와 이야기 나눠보고 다른 부분이 있다면 왜 그런지 탐색해보기 ② 문제점이 발견되었다면 이유를 찾아보고 해결방법을 찾아보기 ③ 학습 내용을 정리하기 ④ 한 주 동안 배운 내용을 토대로 대중가요를 들을 때 떠올려보기		5
평가	자기평가	학습 내용 정리, 교사의 자기평가, 다음 회기 준비		

단계		학습활동	시간
		7주 차: 실전 작사실습 I – 개사하기	
계획	목표	① 제시된 외국 곡에 맞춰 개사할 수 있다.	
	모델링	① 자료 제시 1–6주간 학습한 모든 과정을 요약한 자료를 제공하여 해당 차시의 학습 목표를 달성할 수 있도록 돕는다. ② 설명 제시 개사하기 과정에서 필요한 순서를 설명한다. ③ 시범 제시 학생들과 동일하게 제시된 곡을 토대로 시범 작사를 시연해 학생들의 이해를 돕는다.	5

		학습자	교수자	
실행	실습	① 제시된 팝송 'Over the Rainbow'에 맞춰 개사해보기 – 곡의 분위기를 파악하고 이야기를 나누어본다. – 곡의 Song Form을 파악한 후 음절 수를 계산한다. – 곡의 분위기를 고려해 그 안에서 자유로운 주제를 떠올린다. – 떠오르는 주제를 가지고 언어적 표현의 수사법과 정서, 감각적 표현의 사용 등을 적절히 조화하여 문장을 창작해본다.	코칭: 학생들이 학습 목표에 따른 실습을 수행할 수 있도록 이해하기 쉽게 설명하고 질문과 대답을 유도해 이해정도를 파악해 진행한다. 스캐폴딩: 자유로운 주제를 떠올리기 어려운 학생의 경우, 충분한 시간을 제공하고 가이드 라인을 잡아 접근이 용이할 수 있도록 돕는다. 명료화: 학습목표와 학습활동, 학습 내용을 명확히 하여 학생 자신이 해야 할 과제가 무엇인지 알 수 있게 한다.	40
	과제 완수	① Over the Rainbow의 곡의 분위기, 음절 수를 계산한다. ② 떠오르는 주세를 통해 적절한 표현을 구상해본다.		
	문제 탐색 및 해결	① 내 생각을 동료와 이야기 나눠보고 다른 부분이 있다면 왜 그런지 탐색해보기 ② 문제점이 발견되었다면 이유를 찾아보고 해결방법을 찾아보기 ③ 학습 내용을 정리하기 ④ 한 주 동안 배운 내용을 토대로 대중가요를 들을 때 떠올려보기		5
평가	자기평가	학습 내용 정리, 교사의 자기평가, 다음 회기 준비		

<표 5> 대중가요 작사교육 프로그램 10주 차

주차	학습내용 및 목표
1주	대중가요 곡의 이해와 작사의 정의
2주	언어표현 능력 기르기 I : 수사법과 운율
3주	언어표현 능력 기르기 II : 단어의 조합
4주	감정표현 능력 기르기 : 감정과 감각유추
5주	음절 수 파악하기 I : 국어의 호흡과 띄어쓰기
6주	음절 수 파악하기 II : 영어의 음절 수 이해
7주	실전 작사실습 I : 기존 곡 개사하기
8주	실전 작사실습 II : 데모곡 작사하기
9주	실전 작사실습 III : 데모곡 작사하기
10주	자신이 작사한 곡 감상 및 발표

2) 뇌파 측정 도구

가장 기본적으로 사용되는 뇌파 분석 방법은 시계열(time series) 뇌파 값을 주파수 계열로 변환하고 밴드별 진폭 세기를 비교 분석하는 방법인 고속 푸리에 변환(FFT) 주파수 계열 파워 스펙트럼 분석법이나[35] 서파(slow wave)와 속파(fast wave)의 구분이 명확하지 않다는 단점을 보완해 국내외에서는 뇌 상태를 정량화하는 뇌파 분석 방법과 도구를 개발하고 있다.

측정 도구로 사용한 Neurobrain은 국제 전극 기준인 10-20 system (international 10-20 displacement system)[36]에 따라 전전두엽의 Fp1과 Fp2에서 활성전극(active electrode)으로, Fpz를 접지전극(ground electrode)으로, A1을 기준전극(reference electrode)으로 부착한 뒤

35 신지은, 「전전두엽 뉴로피드백 훈련이 청소년의 주의력과 수면에 미치는 영향」, 서울불교대학원대학교 석사학위논문, 2019, 15쪽.

36 Jasper, H.H., "The ten-twenty electrode system of the International Federation", Electroencephalogr. Clin. Neurophysiol 10, 1958, pp.370~375.

좌우 뇌파를 동시에 측정하고 이를 노트북에 연결된 모니터를 통해 실시간으로 확인하는 방식이다. Neurobrain은 미국 HP사의 33120A Function Generator와 일본 Kikusui사의 984A 감쇠기를 통해 뇌파 신호에 대한 신뢰도를 Cronbach's α .945(p<.01)로 입증하였다.[37]

Neurobrain을 통한 뇌파 분석은 개·폐안 시의 뇌파 상태를 비교 분석하여 뇌의 반응을 파악하고 이로써 육체적 긴장과 정신적 산만의 스트레스 상태도 파악할 수 있는데 '육체적 긴장과 스트레스'는 좌우뇌 델타파(δ)의 평균 세기를 측정한 결과로 좌우뇌 육체적 스트레스 값이 10 μV 이상을 띠면 육체적으로 긴장되어 스트레스를 이겨내는 능력이 떨어진 상태로 볼 수 있다. 또한 그 수치가 높아질수록 육체적 긴장과 스트레스가 더 높다고 평가할 수 있다. '정신적 산만과 스트레스'는 좌우뇌 고베타파($+\beta$)와 평균 세기를 측정한 결과로 좌우뇌 정신적 스트레스 값이 1μV 이하가 바람직하나, 유아의 경우 더 높게도 나타날 수 있다.[38]

〈그림 3〉 Neurobrain 뇌파 측정기

36 원희욱·손해경, 「내향적-외향적 학령전기 아동의 신체적 및 정신적 스트레스 지수가 정서지수에 미치는 영향」, 『한국산학기술학회논문지』 제22권 제8호, 한국산학기술학회, 2021, 210쪽.

37 Subhani, A. R., Xia, L., & Malik, A. S., "EEG signals to measure mental stress. 2nd International Conference on Behavioral", Cognitive and Psychological Sciences, 2011, P.85.

3) 정서지능 척도

정서지능은 샐로비와 메이어의 정서지능 모형을 토대로 문용린이 한 국인의 특성에 맞게 수정 보완한 검사를 사용하였다. 정서지능의 각 하위영역은 '정서 인식 및 표현'. '감정이입', '사고촉진'. '정서조절', '정서활용'이며 정서지능의 Cronbach's α 값은 .92로 매우 높은 신뢰도를 나타냈다.[38]

〈표 6〉 정서지능 척도 구성 항목

SubGroup	Question number.	진혜련(2017) Cronbach's a	Cronbach' a
정서 인식 및 표현(10)	1, 6*, 11, 16, 21*, 26, 31*, 36*, 41, 46	.68	.60
감정이입(10)	2*, 7, 12, 17, 22, 27*, 32*, 37, 42*, 47	.66	.79
사고촉진(10)	3, 8, 13, 18, 23*, 28, 33, 38, 43, 48	.77	.76
정서조절(10)	5, 10, 15*, 20*, 25*, 30, 35, 40, 45, 50	.73	.82
정서활용(10)	4, 9*, 14, 19, 24, 29, 34, 39, 44, 49	.60	.83
전체(50)		.81	.92

* 역문항

4) 자료 수집 및 분석

수집한 자료는 통계처리용 데이터 코딩 과정을 거쳐 IBM SPSS (Statistical Package for Social Science)/WIN 25.0 통계 패키지 프로그램을 이용해 분석하였다. 대상자의 일반적 특성은 백분율과 실수로 구하고 주요 변수들의 사전 정규성 검정을 실시하였으나, 일부 변수에서 정규분포를 만족하지 못하여 비모수 검정을 하였다. 실험대조군의

38 문용린, 앞의 논문, 44쪽.

사전 동질성 검사는 Mann-Whitney을 통해 분석하였고 가설 검정 및 대중가요 작사교육의 효과 차이를 검정하기 위한 실험 대조군 각각의 사전-사후 변수 차이는 Wilcoxon Signed Rank test 검정을 하였다. 두 집단 간의 변수에 따른 사전-사후 차이는 Mann Whitney 검정을 통해 비교하였다. 또한 사전-사후 변수 차이와 두 집단 간의 차이 검정이 모두 유의한 경우에만 유의한 것으로 판정하기로 하였다.

모든 자료의 통계적 유의 수준은 p<.05와 p<.01, p<.001로 설정하였다.

분석의 결과

1. 기술통계 및 정규성 검정

모든 변수의 왜도가 3, 첨도가 10 미만일 경우 정규성을 만족한다 볼 수 있으나[40] 주요 변수들의 기술통계 및 정규성 검정 결과, 스트레스 뇌파의 일부 영역에서 정규성을 만족시키지 못하여 비모수로 검정하였다.

〈표 7〉 기술통계 및 정규성 검정

(N=41)

Scale	Group	N	M±SD	Skewness	Kurtosis
육체적스트레스(좌)	Exp.	22	20.62±13.48	.666	−.257
	Cont.	19	18.26±18.46	2.157	5.340
육체적스트레스(우)	Exp.	22	23.11±8.84	−437	−1.005
	Cont.	19	19.06±9.53	.869	.018
정신적스트레스(좌)	Exp.	22	2.99±3.67	2.182	4.079
	Cont.	19	2.28±3.44	3.456	12.888
정신적스트레스(우)	Exp.	22	2.46±2.51	3.603	14.765
	Cont.	19	1.84±1.29	2.216	5.108
정서지능	Exp.	22	3.40±.37	−.311	−.547
	Cont.	19	3.35±.26	.288	−.748

39 Kline, R. B., "Principles and practice of structural equation modeling (2nd ed)", New York: Guilford Press, 2005, p.50.

2. 실험 대조군 간의 사전 동질성 검정

〈표 8〉 집단 간 사전 동질성 검정

(N=41)

Scale	Exp.(n=22) M±SD	Cont.(n=19) M±SD	Z	p
육체적스트레스(좌)	20.62±13.48	18.26±18.46	−1.190	.234
육체적스트레스(우)	23.11±8.84	19.06±9.53	−1.556	.120
정신적스트레스(좌)	2.99±3.67	2.28±3.44	−1.217	.223
정신적스트레스(우)	2.46±2.51	1.84±1.29	−.746	.455
정서지능	3.40±.37	3.35±.26	−.746	.456

Exp.: Experimental group, Cont.: Control group

두 집단의 동질성 분석 결과, 뇌파 검사상의 측정 변인과 자기 보고식 검사인 정서지능의 차이 검정에서 통계적으로 유의한 차이를 보이지 않았다. 따라서 두 집단은 동일한 집단임을 확인하였다(p>.05).

3. 가설 검정

제1가설. '대중가요 작사교육 전후 스트레스 뇌파 값의 차이가 있을 것이다'의 결과는 다음의 〈표 9〉와 같다.

〈표 9〉 집단 간 작사교육 전후 스트레스 뇌파 좌우 차이

(N=41)

Scale Subgroup	Group	Pre-test M±SD	Post-test M±SD	Z(p)	Difference M±SD	Z(p)
육체적 긴장과 스트레스(좌)	Exp.	20.62±13.48	10.52±8.89	3.230**(.001)	10.10±12.24	-2.680** (.007)
	Cont.	18.26±18.46	23.07±18.04	-1.932(.053)	-4.81±20.38	
육체적 긴장과 스트레스(우)	Exp.	23.11±8.84	11.91±7.68	3.750***(.000)	11.20±10.38	-3.949*** (.000)
	Cont.	19.06±9.53	28.88±17.36	-3.059**(.002)	-9.82±14.10	
정신적 산만과 스트레스(좌)	Exp.	2.99±3.67	1.11±.52	3.009**(.003)	1.88±3.50	-2.831** (.005)
	Cont.	2.28±3.44	2.10±1.35	1.592(.111)	.18±3.60	
정신적 산만과 스트레스(우))	Exp.	2.46±2.51	1.40±1.04	2.905**(.004)	1.061.81	-3.756*** (.000)
	Cont.	1.84±1.29	2.92±2.42	-2.898**(.004)	-1.08±2.50	

*p<.05, **p<.01, ***p<.001
Exp.: Experimental group, Cont.: Control group

대중가요 작사교육 프로그램 전후 스트레스 뇌파 두 군의 총변화량은 육체적 긴장과 스트레스(좌)(Z=-2.680, p<.01), 육체적 긴장과 스트레스(우)(Z=-3.949, p<.001), 정신적 산만과 스트레스(좌)(Z=-2.831, p<.01), 정신적 산만과 스트레스(우)(Z=-3.756, p<.001)에서 모두 유의미한 차이를 보였다. 대조군의 경우 육체적 긴장과 스트레스(우), 정신적 산만과 스트레스(우)에서 유의한 결과가 나타났으나 증가-감소의 방향이 달라 결과적으로 유의한 결과라 볼 수 없다. 따라서 가설 1은 채택되었다.

제2가설 '대중가요 작사교육 전후 정서지능에 차이가 있을 것이다'의
결과는 다음 〈표 10〉과 같다.

〈표 10〉 집단 간 작사교육 전후 정서지능 차이

(N=41)

Scale	Subgroup	Group	Pre-test M±SD	Post-test M±SD	Z(p)	Difference M±SD	Z(p)
정서지능	정서 인식 및 표현	Exp.	3.50±.46	3.60±.51	-1.173(.241)	-.10±.43	-1.329 (.184)
		Cont.	3.41±.18	3.41±.30	-.156(.876)	.00±.24	
정서지능	감정이입	Exp.	3.79±.49	3.97±.48	-2.060*(.039)	-.19±.37	-4.412*** (.000)
		Cont.	3.43±.28	3.26±.27	2.455*(.014)	.16±.26	
정서지능	사고촉진	Exp.	3.49±.45	3.74±.47	-2.302*(.021)	-.25±.47	-3.381** (.001)
		Cont.	3.40±.43	3.17±.40	2.779**(.005)	.23±.29	
정서지능	정서조절	Exp.	3.06±.58	3.54±.57	-3.446**(.001)	-.48±.47	-3.708** (.001)
		Cont.	3.00±.46	2.83±.42	2.866**(.004)	.19±.05	
정서지능	정서활용	Exp.	3.18±.48	3.43±.51	-2.442*(.015)	-.25±.41	-1.967* (.049)
		Cont.	3.49±.67	3.10±.47	3.449**(.001)	.39±.08	

*p<.05, **p<.01, ***p<.001

Exp.: Experimental group, Cont.: Control group

대중가요 작사교육 프로그램 전후 정서지능 두 군의 총 변화량은 정
서 인식 및 표현(Z=-1.329, p>.05)에서는 유의미한 차이가 나타나지 않
았으나, 감정이입(우)(Z=-4.412, p<.001), 사고촉진(Z=-3.381, p<.01),
정서조절(Z=-3.708, p<.01), 정서활용(Z=-1.967, p<.05)에서는 유의미
한 차이를 보였다. 대조군의 경우 감정이입, 사고촉진, 정서조절, 정서
활용에서 사전-사후 유의한 결과가 나타났으나 증가-감소의 방향이 달
라 결과적으로 유의하다고 볼 수 없다. 따라서 가설 2는 부분적으로 채
택되었다.

기술보고

1. 양적 기술보고

생리학적 판단 근거의 기준이 될 수 있는 지표인 작사교육 전후 여고 생의 스트레스 뇌파 측정 분석 결과는 〈그림 4〉와 같다.

대부분의 실험군 대상자들은 대중가요 작사교육 프로그램을 시작하기 전보다 후에 뇌파 그래프상 안정적인 모습을 확인할 수 있으며, 특히 육체적 긴장과 스트레스 좌·우, 정신적 산만과 스트레스 좌·우 값이 감소하였음을 알 수 있었다.

〈그림 4〉 대중가요 작사교육 전후 실험군 뇌파측정 변화

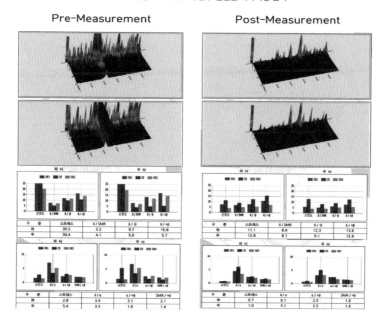

Pre-Measurement

Post-Measurement

Pre-Measurement

Post-Measurement

Pre-Measurement

Post-Measurement

Pre-Measurement

Post-Measurement

2. 질적 기술보고

대중가요 작사교육 프로그램 종료 후 학생들에게 평가 및 소감은 다음과 같다.

"작사는 생각보다 고려할 것도 많고 어려웠다. 처음에는 웬 작사라는 생각이 들었는데 막상 내가 쓴 곡도 생기니까 좋았다." — 학생 A

"작사에 대해 정말 아무것도 몰랐었는데 어떻게 하는지 조금이라도 알게 되어서 좋았다." — 학생 B

"살면서 작사해볼 기회가 없었는데 이번 기회를 통해 경험하게 되어 너무 좋았

다. 작사 수업을 하면서 많은 것들을 알게 되어서 좋은 경험이었다." ― 학생 C

"가사는 정말 많은 생각을 거쳐서 나오는 것이란 걸 알게 되었다. 그리고 작사가 정말 재미있는 것이라는 것을 알게 되었다." ― 학생 D

"작사를 하면서 생각도 잘 안 나고 힘들었지만, 선생님의 도움으로 잘 완성할 수 있었고, 선생님의 도움이 있었지만 그래도 완성하니 뿌듯했다. 우리 집 강아지를 주제로 썼는데, 곡이 완성되고 나서 강아지에게 들려줬다." ― 학생 E

"작사교육을 통해 음악이 사람에게 정말 힐링이 될 수 있구나를 느꼈다. 원래 작사에 대해 관심이 많았는데, 이번 프로그램을 통해 작사하는 법도 배우고 나를 생각해보는 시간을 갖게 된 것 같아서 너무 좋았다. 너무 금방 끝나서 아쉬웠다. 내 곡이 하나 나온 것 같아서 너무 뿌듯했다." ― 학생 F

"원래는 단지 노래를 듣는 재미만 있었는데, 작사교육을 하면 할수록 노랫말 하나하나에 귀 기울여 들으며 아 여기는 벌스네? 여기는 코러스네? 이제 브릿지다! 이런 식으로 생각하며 듣는 재미도 느끼게 되어서 너무 좋았다." ― 학생 G

"수업을 한 이유로 노래를 들을 때 가사가 귀에 더 잘 들어와서 좋았다." ― 학생 H

"선생님이 매 회기 친절하게 가르쳐주셔서 좋았고 실제로 작사를 하고 내가 작사한게 엄청 좋은 음악으로 나왔다는 게 신기하고 감사하다." ― 학생 I

"내가 직접 작사를 하면서 어렵기도 했지만, 새로운 경험을 한 것 같고 의미 있는 시간이었다." ― 학생 K

"원래 음악이라는 것을 싫어했었는데 이번에 작사하는 수업을 재미있게 들어서 싫지 않고 재미있었다." — 학생 L

"작사에 재미를 느꼈다." — 학생 M

결론과 제언

여고생을 대상으로 10주간의 작사교육 프로그램을 고안하여 전후 스트레스 뇌파 및 정서지능의 효과 차이를 분석한 결과에 대한 결론은 다음과 같다.

첫째, 대중가요 작사교육에 참여한 여고생은 참여하지 않은 여고생에 비해 육체적 긴장과 스트레스 좌·우, 정신적 산만과 스트레스 좌·우가 향상되었다. 육체적 스트레스 지수가 높은 것은 긴장, 불면 등으로 인한 몸의 상태를 나타내며, 정신적 스트레스 지수가 높은 것은 불안, 초조 등의 정서적 불안정이 있다는 것을 의미한다.[41] 실제 여고생들의 육체적·정신적 스트레스 좌우의 사전 평균값을 살펴본 결과, 육체적 긴장과 스트레스(좌)의 경우, 실험군이 20.62, 대조군이 18.26, 육체적 긴장과 스트레스(우)의 경우, 실험군 23.11, 대조군 19.06, 정신적 산만과 스트레스(좌)의 경우, 실험군 2.99, 대조군 2.28, 정신적 산만과 스트레스(우)의 경우, 실험군 2.46, 대조군 1.84로 나타났다. 이는 육체적 긴장과 스트레스 지수가 10 이상이 넘고, 정신적 산만과 스트레스 지수가 2 이상일 경우 육체와 정신이 스트레스 상태로 볼 수 있다는 뇌파 분석 결과 보고서의 기준치를 웃도는 결과이다. 또한, 앞서 언급하였듯, 청소년

40 Subhani, A. R., Xia, L., & Malik, A. S., 앞의 논문, p.85.

기 여고생이 스트레스에 취약하다는 한국청소년정책연구원의 결과와 일치하는 결과이기도 하다. 따라서 작사교육 전후 여고생의 육체적·정서적 스트레스가 좌우뇌 모든 곳에서 유의미한 차이가 나타난 것은 매우 흥미로운 결과가 아닐 수 없다. 이러한 결과는 작사를 하는 과정에서 불안, 초조, 긴장과 같은 육체적·정신적 스트레스에 긍정적인 영향을 미칠 수 있음을 시사하는 것으로 작사교육이 글의 앞부분에서 언급하였던 청소년기 긍정적인 정서 발달을 위한 중재 도구가 될 수 있음을 입증한 결과이다. 또한, 생리학적 지표인 뇌파를 통해 검증된 결과는 기존 자기보고식 검사의 오염을 대체하는 타당성 있는 결과임에 틀림이 없다. 그러나 이 분석은 전전두엽에 국한하여 측정된 결과로 주파수 영역별, 측정 부위별 차이에 관한 연구는 추후 더 자세히 논의되어야 할 것이다.

둘째, 대중가요 작사교육에 참여한 여고생은 참여하지 않은 여고생에 비해 정서지능 점수가 향상되었으나, 정서지능의 각 하위영역에서는 부분적으로 차이를 보였다. 따라서 가설 2는 부분적으로 채택되었다. 가설 2에 따른 부가설에 대해서는 작사교육 후 실험군이 대조군보다 감정이입, 사고촉진, 정서조절, 정서활용의 영역에서만 점수가 향상되는 차이가 나타났고, 정서 인식 및 표현에 대해서는 유의미한 결과를 나타내지 않았다. 이러한 결과는 대중가요 작사가 자신의 정서를 주창자가 되어 표현하는 기회를 가지고 보편적인 정서에 민감하게 반응하여 다양한 주제를 심미적으로 형상화하는 특성[42]을 가지기 때문으로 볼 수 있다. 실제 앞의 질적 기술보고에서 언급하였듯, 학생들은 작사를 통해 자신의 정서를 간접적으로 표현하고 있음을 알 수 있다. 샐로비와 메이어는 청소년들의 정서 관리는 환경상의 여러 스트레스를 어떻게 받아들이고 대처하는지, 또한, 부정적인 심리 정서를 어떻게 다루는지를 판단하

41 이호섭, 「대중가요 작사법 시론」, 『대중음악』 제26호, 한국대중음악학회, 2020, 11쪽.

는 중요한 척도가 된다고 하였다.[43] 이러한 맥락에서 작사교육 전후 실험군의 정서지능 변화는 생리학적 검사인 육체적·정신적 스트레스 뇌파 값의 감소 결과와 같은 맥락으로도 볼 수 있다. 홍주현, 심은정의 글에서 정서지능이 청소년의 심리적 요인을 해소하기 위한 중요한 발달과업이라 언급했듯,[44] 대중가요 작사교육은 학업, 진로, 대인관계 등 다양한 요인으로 인해 정서적 불안정감을 느끼는 청소년들이 자신과 타인의 감정을 이해하고, 사고를 촉진하며, 부정적 정서를 조절하고 문제 해결을 위한 심리적 해소 도구가 될 가능성이 있다. 그러나 정서 인식 및 표현에 대해 전후 값의 증가는 있었으나, 유의미한 결과가 나타나지 않음에 대해서는 "음악 안에서 의미를 전달하는 과정을 구체적이고 뚜렷하게 볼 수 있는 것이 언어(가사)이며, 따라서 가사는 인간의 정서를 표현하는 대표적인 수단"이라고 주장한 이석원과 권지연[45]의 주장을 충분히 반영하지 못한 결과이다. 그러나 이 결과에 대해서는 '인식'이 자신에 대한 심리적 통찰과 이해를 바탕으로 자신의 감정을 관찰하는 것이라는 관점에서[46] 주 1회, 10주간의 프로그램으로는 '정서 인식'의 효과 차이를 명확히 규명하기 어렵다는 점을 예상해 볼 수 있다. 이는 추후 작사교육의 회기와 빈도수 등을 달리하여 심도 있게 규명할 필요가 있다고 여겨진다.

대중가요 작사교육 프로그램 대상자인 실험군 여고생들은 전문적으로 음악교육을 배운 학생들이 아닌 일반 고등학교 학생들이다. 그 때문에 회기 초반 작사에 필요한 음악 이론과 구조를 학습하는 과정에서 음악에 대한 흥미와 선호에 따라 어려워하는 학생들이 다소 있었으나, 이

42 Salovey, P., & Mayer., 앞의 논문, 1990, p.200.

43 홍주현·심은정, 「정서 인식의 명확성과 청소년의 정신건강」, 『한국심리학회지: 일반』 제32권 제1호, 한국심리학회, 2013, 197쪽.

44 이석원, 『음악심리학』, 심설당, 1994, 144쪽 ; 권지연, 「대중가요에서 감성 표현 비교 연구」, 상명대학교 문화기술대학원 석사학위논문, 2015, 6쪽.

45 Salovey, P., & Mayer., 앞의 논문, 1990, p.201.

후 회기가 진행될수록 자신을 표현하는 데에 집중할 수 있음을 알 수 있었다. 이러한 현상은 결국 음악적 바탕 위에 정서적인 글을 써 내려가는 것이 작사 과정의 핵심임을 의미한다. 이러한 질적 결과물을 토대로 보면, 대중가요 작사교육은 보컬이나 기악과 같은 다른 대중음악 전공 분야와는 달리 음악에 대한 체계적인 학습이 이루어지지 않은 비전공자들도 쉽게 접근할 수 있는 장점이 있음을 알 수 있다. 실제 대부분의 학생은 작사교육 후 '뿌듯했다'와 '의미 있었다'라는 표현을 주로 사용했다. 이는 작사교육을 통해 개개인이 만족할 만한 성과를 얻을 수 있었다는 의미로 해석할 수 있으며, 이러한 만족감은 내적귀인성향으로 귀결될 때 최대치로 나타나는 특성이 있다.[47] 따라서 김태은이 제언한 여고생의 내적귀인성향 및 자기조절효능감의 긍정적 향상을 위한 효과적인 교육프로그램 필요성의 대안으로 대중가요 작사교육을 제시할 수 있고 또 나아가 자신의 정서를 정확하게 인지하고 이를 논리적으로 표현할 수 있는 능력이 상대적으로 서투른 청소년기 여고생들에게 교육적 의미를 넘어 치유적 중재 도구로도 자리할 수 있을 것이라 기대한다.

분석과정을 통한 제한점 및 제언은 다음과 같다.

첫째, 대상자는 서울시의 특정 고등학교의 여고생 2학년을 중심으로 진행되었으므로 여고생 전체에 일반화하기에는 부족함이 있다. 추후 더욱 큰 표본을 수집하여 일반화가 가능한 결과를 끌어낼 수 있기를 제언한다. 둘째, 청소년기 일반 여고생으로 대상을 한정하였기에 연령과 성별, 특성에 따라 결과가 다르게 나타날 수 있는 제한이 있다. 향후 유아와 성인, 노인, 남성을 대상으로 본 연구와는 다른 또 다른 시사점을 찾을 수 있길 기대한다. 셋째, 본 대중가요 작사교육 프로그램은

46 김태은, 「情緖知能과 關聯變因들의 因果分析」, 홍익대학교 대학원 박사학위논문, 2003, 130쪽.

주 1회 50분, 총 10회기의 구성, 인지적 도제 학습 방법으로 진행되었으나, 작사를 처음 접하는 일반 고등학생이 작사를 심도 있게 학습하기에는 시간과 방법 측면에서 한계가 있을 수 있다. 따라서 학습 단계에 따른 회기를 구분하고, 학습 기간을 변경하여 더욱 장기적인 교육에 따른 효과 검증이 필요하다. 넷째, 음악은 실습과 현장 중심의 예술 활동으로, 음악교육 역시 대면으로 진행될 때 가장 탁월한 효과를 발휘할 수 있다. 그러나 작사의 경우에는 악기가 따로 필요 없고 들을 수 있는 '귀'가 있으면 장소에 구애받지 않고 진행할 수 있는 이점이 있다. 본 교육 프로그램은 전 회기를 대면 수업으로 진행하였으나, 추후 비대면 수업에서도 같은 효과를 발휘할 수 있다면 대중가요 작사교육의 저변확대를 도모할 수 있을 것이라 여겨진다. 따라서 본 교육 프로그램과 비교하여 그 차이를 검증할 수 있는 비대면 작사교육을 제언한다. 다섯째, 프로그램 진행 기간은 2019년 전 세계적으로 발생한 신종 바이러스인 COVID-19의 확산으로 인한 청소년의 우울감 증가로 인한 영향이 있을 수 있다. 향후 COVID-19 종식 이후 비교 분석의 필요성을 제언한다. 여섯째, 이 글은 대중가요를 뇌과학적 시각에서 탐색하는 융합의 관점에서 그 의의가 있으나, 작사교육에 대한 이론, 교수법 등 선행자료의 부족으로 프로그램 진행의 어려움이 있었다. 향후 실용음악 교육 분야의 작사에 대한 기능과 교육적 가치를 탐구하고 작사법과 교수법에 대한 후속 연구가 이루어지길 바라며 끝으로 대중음악의 연주, 교육, 치료 등의 다양한 분야에도 뇌과학적 융합적 사고와 시도가 이루어지길 기대한다.

참고문헌

1. 단행본

공규택·조운아, 『국어시간에 노랫말 읽기』, 휴머니스트, 2016.

김태희, 『대중가요 작사』, 커뮤니케이션북스, 2015.

박지원, 『아이돌을 인문하다』, 사이드웨이, 2018.

박채원, 『대중가요작사 1·2』, 랜덤하우스코리아, 2007.

이석원, 『음악심리학』, 심설당, 1994.

Bear, M. Connors, B.; Paradiso, M. A. "Neuroscience: Exploring the Brain", *Enhanced Edition: Exploring the Brain*, Jones & Bartlett Learning, 2020.

Goleman, D., "Emotional intelligence", *Why it can matter more than IQ*, New York: Bantam Books, 1995.

2. 학술지 논문

강은아 외 2인, 「정서표현중심 분노조절프로그램이 이혼가정 남자 청소년의 분노와 대인관계에 미치는 효과」, 『열린교육연구』 제23권 제1호, 한국열린교육학회, 2015, 215~234쪽.

김용래·김태은, 「자아개념과 정서지능의 관계」, 『교육연구논총』 제19호, 홍익대학교, 2002, 5~29쪽.

김형희, 「집단미술치료가 학교생활부적응 청소년의 정서표현과 또래관계 향상에 미치는 효과」, 『美術治療硏究』 제20권 제5호, 한국미술치료학회, 2013, 965~989쪽.

문용린, 「인성교육을 위한 정서지능 개발 프로그램에 관한 연구」, 『서울대학교 사대논총』 서울대학교 사범대학 사내논집 제15권 제12호, 1999, 31~98쪽.

신재한, 「인지적 모니터링 전량을 활용한 인지적 도제 수업 모형 개발 및 적용」, 『열린교육연구』 제14권 제1호, 한국열린교육학회, 2006, 117~136쪽.

원희욱 외 2인, 「뉴로피드백 프로그램이 고등학생의 뇌기능과 스트레스에 미치는 영향」, 『아동간호학회지』 제14권 제3호, 한국아동간호학회, 2008, 315~324쪽.

원희욱·손해경, 「내향적-외향적 학령전기 아동의 신체적 및 정신적 스트레스 지수가 정서지수에 미치는 영향」, 『한국산학기술학회논문지』 제22권 제8호, 한국산학기술학회, 2021, 208~215쪽.

유미란, 「한국 대중가요 작사·작곡을 위한 노랫말의 음운론적 특징 연구: 청자의 노래가
　　사 경계표지 인식을 위주로」, 『인문언어』 제16권 제3호, 국제언어인문학회, 2014,
　　105~126쪽.

이은영, 「공감의 교육학적 의미 연구: 학교폭력에서 인성교육을 위한 공감의 의미를 중심으
　　로」, 『교육문화연구』 제21권 제1호, 인하대학교 교육연구소, 2015, 5~27쪽.

이혜경·남춘연, 「청소년의 충동성과 신체적 자기개념, 정서지능 및 공감능력」, 『Journal
　　of the Korean Data Analysis Society』 제16권 제2호, 한국자료분석학회, 2014,
　　1061~1074쪽.

이정윤 외 2인, 「음악 사용 기분조절 척도의 타당화」, 『한국심리학회지: 사회 및 성격』 제29
　　권 제1호, 2015, 1~22쪽.

이호섭, 「대중가요 작사법 시론」, 『대중음악』 제26호, 한국대중음악학회, 2020, 9~42쪽.

전민영, 「학교 부적응 청소년을 대상으로 실시한 국내 음악치료 및 음악 프로그램 문헌 연
　　구: 2000년부터 2019년까지」, 『인문사회21』 제11권 제6호, 사단법인 아시아문화
　　학술원, 2020, 1605~1620쪽.

최상진 외 2인, 「대중가요 가사분석을 통한 한국인의 정서 탐색」, 『한국심리학회지 일반』
　　제20권 제1호, 한국심리학회, 2001, 41~66쪽.

홍주현·심은정, 「정서 인식의 명확성과 청소년의 정신건강」, 『한국심리학회지: 일반』 제32
　　권 제1호, 한국심리학회, 2013, 195~212쪽.

Fisch, B. J., & Spehlmann, R., "EEG primer: Basic principles of digital and analog
　　EEG", Elsevier Health Sciences, 1999, pp.23~27.

Giedd, J. N., Blumenthal, J., Jeffries, N. O., Castellanos, F. X., Liu, H., Zijdenbos, A.,
　　Paus, T., Evans, A. C., Rapoport, J. L., "Brain development during childhood
　　and adolescence: A longitudinal MRI study", Nature Neuroscience 2, 1999a
　　pp.861~863.

　　――――――――――――――――――――, Rajapakse, J. C., Vaituzis, C., Hung, L.,
　　Berry, Y., Tobin, M., Nelson, J., & Castellanos, F. X., "Development of the
　　human corpus callosum during childhood and adolescence: A longitudinal
　　MRI study", Progress in Neuropsychopharmacology and Biological
　　Psychiatry 23, 1999b, pp.571~588.

Jasper, H.H., "The ten-twenty electrode system of the International Federation",
　　Electroencephalogr. Clin. Neurophysiol 10, 1958, pp.370~375.

Kline, R. B., "Principles and practice of structural equation modeling (2nd ed)",
　　New York: Guilford Press, 2005, pp.49-50.

Miranda, D., & Claes, M., "Music listening, coping, peer affiliation and depression

in adolescence", Psychology of Music 37(2), 2009, pp.215~233.

Nelson, C. A., "Neural plasticity and human development: The role of early experience in sculpting memory systems", Developmental Science 3(2), 2000, pp.115~136.

Salovey, P., & Mayer., "Emotional Intelligence, Imagination, Cognition, and Personality", Emotional Intelligence 9, 1990, pp.185~211.

_____,"Emotional Intelligence and the identification of emotion", Intelligence 22, 1996, pp.89~113.

Subhani, A. R., Xia, L., & Malik, A. S., "EEG signals to measure mental stress. 2nd International Conference on Behavioral", Cognitive and Psychological Sciences, 2011, pp.84~88.

3. 학위논문

권지연, 「대중가요에서 감성 표현 비교 연구」, 상명대학교 문화기술대학원 석사학위논문, 2015.

고병진, 「청소년 뇌교육프로그램 적용에 따른 뇌파 활성도와 정신력 및 자기조절능력의 변화」, 국제뇌교육종합대학원 대학교 박사학위논문, 2010.

김종주, 「중학생의 분노조절 능력 향상을 위한 REBT 활용 집단상담 프로그램개발」, 한국교원대학교 대학원 석사학위논문, 2011.

김태은, 「情緖知能과 關聯變因들의 因果分析」, 홍익대학교 대학원 박사학위논문, 2003.

문서란·최병철, 「노래활동이 뇌의 주의집중도와 뇌 활성량 변화에 미치는 영향」, 숙명여자대학교 대학원 박사학위논문, 2015.

박선미, 「청소년의 정서적 불안정성, 스트레스, 우울 감소를 위한 음악 및 명상의 치료 효과」, 중앙대학교 대학원 박사학위논문, 2008.

박소영, 「여고생의 정서경험군집과 음악사용 기분조절 전략 및 긍정심리자본의 관계」, 숙명여자대학교 음악치료대학원 석사학위논문, 2017.

박정은, 「초·중등학교 대중음악 교육과정기준 개발 연구」, 고려대학교 대학원 박사학위논문, 2018.

신지은, 「전전두엽 뉴로피드백 훈련이 청소년의 주의력과 수면에 미치는 영향」, 서울불교대학원대학교 석사학위논문, 2019.

여숙현, 「청소년 정서지능 향상 프로그램 개발 및 효과」, 전주대학교 대학원 박사학위논문, 2018.

4. 기타

교육부, 「중학교 교육과정 총론」 고시 제2018-162호, 한국교육과정평가원, 2018, 1~40쪽.

모상현·김형주, 「아동·청소년 정신건강 증진을 위한 지원방안 연구 III: 2013 한국 아동·청
　　　소년 정신건강 실태조사」, 『NYPI 청소년 통계 브리프』 14, 한국청소년정책연구원,
　　　2014, 1~8쪽.

통계청·여성가족부, 「2016 청소년 통계」, 통계청, 여성가족부, 2016.

이기순, 「코로나19로 바뀐 일상」, 『청소년 상담이슈페이퍼』 2, 한국청소년상담복지개발원,
　　　2020, 1~14쪽.

저자 소개

강민희

단국대학교 문예창작과를 졸업하고, 같은 학교 대학원에서 석사와 박사 학위(2013년)를 받았다. 주로 문학과 일상의 공간 및 장소성과 관련한 연구를 진행해왔다. 저서로는 평론집 『시간과 공간의 결—문학 속 시간과 공간, 그리고 장소』(2022), 그림책 『기쁨의 꽃, 씨』(2022), 『역전—대구경북의 시간이 깃든 익숙하고도 낯선 공간』(근간) 등이 있다. 현재 대구한의대학교 기초교양대학 교수로 재직 중이다.

김연주

2001년부터 서울에서 (주)아트컨설팅서울 큐레이터로 미디어아트와 공공미술에 관심을 두고 전시를 기획하고 진행했다. 2013년부터는 제주도에서 문화공간 양의 기획자로 제주 4·3과 거로마을의 과거와 현재를 마을 사람들의 기억을 바탕으로 예술가와 함께 기록하고, 이를 주제로 전시해 왔다. 2015년에는 '이동석 전시기획상'을 받았고, 그 해부터 한라일보 '문화광장' 칼럼리스트로 글을 써오고 있다. 이외에도 〈제주시예술인 창작공간 지원사업 학술용역〉(2019)에는 공동연구원, 〈장애예술 창작공간 기반마련 : 폴리시랩 프로젝트〉(2021)에는 책임연구원으로 참여했다. 현재 제주 4·3, 거로마을, 장애예술, 생태예술을 대상으로 기억과 이미지, 기록과 예술의 관계를 연구한다. 현재 문화공간 양 기획자로 일하고 있다.

김희선

『대중가요 작사교육이 여고생의 뇌기능 및 언어지능·음악지능·정서지능에 미치는 효과』로 박사학위를 취득했고 대표 논문으로 「현대 트로트의 변화에 따른 수요층 증가요인 고찰」, 「국내 음악영재교육 내 실용음악 영재교육의 확대방안 모색」이 있다. 2014년부터 '김해나', '달콤한 스피커'의 예명으로 〈이팔청춘〉, 〈WONDERLAND〉 등의 앨범을 발매했으며 대중가요, 실용음악교육, 음악치료, 뇌인지과학의 접점에서 연구한다. 현재 정화예술대학교 강사이자 뮤지카컴퍼니 대표이다.

박덕규

경희대학교 국어국문학과를 졸업하고, 단국대학교 대학원 문예창작학과에서 박사학위를 받았다. 1980년 『시운동』 창간호에 시를 발표하면서 시인에 등단하였고, 1982년 중앙일보 신춘문예 통해 평론가로 등단하였다. 1994년 계간 『상상』으로 소설가로 등단하였다. 시집 『아름다운 사냥』(문학과지성사, 1984), 『골목을 나는 나비』(서정시학, 2014), 소설집 『날아라 거북이!』, 『포구에서 온 편지』, 장편소설 『밥과 사랑』, 『사명대사 일본탐정기』, 탈북 소재 소설집 『함께 있어도 외로움에 떠는 당신들』, 평론집 『문학과 탐색의 정신』, 『문학공간과 글로컬리즘』, 기타 『강소천 평전』 등을 발간하였다. 현재 단국대학교 예술대학 문예창작과 교수로 재직 중이다.

배혜정

서울시립미술관, 한국만화박물관, 페리지 갤러리 등에서 코디네이터, 큐레이터로 미술계 현장 경험을 쌓았다. 『매체 예술 경험에서의 신체성을 통한 예술과 사회의 정동적 횡단 연구』(2021)로 홍익대학교 예술학과에서 박사학위를 취득했고 대표 논문으로 「현대 미술의 비인간-되기와 정동 연구: 홍이현숙의 근작을 중심으로」(2021), 「오늘날의 가상과 지각하는 신체: 시각적 무의식과 정동 개념을 중심으로」(2022)가 있다. 번역서로 『1980년 이후 현대미술—동시대 미술의 지도 그리기』(미진사, 2020), 『갤러리 사운드』(미진사, 근간)가 있으며 현대예술과 정동, 기술과 사회의 접점에서 연구한다. 현재 단국대학교 부설 한국문화기술연구소 연구교수로 재직 중이다.

원희욱

『뉴로피드백 훈련이 뇌반구 비대칭 및 학업 성취도에 미치는 영향에 관한 연구』로 박사학위를 취득했고 대표 논문으로 「노인의 스마트 폰 게임 중독 경향에 따른 뇌파 비대칭(asymmetry)과 연결성(Coherehnce)의 정량화뇌파(QEEG) 비교 분석」, 「Correlates of the Mental Fitness of Female High School Freshmen: Focus on Multidimensional Empathy and Brain Function」가 있다. 저서로 『원더풀브레인』(영림카디날, 2014), 『통합심신치유학실제』(학지사, 2020), 『뇌파와 뉴로피드백의 이해』(아카데미아, 2021)가 있으며 뇌건강 컨설팅, 뇌기능 분석과 상담, 뇌인지과학, 심신의학에 대해 연구한다. 현재 서울불교대학원대학교 뇌인지과학전공 교수, 뇌과학연구소 소장으로 재직 중이다.

이은주

동대학에서 『강소천 동화 연구』로 박사학위를 취득했고, 2014년 『아동문학 평론』에서 「생태 그림책에 나타나는 타자 윤리」로 신인문학상을 받으며 등단했다. 대표적인 평론으로 「다시 접으며 완성되는 그림책-하수정의 『울음소리』를 중심으로」, 「우리 그림책의 어제와 오늘 그리고 내일을 위하여」 등이, 논문으로는 「1960년 그림책에 대한 작가의 인식과 그 형상화 양상」, 「2010년대 우리 그림책 형식의 변주와 확장」 등이 있다. 저서로는 어린이를 위한 정보도서가 다수 있으며 같이 공부하는 사람들과 함께 쓴 이론서들이 있다. 어린이와 그림책, 동화와 정보글을 아우르며 공부하고 있다. 현재 단국대학교 부설 한국문화기술연구소 연구교수로 재직 중이다.

임수경

단국대학교에서 『현대시창작교육의 실천적 연구』로 박사학위를 취득했고, 2002년 등단 후 한국시인협회에 등록, 시인으로 활동하고 있다. 대표 논문으로 「1980년대 여성시인의 시어 '속' 비교 연구」, 「디자인 씽킹을 활용한 리빙랩 융합 비교과프로그램 사례」, 「한국전쟁 체험 양상별 시인 연구」 등이 있으며 2019년에는 미국캘리포니아주립대학 California State University of Long Beach에서 교환교수로 외국인유학생의 문화적응에 관하여 연구했다. 대표 저서로는 『(외국인 유학생을 위한) 한국대학문화』, 『디지털인문학과 지식플랫폼』 등이 있고, 시집으로는 『낙타연애』, 『문신, 사랑』 등이 있다. 현재 단국대학교 자유교양대학 교수로 재직 중이다.

지가은

런던 골드스미스대학에서 '현대미술의 (반)아카이브적 수행성 지형도 그리기: 시지푸스의 반복과 실패'라는 주제로 시각문화학 박사학위를 받았다. 공저로 『셰어미: 공유하는 미술, 반응하는 플랫폼』(스위밍꿀, 2019)과 『셰어 미: 재난 이후의 미술, 미래를 상상하기』(선드리프레스, 2021), 번역서로 『갤러리 사운드』(미진사, 근간)가 있다. 현재 큐레이터와 아키비스트, 작품복원가, 연구자로 구성된 비영리 연구단체 미팅룸의 아트 아카이브 연구팀 디렉터, 숙명여자대학교 대학원 조형예술학과 객원교수로 일하고 있다.

최수웅

단국대학교 국어국문학과를 거쳐 동 대학원 문예창작과에서 박사학위를 취득했다. 2001년 ≪대전일보≫ 신춘문예에 소설이 당선된 이후, 스토리텔링 및 문화콘텐츠 여러 분야에서 연구와 창작 활동을 전개하고 있다. 한국문예창작학회 총무이사 및 편집위원으로 활동 중이다. 그동안 펴낸 책으로는 소설집 『피에로는 울지 않는다』, 『우물파는 사람』, 연구서 『소설과 디지털콘텐츠의 창작방법』, 『문학의 공간, 공간의 스토리텔링』, 『키워드로 읽는 어린이 문화콘텐츠』 등이 있다. 2008년 3월부터 단국대학교 예술대학 문예창작과 교수로 재직하고 있다.

홍지석

홍익대학교 예술학과를 졸업했고 동대학원에서 석사와 박사학위를 받았다. 저서로『답사의 맛』(2017),『북으로 간 미술사가와 미술비평가들-월북미술인 연구』(2018),『미술사 입문자를 위한 대화』(공저, 2018) 등이 있다. 한국근현대미술사학회 기획이사, 미술사학연구회 학술이사, 한국미학예술학회 사업홍보이사로 활동하고 있으며 제4회 정현웅 연구기금(2014), 김복진미술상(2020)을 수상했다. 현재 단국대학교 예술대학 미술학부 교수로 재직 중이다.

황은지

「심상이 보컬의 가사표현력과 공감력 증진에 미치는 효과: 실용음악 보컬 전공자를 대상으로」로 예술학 박사학위를 취득하였고, 「실용음악교육의 융합인재교육(STEAM) 활용 당위성에 대한 고찰」, 「실용음악 보컬교육에 관한 국내 연구 동향 분석」, 「심상을 활용한 보컬 공감력 증진 교육프로그램의 개발 및 적용」등을 연구하였다. 서울시 대표 축제 〈2022 서울 재즈 페스타〉, 〈2022 서울 그린아트 페스티벌〉의 예술감독과 〈2021 세계재즈의날 기념 콘서트〉 음악감독을 역임하며 현장과 학계를 오가는 활발한 활동을 전개하고 있다. 현재 단국대학교 부설 한국문화기술연구소 연구교수로 재직 중이다.

수록글 출처

수록 글 출처

지역문학관 상설 전시실 조성 방안—기형도문학관을 중심으로(박덕규)

이 글은 『한국문예창작』 제16권 제3호(2017. 12)에 실린 「지역문학관 상설 전시실 조성 방안 연구—기형도문학관을 중심으로」에서 제목과 내용을 일부 수정하여 실었다.

우리 그림책의 포스트모던 서사 전략—박연철의 『피노키오는 왜 엄펑소니를 꿀꺽했을까?』를 중심으로(이은주)

이 글은 『한국문학이론과 비평』 제83집 (2019. 6)에 실린 「우리 그림책의 포스트모던 서사 전략 연구—박연철의 『피노키오는 왜 엄펑소니를 꿀꺽했을까?』를 중심으로」의 제목과 내용을 일부 수정하여 실었다.

레비 브라이언트의 포스트휴먼 매체생태론과 동시대 예술의 생태적 실천(배혜정)

이 글은 『현대미술사학』 제52집(2022. 12)에 실린 「레비 브라이언트의 포스트휴먼 매체생태론과 동시대 예술의 생태적 실천 연구」의 제목과 내용을 일부 수정한 것이다.

미주 한인 이주서사의 상징 활용 양상—영화 〈미나리〉를 중심으로(최수웅)

이 글은 『문화와융합』 제44권 4호(2022. 4)에 실린 동명의 논문을 일부 수정하여 실었다.

장소성 형성의 프로세스 연구―『여학생일기』에 나타난 식민지 대구를 중심으로(강민희)

이 글은 『동아인문학』 제58집(2022. 3)에 실린 같은 제목의 논문을 일부 수정한 것이다.

뮤지엄 아카이브의 참여형 디지털 플랫폼과 교육적 기능―테이트의 '아카이브와 액세스 프로젝트(2013-2017)' 사례를 중심으로(지가은)

이 글은 『문화예술경영학연구』 제15권 3호(2022.12)에 실린 동명의 논문을 수정, 보완하여 실었다.

'유튜브 시대의 읽기 교수법'을 위한 담론―융복합적 교육철학을 중심으로(임수경)

이 글은 『사고와표현』 제15권 2호(2022. 8.)에 실린 동명의 논문을 일부 수정한 것이다.

심미적 경험 중심 보컬교육의 필요성과 수용가능성에 대한 논의(황은지)

이 글은 『한국문화기술』 제32권(2022.2)에 실린 「심미적 경험 중심 보컬교육의 필요성과 수용 가능성에 대한 논의」의 내용을 수정, 보완하여 실었다.

대중가요 작사교육이 여고생의 스트레스 뇌파 및 정서지능에 미치는 효과(김희선, 원희욱)

이 글은 『대중음악』 통권 30호(2022.11)에 실린 동명의 논문을 일부 수정하여 실은 것이다.